한국회화사론

한국회화사론

이용희

동주 이용희 전집 *9*

연암서가

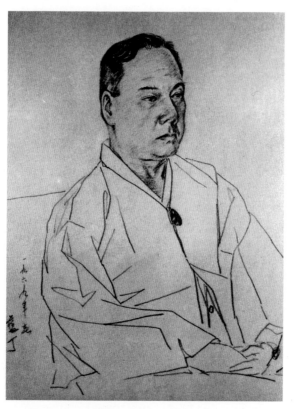

이 사진은 1969년 남정(藍丁) 화백이 그려준 것인데, 그 해 전후에서 낙금서이소우(樂琴書而消憂)하는 사정이 있어 여가를 집중적으로 미술사 연구에 쏟았다. 그 때를 기념하며.

서문

옛 그림을 매만지고 따지고 한 지 어언 50여 년이 되었다. 애초에는 젊음의 애국적 낭만으로, 기왕지사 책상머리에 그림 한 장 붙인다면 겨레의 것을 붙여야지 생각에 진적眞蹟인지 아닌지도 모르는 대로 손바닥만한 겸재謙齋 정선鄭歚의 그림 한 폭을 벽에 건 것이 발단이 되었다. 그러다가 모르는 사이 옛 그림에 열을 올리고 또 여러 번 속기도 하였다. 한편, 어쩌다가 보링거W. Worringer나 뵐플린H. Wölfflin 등을 읽게 되어, 지역에 따라 또 시대에 따라 미의식도 다르고, 보는 눈에 따라 곧 소위 시형식視形式에 따라 양식樣式의 개념을 도입하는 것도 다르다는 것을 알게 되었다. 또 한편, 위창葦滄 선생 댁에 오래 드나들며 내 감식안鑑識眼을 기르는 데 노력하였다. 그러나 내 경우는 우둔한 탓인지 매번 알 듯하였으나 결국 안목이 생기는 데 한 20년가량이 걸린 것 같다. 그림의 세계도 이론과 지식이 그대로 안목이 될 수는 없어서 무엇보다 먼저 눈, 소위 시視 훈련이 필요하였다. 물론 그림을 즐기고 화론을 읽고 미술사학을 연구하는 것은 원래 독락獨樂의 세계로 남에게 내세울 생각은 아예 없었다. 하기는 예외도 있어서 1956년 하버드 대학에 들렀을 때는 소개

겸사 〈한국의 옛 그림〉이라는 강연을 일석─席한 일이 있었는데, 그
때 지금은 고인이 된 보스턴 미술관의 페인 씨, 메트로폴리탄 미술
관의 A. 프리스트 씨 등이 참석해서 활발한 질문을 하던 것이 기억
에 남는다. 그러던 것이 60년대 말에 고려대학 민족문화연구소에서
한국 회화사를 간략히 적어 달라는 요청이 있자 마침 신변에 울적
한 일도 있어서 그간의 생각과 지식을 정리한 것이 오늘의《한국회
화소사》가 되고, 연달아 주문에 못 이겨 여기저기 적은 것이《우리
나라의 옛 그림》이란 책이 되고, 또 이번에《한국회화사론》이 되었
다. 본래 혼자 즐기려던 것이 왜 이렇게 되었는지 생각하면 이상하
거니와, 그러나 미술사에 대한 나의 관심이 어언간 50년이 넘게 되
고 미술사에서 얻은 생각이나 개념이 나의 다른 학문에 커다란 영
향을 준 것도 사실이다. 이러고 보면 이번에 또 책 한 권을 새로 엮
으면서 감회가 끊이지 않는다.

　이 책 속에 담은 글들은 아래와 같이 발표되었던 것들이다.

　　1. 〈조선왕조의 미술〉,《계간미술》38호(1986년 여름)

　　2. 〈조선왕조의 회화〉,《선미술》(1986년 여름호)

　　3. 〈조선 초 산수화풍의 도입〉,《계간미술》37호(1986년 봄)

　　4. 〈조선중기회화와 절파浙派화풍〉,《계간미술》40호(1986년 겨울)

　　5. 〈조선중기의 화가와 작품〉,《계간미술》41호(1987년 봄)

　　6. 〈공재 윤두서의 회화〉,《한국학보》10집(1979)

　　7. 〈송월간 임득명의《서행일천리》장권〉,《계간미술》15호(1980
　　　년 가을)

　　8. 〈高麗佛畵〉,《韓國美術》(講談社, 1986)

9. 〈고려탱화, 고려불화〉,《한국의 미》7(중앙일보사, 1985)

10. 〈주야신도主夜神圖의 제작연대〉,《계간미술》16호(1980년 겨울)

11. 〈일본 속의 한화韓畵〉(서문당, 1974)

 그 가운데 〈조선왕조의 미술〉, 〈조선왕조의 회화〉, 〈고려불화〉 세 편은 본래 일본 고단사講談社의 출간인《한국미술》전 3권 중 제2, 3권에 수록된 것으로, 일본 독자를 상대로 하였고, 또 도판도 일본에 많이 알려져 있지 않은 것을 고르라는 출판사 측의 요청도 있어 여느 경우와 조금 다른 글이 되었다. 〈주야신도의 제작연대〉도 본시 1978년 일본 나라奈良시에 있는 야마토분카칸大和文華館이라는 미술관의 초청으로 행한 강연의 속기록이다. 그 때 마침 그곳에서 고려불화 특별전시회가 전시되고 있었는데, 전시품 중에 고려불화로 끼어 있던 이 그림이 실은 조선왕조 초기의 제작이라는 점을 밝힌 내용이었다. 〈조선초 산수화풍의 도입〉, 〈조선중기회화와 절파화풍〉, 〈조선중기의 화가와 작품〉 등은 유홍준俞弘濬 씨의 강권으로 행해진 대담으로, 이 점으로 보면 유홍준 씨가 산파격이며, 〈공재 윤두서의 회화〉는 나와 고 최순우崔淳雨 관장, 안휘준安輝濬 교수와의 정담鼎談으로, 이 건을 전재하게 허락해 준 안 교수와《한국학보》지에 감사드린다. 끝으로 〈일본 속의 한화韓畵〉는 일찍이 단행본으로 세상에 나왔던 것인데, 다시 단행본으로 내기도 번거러워 출판사인 서문당의 허락을 받고 또 약간의 수정을 가하여 이번에 이 책 속에 넣기로 했다.

 이 책을 내면서 먼저 열화당 이기웅 사장과 편집에 힘써준 김선희, 김미경 씨, 그리고 체재를 만드느라 고생하다가 도미한 유홍준

씨에게 감사드린다. 이선옥 양은 막판에 도판 고르기, 교정 그리고 색인 만드는 데 수고가 많았다. 특히 이 양은 임득명에 대한 구자균具滋均 교수의 《평민문학사》 등을 일러주어 나의 천식淺識을 고쳐준 공이 크다.

1987년

동주노인東洲老人

차례

제2부 고려불화

제3부 일본 속의 한화

일러두기

- 본서는 이용희,《한국회화사론》(서울: 열화당, 1987)를 재편집한 것이다.
- 한글 표기를 원칙으로 하되, 필요한 경우 한자를 병기하였다.
- 띄어쓰기, 문장기호 등은 저자의 의도를 해치지 않는 범위 내에서 현대 한글 철자법에 맞게 고쳤다.
- 명백한 오탈자나 오류는 바로잡았다.
- 외래어 고유명사(국가명, 지명, 인명 등)의 한글 표기는 국립국어원의 외래어 표기법에 맞게 수정하였다.
- 관용적으로 사용한 고유명사를 현재 표기 방식으로 바꾼 경우도 있다.
- 동양서의 경우 책명, 신문명, 잡지명은 겹화살괄호《 》로 표시하였고, 논문이나 기사의 경우 홑화살괄호〈 〉를 사용하였다. 서양서의 경우 일반적인 방식을 따랐다.
- 그림의 소장처는《한국회화사론》초판 발행 시점을 기준으로 했다. 일부 소장처를 바로잡은 곳도 있다.

조선시대
미술

조선왕조의 미술
그 시대적 배경

조선왕조의 편년문제

소위 이조李朝라고도 부르는 조선왕조(1392~1910)는 27대 519년을
계속한 이씨의 왕조인데, 최후의 10여 년간은 정부의 체모를 지키
지 못한 탓도 있어서 흔히 대수大數를 따라 조선왕조 500년으로 통
한다. 왕조는 크게 보아 전후기로 나누어진다. 그 분수령은 16세
기 말부터 17세기 전반에 있었던 두 차례의 대전란이다. 14대 선조
(1567~1608) 때 발생한 7년간의 일본 침입과 16대 인조(1623~1649)
때 당한 청국의 침공인데, 청국도 청국이려니와, 일본의 침략은 전
국토에 걸치고 또 장기간이어서 국토의 파괴가 극심하고 살상이
엄청났을 뿐 아니라, 의도적으로 문화재, 기술 인력의 약탈, 납치를
자행하였으므로 문화, 미술에 미친 영향이 지대하였다. 따라서 정
국은 물론이요 사회, 문화를 통틀어서 이 시기를 가운데 두고 왕조
를 전후기로 구별하게 되는데, 때에 따라 전란기를 전후한 시대상
이 그 앞뒤의 안정기와는 다른 면도 있어서 중기라는 시대 개념이
도입되기도 한다.

전기

이렇게 되면 조선왕조 전기는 정치사에서는 1392년 태조의 건국으로부터 선조 때의 임진왜란(1592)까지 200년을 헤아리게 되는데, 다만 미술사의 경우는 회화, 도자기, 불상, 건축 등 분야에 따라서 유물의 성격을 고려하여 시대구분을 달리하기도 한다. 그러나 분야별 시대구분이 어떻든 간에 임진왜란까지의 대세는 시대적 배경으로 주목할 필요가 있다. 곧 조선왕조는 단순히 고려 왕씨를 뒤엎은 왕조교체일 뿐 아니라 국가 이념과 이에 따른 문물제도를 달리하는 새 정치세력이었다.

알다시피 고려는 불교를 국교로 삼았으며, 이에 반하여 조선왕조는 유교, 그것도 주자학을 국시로 삼은 유교주의 국가였다. 고려 말의 사회풍조가 그 당시의 수월관음상水月觀音像에서 보듯이 호사, 화려한 데 비하여, 조선왕조 전기는 특히 유교이념에 따른 근검절약을 강조하던 때였다. 조선왕조는 건국으로부터 왕조 말까지 유교 윤리를 내세워 철저한 신분제, 남녀유별 제도, 문신文臣 위주의 제도를 채택하고, 불교와 전통적 무속을 억압하였다. 말하자면 전기는 문화적으로도 일대 변혁기였다.

더구나 태조는 건국 초 고려의 왕씨 일족 수만을 몰살하였다. 이로 인하여 전통적 불교미술 등의 커다란 수요층과 그 연류連類가 일시에 없어지거나 몰락한 셈이 된다. 물론 그렇다고 해서 수백 년의 문화 유풍이 쉽사리 가시지는 않는다. 고려의 유풍은 불교, 무속, 습속에서 끈질기게 억압에 저항하고 민중 속에 파고든다. 이런 조선왕조 전기는 유교주의의 고양과 불교의 쇠퇴라는 대세가 오랜 동안에 걸쳐 형성되던 시기였다.

중기

미술사에 있어서 조선시대의 중기라는 개념은 앞서 들었듯이 대단
히 애매하다. 그도 그럴 수밖에 없는 것이 전란으로 말미암아 미술
사적인 기록도 희귀하고 전란 후의 재건사항을 자세히 알 길이 없
다. 따라서 중기 개념을 약간 늦추어서 유물의 변화면에서 설명하
려는 노력도 있다. 가령 분청사기가 중기에 오면 안 보인다. 번조燔
造가 끊긴 것이 전란 전인지 전란 중인지는 학설의 차이가 있으나,
하여간 분청사기의 번조 중단은 중기 설정의 한 실마리가 된다.

또 17세기에 들어서면 백자 가마터에서 청자 파편을 볼 수 없다
고 하고, 그리고 서울 근처 광주의 관요지官窯址에서 설백자雪白磁라
는 때깔이 다른 것이 나오는 것을 시기 설정의 또 한 예로도 든다.
그러나 보통의 경우 조선미술사에서 중기란 대체로 침체기인 것이
특징인데, 그도 그럴 것이 대전란 후인 것을 생각하면 당연한지도
모른다.

후기

후기라는 개념은 중기에 이어지는 것이려니와 실제로는 중기의
종말이 애매한 연고로, 후기를 어느 때로 잡느냐는 미술의 분야
에 따라 서로 조금씩 다르기 마련이다. 가령 감상화鑑賞畵에 있어서
는 보통 명대 절파풍浙派風이 사라지고 청대 화풍이 들어오는 시기
인가 하면, 실경산수實景山水로 이름을 얻은 정선鄭敾의 출현을 후기
의 시작으로도 본다. 건축에서는 전란 후인 인조 말년에 벌써 사찰
의 재건이 시작되었거니와, 다른 분야에서는 18세기를 후기 초로
본다. 이에 연관하여 사찰의 불화로 보면 임란 전인 만력萬曆 연간

(1573~1619) 불화가 임란 후에 중단되었다가 다시 청대 순치順治 연간(1644~1661) 불화가 발견되는데, 곧 17세기 말 18세기 전반에 들어서 화풍의 변화가 생긴다. 또 도자기에 있어서는 17세기 말을 후기로 잡거나 18세기 영조(1724~1776) 초를 후기로 보는데, 그 이유로는 서울 부근 광주 분원리分院里에 관요官窯가 설치된 때를 드는 수가 있다.

하여간 조선시대 미술사의 후기 설정은 각 분야에 따라 차이가 있겠으나, 그 배후의 시대 양상으로 보면 전란의 재해가 가시고 사회가 안정을 되찾고 민생이 개선되었다는 것인데, 한 가지 유념할 일은 삼강오륜의 유교 윤리가 사회 전반에 가치관으로서 정착되고, 남녀유별, 양반 상민의 신분사상이 중기를 거쳐 후기라고 할 수 있는 숙종(1674~1720) 때에는 이미 확립되었다는 점이다. 그리고 전기 때 그렇게도 유교주의에 저항하는 꼴이 되었던 불교신앙도 후기에 오면 부녀, 서민의 신앙으로 완전히 천시되었으며, 심지어 고승高僧들도 열심히 시문을 익혀 사대부와 같은 교양을 가지려고 노력하게 되었다.

요컨대 조선왕조를 개관하면, 전기는 세종대왕(1418~1450)으로부터 제9대인 성종(1469~1494) 시대 곧 15세기의 근 80여 년 간이 성기盛期이며, 중기의 침체를 거쳐 후기에 들어서면 영조, 정조(1776~1800) 간인 18세기의 근 80여 년 간이 새로운 황금기가 된다.

군왕

왕조사회의 고급미술에 대한 수요층은 상류 사회층, 조선왕조에 있어서는 양반층이기 마련이고 그 위에는 왕가王家가 있다. 군왕은 왕가의 으뜸이며 조정의 장長인지라 미술품, 특히 불화 같은 감상미술에 대한 안목과 수요는 그 제작에 지대한 영향을 미친다. 더구나 왕조는 철저한 관청사회로서 기예에 능한 화공, 목공, 도공 등 모든 장인, 공인은 모두 관아에 예속되었다. 따라서 오늘날 우리가 미술작품이라고 하는 유물은 사대부의 서화를 제외하면 거의 모두가 관수官需와 왕가 수요에 종사하는 장공匠工의 소작所作이다. 그리고 군왕은 거의가 사대부와 마찬가지로 유교 윤리와 사서오경, 시문사서詩文史書의 교양을 지니고 있었다. 이런 점에서 군왕의 교양, 취미는 사대부, 특히 문신과 별로 다를 바가 없었다. 물론 예외가 있다. 조선왕조의 초대 군왕인 태조는 유儒, 불佛을 크게 가린 것 같지 않고, 제7대 세조(1455~1468)는 불교신앙을 공공연히 내세우고 있었다. 그러나 이것은 예외일 따름이며, 그 밖에는 대부분이 유교적 교양인이고, 조정의 장으로 유교적 통치의 원칙을 따랐다. 그런 군왕들도 때로는 통치이념과 개인의 교양에 위배해서 불교와 무속을 옹호하는 듯한 때가 있었는데, 다름 아니라 모후母后나 빈궁嬪宮의 권력이 우세한 때가 그러하다.

　하여간 전·후기 문화 황금기에 처한 군왕은 모두 그 문화의 형성에 중요한 몫을 하였다. 조선왕조 전기의 명군인 세종대왕은 바로 한글이라는 나라의 문자를 창제한 분이며, 교양이 깊고 넓으며 스스로 난죽을 칠 정도로 그림을 잘한다는 군왕이었다. 세조는 불

조선조 왕실세계도

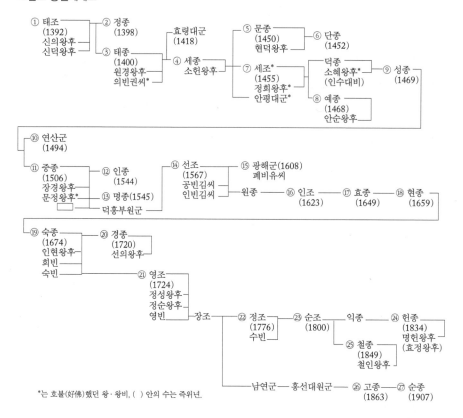

*는 호불(好佛)했던 왕·왕비, () 안의 수는 즉위년.

경을 국역하게 하여 간행하고, 옛 원각사지圓覺寺址인 현 파고다 공원 안에 십층대리석탑그림 1인 걸작 불탑을 남긴 분이다. 이 석탑은 고려 말 경천사지敬天寺址 십층석탑그림 2과 매우 유사하여 세조 시대 제작을 의심하는 사람도 있는데, 고려의 것이 본이 된 것은 틀림이 없다. 하여간 왕가의 권세로 일급 석수石手가 동원된 작품은 민가民家의 공양으로 만든 것과는 차이가 크다. 이런 왕가의 입김이 있는 작품이 몇 개 밝혀졌는데, 예컨대 강원도 상원사上院寺의 목각 동자보

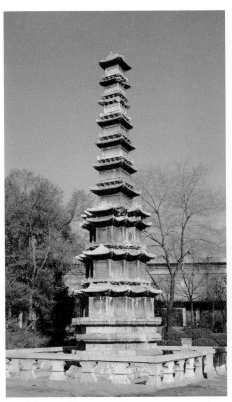 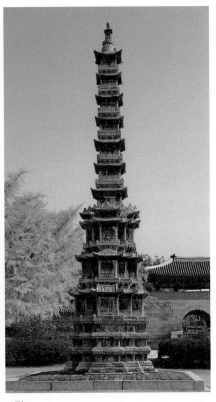

그림 1
〈원각사지 십층석탑〉, 높이 12m, 1467년경,
파고다 공원.

그림 2
〈경천사지 십층석탑〉, 높이 13.5m, 고려 말,
경복궁(현재 국립중앙박물관 소재).

살상童子菩薩像^{그림 3}은 형태도 재미있고 좋은 조각이라고 알려져 있다.
또 현재 일본의 사이후쿠지西福寺에 유존되는 소위 〈주야신도〉主夜神圖
(실은 수월관음도水月觀音圖)^{그림 131}도 세조시대의 작품으로 여겨진다.

한 가지 흥미를 끄는 현상은, 이 시기에 중국에서 본떴다는 목판
화, 그리고 불상 조각을 보면, 고려불화나 조각과는 달리 불두佛頭의
계주髻珠가 머리 정상으로 올라가 꽂히는 등 여러 가지 도상圖像 상
의 변화가 보인다는 것이다. 그것이 과연 이 시기의 변화인지 시기

그림 3
〈상원사 목각 동자보살상〉,
높이 96cm, 1466년,
강원도 평창군 진부면.

가 올라가는 것인지는 현재까지 결론짓기 어려운 문제이다. 이 전
기의 황금기는 또 분청사기의 전성기이며 동시에 청화백자青華白磁
의 제작이 시작되어 초기의 우품優品이 나오던 때이다. 이 시기 서書
에서는 세종의 왕자인 안평대군(이름은 용瑢, 1418~1453)이 나와 원대
元代의 조자앙趙子昂(송설체)를 이어받아 후대까지 전기의 기본 서체
로 전하였다. 그의 필적은 나라奈良 덴리天理대학 소장인 〈몽유도원
도〉그림 217에 함께 실려 있다. 그리고 그림에서는 이 몽유도원을 그
린 화원 안견安堅이 나와 전기 최대의 화가로 불리게 되었다.

앞서 언급했듯이 조선왕조 후기 황금기는 영조, 정조 시대였다.
두 군왕은 왕위에 있었던 것도 오래고 성품이 영특하여 정치면에
서도 많은 업적을 남겼거니와, 두 사람이 모두 군왕의 자질과 교양

이 깊은데다가 다 같이 시서화에도 능하였다. 영조, 정조가 서화에 능한 것은 기록뿐만 아니라 유작으로도 알 수 있다. 이 까닭인지 두 군왕은 화원 같은 말직의 화인 중에서 능한 자를 총애하고 여러 가지 회사繪事를 친히 주문하였다. 예로서, 영조대왕은 김두량金斗樑이라는 화원을 아끼고, 그 그림에 화제畫題까지 붙인 일이 있었으며, 정조는 김홍도金弘道라는 화원을 발탁하여 금강산의 승경勝景을 사생케 하고 용안을 그리게 할 뿐 아니라 현감 자리에까지 등용하였다. 현재 남아 있는 정선의 만년사경晩年寫景,그림 4, 5 신윤복申潤福의 풍속화, 강세황姜世晃·이인문李寅文의 산수명품은 모두 이 시기의 소산이다. 정조대왕은 군왕으로서 불사佛事를 좋아하지 않았으나 친부의 원사願寺로 경기도 수원에 용주사龍珠寺를 건립하였는데, 그 곳 대웅전에는 특색 있는 탱화가 걸려 있거니와, 그것은 대화가 김홍도가 감영監營한 것으로 보안賣顔의 음영법은 김홍도 자신의 손이 간 것으로 추정된다. 백자에 있어서도 이 시기는 금사리金沙里 관요기官窯期를 받아서 전성기를 이루는데, 소위 달항아리그림 6라는 커다란 순백자의 둥근 항아리도 이때에 속한다.

그리고 군왕과 연관하여 언급될 것에 어진御眞이 있다. 군왕은 생존 때 진영眞影을 그려 두고 한번 훙거薨去하면 연관이 있는 각처에 영전影殿을 지어 어용御容을 봉안한다. 또 사대부도 가묘家廟에 위패 외에 조상의 초영肖影을 모시는 수도 있고, 그리고 태조 이래로 공신, 고관대작의 초상을 그리게 하였다. 따라서 전신傳神의 초상화가 발달하지 않을 수 없으며, 군왕의 어영御影은 퇴색하면 후대에 중모重摹하게 된다.그림 7 이 까닭에 화원의 으뜸가는 명예는 군왕의 수용睟容을 제작하는 것이며, 이 일을 맡게 되면 어용화사御容畵師라 하

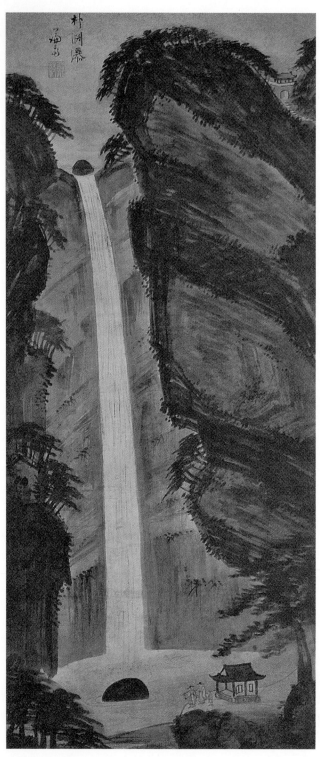

그림 4
정선, 〈박연폭포〉,
지본수묵,
119.1×52cm,
개인 소장.

그림 5
정선, 〈취성도〉(聚星圖),
견본담채,
145.8×61.5cm,
개인 소장.

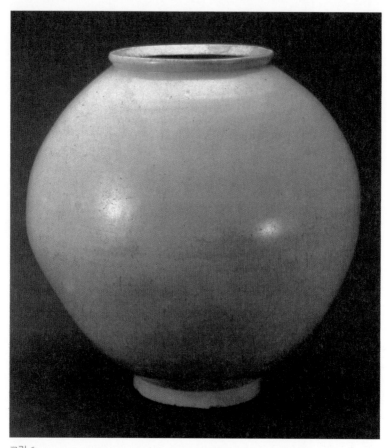

그림 6
〈백자 달항아리〉, 높이 40.7cm, 18세기, 국립중앙박물관.

여 일계一階를 올라 문관직인 동반東班에 열列하게 된다. 다만 후비后妃, 사대부 내실內室의 초상은 조선 초에는 고려의 풍습을 이어 제작되었으나, 후대에는 남녀유별의 제制에 따라 금지되었다. 이 까닭에 기녀의 화상畵像은 남은 것이 있으되, 후비, 귀빈, 사대부 정실의 초상은 전하는 것이 없다.

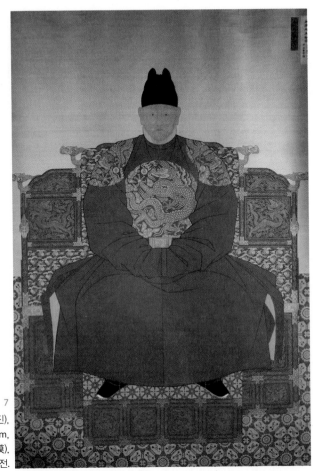

그림 7
〈이성계 초상〉(조선태조어진),
견본채색, 218×150cm,
1872년, 중모(重摸),
전주 경기전.

후비, 귀빈

왕가의 바깥은 군왕이요, 안쪽은 후비인데, 군왕이 이끄는 조정이
유교이념으로 나라를 다스리고 유교를 숭상하여 유교적 교양만을
인정하고 불사佛寺, 무속을 억누르는 데 반하여, 왕비, 귀빈, 궁녀가

거처하는 내정內庭은 사실상 불사와 무격巫覡의 지주 노릇을 하였다. 본시 왕조 초의 억불정책에는 방대한 사전寺田을 회수하고 부역을 기피하는 승려를 환속시키려는 정책적 의도도 있었으나, 그것에 못지않게 유교이념에 의한 불교 탄압이 조선왕조 전국全局을 통하여 실시되었다.

그러나 수복다남壽福多男을 바라고 부모의 명복을 빌고 질병을 고치려는 소박한 노력에 있어 고려인은 불석佛釋과 무속에 의존하였는데, 조선왕조에 와서도 부녀자와 여항閭巷의 서민은 한문으로 된 유교 교양과는 아랑곳없이 고려 이래의 유풍으로 여전히 소박한 기원을 불석佛釋과 무격巫覡에 의지하였다. 대저 제아무리 조정의 방침으로 불교, 무속을 억압하려 하더라도 부모된 부왕, 모후의 추복追福이나 왕세자, 공주 등의 명복을 빌겠다는 명분에 국왕은 약할 수밖에 없다. 그리고 고려 이래 왕릉 부근에 재궁齋宮으로 사찰을 짓고 또 각처에 추복의 원사願寺를 마련하는 것이 상례였는데, 그것이 효도와 자애의 명분으로 쓰이는 데 반대하기란 보통 어려운 일이 아니다.

그러므로 역대의 군왕은 조정에서는 숭유억불崇儒抑佛의 결정을 내리면서도 내정에 들어서면 후비, 귀빈의 불사佛事를 꺾기가 어려워 갈팡질팡하는 예가 역사 기록에 비일비재하다. 더구나 제7대 국왕이던 세조같이 스스로 불제자를 자처하면 억불抑佛은 졸지에 숭불崇佛로 변하여 조신朝臣과 대립하게 된다. 하기는 불교 탄압에 앞장섰던 제3대 국왕인 태종같은 사람도 있었으나, 세조 때까지만 하여도 고려 때와는 그리 멀지 않는 시대인지라 사대부 간에도 호불好佛의 명사名士가 많아서 왕가의 대군 중에도 개인으로는 숭불하는 사

람이 적지 않았다. 가령 세종대왕의 친형인 효령대군(1396~1486)이 그랬고, 조선 전기의 서書의 제일인자였던 안평대군이 그랬고, 사류 士類로는 문신이며 회화로도 유명한 강희안姜希顔, 서예로 유명한 이 영서李永瑞 등이 그랬다.

그러던 것이 유교주의와 중국풍의 제도가 정착되어 가던 제9대 성종, 제10대 연산군(1494~1506), 제11대 중종(1506~1544)에 이르 면, 불교 억압의 조정 방침이 대체로 강력히 실시되게 된다. 그러나 그것도 간간이 장애를 받았으며, 심지어 제13대 명종(1545~1567) 때 모후인 문정왕후의 섭정시기에는 불교 중흥이라는 숭불시대까 지 나오게 되었다. 이렇듯이 가장 중대한 억불정책의 잦은 중단은 어린 군왕에 대한 모후의 압력이나 대왕대비의 정권 장악의 결과 였다. 전기에서 보면 태종의 귀빈이었던 의빈 권씨가 그랬고, 세조 비 정희왕후, 덕종비 인수대비仁粹大妃가 그랬고, 중종비 문정왕후가 그랬다. 특히 문정왕후는 거승巨僧 선우善雨와 손을 잡고 불교 중흥을 기도하였다.

따라서 명종 때 수렴섭정이 있었던 시기에 제작된 불화, 불상 등 은 국가의 고수高手 화원, 고급 장공匠工이 동원되었다. 가령 현재 일 본 교토 지온인知恩院 소재의 〈관음삼십이응신도〉觀音三十二應身圖, 그림 19 그리고 일본 고묘지光明寺 소장의 지장시왕도地藏十王圖 그림 228 등이 이 시기의 소작所作이다. 내궁內宮의 불교신앙이 얼마나 두터웠는가는, 앞서 든 태종의 귀빈 권씨가 후에 삭발하였으며, 군왕의 후궁이 많 이 정업원淨業院의 이승尼僧이 되었으며, 궁녀 중에는 도성 안의 자수 慈壽, 인수仁壽 양원兩院에 들어가 여승이 되어 산사山寺와 내전內殿 사 이를 자주 연락했던 것으로 보아 알 수 있다. 조선시대 후기의 영주

英主 영조는 불폐佛弊를 막으려고 각처의 원당을 혁파하고 여승의 도성 출입을 엄금한 군왕이로되, 그도 생모의 추복을 받든 서울 근교에 있는 진관사津寬寺의 대수복大修復을 행하였고, 부왕을 이어 원사願寺 혁파를 속행한 정조대왕도 생부를 위하여 용주사를 지었다.

궁중이 그러하건대 사인士人, 상민常民의 부녀자들이야 어쩌랴. 왕조 역사를 참고하면, 부녀자의 산사행山寺行을 금지하는 글이 끊이지를 않는다. 더구나 상민, 서민에 있어서는 일상생활의 필요와 긴밀히 연결된 면도 있었다. 가령 신라 이래 반도에는 향도계香徒契라는 것이 있어 서로 출연出捐하여 불사佛事의 일부를 공동으로 치렀는데, 조선왕조에 오면 유교의식이나 향약에 밀려 점점 퇴화하더니 마침내는 서민 간에 상사喪事를 치르기 위한 공동출연 단체로 변하고, 말기에 이르면 불법佛法을 치른 후에 상여를 지는 상여꾼으로까지 원의原義가 변하였다. 조선시대 후기 초까지만 하더라도 동리마다 향도계가 있었다고 하였는데, 이것은 곧 사대부의 유교식 상사喪事에 대하여 하류 서민은 불식佛式으로 상사를 지냈으며 그러기 위하여 평상시에 향도계를 모았다는 것인데, 이것은 대개 산사의 중과 연관이 되게 마련이니, 이 점에서도 불교는 서민화되어 민중 속에 뿌리를 내리는 면이 있었다.

다시 앞으로 되돌아가서, 왕가의 내정을 주관하는 후비, 귀빈 중에는 유교 교양과 한문에 통한 사람도 있었으나, 그러나 내정의 공통되는 문자는 세종대왕이 창제한 한글로서 당시 사대부는 그것을 언문諺文이라 얕보고 사용을 꺼렸지만, 이 언문은 부녀자의 손에서 주로 이어지고 발전되어 조선왕조 말까지 부녀자, 상민의 문자로 쓰여 왔다.

　　요컨대 불교는 왕가의 내궁을 중심으로 크게 유지되면서 내궁의
내수사_{內需司}와 연관될 때에 사찰, 불교 조각, 범종, 불화 등 그래도
우수한 것이 나왔으며, 민간 자력_{資力}으로 될 때는 그 질이 떨어졌던
것이다. 소위 언문도 왕가의 내궁에서 발달될 때 궁체라는 아름다
운 서체가 나왔으니, 조선왕조는 이런 의미에서 조정, 사대부의 문
화와 부녀자, 서민의 문화라는 2대 조류가 있었다고 말할 수 있다.

사대부, 양반

조선왕조의 사대부란 결국 양반을 가리킨다. 양반이란 문반_{文班}(동
반), 무반_{武班}(서반)에 등용되기 위해 과거를 보아 합격한 관리 또는
그의 연류_{連類}이다. 조선시대 초에는 양반이라는 지체 높은 신분을
갖는 데에 여러 가지 요인이 있었으나, 얼마 지나지 않아 과거를 통
한 벼슬아치와 연관하게 되었다. 과거에의 응시자는 보통 4대의 세
계_{世系}를 따져 그 자격을 안정하였던 고로, 상민과 천민은 아예 과거
를 볼 염의_{念意}를 일으키지 못했다. 따라서 양반에 속한다는 것은 신
분상 특권이 인정되었음을 의미한다. 또 그러므로 양반은 후세에
올수록 열심히 족보를 만들어 신분의 유지와 종족간의 관계를 확
보하려 하였고, 양반 자제의 목표는 우선 과거에 합격하여 벼슬길
에 오르는 일이며, 출세한다는 말은 곧 관원으로 출세한다는 의미
가 되었다.

　　여기에다 조선왕조의 또 하나의 특정은 문반이 무반보다 우위에
서는 점이다. 물론 그 근거에는, 조선 오백년간에 전란이 극히 적어

서 무반이 실력을 발휘할 기회가 적었다는 사실상의 이유도 있었으나, 명분으로는 유교주의 이념상 문치가 가당하다는 사상적 배경도 있고, 또 조선왕조 초에는 무신의 반란을 두려워한 점도 있을 성싶다. 하여간 조선왕조는 기본적으로 양반, 특히 동반이라는 문신의 세계였으며, 일본이 이 시기에 기본적으로 무인의 세계였던 것과 첨예하게 대조가 된다.

같은 관리라도 기예직은 중인中人의 영역이었다. 중인이라는 것은 양반과 상민의 중간이란 의미이며, 관직 중에 사자관寫字官, 화원, 역관, 의원, 천문·율령 같은 것에 종사하는 자와 그 연류連類는 중인이라는 신분이 부여되었고, 기술이라도 도공, 목수, 야철冶鐵 등은 천기賤技라 하여 중인 축에도 못 들었다. 그리고 이들 장공匠工을 확보하기 위하여 도공(沙器工) 같은 경우는 법률로 자자손손 같은 업에 종사하고 타역他役에 옮겨가지 못하게 하였다. 또 법으로 정한 것은 아니로되, 중인들도 대체로 중인직을 세습하거나 그 중인직 간을 서로 옮겨갔다. 중인 계층도 신분사회에서는 대단히 보수적이어서 대개 중인끼리 인척을 맺고 족보를 만들어 신분으로서 단결을 도모하였다.

양반은 본시 그 신분의 근원인 과거부터가 사서육경四書六經이요 시문이요 중국 고전인 까닭에 한문을 진서眞書라 하여 숭상하고, 중국 취미에 빠져들고 중국 문화의 움직임을 주시하게 된다. 양반이 그런지라 중인도 유식하다는 말을 듣고 사회에서 이름을 얻으려면, 역시 사서四書의 중국 시문을 익히고 시작詩作과 서예에도 어느 정도 통하여야 된다.

그리고 사대부의 감상을 위한 감상품은 미술로는 서예와 회화,

그것도 중국 문인 간에 인정되는 것과 같은 산수, 도석道釋, 인물, 화
훼, 영모翎毛 등이로되, 의궤에 의한 불사佛寺의 불화 같은 것은 감상
으로는 천만부당하다. 양반들의 중국 문인 취미는 조선왕조 전기의
성종기에 이미 나타난다. 세조 때 곧 15세기 중엽 전후만 하더라도
전통적 국속國俗을 지키려는 면이 있었다. 일례를 들면, 그 때까지만
해도 궁궐에 붙이는 세화歲畵에 있어서 벽사辟邪로는 신라시대 이래
의 처용상處容像이 채택됐고, 사민도四民圖라 하여 사농공상의 풍속이
궁벽에 붙여졌다. 그것이 15세기 말 성종 말에 이르면 사라졌을 가
능성이 있다.

　본래 이씨는 왕권을 장악하면서 곧 도화원圖畵院을 개설하였던 것
같다. 조선왕조가 들어선 지 8년 되는 실록 기록에 도화원의 존폐
를 논한 것을 보면 아마 개설은 상당히 앞섰던 것으로 인정된다. 이
도화원(후에 도화서圖畵署로 바뀜)의 화원취재取才(시험) 방식은 성종 때
완성된 《경국대전》에 기재되었는데, 그것에 의하면 시험은 죽, 산
수, 인물, 영모, 화초 중 두 가지를 보는데, 죽을 일등으로 하고 산
수를 이등, 인물, 영모를 삼등, 화초를 사등으로 꼽았다.

　그런데 본래 화원 시험은 이렇지 않았고 '죽'이라는 시재試才는
없었으며, 또 일등, 이등 등의 등급을 매기는 일도 없었던 모양이
다. 당시 이러한 구제를 고쳐 신제로 하는 것에 당대의 고관이었던
양성지梁誠之(1414~1482)는 반대하였으니, 그는 국속의 유지를 역설
하던 사람이었다. 요컨대 '죽'을 일등이라 하여 매긴 것은 당시의
사대부의 취향을 알 수 있는 좋은 예인데, 묵죽은 고려 이래 문인의
기호였으며, 이 점에서 세종대왕 같은 군왕도 난, 죽을 쳤다는 기록
은 당시의 풍상風尙을 말하는 증거가 된다.

또 한 가지 재미있는 사실이 있다. 앞서도 언급했듯이 조선시대 전기의 황금기는 동시에 분청사기의 전성기로도 알려진다. 그런데 이 시기는 명의 청화백자가 류큐, 일본 등을 통하여 또 명으로부터 직접 들어와서 귀보貴寶로 여겨지고, 이어서 왕조에서도 회회청回回靑을 수입하거나 토청土靑을 얻어 청화백자를 제작하던 시기로서, 오늘날 15세기 말 곧 성종 때의 우수한 화자기畵磁器들이 유존한다. 그런데 유존품에는 홍치弘治 2년작그림 9을 비롯하여 국보 170호, 국보 219호, 국보 222호, 보물 639호 등 15세기 말로 추정되는 여러 개의 청화백자가 유존하는데, 그 문양을 보면 송죽松竹, 매죽梅竹, 매조죽梅鳥竹, 시구詩句 등이 대부분이어서 무릇 사대부 취미, 문인 취향의 감이 짙다. 그 당시 이 귀한 청화백자의 수요처는 군왕이 아니면 고관대작이었는데, 그것이 중국 것에서 본뜬 경우라도 그 취향은 성종 때의 바야흐로 드높아가는 중국식 사대부풍에 잘 어울렸을 것이다. 한편 같은 시대 시중에 편만遍滿하였을 분청사기의 문양은 이와는 대조적으로 국菊, 연화蓮花, 목단牧丹, 연판蓮瓣, 당초문唐草文, 우점雨點, 여의두如意頭, 만자문卍字文 따위가 대부분이어서 고려시대의 문양과 연결된다.그림 8 물론 청화백자도 후세 중앙, 지방 그리고 시중에 편만하여짐에 따라 목단, 당초, 연蓮, 추초秋草 등 서민적인 문양이 출현하는 것은 우리가 모두 아는 일이다.

요컨대 성종 곧 15세기 말 이래로 사대부 취향이 우세한 분야에는 바로 중국식의 유행과 문인 취미가 엿보이게 된다. 따라서 사대부 취미는 소위 문인 취향으로 중국의 풍조와 때로 연결되고, 또 중국 측의 유행에 때로 활기를 얻게 된다. 물론 중국의 풍조를 들여오는 경우도 그것은 조선시대 사대부의 체질에 맞아야 되고, 또 들

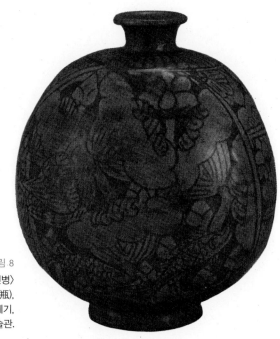

그림 8
〈분청사기 박지연어교편병〉
(剝地蓮魚交扁瓶),
높이 22.7cm, 15세기,
호림미술관.

어와 통용되는 경우 점차로 토착화되어 변형되는 것은 당연한 일
이다. 이러한 중국 문화의 도입은 먼저 사신의 왕래, 재래齎來하는
문물 그리고 조선 조정에 보내온 명청明淸의 선물을 통하여 이루어
졌다. 특히 사신 중의 서장관書狀官은 귀국 후 별도로 국왕에게 명
청의 실정과 견문을 소상히 보고할 의무가 있었고, 사행단은 무역
품 속에 서적, 지필묵, 회구繪具 외에 많은 진품, 능라 등을 가져온
다. 이렇듯이 명청의 정보와 문물은 당시 조선왕조에 큰 영향을 주
었는데, 특히 미술사에 연관 짓는다면 명초부터 명의 성화成化 연간
(1465~1487)에 이르는 시기가 중요하다. 모두 알듯이 명초에는 수
도가 남경이었고, 또 그 당시 명과 조선 간에는 정치적 분규도 있고
해서 사신의 왕래가 잦았는데, 이 때 조선의 사신들은 처음 중국의

그림 9

홍치 2년명(弘治二年銘), 〈청화백자송죽문〉(靑華白磁松竹文), 높이 48.7cm, 1489년,
동국대학교 박물관.

강남 풍경과 문물에 접하게 된다. 이것이 조선 초 미술에 어떠한 의미를 갖는지 유의할 필요가 있다.

다음으로 중국 문화의 영향이 컸던 것은 조선 후기 건륭乾隆, 가경嘉慶의 약 80년간이다. 바로 조선은 영조, 정조, 순조의 시대로 난숙한 청조 문화가 당시 조선 최고의 지식인에 의해서 도입됐던 것이다.

화원, 장공

앞서도 언급했듯이 화원은 도화원에 봉직하는 관원으로 중인 신분의 대접을 받는다. 이 점은 율律, 악樂, 역譯, 의醫, 천문직의 기술인도 매한가지다. 그러나 장공匠工은 공조工曹에 등록된 기능인으로 신분도 공인工人으로 상민에 해당한다. 그런데 미술에서 말하는 건축, 사기沙器, 공예 등은 모두 이 장공의 손에서 나온다. 15세기 말경에 완성된 법전인《경국대전》의 공조편工曹編을 보면 당시 장인의 종류가 실로 어마어마하다. 장공 중에는 경공장京工匠이라고 하여 서울에 있는 공장이 있고, 외공장外工匠이라고 하여 지방에 있는 공장도 있는데, 공장의 장별匠別만 보아도 공조 본부에 있는 장별이 54가지나 되고, 또 각 관청에 분속된 것을 보면 의복을 담당하는 관아인 상의원尚衣院의 장별만 해도 무려 68가지에 이른다. 서울 관아에 등록되는 장인만 해도 수 천 명, 지방의 관아에는 1백에서 수백 명에 이르는 장인이 속해 있으므로, 전국적으로 막대한 수효의 장공이 수 백 가지의 기능으로 관아의 지시에 따라 일하는 것이 된다.

미술사에서 매번 문제되는 사기장沙器匠만 하더라도, 서울의 사옹 원司饔院에 등록된 장인만도 380명을 헤아린다. 이들은 사옹원의 분 원인 경기도 광주의 관요에서 일하던 장인의 수로 해석하는 설도 있으나, 하여간 당시의 국가 규모로 보면 모든 기술인, 기능인을 정 부에서 독점하고 있던 셈이 된다. 세종 때인 15세기 전반에 전국에 도기소陶器所, 자기소磁器所가 도합 324개소나 된다고 하는데, 당시 관 요 이외는 용서하지 않던 사실을 감안하면, 그 수효에 놀라지 않을 수가 없다. 또《경국대전》의 공조를 보면 특히 사기장들은 그 일을 자손에게 세전世傳하도록 규정하고 있다. 하기는 장공의 업은 대대 로 이어가는 것이 당시의 사정인 즉, 사기장에 대하여만 세전을 규 정한 것을 보면 그 당시에 그럴 만한 사태가 있었는지 모른다.

이에 대하여 민간의 사사장인私私匠人은 없었느냐 하는 문제가 나 온다. 그 시대로서는 있을 수도 있겠으나 사실상 어려웠을 것이다. 화원, 사자관에 있어서도 관을 떠나기 어려운 것은 좋은 지필묵, 회 구繪具, 회견繪絹을 개인이 구하기 힘들었기 때문이듯, 자재가 여러 가지로 통제되어 있는 형편에서 장인이 사사로이 업을 꾸민다는 것은 설령 허용된다 하더라도 몽상하기 어렵다. 이 점은 공조편에 열거된 갖가지 장별匠別의 내용을 생각해 보아도 쉽게 알 수 있다.

가령 백자를 굽는 경우 우선 백토부터가 통제되어 있다. 한편 수 요만 하더라도 벼슬아치가 중심인 사회에서 상민, 농민의 수요란 미미하기 짝이 없다. 아마도 상민, 농민은 일상 쓰는 그릇으로 바가 지, 기껏해서 목기가 대부분이었을 것이며, 성종 때만 하더라도 금 은기金銀器는 왕가, 유기鍮器, 백자는 세력 있는 양반가, 그리고 분청 사기도 양반이나 부유한 상민이 사용하였을 것이다. 여느 서민, 보

통 농민은 최소한 필요한 것은 자작自作으로 충족하고, 초가를 짓고 지붕을 올릴 때는 동리에서 협력하였을 것이다. 그리하여 평민의 자작은 기술 아닌 기술을 낳게 되어, 숙련과 정교와는 거리가 먼 소박하고 천연한 물건들을 손수 만들어 사용하였다. 이러한 상태가 19세기에 이르러도 큰 변화가 없었던 것은 당시의 실정을 적은 프랑스 신부의 보고로도 알 수 있다. 말하자면 기술, 기능다운 것이 관아에 속한 반면, 일반 서민, 농민 간에는 기술, 기능이라고 하기에는 너무나 소박하고 무디고 대범하고 천연스러운 자작의 물건들이 나왔다. 물론 성종 때만 하더라도 원칙적으로 장공은 사인私人에게 물건을 넘길 수 없으나 실제로는 외장外匠이라 하여 민간 수요에 응하는 일이 있었고, 도실盜失, 분실이 심하여 사기의 경우 밑에 관아의 기호를 넣은 것은 너무나 유명한 일이다.

이러한 사태는 조선 후기의 황금기라는 18세기에 오면 졸지에 일변한다. 18세기는 상공업이 크게 발전한 때로, 이로 인하여 신분제도가 일부 혼란해지고 부유한 시정배가 양반을 얕보는 때였다. 그리하여 화원, 장인이 다투어서 그들의 수요에 응하느라 시정 취미에 맞는 실경산수, 풍속화를 그리고, 안방을 위한 화려한 공예품이 제작되고, 법도에 어긋나는 커다란 민가民家가 서게 되었다. 이렇듯이 같은 황금기라도 그 시대적 배경은 서로가 달랐다.

세화, 민화

세화歲畵란 신년을 송축하고 역귀를 막는 그림으로 세초歲初에 도화

서에서 군왕에게 바친다. 내용은 보통 수성壽星, 선녀, 직일신장直日神
將, 닭, 호랑이, 종규鐘馗, 금갑이장군金甲二將軍 등으로, 조선 초에는 신
라 이래의 벽사신辟邪神 처용處容과 사민도四民圖 같은 것도 그렸던 모
양인데, 후대에 오면 국속에 따른 처용이나 사민도는 사라진다. 그
리고 금갑이장군과 같은 장여丈餘의 큰 그림은 궁전의 궁문 양비兩扉
에 붙이고 나머지 것들은 궁벽을 위시하여 각 처에 풀로 붙인다.

　본래 세화는 국초國初에 60장가량을 제작하여 궁에도 쓰고 척신,
근신에게 나누어 주었던 모양인데, 중종 때 곧 16세기에 들어서면
신하에게 내리는 것만 해도 한 사람에 20장을 산算하여 전체로는
막대한 양이 되었다. 기록에 의하면 이런 막대한 양을 제작하느라
3개월이 걸렸다고도 한다. 그런데 지, 필, 회구가 귀했던 16세기만
해도 그 비용은 대단하다고 여겨졌던 모양이다. 그 까닭에 때로는
세화의 진상을 중지하자는 의견도 있었으나 역시 궁중의 신년행사
로 꾸준히 계속되었고, 심지어는 세화의 풍습이 여항으로 번져 집
집마다 이것을 흉내내기에 이르렀다.

　그런데 세화는 대개 같은 것을 그리는 연례행사인지라 그림은
점차로 범례화되어 여느 그림과는 다른 도식화, 장식화가 되었는
데, 더구나 시정에 오면 그 가운데 인기 있는 수성壽星, 선녀, 기록선
녀騎鹿仙女, 종규鐘馗, 닭, 호랑이 등이 더욱 간략화되어 본보기 그림의
특색을 나타낸다.그림10, 11 이러한 풍습은 최근까지 행하여졌다. 필자
의 60년 전의 아마득한 기억에도 세초에는 집집마다 중문비中門扉에
호랑이, 닭 등의 본보기 그림을 붙였는데, 그림은 지물포에서 사는
것이 상례였다. 세화는 궁중이나 여염집이나 문비門扉, 벽상壁上에 강
풀로 붙이므로 일회용으로 쓰고 버리는 것이 보통이다. 이것은 마

그림 10
〈용〉(歲畵), 지본묵진칠채(紙本墨畫漆彩),
138×72cm, 조선 전기.

그림 11
〈호랑이〉(歲畵), 지본묵진칠채, 138×72cm,
조선 전기.

치 입춘 때 대문에 '입춘대길'立春大吉을 써서 붙였다가 떼어 버리는
것과 같다.

　이 밖에, 속신俗信에 삼재三災가 든 해에는 응도鷹圖를 붙이고 기우
제에는 운룡도雲龍圖를 내거는데, 모두 본보기 그림으로 많이 도형이
되어 있다. 그리고 조선 후기에는 그림과 자수, 사기 문양에 십장생
(日, 山, 水, 石, 雲, 松, 不老草, 龜, 鶴, 鹿)이 대유행을 보았는데, 이 역시
대개 본보기 그림 형식이며, 또 혼례 때 사용하던 목단대병牧丹大屛도

흔히 본보기 그림으로 이 모두가 오늘날 민화라는 새로운 장르에
들어가게 된다.

주거, 온돌

한편 생각하면, 미술사에서 다루는 서화, 자수, 도자기, 목기 등 공
예는 주거와 식생활에 밀접히 관련된다. 물론 주거의 첫째로는 가
옥이 있다. 그런데 조선시대 전기의 주거에 대하여는 알기가 힘들
다. 기록으로는 《경국대전》에 신분에 따른 주거의 제한이 적혀 있
다. 이에 따르면, 가사家舍로서 대군은 60간間, 왕자, 군, 공주는 50간,
옹주, 종친, 문무관 이품 이상은 40간, 삼품 이하는 30간, 서민은 10
간으로 제한되었다. 한편 기록에 따르면, 당시의 궁궐은 비좁았다
고 하나 그 간[間]사리도 후기 때와는 같지 않았던 것으로 추정된
다. 그리고 남녀의 구별이 국초로부터 강력히 실시되고 사대부가에
는 가묘의 설치가 요청되었다. 이에 따라 민가에도 큰 변화가 왔으
리라 상상이 된다. 현재 경상도 안동과 월성, 그리고 강원도 강릉에
는 15세기 말, 16세기에 건조된 옛 주택이 있어서 지방 양반의 가
옥과 호족의 주거 규모를 짐작하는 데 도움이 된다. 그러나 당시 가
재와 가구의 형편이 어떠하였는지는 알 길이 없다.

　온돌방만 하여도 그렇다. 본래 온돌은 16세기까지만 하여도 별
로 보급되지 않았던 것으로 알려진다. 서울의 경우를 들면, 그 당시
온돌방은 궁중에 있어서도 한두 방에 불과하였고 민가에서는 노약
자를 위하여 한 방 정도 설치되었다고 전하는데, 18세기에 들어서

면 각 집마다 온돌방이 없는 곳이 없으며, 서유구徐有榘(1764~1845)
의《임원십육지》林園十六志에 따르면, 노소귀천이 모두 온돌방에 거하
고 기용·집물器用什物을 모두 방 안에 진설陳設하여 3, 4간 되는 방이라
도 무릎 들여놓을 장소가 없는 형편이었다. 모두 알듯이 서울의 추
위는 심한 경우 섭씨 영하 20도에 육박하고 여름은 여름대로 섭씨
30도를 오르내린다. 따라서 온돌이 설치되지 않았던 16세기 이전
마루방에 거하려면, 아래에는 보료 혹은 자리, 수피獸皮 등이나 융단
을 까는 경우도 있었을 것이다. 벽에는 방장房帳을, 그리고 나서 병
풍을 두르고 미닫이와 창문은 겹 혹은 삼겹으로 하였을 성싶다. 그
러나 이것은 상상이고 온돌이 보편화된 18세기 이후의 상황은 이
렇게 생각된다. 온돌방은 방열을 막기 위하여 천정은 얕고 방안도
넓지 않았다. 이 점은 궁궐의 침방도 대동소이하였을 것이다. 안주
인이 거처하는 안방은, 영조 전에 지었다는《열녀춘향가》의 춘향모
방의 서술과 기타 문헌을 참고하면, 여염기물로는 의장衣欌으로 용
장龍欌, 봉장鳳欌, 가께수리, 경대, 자개문갑이 놓여 있고, 다락문, 벽
장문과 두껍닫이에 화조, 화훼 그림이 붙어 있을 것이며, 자수병풍,
화각華角 반짇고리, 나전 반닫이가 있을 것이다.

　한편 바깥주인의 거처인 사랑방은 옆에 침방이 붙어 있고, 방에
는 책장과 경상經床과 아랫목에 보료와 곳곳에 방석이 있고, 시구를
적은 명필병풍, 타구唾具, 연초합煙草盒, 장죽長竹 그리고 연상硯床에는
벼루, 붓, 연적, 지통紙筒에는 간지류簡紙類가 꽂혀 있을 것이며, 두껍
닫이에는 사군자가, 벽에는 고비考備가 있으며, 문갑은 감나무 서랍
에 오동으로 만들었을지도 모른다.

　주택은 행랑채, 안채, 사랑채로 나누어져 있는지라 밥상을 운반

하는 소반이 필요하게 되어 갖가지 모양이 발달하고, 또 주안상에
는 겨울에는 유기, 여름에는 순백사기로 만든 칠첩반상기가 놓여
졌을 법하다. 그리고 부엌에는 찬간에 찬장이 있기 마련이며, 소민
가小民家에서는 대청마루에 뒤주를 두고 그 위에 장식 삼아 청화사
기 항아리, 양념단지를 늘어놓고 층층이 쌓아올린다. 또 방에는 유
기촛대나 백동촛대, 아니면 유기등가鍮器燈架나 목등가木燈架가 있을
것이다.

　이렇게 볼 때 서화의 보존은 매우 어렵다. 두껍닫이나 벽장문에
된풀로 붙인 서화는 더러워지면 그 위에 다시 붙이거나 떼어 버리
고 새 그림을 붙이니 그림은 없어지기 마련이며, 병풍도 대병이 아
닌 중병, 소병은 등으로 기대앉아 대개 아래 부분이 상하고, 온돌방
이란 냉온이 심하여 족자 걸기가 어렵다. 또 천정이 얕아서 긴 족자
를 걸기 어렵고 그나마 벽에 그대로 붙이는 풍습이라 장황裝潢이 발
달하지 못하였다. 오늘날 유존한 서화를 보면 큰 것이 드물고 책첩
册貼의 소폭이 많은 이유의 하나는 여기에 있다.

　한편 궁실의 내정內庭에는 나전장螺鈿欌을 비롯하여 궁칠宮漆이라
하면 갖가지 홍장紅欌과 삼층장, 화각 버선장 등 여러 가지 화려한
미술품이 있었을 성 싶은데, 대개는 전란 중에 산실, 파괴되어 지금
은 볼 길이 없다. 오늘날 유존하는 목기는 대부분 사랑방 물건이거
나 민가의 반닫이, 가께수리, 돈궤, 문갑 등인데, 특히 사랑방 물건
은 유교사회의 물건답게 검소하고 꾸밈이 없다. 조선왕조 여인이
즐기던 화려한 목기, 공예품은 나타나는 것이 비교적 적다는 것이
정평이다.

　그것은 그렇고, 주거에 연관하여 민가의 높이와 크기는 전기에

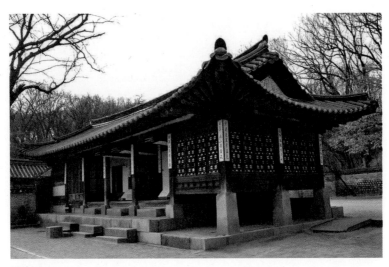

그림 12
〈연경당(演慶堂) 사랑채〉, 19세기, 창경궁.

여러 번 제한되었으나, 18세기에 들어서면 이미 규제는 공문화空文
化하였으되, 다만 왕조 말까지 99간을 넘기지는 않았으며, 그 전통
은 현재까지 한옥에 살아 있다. 99간의 상류 양반집의 대표적 예가
1828년 금원禁苑 안에 양반집을 모작하여 지은 연경당演慶堂그림 12인
것은 주지의 일이다. 그런데 왕조의 민가를 보면 큰 집이라 하더라
도 정원을 따로 내세우지 않는다. 아예 안마당, 사랑마당은 비워 두
고 안채 뒤뜰에 화목花木이나 초화草花를 심고 담장 아래 초화, 수목
을 심으며, 거가巨家가 되면 서재 근처에 화계花階를 만들어 층층이
초화를 심고 간간이 수목을 끼운다. 그리고 여간한 양반집이면 조
그마한 방지方池를 만들고 돌을 세워 삼선산三仙山에 비한다. 더구나
지방에 가면 정원이란 개념은 담장 안에 있는 것이 아니라 주위의
산천에 있으며, 그러한 생각의 극치가 바로 경개가 좋은 강변, 계곡

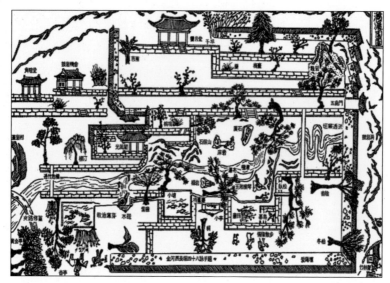

그림 13
〈소쇄원도〉(瀟灑園圖), 조원본판(造園本板), 1755년.

에 정자 하나를 홀연히 세운 경우인데, 이러한 경관은 산천초목을
모두 정원시庭苑視한 왕조인王朝人의 심정으로 이해된다.

또 한 가지 이와 같은 정원관庭苑觀은 별서別墅에서 볼 수 있는데,
16세기 양산보梁山甫의 소쇄원瀟灑園그림 13 등에서 대표되듯이, 원림園林
의 조성이 주 목적인 조선시대 별서는 자연 풍치를 그대로 두는 듯
하면서 곳곳에 연지蓮池, 정천井泉, 도랑, 개천, 다리를 놓아 자연 속
에 파묻힌 경관을 만든다. 그리고 사찰에 이르면 더욱이나 그러하
다. 조선왕조 때의 사찰은 조정의 억압정책으로 도성을 비롯하여
평지의 사찰은 모두 철훼撤毁되다시피 되어 사찰이라면 거의 산사山
寺만이 남게 되었는데, 산사는 본시 풍수지리로 보아 명승지에 자리
잡은 데다 대개의 경우 단층의 사찰건물이 산 속에 폭 파묻혀 사찰

이 그대로 자연 속의 한 요소로 변한 것 같으며, 그 건축만을 따로 떼어 볼 때와는 아예 다른 자연과의 조화미가 나온다.

사대부, 서민, 부녀자

조선왕조 미술의 주도력은 사대부였고 그 이념적 배경은 유교였으며, 그들은 당시의 기예인을 오래 독점하다시피 하고 자극과 활기를 명청明淸에서 구하였다. 이에 반하여 부녀자, 서민이 익히던 국문은 언문이라 멸시되고, 수복壽福과 명복冥福을 기원하던 불교와 무속은 탄압받고, 부녀자의 섬세한 감상이 담긴 공예와 서민이 즐기던 실경산수, 풍속은 사대부가 경시하는 바였다.

오늘날 조선왕조가 가고 그 시대가 남긴 미의 세계를 더듬을 때, 사대부가 숭상하던 서예도 중국의 서예에서 출발하였으되, 그것을 넘어 자가 특유의 조형으로 승화시킨 김정희의 서예만이 제일의 서예로 손꼽히고, 그림은 사대부 취미라기보다는 시정 취미요, 서민에게도 친근감을 주는 진경산수, 사경산수 그리고 풍속화가 오늘의 관심사가 되고, 나아가서 진서眞書라는 의미가 사라지고 자기 문자로서 한글을 내세우고, 기술답지 않은 순전한 필요에서 소박하게 만든 민가의 자작물이 민중공예가 오늘날의 주목감이라면 역사는 무릇 얄궂다고 할 만하다.

그러나 한편 생각하면 조선왕조의 미술은 그 시대적 배경에 있어서 아주 독특한 면이 있었다. 조선왕조는 중국보다도 더 유교적이고 철저히 계층을 탄생시켰는데, 그 원인은 어떠하든 간에 미의

식에 있어서는 당시 그렇게 애호를 받던 순백자 같이 말할 수 없
이 순박하고 깊이를 가진 미감을 전통적인 미감에 가미한 때문이
다. 고려불화의 화려, 호사한 귀족 취미에 대하여 양반은 사실상 귀
족층이면서도 귀족적이라는 표현이 아니 어울릴 정도로 내성적이
고 질박하고 단순한 무장식의 순백자 취미를 내놓았다. 그러면서도
이러한 소박스러운 순백자는 달항아리 같은 설백의 큰 항아리에
이르면 말할 수 없는 호화감을 일으킨다. 물론 이것은 사대부 자신
의 취향이라고 보기는 어렵다. 그들의 취미는 매죽, 송죽, 산수, 시
구를 그린 청화백자에 있었는지 모른다. 그러나 철저한 유교주의가
서민과 부녀자의 전통감과 마주쳤을 경우에 생기는 일종의 소박하
고도 화사한 아름다움이라고 생각된다. 말하자면 고려 이래의 전통
적 미감은 조선왕조의 유교주의를 통하여 일층 더 심화된 감이 있
는 것이다.

후기: 1985년 초가을, 필자는 이종원(李宗願), 윤용인(尹龍二), 유홍준(俞弘濬) 씨와
목공예와 백사기(白沙器)에 대해 하루 저녁 토의를 가져 이 글을 쓰는 데 많은 시사
를 얻었다. 이 자리를 빌어 사의(謝意)를 표한다.

조선왕조의 회화

전기 그림

조선왕조는 전, 중, 후기의 3기로 그림을 나눌 수 있다. 전기는 조선 왕조가 건립된 14세기 말부터 15세기 말까지 약 백 년간으로, 고려 때에 비하여 그림의 환경이 달랐다. 첫째는 유교가 국교가 됨에 따라 유교 교양을 지닌 사대부, 문인의 취미가 감상화를 지배하였고, 둘째는 나라에 도화서가 설치되어 화원들의 활동이 명백하게 되었다. 곧 조선왕조에 들어서면 예배, 기원의 불화가 아닌 감상화가 그림의 세계를 지배한다.

고려 때는 진채화眞彩畵가 본류였다고 하는데, 조선왕조에 오면 사대부, 문인 취미에 따라 수묵담채가 주류가 된다. 그리고 고려 후기에 반도로 건너온 중국의 명화가 조선 전기만 해도 많이 있어서 자연히 그 영향을 받게 된다. 가령 세종대왕의 셋째 아들인 이용李瑢 (안평대군, 1418~1453)은 동진東晉의 고개지顧愷之로부터 원대元代의 조맹부趙孟頫에 이르는 방대한 양의 중국 명화를 수장했던 것으로 알려진다. 조선 전기의 명작은 이러한 수장 위에 선 감식안과 무관하지 않다. 다만 아쉬운 점은 이 시기의 그림도 그 실물이 대단히 적

으며 그나마 대표작 등은 일본에 남아 있다는 점이다. 무로마치室町 시대의 일본은 조선왕조와 빈번한 왕래를 하였으며, 교토 오산五山 의 승려가 일본 측의 외교를 주로 맡았는데, 그 때에 상당한 수효의 그림이 일본에 갔을 가능성이 있으며, 또 일본에 간 조선 사신을 수행한 화원의 그림이 일본에 남았을 법하다. 더 커다란 이유는 조선 전체가 황폐화한 임진왜란으로 인하여 국내의 그림은 거의 회진灰塵되고 약탈되었다.

하여간 당시의 그림을 연구하는 데 있어서도 한일관계의 자세한 규명이 필요한데 아직까지 부족한 형편이다. 그 하나의 예가 이수문李秀文이라는 화가의 경우다. 현재 일본 학계는 이수문은 조선 화가로서 슈분周文 때 일본에 간 것으로 보는 듯하다. 그의《묵죽진첩》墨竹盡帖그림 185~190이 전하는데, 거기에는 '永樂二十有二歲次於日本國來渡北陽寫秀文'이라는 기명記銘이 있다. 그리고 어떤 일본 학자는 영락 22년(1424) 조선왕국에 갔다가 그 해 귀국한 일본 화승畵僧 슈분周文과 동행한 것으로 보았다. 조선 문인은 '호쿠요'北陽를 동북방東北方으로 보는 까닭에 이 글은 '일본에서 동북방으로 건너왔다'고도 해석되어 동행설을 꼭 믿기 어렵고, 또 수문秀文이란 승명僧名 같기도 하고 그의 묵죽, 산수는 아직 비교할 만한 조선 초 그림이 없다.

산수의 한 경향

이에 관련하여 영락 22년 일본에 귀국한 슈분周文 화승의 화풍은 자못 눈길을 끈다. 왜냐하면 슈분의 산수그림 193, 194라는 것 중에는 115년 후 역시 조선에 왔다가 귀국한 일본 승 손카이尊海가 가져온 조선의 〈소상팔경도〉瀟湘八景圖그림 195와 아주 비슷한 것이 있기 때문이

다. 뿐만 아니라 오늘날 남아 있는 양팽손梁彭孫(호는 學圃 1488~1545)의 〈산수〉그림14와도 일맥상통한다. 요컨대 조선 초인 세종 때의 산수의 한 형식이며 중종 시대까지 이어진 것이 된다. 이러한 각도에서 '思堪'(시탄)의 도인圖印이 찍힌 일본 교토박물관의 〈평사낙안도〉平沙落鴈圖그림196가 주목된다.

안견 산수

한편 송의 이성李成, 곽희郭熙의 화풍, 특히 운두준雲頭皴과 한림寒林은 원대에도 그 아류가 성행하였는데, 그 중의 한 사람인 주덕윤朱德潤은 원도元都에 가 있던 고려의 명신인 이제현李齊賢과 숙친熟親하였던 관계로 그 영향이 고려에 들어왔을 가능성이 있다. 더구나 이용李瑢의 대수장大收藏에는 곽희의 산수 등이 15점이나 끼어 있어서 그의 총애를 받던 화원 안견安堅(호는 玄洞子)에게 큰 영향을 주었을 성싶다.

안견은 조선 전기를 대표하는 명수名手로서 그의 화풍이 후인에게 큰 영향을 주었다고 문헌에 적혀 있다. 그런데 그의 걸작인 〈몽유도원도〉그림217가 다행히 일본 나라奈良 덴리天理대학에 남아 있다. 그리고 금상첨화로 당대의 명필 안평대군 이용의 제첨題籤, 화제畵題가 붙어 있는 명품으로 화풍은 곽희의 운두준에서 나왔으나, 더욱 섬세하고 개성화되어 속화된 전傳 안견 그림그림46, 47과 다르다. 뿐만 아니라 아사오카 오키사다朝岡興禎의 《고화비고》古畵備考를 보면, 일본에 안견 그림이 더 남아 있을 법하고, 근년에는 나라 야마토분카칸大和文華館에 전 안견 〈산수〉 한 폭이 들어왔다.그림15 하여튼 안견 산수라고 하는 곽희풍은 앞서 든 슈분周文 → 손카이尊海가 전한 산수

→ 양팽손으로 이어지는 산수와 더불어 전기 산수의 두 산맥을 이룬 것 같다.

화원 그림

화원은 도화원이라는 관청에 봉직하는 화인인데 이들이 그리는 감상화는 앞서도 말하였듯이 군왕, 사대부 취미에 맞춘 것이다. 기본적으로 유교 교양 위에 선 문인 취미와 궁정 취향이었다. 그런 의미에서 화원 안견의 그림은 안평대군 안목에 맞춘 것이라고도 할 수 있다.

화원은 본시 시험을 보아 나라에 채택되었으나, 당시는 신분 사회인지라 양반이라는 상류계급에 대하여 중인급으로 천시되었다. 그리고 시험이 있다고는 하지만 다른 기술관과 마찬가지로 화원끼리 서로 인척을 맺어 집안끼리 직職을 점유하는 경향이 있었다. 그러던 집안의 하나로 이상좌李上佐(호는 學圃, 15세기)를 들 수 있다. 그는 본래 노비 출신이었으나 그의 기량이 특출하여 군왕의 특명으로 화원이 되었는데, 그 후손은 대대로 화업에 관계하였다.

안견을 제쳐놓으면 현재 유존하는 그림을 위주로 하는 한 당대의 화원 화가로 우선 이상좌를 들 수 있다. 그러나 그 역시 확실한 대작은 드물고 다만 전 이상좌로 명작 〈송하보월〉松下步月 혹은 〈삼청도〉三淸圖가 전한다. 이 작품은 그 됨됨이가 하도 남송의 마원馬遠을 닮았다고 하여 그의 작품임을 의심하는 사람도 있다. 이상좌의 소품 산수를 보면 역시 마원풍이 역연하여 그런 화풍에 능하였다는 인상이 든다. 그리고 약간 시대가 뒤진 화원으로 서문보徐文寶, 이장손李長孫, 최숙창崔淑昌(모두 15세기) 등이 있는데, 그들의 산수라고

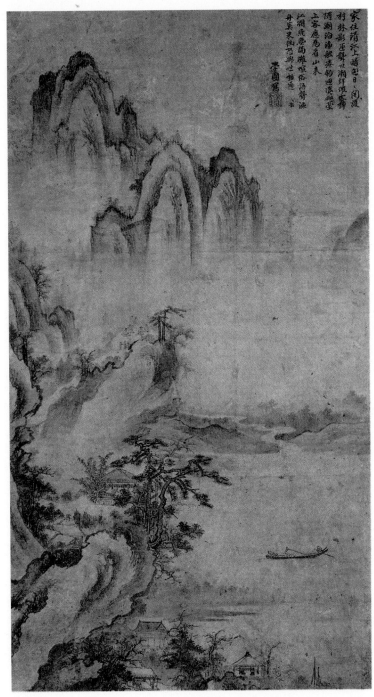

그림 14
양팽손, 〈산수〉, 견본수묵, 88.2×46.5cm, 16세기 전반, 국립중앙박물관.

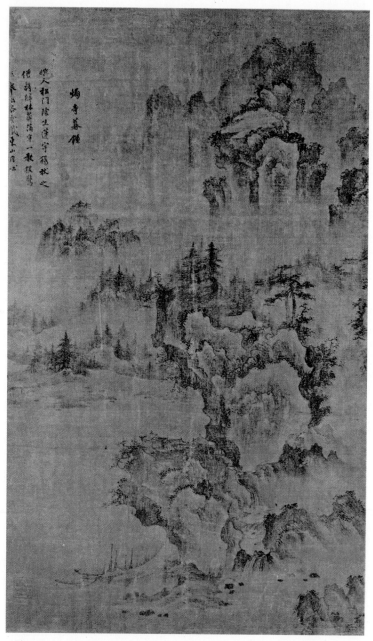

그림 15

전(傳) 안견, 〈연사모종도〉(煙寺暮種圖), 견본수묵, 79×47.8cm, 야마토분카칸(大和文華館).

전하는 것이 나라 야마토분카칸에 수장되어 있다.

사대부 그림

또 이 시기에는 화명畵名이 높은 화가들이 있었으나 역시 신빙할만한 대표작을 발견할 수 없다. 그 중에 가장 유명한 화가로는 강희안姜希顏(호는 仁齋, 1419~1464) 형제가 있으며, 오늘날 인재의 도인圖印이 찍힌 〈관류도〉觀流圖라는 소폭이 있어 그의 기량이 짐작이 되며, 그 밖에 전傳 강희안의 소폭이 있다. 강희안은 사신으로 명나라에 간 일이 있으며 전 강희안의 소품에는 명조 화원에서 유행하던 대부벽준大斧劈皴이 쓰여서 그가 명나라 화원의 새 화풍을 먼저 도입한 것으로도 보인다.

양팽손의 산수는 앞서 언급했듯이 조선왕조 초의 화풍을 이은 면이 있어 매우 주목된다. 그리고 전傳 신잠申潛(호는 靈川子, 1491~1554)의 〈탐매도〉探梅圖가 눈에 띄는 작품인데, 신잠은 원래 묵죽으로 이름이 있던 사람으로, 하여간 〈탐매도〉는 고격古格을 갖추고 있어 당시 그림임에는 틀림이 없다.

다음 전기 말의 궁정 취미를 보여주는 이로는 왕족인 이암李巖(자는 靜仲, 1499~?)이 있으며, 그는 개, 고양이 등을 잘 그렸다. 그의 〈모견도〉母犬圖는 천진한 맛이 있는 사실화인데, 이암의 그림은 일본에 여러 폭이 전하며 한때는 일본 화가로 오인받기도 하였다. 그런데 이 시기에 이미 화기畵技의 천시 사상이 있어서 사대부들이 화기로 이름나기를 부끄러이 여겼다.

중기 그림

조선 중기는 대략 16세기 초부터 18세기 초까지의 이백 년간으로, 이때는 점차로 화풍이 달라지고 새로운 화풍, 곧 절파풍浙派風이 들어와 판을 치던 시대였다. 명대의 《고씨화보》顧氏畵譜 등이 수입되어 그것으로 역대 화풍을 이해하기도 하던 때였다. 그도 그럴 것이 이 시기는 두 차례의 전란, 곧 임진왜란으로 국토가 황폐된 지 불과 사십 년 후에 다시 병자호란이라는 청국의 침입이 있었던 때였다. 따라서 중국의 화풍은 물론이요 조선 전기의 그림조차 보기 드문 때였다. 전쟁이 끝난 뒤에도 청에 대한 적개심과 국력의 쇠진으로 문화가 일시 정체하고 그림도 명의 절파풍을 그대로 이어가고 새로운 청나라풍에 저항하던 분위기가 있었다.

이 시기 화단의 또 하나의 특징은 일기一技로 이름을 얻은 사인화士人畵가 많이 나왔다는 점이다. 예를 들면, 대유大儒 이이李珥의 모친인 사임당 신씨(1504~1551)는 포도와 특히 초충도로 유명하였다. 그의 초충은 완연한 여류의 감각일 뿐 아니라 그림의 고상한 품격으로 존경을 받았다. 그리고 왕족인 이정李霆(호는 灘隱, 1541~?)은 묵죽의 명수로서 역시 품위가 있으며, 이영윤李英胤(竹林守, 1561~1611)은 화조에 능하였고, 어몽룡魚夢龍(호는 雪谷, 1566~?)은 매화로 이름을 날렸고, 조속趙涑(호는 滄江, 1595~1668)의 까치 그림은 격이 높고 운치가 있어서 청송을 받았다.

김시, 이경윤

이 시기의 산수화가로는 먼저 김시金禔(호는 養松堂, 16세기)를 꼽는

그림 16
김시, 〈청산모우도〉
(靑山暮雨圖),
견본수묵, 26.5×21.7cm,
국립중앙박물관.

다. 그는 본시 권신의 자제였으나 가세의 몰락으로 화기가 전업같
이 되고 말았다. 중기에 오면 명대의 절파풍이 화단을 휩쓰는데 김
시는 그것을 잘 살려 자기 것으로 만들었다.그림 16 그의 명품은 아사
오카 오키사다의 《고화비고》〈조선전〉에도 수록되어 있으며, 한국
에는 〈동자견려도〉童子牽驢圖그림 225가 있어서 유명하다. 그의 산준山皴
은 묵법이 두드러지는데, 이 점은 이불해李不害(1529~?)의 소품에서
도 엿보인다.그림 17 김시의 작품은 역시 일본에 더 있는 듯하다.

 김시 다음으로 산수에 독특한 화가로 이경윤李慶胤(호는 駱坡,

그림 17
이불해, 〈산수〉, 지본담채, 19×20.7cm, 16세기 후반, 개인 소장.

1545~?)을 친다.^{그림 18} 다만 낙관이 또렷한 대작은 남은 것이 없으나 국립중앙박물관에 있는 전傳 낙파산수로 그의 범속이 아닌 풍골風骨을 알 수 있다.

세화, 불화

조선왕조에는 새해 초 세화라고 하여 십장생, 신선, 용호 등을 그려 수복을 빌고 벽사辟邪하는 풍속이 있었고, 후에는 시정에서도 크게 유행하였다. 그러나 지금 전기의 세화는 남은 것이 없고, 다만 중기

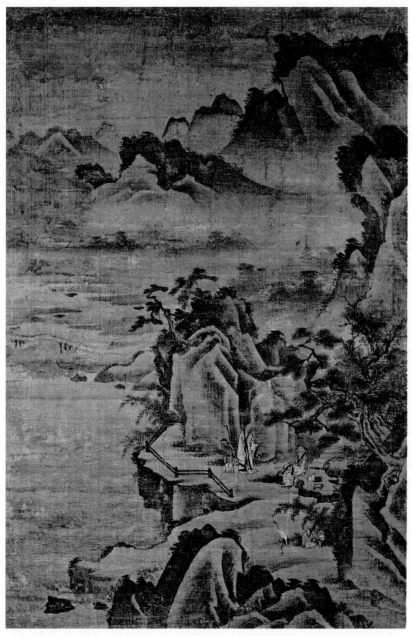

그림 18
이경윤, 〈산수〉, 견본담채, 91.1×59.5cm, 16세기 말엽, 국립중앙박물관.

것으로 보이는 용호 한 쌍이 현재 일본에 남아 있다.^{그림10,11}

한편 조선왕조에 오면 사대부의 배불사상의 여파로 불화의 명품이 적은데, 다만 왕가의 내정이나 시정의 부녀지간에는 불교신앙이 돈독하여 때로 왕가의 명으로 이상좌 같은 유명 화사畵師가 불화제작에 동원되었다고 한다. 현재 남아 있는 중기의 불화로는 일본지온인知恩院 소장 〈관음삼십이응신도〉觀音三十二應身圖^{그림19}가 대표된다. 왕대비가 승하한 왕의 공덕을 비느라고 화원 이자실李自實을 시켜 그린 진채의 명품이다. 이 불화의 한 가지 특징은 배경의 산수가당시의 감상화와는 달리 일점의 절파풍도 없으며, 고래로 내려오는사실풍이 아닌가 생각되는 산수풍이 있다는 점이다.

이정, 이징, 김명국, 윤두서

이정李楨(호는 懶翁, 1578~1607)은 명수名手 이상좌의 손자라는 설도있거니와 도석道釋, 인물, 산수가 모두 신품神品이라는 평이 있었다. 아깝게도 나이 삼십에 요절하였으나 어지간히 불도에 깊이 들어갔고 행적도 탈속해서 보통 화가와는 다른 구석이 있었다. 다행히 그의 화폭이 국립중앙박물관에 있어 그의 일취逸趣를 보게 된다.

다음 이징李澄(호는 虛舟, 1581~?)은 이경윤의 서자로 집안의 화기를 이어 나중에 화원으로 유명해졌다. 그는 산수의 각체에 통달하였다고 하는데, 그래서 그런지 허주산수는 절파풍만이 아니다. 다만 유감스럽게도 허주의 산수 명품은 해방 전만 하더라도 볼 수 있었는데, 지금은 간 곳을 모르며 단지 국립중앙박물관이 소장하고있는 몇 점으로 그 일단을 알게 된다. 그리고 이정은 산수뿐 아니라노안蘆雁으로도 명성이 있었는데, 다행히 그의 노안 대표작이 얼마

그림 19
이자실, 〈관음삼십이응신도〉, 견본채색, 235×135cm, 1550년, 일본 지온인(知恩院).

전 세상에 나타났다.그림 20

또 다음 산수, 신선 등으로 후세에 이름을 남긴 화원에 김명국金明國 또는 金命國(호는 蓮潭, 醉翁, 17세기)이 있다. 그는 일본 에도 시대에 통신사를 따라갔던 화원 중 가장 인기가 있었던 모양이다. 왜냐하면 화원의 통신사 수행은 한 번으로 그치는데, 김명국만은 일본 측의 요청으로 다시 갔다는 기록이 있는 까닭이다. 그래서 그런지 일본에는 그의 〈달마도〉 등 많은 그림이 남아 있다. 김명국의 산수는 본래 중국 장로張路풍의 산수였으나, 그의 신선, 달마 그림은 간필簡筆로 표일飄逸하여 독특한 일가를 이루었다. 이러한 간필의 도석道釋은 일본인의 기호에 맞았던지, 1655년 일본에 건너갔던 화원 한시각韓時覺(호는 雪灘, 1621~?)도 간필의 〈포대도〉布袋圖 등을 남겼다. 중기를 마지막으로 장식하는 화가로 윤두서尹斗緖(호는 恭齋, 1668~1715)를 꼽을 수 있다. 윤두서는 본시 명문의 사인士人으로 화원과는 그림의 바탕이 달랐다. 그는 실사구시의 정신으로 물상을 대하였을 때가 가장 공재다웠다. 그는 화마畵馬, 인물이 유명하거니와, 〈노승도〉老僧圖그림 79는 자기가 직접 접한 산승山僧의 모양이며, 〈자화상〉그림 71은 당시의 초상법과는 다른 사실화로서 현대 감각이 물씬 감돈다.

후기 그림

조선왕조 후기는 대체로 17세기 말부터 19세기 말에 이르는 이백여 년을 가리킨다. 이 동안 사회와 그림세계에 많은 변화가 있었다. 우선 18세기부터 현저하게 국력이 회복되고 한참 동안 정국도 안

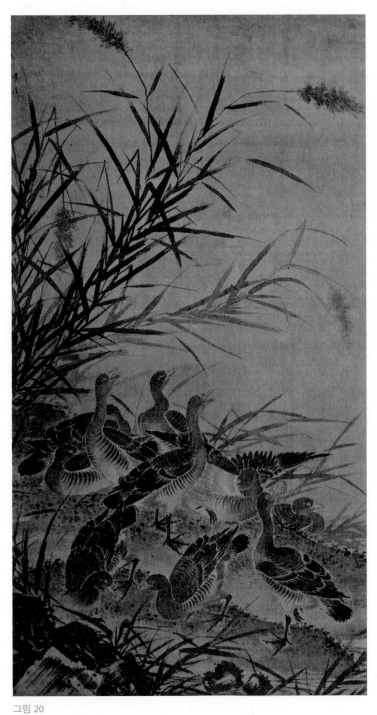

그림 20
이징, 〈노안도〉(蘆鴈圖), 견본수묵, 143×77cm, 개인 소장.

정되어 소위 태평성세를 이루었다. 따라서 상공업이 발달되어 서민 간에 부가富家가 많이 생기고 시정 취미에 따른 풍속화와 진경산수 (실경산수)를 요구하게 되었다.

한편 청국과의 문화 교류도 정상화되어 강희, 건륭의 신문화와 새 화법이 조선에 도입되었다. 이 새 화법이란 그 때까지 들어오지 않았던 오파吳派산수와 새로운 문인화풍이며, 심지어는 서양법이라 는 요철凹凸이다. 뿐 아니라 이 시기에 조선 문인의 북경 출입이 잦 아져 청조의 유명한 문인, 화가와도 접촉이 생겨 벗하게 되고, 이로 인한 화법, 서법의 영향도 있었다. 그 밖에 영조, 정조와 같은 영주 英主 자신이 회사繪事를 좋아하고 또 안목도 있어서 기량 있는 화원 이 많이 배출되었다.

정선

이 시기에 삼재三齋라 불리던 화가가 있었다. 그 선봉이 정선鄭歚(호 는 謙齋, 1676~1759)이다. 뿐만 아니라 그는 후기라는 새 시대를 열 고 종래의 화풍을 졸지에 바꾼 혁명적 화가이기도 하다. 정선은 본 시 사인 출신이로되 가세가 몰락하여 화업으로 유명해졌다. 그의 독특한 화풍은 조선팔도를 돌아다니며 수없이 실경을 사생한 끝 에 터득된 것이며, 때로 화보 그림을 자기 식으로 바꾼 것도 있다. 그의 특징은 만년의 그림에 또렷한데, 골필이라 불리는 강한 직 선, 엄청난 괴량감의 적묵積墨, 대담한 산형山形의 변형, 굵은 미점米 點 등 여러 가지가 한국 산천의 정수를 뽑아내는 것 같다. 그의 걸 작의 하나인 〈인왕제색도〉仁旺霽色圖그림21는 75세의 노필답지 않게 필 묵이 보는 사람을 압도하고, 〈금강전도〉金剛全圖는 59세 때의 역작이

그림 21
정선, 〈인왕제색도〉, 79.2×138.2cm, 1751년, 호암미술관.

다. 64세 때 소작所作인 〈청풍계〉淸風溪는 서울의 명승을 삼단으로 치
켜 올리고 대담한 필력과 적묵을 사용하였고, 〈해인사〉는 전경全景
을 우그려서 산세를 변형하였다. 또 상명上命에 따라 제작한 듯한
〈취성도〉聚星圖그림 5가 있고, 몇 폭의 〈박연폭포〉도 전한다.그림 4 정선
은 산수, 화조 등 여러 방면에 뛰어났으되 웬일인지 풍속화는 거의
제작한 것을 볼 수 없다.

조영석, 심사정
삼재의 둘째는 조영석趙榮祏(호는 觀我齋, 1686~1761)이다. 삼재가 모

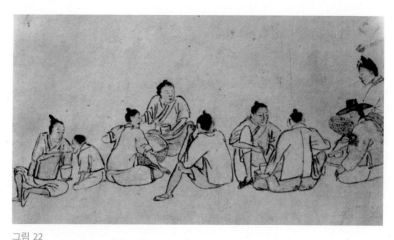

그림 22
조영석, 〈새참〉, 지본담채, 20×24.5cm, 개인 소장.

두 사인 출신이로되 정선, 심사정이 몰락한 집안에서 자란 것과 반대로 조영석은 끝까지 벼슬을 유지하여 사대부로서 행세하였다. 그리고 사인으로서의 긍지가 대단히 높아서 자기를 화인 취급하는 것을 몹시 불쾌히 여겼다. 심지어 군왕이 그의 솜씨를 알고 조상을 그리라는 왕명을 내렸는데도 사대부의 할 짓이 아니라고 그것을 거절한 일화를 역사에 남기었다. 그럼에도 불구하고 그는 사인이 천시하던 풍속화를 여러 폭 남기었다.그림 22 〈설중방우도〉雪中訪友圖그림 23는 풍속적인 맛이 있으면서도 품위를 잃지 않은 그의 수작이다.

삼재의 마지막은 심사정沈師正(호는 玄齋, 1709~1769)으로, 그는 정선에게 화기畵技를 배웠다고 하는데 그림으로는 판단하기 어렵다. 심사정은 초, 중년에는 오파吳派의 남송을, 만년에는 북송의 부벽을 즐겨 사용하였는데, 필선이 부드럽고 아담한 청취가 있다. 산수, 화

그림 23
조영석, 〈설중방우도〉(雪中訪友圖), 지본담채, 115×57cm, 개인 소장.

조, 도선道仙이 장기였는데, 정선을 화풍으로 보아 국수적이라고 한
다면 심사정은 국제적이라 할 정도로 중국 화풍의 진수를 본떴다
는 평이 있다. 그의 산수그림24는 그가 득의의 작품에 찍는다는 호리
병 도장이 찍힌 것으로, 흔히 보이는 시골티가 전혀 없으며 기량이
당당하고, 화조도 선려하고 아름답다.그림25

변상벽, 김두량, 최북, 김유성

변상벽卞相璧(호는 和齋, 18세기)은 화원으로 초상에도 능하였으나 속
칭 변卞 고양이로 통할 정도로 고양이 그림으로 명성이 있었다. 남
아 있는 그의 유작으로 보면 닭 그림도 일품이어서 매우 사실적이
었다. 그의 대표작으로 〈묘작도〉猫雀圖가 유명하다.

김두량金斗樑(호는 南里, 1696~1763) 역시 화원으로 군왕의 특별한
총애를 받았는지 그의 그림에는 군왕이 직접 화제를 쓴 것이 있다.
김두량은 개 그림으로도 알려졌으나 그의 진면목은 산수에 있으며,
그것은 그의 〈월야도〉그림26를 보아도 짐작이 된다.

다음 항간에 가장 이름이 알려진 화사에 최북崔北(호는 居基齋, 毫
生館, 18세기)이 있다. 그가 유명한 것은 그림도 그림이려니와 주객酒
客이고 세규世規에 얽매이지 않는 기행奇行의 주인공인 탓이다. 그의
가계, 생졸 모두 알 길이 없고 다만 49세의 장년으로 세상을 떠난
것만 알려진다. 그의 산수는 확실히 남과 다르며 때로 일종의 광태
狂態가 보이는데, 화훼, 영모도 교묘하였다. 일본의《고화비고》〈조
선전〉에는 '朝鮮國居基齋'라는 낙관이 찍힌 산수가 있어서 얼핏 그
가 일본에 갔던 인상이나, 그의 일본 도행渡行은 성호 이익의 송별시
로 짐작될 뿐 무슨 자격으로 갔는지 아직 알 수 없다. 통신사를 수

그림 24
심사정, 〈산수〉, 지본담채,
22.9×35cm, 개인 소장.

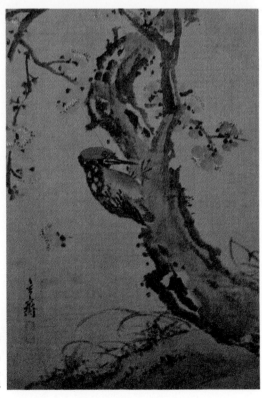

그림 25
심사정, 〈딱따구리〉,
견본채색, 25×18cm,
개인 소장.

그림 26

김두량, 〈월야도〉, 지본담채, 81.9×49.2cm, 국립중앙박물관.

행한 화원 중에는 일본에 좋은 작품을 담긴 사람이 있는데, 김유성金有聲(호는 西巖, 1725~?) 도 그 중의 하나이다.그림 28

이인상, 강세황, 강희언

이인상李麟祥(호는 凌壺觀, 1710~1760)은 고고한 선비로서 세상을 백안白眼으로 대하였다. 그도 그럴 것이 그는 명문의 후손이나 서출이라 출세길이 막혔고, 또 배청파로서 당시 청 문화에 심취하는 세속을 못마땅히 여겼다. 그는 시서화의 삼절로 인정받았는데, 특히 그의 그림은 고담枯淡, 간솔簡率하고 문기文氣에 차 있어서그림 27 그의 기개와 더불어 사인 간에 존경을 받았다.

이와 반대로 강세황姜世晃(호는 豹菴, 忝齋, 1713~1791)은 사인으로 화원, 묵객과 잘 어울려 당시 예원藝苑의 총수라는 평까지 들었는데, 후에 그는 군왕의 지기가 되어 고위에 올랐고 북경에 사신으로 가서 서화로 중국 명류의 칭송을 받았다. 한 가지 특기할 것은, 강세황은 서양 요철법을 스스로 시험했다는 점이다.그림 29 그리고 《개자원화보》(중국 청대 화보)의 심석전沈石田을 모방한 〈벽오청서도〉碧梧淸署圖를 보더라도 그의 청아하고 단정한 역량을 알 수 있다.

강희언姜熙彦(호는 淡拙, 1710~1764)은 본시 천문관계의 기술관이었으나 정선의 옆집에 살게 되어 그의 영향을 받았다. 그러나 그의 실경화에는 당시의 서양기법이 가미되고 사경력寫景力이 특출해서 현대감각이 엿보이는 선구자적 풍모가 보인다.

김홍도, 이인문, 기타

정선이라는 대가가 나온 지 70년 만에 조선 후기 화단에 김홍도金

그림 27

이인상, 〈수한이수〉(樹寒而秀), 지본수묵, 109.1×57cm, 1738년, 국립중앙박물관.

그림 28

김유성, 〈산수〉, 견본담채, 118.5×49.3cm, 일본 개인 소장.

그림 29
강세황, 〈영통동구〉(靈通洞口), 견본담채, 32.8×54cm, 국립중앙박물관.

弘道(호는 檀園, 丹邱, 1745~?)라는 또 다른 대가가 나타났다. 그는 화
기畵技로 지방고을의 장인 현감을 지낸 화원인데, 자못 사인 같은
풍골을 지니고 있었다. 그림은 산수, 도석, 풍속, 화훼 등 무소불능
의 명수였다. 김홍도는 초기부터 신선, 산수로, 중년에는 풍속으
로 유명하였는데, 초기 그림에 이미 단원준법檀園皴法이라고 할 만
한 독자의 산수, 인물의 선묘법이 있었다. 더구나 금강산 등의 실
사에서 터득한 필선은 독특한 풍경화를 낳게 하였다. 그 예로서,
〈마상청앵〉馬上聽鶯그림 30은 시정詩情이 넘쳐흐르는 풍경이며 〈기로세
련계도〉耆老世聯禊圖는 만년의 계회도禊會圖의 일종인데 단순한 기념화
의 성격을 넘어서 단원 특유의 풍경화의 골격을 보여주었다.

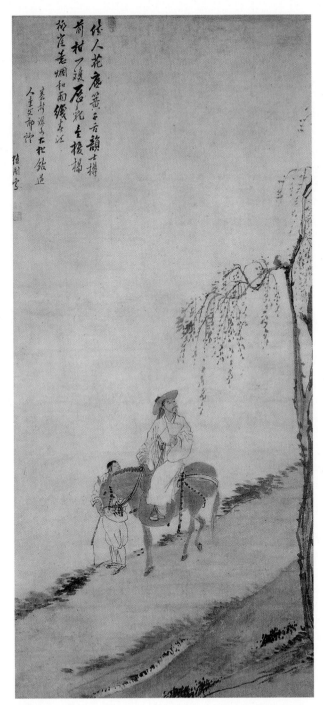

그림 30

김홍도, 〈마상청앵〉(馬上聽鶯), 지본담채, 117.2×52cm, 간송미술관.

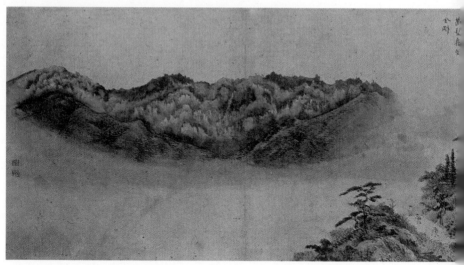

그림 31
이인문, 〈단발령망금강〉, 지본담채, 23×45cm, 개인 소장.

　다음, 김홍도와 동갑의 화원으로 서로 절친했던 이인문李寅文(호는
古松流水館, 1745~1821)이 있다. 그는 산수의 발군의 솜씨로 오늘날
김홍도에 지지 않는 대가로 평가받고 있다. 〈강산무진도〉江山無盡圖
(43.8×856cm) 장권은 비록 중국풍이나 그 기량이 특출하여 거의 비
견할 상대가 없다. 그러나 그의 장기는 중국풍의 산수만이 아니다.
실경산수 〈단발령망금강〉斷髮嶺望金剛그림 31을 보면 섬세한 필선과 부
드러운 미점米點을 주축으로 하여 말할 수 없는 아름다운 이인문 특
유의 금강산을 그려냈는가 하면, 다른 한편으로 시원스레 대부벽을
써 만년의 건필을 보여 주었다.
　화원 김양기金良驥(호는 肯園, 18~19세기)는 김홍도의 아들로 가업
을 이어 때로 화격이 높은 산수를 남기었다. 그런데 김홍도 시대의
화원 세력으로 빼놓을 수 없는 화원 일가에 개성 김씨 득신 형제가

있다. 김득신金得臣(호는 兢齋, 1754~1822)은 화원 김응환金應煥(호는 復軒, 1742~1789)과 숙질간으로 산수, 도선으로 유명하며 후에 김홍도의 영향을 받았다. 아우 김석신金碩臣(호는 蕉園, 1758~?)은 유품이 많지 않으나 실경의 사생을 보면 필력과 구도가 뛰어나다. 그의 〈도봉도〉는 서울 근교를 당대의 명류 사인을 따라가 즉석에서 기념으로 사생한 것으로 거장의 솜씨를 보이고 있다. 이러한 실경화의 경향은 보통 중국풍의 산수를 즐겨 그리던 문인화가에게서도 보인다. 가령 〈서행일천리〉西行一千里라는 장권의 시서화를 남긴 임득명林得明(호는 松月軒, 1767~?)은 도중途中의 경관을 독자적인 화풍으로 그려서 새로운 경지를 개척하였다.그림 80~90 말하자면 전통적 양식이 설경에 부딪쳐서 바뀐 셈이다.

신윤복, 이재관, 이한철

조선왕조 오백년을 통하여 여태女態의 회화미를 그런 화가로 신윤복申潤福(호는 蕙園, 18세기)을 꼽을 수밖에 없다. 신윤복의 그림에서 때로 우수한 산수가 발견되기도 하나, 그러나 그의 작품의 중심은 여태가 담겨 색감이 도는 풍속화이다. 당시의 유교적 분위기에서 어떻게 이런 춘의春意가 충만한 그림을 그리고 또 때로 춘화도 그렸는지 도무지 알 수 없다. 하여간 〈미인도〉그림 33나 〈풍속도〉는 그림으로서 짜임새가 있고 여인의 맵시와 필선이 염미艶美로와 독특한 혜원 분위기를 자아낸다.

다음, 이재관李在寬(호는 小塘, 19세기)은 산수가 장기로, 때로 문인기 있는 산수, 인물도 그리거니와 초상도 뛰어났다.그림 32 본래 초상화는 화원의 가장 막중한 직책이며 화단의 오랜 전통이 있었으며,

具足慧相現宰官身是惟
丹青之妙逼真誰更知天
地弥綸羅心胸隨遇而神

若山真影

小塘寫

老髯題

그림 32

이재관, 〈약산(若山) 초상〉, 견본담채, 64.3×40.3cm, 국립중앙박물관.

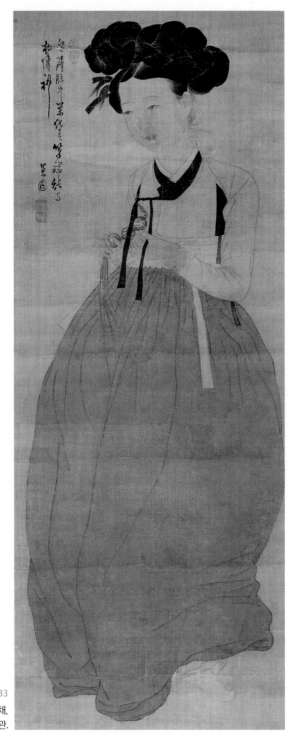

그림 33
신윤복, 〈미인도〉, 견본담채,
113.9×45.6cm, 간송미술관.

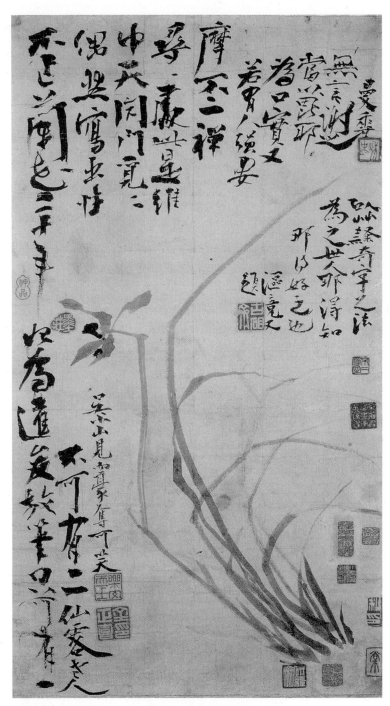

그림 34

김정희, 〈부작난〉(不作蘭), 지본수묵, 55×31cm, 개인 소장.

그림 35
전기, 〈계산포무도〉(溪山苞茂圖), 지본수묵, 24.5×41.5cm, 서울 국립중앙박물관.

이재관은 그 전통을 이은 것이리라.

　화원 이한철李漢喆(호는 希園, 1808~?)도 본색은 산수였으나 초상도
훌륭하며, 현재 남아 있는 것으로는 〈추사진상〉秋史眞像이 유명하다.
이에 연관하여 초상에는 화원들의 합작도 전하는데, 그 좋은 예로
앞서 든 김홍도와 이명기李命基(호는 華山館, 18세기)의 합작 〈서직수徐
直修 입상〉이 있다. 이명기는 김홍도의 동료 화원이며, 화원 김응환
의 사위이고 보면 화원 김석신과는 매부 처남 간이 된다.

김정희, 전기, 김수철

조선왕조를 통하여 제일의 서가書家로 보통 김정희金正喜(호는 秋史, 阮

堂, 1786~1857)를 꼽는다. 그는 명문의 양반일 뿐 아니라 경학, 한학
에 온축이 깊고 가슴에 만 권의 서권기書卷氣를 가졌다는 당대의 유
명한 문인으로, 벼슬은 참판에 이르렀으나 중상으로 십여 년의 귀양
살이를 치렀다. 그의 그림 가운데 묵란을 천하제일로 쳤는데,그림 34
산수 또한 문인기가 넘치고 고담하여 일품이란 세평이 있었다. 특
히 그 중에 〈세한도〉는 일점의 속진俗塵도 용서하지 않는 문기의 절
정으로 여겨졌다. 당시 김정희 주변에는 이러한 문인화 그룹이 있
었는데, 그 한 예로 전기田琦(호는 古藍, 1825~1854)의 산수를 들 수 있
다.그림 35 그는 나이 삼십에 요절하였거니와 천분天分이 높고 서권기
가 있어서 담박하고 인공을 절絶한 산수를 내놓았다.

한편 이 즈음에 김수철金秀哲(호는 北山, 19세기)이라는 그야말로 특
이하고 인상파적인 산수, 화훼를 그리는 화가가 나타났다.그림 36 현
재 김수철은 그 가계도 더듬을 길이 없거니와 그림의 연원도 애매
하다. 다만 김창수金昌秀(호는 崔山, 19세기)라는 화인과 연관이 있어
보이나 그나마 관계가 분명하지 않다. 하여튼 그 수수께끼의 화가
의 산수, 화훼는 개성이 강하고 전통의 형식을 넘었을 뿐 아니라 자
못 감각이 현대적이다. 곧 종래 객체를 그린다는 의식에서 벗어나
자기 주관 또는 인상을 감각적으로 그린다는 태도를 보이는데, 아
마 시대가 바뀐다는 인상을 주는 그림이었다. 그런가하면 서양화의
솜씨가 완연히 드러난 〈맹견도〉가 나타나는데, 작가가 누구인지 알
길이 없으나 19세기 말 20세기 초의 화원 작으로 생각된다.

장승업, 안중식

조선조 도미掉尾의 대가는 화원 장승업張承業(호는 吾園, 1843~1879)이

다. 그는 새 경향을 창출하지는 못했으나, 전통적인 산수, 인물, 영모, 화훼 등을 특출한 기량으로 그려내어 전통 그림의 진수를 보여주었다. 그는 자기 이름자도 변변히 못쓸 정도로 무식하였지만, 성품이 호탕하고 천품이 뛰어나서 붓을 대면 저절로 그림이 되는 기세였다. 특히 그의 산수나 화조, 영모그림 37, 38는 때로 고격이 있어서 근대의 그림 같지 않은 품위가 있었다. 장승업은 자타가 공언하는 취객으로 종일 취해 있었다고 하며, 기질도 속인과 달라 많은 일화를 남겼는데, 좌우간 그를 전후하여 조선왕조의 전통화는 낙조에 들어섰다.

안중식安中植(호는 心田, 1861~1919)은 이미 20세기로 들어오는 화원으로, 그의 그림은 전통의 정형을 지키는 편이었는데 때로 실사도 하였다.

결어

앞에서 보다시피 조선왕조 초기는 감상화의 기준을 중국 화풍에서 찾으려 한 면이 있었고, 중기에는 중국의 절파, 그리고 후기에는 중국의 오파, 남화풍을 도입하였다. 그러나 그것은 개개인의 취향일 뿐이지 어느 파의 화론에 동감하고 화파를 이룬 일은 거의 없다. 한 가지 예외로 문인화와 화론에 보인 김정희의 입장이 있었다. 한편 조선왕조에는 고려 이래 면면히 내려오는 실경이나 초상의 전통, 곧 기념화의 전통이 있었다. 조선 후기에 오면 청조에 대한 자주의식 그리고 민생의 향상에 따라 이것이 원천이 되어 진경산수, 풍속화가 발달하고, 급기야는 독특한 풍경산수의 화풍을 낳게 되었다. 여기에 청국을 통하여 서양화법이 조금씩 알려지고 새로운 시대감

각이 투영되어 전통화에도 새로운 국면이 이루어졌다. 그러나 한편 김정희의 순수한 문인화의 추구로 사대의 향방과 어긋나는 면도 생기는가 하면, 왕조 말기의 혼란과 침체된 세태가 겹쳐 드디어 왕조 회화의 종말에 이르렀다.

조선초 산수화풍의 도입

이 자리는 우리나라 회화사의 숙제로 남아 있는 문제들을 좀 더 면밀히 검토해 볼 기회를 가져 보자는 데 뜻이 있는 줄 압니다. 선생님께서는 그동안 한국회화사에 관한 저서를 세 권 펴내셨고, 최근까지 또 수 편의 중요 논문을 발표하셨습니다만… 여기에서는 선생님이 1969년 3월부터 《아세아》 잡지에 〈우리나라의 옛 그림〉이라는 제목으로 연재 10회를 예정하였다가 5회 만에 중단되었던 아쉬움이 있어, 그때 못 다하신 이야기도 마무리하실 수 있을 것으로 기대됩니다.

변변치 못한 이야기를 할 수 있게 이렇게 자리를 만들어 주시니 고맙기도 하고, 당황스럽기도 합니다. 그때는 내가 개인사정으로 내 전문분야(정치학)가 아니라 얘기하기가 대단히 어려웠던 형편이었는데, 때마침 창간되는 《아세아》지에서 부탁을 해와 특수한 분위기에서 시작했습니다. 그 때 생각으로는 대략 10회 연재하면 내가 알고 있고 생각해 왔던 이야기를 어느 정도 정리할 수 있으리라 기대했었는데, 공교롭게도 잡지가 폐간되는 바람에 다섯 번으로 그치

*이 글은 1986년 봄, 미술평론가 유홍준 씨가 이동주 선생과 질문형식으로 진행한 대담으로, 유홍준 씨가 정리한 것이다.

고 말았습니다. 그때 집필을 조선 후기 회화부터 시작했던 이유는, 첫째는 후기에 유물이 많아 이야기하기가 쉽고, 둘째는 세상에 발표되지 않은 작품을 알고 있는 것이 있어서 시선을 끌겠다는 뜻도 있었죠. 그리고 조선 초기는 유물이 아주 적기 때문에 대중적인 흥미를 잃을지도 모른다는 생각이 들어서 일단 나중으로 돌려 두었던 것인데, 그만 기회를 놓쳐 버린 셈입니다. 그러나 다행스러운 것은 그 후에 일본에서는 고려불화가 여러 점 발굴되고, 조선 초기에 있어서도 그 때 것이라고 말하는 작품들이 속속 소개되어 왔습니다. 또 조선 초기와 연관되는 중국 명대 궁정화가의 그림들이 그 후에 많이 소개되어서 내 생각도 많이 보충하게 됐습니다. 그래서 이제는 조선 초기 그림에 대하여 전보다 많은 정보를 갖고 이야기를 할 수 있게 됐습니다.

모처럼의 대담 자리를 빌어서 논문의 한 줄거리를 엮어낼 수도 있으리라 믿습니다마는, 여기서는 후학으로서 선생님을 뵈면 여쭙고 싶었던 사항들을 하나씩 질문해 가는 식으로 하겠습니다.

　그럴만한 선배 자격이 있는지 의문입니다마는, 가벼운 기분으로 대담에 임한다는 점에서 동의합니다.

조선초 화풍의 연원

선생님은 기왕의 저술 속에서 조선 초기 그림에 대해 한 가지 뚜렷한 흐름을 이야기하셨습니다. 그것은 동시대 일본의 무로마치室町 시대의 수묵화와 연관시키면서 확실한 절대 연대를 가진 작품들의

공통점을 지적하신 것이죠. 일본의 승려 손카이尊海가 조선에 왔다가 가져갔다는 일본 다이간지大願寺 소장의 〈소상팔경도〉,그림 195 양팽손梁彭孫의 〈산수〉,그림 14 분세이文淸와 슈분周文의 〈산수〉,그림 193, 194 그리고 일본 최고最古의 수묵화로 생각되는 시탄思堪이라는 도장이 찍혀 있는 〈평사낙안도〉平沙落雁圖그림 196 등이 일련의 공통된 화풍을 보여주고 있어서 이를 전통적인 산수화풍으로 파악하셨는데, 그 화풍의 연원은 어떻게 보십니까?

조선 초기 그림 중에서 절대 하한연대를 갖고 있는 다이간지大願寺의 〈소상팔경도〉가 언제 그려졌는지는 알 수 없죠. 그것이 세종 때인지 세조, 성종, 중종의 어느 때인지 알 수 없습니다. 다만 그가 조선을 다녀갔다는 중종 9년(1539) 이전에 그려진 것만을 확실히 알 수 있죠. 그리고 세종 5년(1423) 겨울에 조선에 와서 두어 달 머물고 간 슈분周文이라는 화가가 그린 그림에는 두 가지 종류가 있는데, 하나는 우리 그림과 연관시키기 어려운 것이고, 또 하나는 다이간지의 〈소상팔경도〉나 양팽손의 〈산수〉—이것은 계회도인지도 모르나—그런 것과 비슷한 화풍입니다. 그렇게 본다면 이것들은 세종 때에서 중종 때까지로 쭉 연결이 되는 셈인데, 그러면 그것들이 어떻게 해서 연결되며 그 특징은 무엇이냐가 문제되는 것이죠. 내 생각으로는 그 그림들은 공통된 특징이 있습니다. 그림들이 조금 싱겁죠. 대개 산 같은 것을 구름 위에다 올려놓습니다. 허리에다 운연雲烟을 감아서 띄워 놓고 전경前景, 중경中景, 원경遠景으로 나눴으며 변화가 적습니다. 어딘지 도식적인 데가 있고 선이 무릅니다. 개중에는 묵기墨氣가 좀 강한 것도 있고, 어떤 것은 소나무 처리에서나 준皴에서도 약간의 차이가 있기는 합니다마는, 어딘지 같은 맥락으로 생각하게 합

니다. 이것이 왜 연관을 맺을 수 있는가를 생각해 보았지요. 여기서 내가 제일 중요하게 주목하는 것은 조선 초기 우리 화단과 중국과의 관계입니다. 왜냐하면 지금 중국회화사 가운데 공백기의 하나가 명대 초의 궁정회화이기 때문입니다. 알다시피 궁정화가로는 곽순郭純,[1] 탁적卓迪,[2] 대진戴進,[3] 이재李在,[4] 사환謝環,[5] 석예石銳,[6] 상희商喜,[7] 예단倪端[8] 등 여러 사람이 알려져 있지요. 이재李在나 대진戴進 등은 그래도 우리에게 좀 익숙한 이름이지만, 특히 초기 화가라는 탁적卓迪이나 곽순郭純 등은 그림이 아주 희소하고 활동상도 잘 모르며, 대개는 생졸년도 미상인 경우가 많습니다. 다만 명대의 화기畵記같은 것에 의해서 그들이 궁정화가였다고만 알 수 있죠. 그런데 명대에는 송대와 같은 도화원이 없었으므로 단지 무영전武英殿이나 인지전仁智殿 등에 소속되어 있던 화가였습니다. 그럼 그들의 그림과 조선 초기 그림과 어떤 연관을 갖느냐가 문제가 되죠. 나는 이렇게 생각합니다. 조선 초기의 어딘지 성겹고 먹이 묽은 그림들은, 기본 화풍은 원에서부터 명대로 이어지는 궁중 화풍의 좀 묽어진 상태가 아닌가 싶습니다. 그런 문맥에서 명대 궁정의 한 화풍이 이런 식으로 풀어진 것이 아닌가 생각해요. 현재로선 고려에서 조선 초기로 연결되는 산수 그림을 볼 수 없고, 또 산수가 많이 그려졌다는 기록도 볼 수 없어요. 대나무 그림 이야기는 많아도 말입니다. 또 우리가 알기에 고려 때는 산수라 해도 진경산수였다고 전하거든요.

이곽파 화풍의 실체

조선 초기 산수화를 일별해 보면, 어디에서 유래했는지 운두준雲頭皴과 해조묘蟹爪描가 역력히 보이고 곽희郭熙풍의 산수가 유행했다고 이해되기도 합니다. 그래서 조선 초기라면 중국의 명나라에 해당함에도 불구하고 어떻게 해서 원이나 남송도 아닌 북송의 화풍의 영향을 받았을까 하는 의구심을 가지면서도, 일단 그렇게 파악할 수밖에 없다고 생각하고 있습니다. 그것은 안평대군의 수장품 중에 곽희의 그림이 압도적으로 많았다는 사실, 그리고 충선왕 때 익재益齋 이제현李齊賢이 조맹부趙孟頫와 주덕윤朱德潤과 친했는데, 특히 주덕윤의 경우는 곽희풍의 산수를 그린 사람이니까 그렇게 연결시켜 볼 수 있지 않을까 생각하고 있습니다. 선생님께서는 어떻게 보고 계신가요?

　그건 그렇게 간단한 논리로 설명할 수 없어요. 가령 익재 선생 얘기만 하더라도, 그 분은 제 조상이 됩니다마는, 그것은 상상일 뿐이지 그 반대일 수도 있습니다. 친하다는 것과 화풍에 영향 받는다는 것은 다른 이야기고, 또 그것을 전파시키려고 그들의 그림을 가져왔다고 단정할 수는 없겠죠. 주덕윤이 곽희풍의 산수를 그렸다고 하지만 조맹부는 이성李成, 곽희에다가 동원董源, 거연巨然의 또 다른 화풍을 다 모아서 그린 분인데, 어찌해서 주덕윤의 곽희풍만 영향 받았다든가, 조맹부의 글씨는 영향 받되 그림은 영향 받지 않았다고 설명할 수 있겠어요. 그런 것은 모두 상상일 따름이지 곧 사실이라고 단정할 수는 없는 일입니다. 얼마 전에 클리블랜드 미술관의 중국 그림을 담당하는 하혜감何惠鑑이라는 분이 이성, 곽희의 영

향을 받은 예로 베트남을 들면서 한국에서도 그랬다고 쓰고 있던
데,[9] 아마 누구에게 그런 얘기를 들었던 모양입니다마는, 그런 가능
성이 있을 뿐이지 그 반대 가능성도 있어요. 그러니까 그런 상상만
으로 확답하는 것은 무리입니다. 있었을지도 모르겠다는 추측뿐이
지, 그것을 증거할 수 있는 것이 조선 초까지 어디에도 나타나고 있
지는 않아요.

그러면 곽희풍 또는 곽희식郭熙式이라고 하는 해조묘蟹爪描가 유행한
것은 어떻게 설명할 수 있을까요?

흔히는 곽희파, 또는 이성과 곽희를 합쳐서 이곽파李郭派라고 하
는 화풍의 특징을 해조묘蟹爪描의 운두준雲頭皴에서 찾고 있고, 그것
이 나오면 곽희풍이라고 하는 경향이 있나 본데, 그게 그렇게 간
단한 것이 아닙니다. 그 문제는 퍽 어려운 얘기에요. 최근에 나온
이러한 자료를 모은 《송요금 화가사료》宋遼金畵家史料[10]란 책을 보아
도 이곽의 화풍에 대하여 자세하게 구체적으로 써 놓은 글이 없
어요. 보통 한림산수寒林山水, 산수한림山水寒林이 그 특색이라고들 이
야기합니다마는, 과연 그것이 어떤 것이냐에 대하여는 상상하기
어려워요. 첫째로 이성의 그림은 북송 시대에도 미불米芾이 《무이
론》無李論을 지을 정도였으니까 알 수 없고, 또 연전에 일본 도쿄
에서 열린 〈팔대왕조전〉八大王朝展 때 미국의 닐슨 갤러리 소장품으
로 출품된 〈청만소사도〉晴巒蕭寺圖라는 것도 후대 것으로 보는 것
이 정론입니다. 다만 후대의 모작이라도 이성李成적인 것이 있는
가 하면, 우리가 알고 있는 이성과는 달리, 좀 정돈된 그 후대, 아
마도 원대 것이 있을 뿐이죠. 그 다음에 내가 이성의 것이라고 하
는 것 중에 본 것으로는 지금 일본에 있는 〈독비과석도〉讀碑窠石圖ᄀ

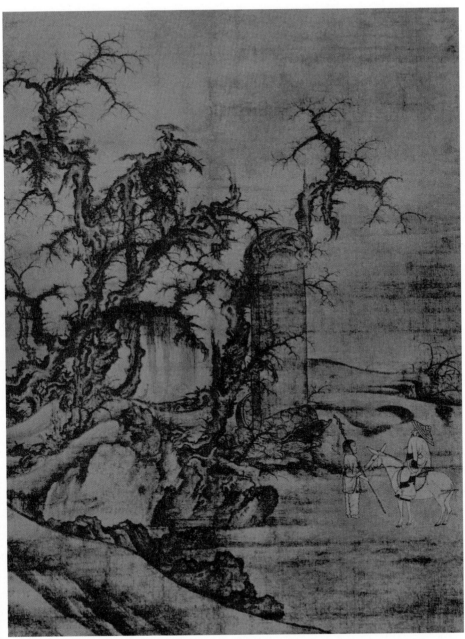

그림 39
이성(李成), 〈독비과석도〉(讀碑窠石圖), 견본수묵, 오사카 시립미술관.

림³⁹가 있습니다. 〈독비과석도〉는 이성과 왕효王曉의 합작으로 전해지는데, 알다시피 일본에 전하는 것 외에도 〈독비과석도〉 혹은 고문헌에 보면 비석을 본다는 뜻의 〈간비도〉看碑圖라고 하는 것이 몇 개 있어요. 그 중 어느 것에 해당하느냐도 문제이고, 애당초 그것이 송대의 모작이라고 하는 것이 정론입니다. 그 그림에서 배경을 보면 나무들이 기기괴괴하게 막 그려져 있는데, 소위 게 발톱 같다고 해서 '해조'蟹爪라는 것이 나옵니다. 그러니까 미불이 '용사귀신'龍蛇鬼神이라고 했죠. 그리고 이성의 작품이 아니라는 설도 있으니 알 수 없을 뿐 아니라, 내가 본 바로는 그 그림 자체가 썩 훌륭한 것이 못 됩니다. 비석을 보고 있는 사람과의 밸런스가 잘 맞지 않아서 별로 감흥을 받지 못했지요. 그 밖에 고궁박물원에 〈요봉기수〉瑤峯琪樹라는 조그마한 그림이 하나 있는데 아주 좋아요. 그러나 그 작품이 확실히 이성의 것이냐 하면 단정할 수 없죠. 그러고 보면 현재로선 이성의 것이라고 믿을 작품이 하나도 없습니다. 그렇게 보면 그의 작품 중 뚜렷하게 가장 유명한 것은 〈한림평원도〉寒林平遠圖입니다. 추운 때 그림이죠. 이것을 일본의 어느 학자는 혹한 때라고 해석하였는데, 내 생각은 좀 다릅니다. 중국에서 한림寒林은 좀 광범위해서, 이를테면 동경산수冬景山水라는 뜻으로 여겨집니다. 이 작품은 이름대로 평원平遠인데 보통은 교목喬木 평원을 많이 쓰죠. 앞에 나무가 있고 멀리 산수가 전개되어서 지척천리咫尺千里라고 하듯이, 아주 가까이 있으면서 천리를 보는 듯한 기분을 주는 것이 소위 이성 그림의 특징이라고 하는데, 실제는 알 수 없죠. 다만 이렇게 상상을 할 뿐이죠.

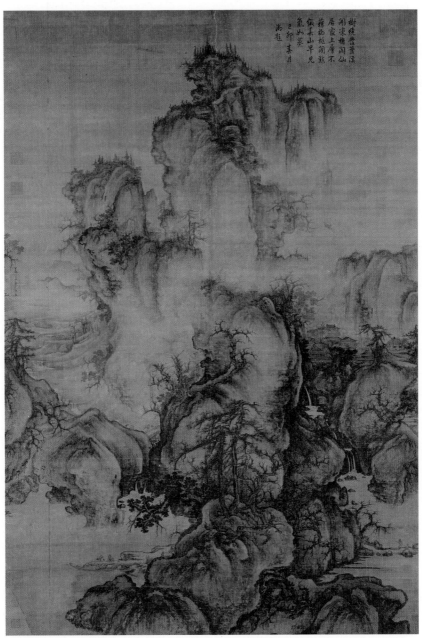

그림 40

곽희(郭熙), 〈조춘도〉, 견본수묵, 158×I08.1cm, 북송, 대만 고궁박물원.

그러면 곽희는 어떻습니까?

곽희의 그림도 그래요. 그의 그림은, 장안치張安治[11]라고 하는 곽희 연구가의 말에 의하면, 한 20폭 미만만이 곽희와 연관이 될 뿐이라고 합니다. 그 중에 확실하다고 만인이 믿고 있는 것이 대만 고궁박물원에 있는 〈조춘도〉早春圖[그림 40] 하나뿐이고, 나머지 〈과석평원〉窠石平遠 즉 가지만 남은 교목이 있고 멀리 평원으로 산이 전개되는 그림, 그리고 워싱턴의 프리어 미술관에 있는 〈계산추제도〉溪山秋霽圖, 또 고궁박물원의 〈관산춘설도〉關山春雪圖, 상해 박물관의 〈유계도〉幽谿圖 등이 말하자면 곽희풍이 아니겠느냐는 것이죠. 〈조춘도〉는 두 번 보았습니다. 2, 3년 전에 고궁박물원에서 〈조춘도 특별전〉을 할 때 며칠 묵으면서 여러 번 보았는데, 여기서 말하는 곽희와는 많이 달라요. 그 말은 무슨 말인가 하면, 아주 섬세하고 그림 전체에 신경이 가 있어서 소위 곽희라는 후대 것의 도식적인 것과 다릅니다. 일본 사람 소부카와 히로시曾布川寬의 〈곽희와 조춘도〉[12]에도 나옵니다마는, 절대로 이성의 풍만이 아니고 가운데 주봉을 둔 것은 마치 범관范寬의 그림 같고, 왼편으로 평원도를 넣고 오른편에 《임천고치집》林泉高致集(곽희의 화론집)에 나오는 고원, 평원, 심원(소위 삼원三遠)을 다 넣었으며, 화면 복판에다 운연雲烟을 넣었는데, 바로 이처럼 운연을 넣는 것이 그의 연구에서는 가장 곽희다운 특징으로 지적되는 점이지요. 그리고 이 그림은 단순하지 않고 변화가 아주 많아서 화북의 높고 험준한 산세의 변화 많은 경치를 보여주는데, 원래 곽희는 사실주의자입니다. 사생을 많이 해야 한다고 주장한 사람이죠. 좌우간 〈조춘도〉 말고 곽희의 다른 그림을 보아도 산이 구름같이 올라가는 것이 그의 특색이죠. 그래서 《개자원화전》 같은 책에

서도, 청나라 강희 때 사람들의 생각에 의하면 곽희의 특징은 운두
준, 즉 구름 같은 석법, 준법에 있다고 본 것이죠. 그리고 운연이 돌
고 그 다음에 평원감각이 있고, 또 교목이 특색이라고 하는 겁니다.
그것이 곽희풍이라고 하는 것이죠.

곽희풍의 전수과정

그러면 곽희의 그림이 오대 말에서 북송 초에 걸쳐 일어난 산수화
풍의 한 정형으로 인정되어 후대에 끊임없이 영향을 주었음을 볼
수 있는데, 그 과정에서도 역시 그러한 특징들이 전수되었다고 보
아도 좋을까요?

　　송대에서는 앞에서 열거한 특징을 책에서도 곽희풍이라고 했
는데, 원대에도 곽희풍을 따르는 화가들이 나오죠. 그것을 이곽파
李郭派라고 일컫는데, 하긴 잘 알지도 못하는 이성을 붙이는 것보다
는 그냥 곽희풍이라고 하는 것이 옳겠죠. 조지백曹知白의 그림을 보
게 되면 곽희풍의 교송喬松과 해조蟹爪, 그리고 평원이 보이는 것, 말
하자면 곽희의 〈교목평원도〉에 가깝죠. 그리고 당체唐棣라는 사람이
있죠.그림 41 당체는 원대 곽희파의 중요 인물들이 나오는《도화견문
지》圖畫見聞志 등을 보면, 여기서도 운두준雲頭皴에다 운연이 감기게 한
다음에 평원을 넣어 그렸는데, 변화가 심하고 전경前景에 교목을 설
정하여 해조묘의 한림산수를 그리고 있죠. 이러한 것이 원대 사람
들이 이해하는 곽희풍이 아니었나 생각됩니다. 그리고 주덕윤朱德潤
이 있죠. 이 분은 익재 이제현과 매우 가까웠기 때문에 특히 주목되

그림 41

당체(唐棣), 〈방곽희행려〉(倣郭熙行旅), 견본담채, 151.9×103.7cm, 대만 고궁박물원.

그림 42

주덕윤(朱德潤), 〈임하명금도〉(林下鳴琴圖), 견본수묵, 120.8×58cm, 대만 고궁박물원.

는데, 그의 그림은 꽤 많이 남아 있습니다. 그 중 내가 아는 걸작에
〈임하명금도〉林下鳴琴圖, 그림 42 만년의 대작인 〈수야헌〉秀野軒, 또 〈송계
방정도〉松溪放艇圖라고 하는 것이 있는데, 반드시 곽희풍만은 아니지
요. 곽희풍에 가까운 그의 그림의 경우는 역시 교목이 있고, 한림
평원식으로 평원을 집어넣고, 산은 뭉게구름같이 표현하고 있어요.
아마 원나라 때 그렇게 그리는 것을 그들이 곽희풍이라고 이해했
는지도 모르죠. 그러나 그 때도 또한 변화가 많고, 평원을 넣고, 북
방 산의 특징인 뭉게구름 모습이 나옵니다. 그리고 붓끝이 단단해
서 부드럽거나 무르지 않고, 교목이 아주 우뚝 서 있고 소나무 잎도
쭉쭉 뻗어 나가고, 그 사이의 가지들은 해조蟹爪, 또는 매 발톱 같다
해서 응조鷹爪라고도 하고, 어떤 때는 초草자를 써서 해조초蟹爪草라고
도 합니다. 이것을 합쳐서 그리는 것이죠.

보통 이 해조가 나올 때 곽희풍의 한 특징으로 생각하곤 하던데요.

　그게 그렇지가 않아요. 보통 해조는 당나라 때부터 나온다고 하
죠. 지금 당나라 때 그림이라고 전하는 작품 속에서도 보입니다. 그
러고 해조는 여러 사람이 그렇게 그렸는데, 다만 이성의 한림평원
의 교목가지 중에서 해조나 응조鷹爪를 했던 것이 눈에 띄었던 게
죠. 곽희의 작품을 보면 해조가 많이 나옵니다. 그래서 곽희 산수의
한림에는 해조를 넣는다고 하는데, 청대 《개자원화전》을 보면, 한
림산수에 해조를 넣은 것은 겨울에 메마른 나뭇가지의 방식으로서
이해했지, 반드시 곽희나 이성과 연관시키지 않았어요. 오히려 곽
희와 연관시킨 것은 운두준과 운연을 두른 것이라고 보았다고 하
지 않았습니까?

그러면 명나라, 특히 조선 초기와 연관이 깊은 명초의 곽희풍은 어
떻게 이해되고 있나요?

　　이것이 우리나라 회화사와 매우 긴밀하게 연관됩니다. 내 생각
으로는 조선 초에 받은 영향은 바로 이 명나라 초의 곽희풍이 아니
었나 생각됩니다. 명나라와 조선과의 관계는, 태조와 태종 시절에
는 외교적 난관의 해소를 위해, 홍무洪武 연간(1368~1398)과 영락永
樂 연간(1403~1424)에는 남경에 도읍했던 명나라 조정에 출입을 했
고, 안정된 뒤에는 명나라 문화를 받아들이려고 애도 썼단 말입니
다. 이를 테면 액자나 청화백자를 선물 받은 것은 말할 것도 없고,
매년 가는 사신들의 명나라 그림에 대한 관심은 어떠했을까가 궁
금한 것이죠. 지금 우리가 알기로는 그때 명나라에는 두 가지 화풍
이 형성되고 있었던 것 같습니다. 하나는 제임스 캐힐이 말하는 보
수적인 경향, 즉 남쪽에서 일어났던 남송의 원체파院體派들의 영향이
강남과 기타 지방으로 번져간 것입니다. 또 하나는 원나라 말기 남
쪽에서 생긴 사대부들의 영향으로, 동원董源, 거연巨然 계통의 영향이
그것입니다. 그런데 궁정 그림으로 보면, 초기에는 역시 남송원체
풍이 압도했던 것 같아요. 지금 명나라 그림을 연구한 것들을 보면
이 방면이 매우 애매합니다. 거의 공백입니다. 캐힐의《해변을 떠나
서》[13]는 명대의 그림 연구서인데, 궁정 그림에 대해서는 이재李在 이
외에는 거의 언급이 없어요. 그런데 중국의 고궁박물원 등에 남아
있는 작품들을 살펴보면, 초기 그림 중에 아주 특색 있는 그림들이
많이 나와요. 아주 전통적인 것, 이른바 보수적이라고 하는 것들이
죠. 가령 우리나라 그림 중에 전傳 안견으로 통하는 작품에 벌써 산
의 준皴을 짤막짤막한 점으로 찍은 것이 나오는데, 이런 것을 보면

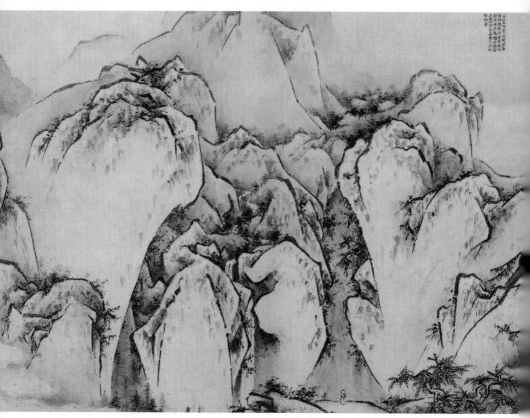

그림 43
왕리(王履), 《화산도첩》(華山圖帖, 총 40면 중 제13면), 지본수묵, 각 폭 34.5×50.5cm.

서 생각되는 것이 원말, 명초 왕리王履라는 사람의 《화산도첩》華山圖
帖그림 43입니다.

　《예원철영》藝苑掇英에도 나오는데, 거기에는 부벽준斧劈皴 중에서
잔부벽斧劈, 소부벽小斧劈을 더욱 작게 한 짤막짤막한 것들이 나오
지요. 그것은 부벽준이라는 것이 틀림없는데, 탁적卓迪의 〈수계도〉
修禊圖에 나오는 산을 보면 소부벽이 도끼주름 같지 않고 오히려

그림 44
탁적(卓迪), 〈산수도〉(부분), 지본수묵.

거의 짤막짤막한 선이 됩니다.^{그림 44} 그 다음 세대가 선덕宣德 연간
(1426~1435)에 유명했던 이재李在인데, 그의 그림에도 짧은 준皴을
쓴 것이 나옵니다. 다시 말하면 명나라 초에 발달한 소부벽이 우리
나라의 그림에도 영향을 끼친 것이 아닌가 생각됩니다. 뿐만 아니
라 그 당시 곽희풍이라고 할 만한 것이 있었고, 그 대표적인 것이
이재의 그림입니다. 그러나 이재 그림은 원대의 곽희풍과는 아주
달라요. 이재는 명나라의 영락, 선덕 연간―우리나라는 세종 때―
사람으로, 그의 그림을 보면 뭉게뭉게 운연 위에 떠 있는 것 같은
산의 윤곽이 점 더 굵은 막으로 나타나고, 삼각형이 아니라 다각형
으로 울퉁불퉁하게 변합니다. 말하자면 그 전의 운두준을 굵은 먹
으로 표현했다고나 할까. 우리의 전傳 안견의 〈사시팔경도〉에 가

그림 45

이재(李在), 〈산수도〉, 견본수묵, 134.3×76cm, 북경 고궁박물원.

까운 것으로 나옵니다. 그리고 이재의 그림 중 북경 고궁박물원의 〈산수도〉그림 45도 그러하며, 여기엔 교목까지 나옵니다. 다만 우리와 다른 것은 해조풍이나 응조풍이 마치 춤추듯 하는 점입니다. 그것은 원나라 때 풍이죠. 원나라 때 해조를 보면, 송나라 때와는 아주 달라서 마치 八자를 심히 구부려서 춤추듯이 툭툭 삐져나오는 것이죠. 그래서 일본의 스즈키 게이鈴木敬 같은 사람은, 이것은 원나라 때 의미 없이 너무 과장한 것이라고 평하고 있죠. 그런 해조풍이 이재에 이르면 기계적으로 쭉쭉 올라오는데, 다른 사람들은 한림寒林을 그런 식으로 하지 않았습니다. 대개 조금은 자연스럽게 나무와 연관시켜서 했지요. 명나라 때 문헌을 보면 대진戴進에 대한 얘기 중에 '해조초'蟹爪草를 했다는 얘기가 나와요. 여기에 초草자를 붙였는데, 다른 문헌에서 수목에 대해 쓴 것을 보면 가지라는 의미가 있던 모양이나 곽희와 연관시켜 얘기한 것은 본 일이 없습니다.

그렇다면 조선 초기에 보이는 일련의 곽희풍이라는 것은 후대에 변모한 곽희파 내지는 그것을 기반으로 한 어떤 화파의 영향으로 볼 것인지, 이곽파라는 개념이 작용했다고 볼 수 없다는 말씀이지요.

그럼요. 내 생각에 조선 초기 화가들이 이런 그림을 그렸을 때, 그들은 곽희풍이니 이곽파라는 개념이 있을 수 없었을 것입니다. 그 당시 명나라는 궁에다 벽화를 그렸으니까, 남경에 갔던 사실들이 그것을 보거나 혹은 얻어온 것을 참고하는 데 불과했겠지요. 그 좋은 예가 있어요. 아주 재미있는 예인데, 스즈키 게이의《중국회화사》를 보면, 한림해조라는 개념, 즉 한림에는 해조가 꼭 따른다는 생각은 아마도 청초에 생겼을 것이라고 말하면서, 운남전惲南田의 회화를 이끌어 얘기하였습니다. 청초라면 우리로서는 인조 때니까 한

그림 46
전(傳) 안견, 〈소상팔경도〉(《瀟湘八景畫帖》 8폭 중 江天暮雪), 견본수묵, 35.3×29.9cm,
16세기 초, 국립중앙박물관.

참 후대 이야기이고, 그 이전인 조선 초에는 그런 개념은 별로 없었
을 것입니다. 조선 초 그림을 보면, 이런 한림 표현에 있어 응당 해
조를 해야 하는 곳을 그렇게 하질 않았거든요.

그림 47
전 안견, 〈사시팔경도〉
(《四時八景畵帖》 8폭 중 春景山水),
견본수묵, 35.8×28.5cm,
15세기 중엽, 국립중앙박물관.

국립중앙박물관에 소장되어 있는 전 안견의 〈소상팔경도〉^{그림 46}와
〈사시팔경도〉^{그림 47}와 같은 작품도 그런 문맥에서 해석할 수 있을까
요?

〈소상팔경도〉는 그림의 수준이 뚝 떨어집니다. 뿐만 아니라 부
자연하게 굵은 선들 때문에 어색합니다. 그리고 이 그림에 나오는
마른 나뭇가지들은 소위 해조풍이 아닙니다. 명나라 초의 해조묘
를 보면 가지 끝이 휘는 것이 아주 강해서 매 발톱 같기도 하고 八
자로 쭉쭉 뻗기도 하면서 춤을 추듯 하는데, 이 그림은 그렇지 않습
니다. 그래서 오히려 곽희풍이라기보다는 명초 궁정화가들이 남송

그림의 방작倣作을 다시 도식적으로 임모臨摹한 것이 아닌가 할 정도로 생각됩니다. 가령 산의 윤곽선 같은 것은 아주 부자연스럽거든요. 더군다나 산 위의 짤막짤막한 준皴들은 적어도 원말, 명초의 탁적卓迪 이후의 그림에서 보이는 것이기 때문에 그 이후의 그림을 보고 모방한 것이라는 생각이 들어요. 단 〈소상팔경도〉 말고 〈사시팔경도〉는 좀 달라요. 이것은 훨씬 그림이 나아요. 나을 뿐만 아니라 이것은 확실히 명나라 초의 이재李在 같은 화가의 영향이라고 할 수 있는 면이 많고 필력도 좀 나은 사람의 그림입니다. 그림 속의 교목을 보면 과장이 적어요. 아마도 우리나라 사람들은 그렇게 과장하기가 어려웠던 모양이지요. 그런데 치밀하지 못하고 해이하게 된, 구도상의 긴장이 품어지고 해체된 형식으로 되면서, 운연으로 산이 위로 뜨고, 그리고 한쪽 켠으로 원경을 집어넣은 것은 남송적이라고 할 수 있어요. 왜냐하면 남송에서 곽희풍이 변각산수邊角山水와 연결되면서 한쪽에 교송을 넣어서 평원이나 강물을 넣거든요. 우리 산수도들이 전부 이런 식으로 했지요. 〈소상팔경도〉도 그렇죠. 일본에서 나왔다는 작품과 또 일본에 있는 조그만 머리병풍, 〈사시팔경도〉 이런 것을 보면, 아마도 무슨 남본藍本이 있어서 그걸 보고 그린 것이 아닌가 생각됩니다. 그리고 〈사시팔경도〉나 일본 것은 이재李在풍에 가까이 갔고, 다른 것은 좀 수준이 떨어지는 것 같아요. 쉽게 말하면 그것이 작품으로서 구상된 것이 아니고 당시의 한 유형을 카피한 것 같단 말이에요. 아마도 〈소상팔경도〉라는 것이 들어와 그것이 여러 개 새끼를 치면서 도식화되지 않았나 생각됩니다.

그림 48
윤덕희, 〈한림산수도〉, 견본수묵, 27×37cm, 개인 소장.

그러면 그것을 그냥 명초의 곽희풍이라고 단정할 수는 없을까요?

그건 그렇게 쉽게 단정할 수 없지요. 속단이 되거든요. 왜냐하면 한림산수에서는 이 정도는 다 하거든요. 그 좋은 예로서, 조선 후기의 윤덕희尹德熙가 그린 〈한림산수도〉그림 48 한 폭을 들 수 있는데, 좀 상하긴 했어도 아주 재미있는 작품입니다. 여기에서 설산은 전혀 다른 방식이지만 한림을 표현한 것은 전 안견에 나오는 정도만큼 나타나고 있어요. 그러나 이것은 소위 송에서 원과 명초까지 이르는 해조와는 달라요. 그래서 이것을 그 계통이라고 한다면 얘기가 안 됩니다. 이와 같은 실례로 보아서 〈사시팔경도〉 같은 명초의 그림 중에서 이재파와 그 다음의 다른, 좀 떨어지는 파와 연결되는 것이 아닌가 생각됩니다. 좀 낫다고 생각되는 〈사시팔경도〉와 일본

에서 발견됐다는 전 안견 〈산수〉와 화풍이 아주 같아요. 이것은 이 재풍이 강한 곽희식입니다. 산의 이상스러운 윤곽이 곽희식이라 할 만한데, 다만 곽희풍과 다른 것은 윤곽선이 아주 굵어져 미묘한 운치가 덜하고 묵법이 세고 변화가 적은 것이지요. 다시 말하면 조선시대에 명나라 초 그림을 본뜬 것 중에서는 곽희에서 떨어져서 이 재풍으로 떨어진 것을 다시 모방하면서 단순화시켰다고 할까, 변화가 없어져서 단지 산을 구름 위에 띄운다는 방식만 남는다면 이와 비슷해져요. 바로 이런 식에 전통적인 싱거운 수묵산수가 붙는 것이 양팽손, 슈분周文, 다이간지 소장 〈소상팔경도〉에 연결되는 라인이라고 생각되는 것입니다. 다시 말하자면 명나라 초의 그림에 영향 받은 명초明初식의 산수라고 하겠죠. 내 생각으로는 탁적卓迪, 사환謝環, 대진戴進, 석예石銳, 상희商喜, 예단倪端 등 영락에서 선덕에 이르는, 우리나라로서는 태종부터 세종에 이르는 시기의 화원 화가의 영향이 들어왔다고 생각합니다. 그렇게 보아야 우리나라 초기의 회화 양식에서 어색한 대로 시골티 나는 도식적인 그림의 의미를 다소 파악할 수 있다고 봅니다. 그러나 재미있는 일본의 시탄思埠이라는 도장이 찍힌 〈평사낙안도〉가 필치도 다르고 소위 곽희, 이재의 준皺도 없지만, 어딘지 싱거운 맛은 같아요. 구체적으로 개개를 따져보면 두 작품이 다릅니다. 〈사시팔경도〉는 운두준, 운연, 굵은 선으로 돼 있고, 〈평사낙안도〉는 엷은 먹으로 친 것이죠. 그러나 전체 인상은 아주 같아서 특히 다이간지 소장 〈소상팔경도〉, 양팽손, 슈분의 산수와는 비슷하거든요. 바로 그 같은 인상이 그 당시 조선적인 것인지도 몰라요.

그것을 조선 초기의 독자적인 화풍이라고 말할 수는 없을까요?

　우리의 독자적인 것이 발달했다고 주장하고 싶은 점은 저도 마찬가지입니다. 그러나 사실은 그렇지가 않았던 것 같습니다. 여기서 하나 알아 두어야 할 것은 세종 초년이라는 시기가 명나라의 영락 말년부터 선덕 초에 해당됩니다. 그 때는 이미 대진戴進의 활동기이며 이재의 시대는 지났지요. 그는 영락 때 활동했으니까요. 이 시기의 조선과 명나라 간에는 외교적인 관계가 빈번히 일어나 회화 상의 흐름의 맥락이 닿은 것이지요. 그리고 솔직히 말해서 안견의 작품은 하나의 테마를 전개하면서 여러 가지 기법을 사용하는, 창작품으로 제작된 것이지만, 다른 그림들은 한낱 방작에 그쳤다는 느낌이 크지요. 오히려 일본에는 이상좌李上佐 것이라고 전해지는 그림이 있는데그림 49 확실히는 알 수 없어요. 그림이 아주 헐었거든요. 그러나 이것은 방작한 것이 아니고 작품이에요. 다만 우리가 이야기하는 이곽식은 전혀 나오지 않습니다마는 그림으로는 당당한 작품이고, 많이 헐었지만 당초엔 상당히 좋은 작품이었다고 생각됩니다. 물론 아직은 정체가 확실하지 않아 앞으로 철저한 연구가 필요합니다. 그래도 이것은 조선 초기 그림일 가능성을 배제할 수는 없습니다. 홍무, 영락 연간을 거쳐서 선덕 연간의 궁정 그림, 그리고 성화成化 연간(1465~1487)으로 들어오면 임량林良, 여기呂紀 같은 화가가 활약하는데, 우리 그림의 역사를 보면 특히 임량의 영향을 대단히 받았어요. 그와 같이 많은 영향을 받았던 사람들이 그 이전이라고 해서 안 받았다고 한다면 도리어 좀 이상한 논리 아니겠습니까.

그림 49
전 이상좌, 〈산수도〉,
견본수묵, 일본 개인 소장.

사대부의 취미와 시정인의 관심

그리고 강희안이 명나라를 다녀왔는데 가서 무엇을 보았을까요. 벽
화를 보았겠죠. 또 그림 좋아하는 분이니까 주변의 그림을 보았겠
지요. 그때는 성화 연간이니까 이미 영락, 선덕 연간의 산수는 지

났을 때입니다. 절파풍이 나올 때입니다. 그러니 그의 것이라는
〈도교도〉渡橋圖 같은 작품에는 절파풍이 강하게 우러나 있습니다. 따
라서 재미있는 사실은, 조선 중기 그림인 양송당養松堂 김시金禔나 학
림정鶴林正 이경윤李慶胤의 그림에서는 산벼랑을 먹으로 칠하는 것이
있는데, 그것은 명초 여당呂棠 등의 그림에 벌써 나오는 것입니다.
양송당이나 학림정의 먹으로 칠하는 산수준山水皴은 명대풍임이 틀
림없는 증거가 됩니다. 그러니까 우리나라 사대부 사회에서 모든
모델이나 유행의 원천을 언제든지 중국에다 보았다는 사실, 일종의
사대부적인 사대事大의 영향입니다. 하지만 조선 후기에 사대부 사
회의 질서가 무너지고 족보 파는 일이 생기고 양반 행세하는 시정
인들이 등장하는 때가 되면, 그림의 품위가 달라집니다. 기본적으
로 서권기書卷氣를 알 리 없는 시정인이 사대의 그림에 흥미가 있을
리 만무합니다. 그것은 청화백자에서도 홍치弘治 2년 명銘 항아리ㄱ
림9처럼 처음에는 중국풍이 강하지만, 시정에서도 청화백자를 사용
할 즈음이 되면 문양이 달라집니다. 그 점 그림도 마찬가지입니다.
임진왜란 전에는 사대부 취미가 압도했는데—후기엔 변질됩니다
만—그들의 취미란 중국 것을 알려 하고 최신 유행을 알려고 애쓴
거거든요. 솔직히 말해서 지금은 안 그렇습니까? 그런 뜻에서 한국
은 시골에 속하며 그 점 솔직히 인정하고 들어가야 모든 사실이 이
해됩니다. 그렇게 볼 때, 조선왕조의 건국 후 사대부의 유교적인 교
양이라는 것이 주도적인 문화세력으로서 움직였다는 것이 무엇을
의미하느냐를 생각해 봐야겠지요. 물론 고려 말에도 유교를 숭상
하는 사대부들이 있었지마는 대개는 동시에 불교에 대해서도 관대
했는데, 조선왕조 태종 때가 되면 철저하게 조신朝臣들이 조정에선

적어도 불교를 억압하게 됩니다. 그게 단순하게 그런 것은 아닙니
다. 사대부의 유교적인 문화정신이 결국은 중국에 뿌리를 둔 것이
기 때문에 중국 문화의식이 매우 강했습니다. 즉 당시 중국 문화계
의 동태에 대하여 대단히 예민했던 것 같아요. 그래서 안견의 그림
에 있어 곽희풍이라는 것은, 안평대군이 수장하고 있었다는 곽희의
그림에서 큰 영향을 받은 것이지, 당시 명나라에 유행하던 곽희풍
의 영향은 아니라는 생각이 들었습니다. 아시다시피 안견에 대해서
는, "그는 옛 그림을 많이 보아서, 곽희를 그리면 곽희가 되고, 이필
李弼을 그리면 이필이 됐다"고 평했답니다. 다만 여기서 우리가 하
나 생각해야 할 점은, 안평대군의 소장품에 나오는 곽희 그림이라
는 것이 정말로 곽희의 진적이겠느냐는 의문입니다. 아마 십중팔
구는 유사 곽희일 가능성이 많죠. 그런데 거기에는 산수화가 꽤 많
아요. 《선화화보》宣和畵譜를 보면 이성의 그림은 159점이 있다고 기
록돼 있고, 곽희는 30점밖에 수장되지 않았는데 그나마도 가짜가
많았다고 하였습니다. 이성의 159점이란 것도 미불이 본 3백점 중
고작 2점만 진짜였다는 일화를 견준다면 다 믿을 수는 없단 말입
니다.

그러면 그 위작들이 그 시대, 그러니까 원, 명대의 가짜라고 생각하
십니까?

　　내 생각으로는 원, 명대의 위조보다는 좀 앞선, 그에 앞선 시대
의 위조라는 생각이 듭니다. 왜냐하면 안견 그림 속의 곽희풍을 보
더라도, 일본 사람들이 안견의 그림에서는 남송의 습기習氣가 전혀
없다고 말하기도 했는데 그것은 좀 과한 평이겠지만, 요컨대 원나
라나 명나라 때 곽희풍으로 그렸다는 방식과는 좀 달라요. 그래서

곽희 그림의 가짜를 보았다 하더라도 좀 초기의 가짜, 즉 윗 시대의
가짜를 보지 않았나 생각합니다.

그가 당대의 발군으로 〈몽유도원도〉그림 217 같은 명작을 남긴 것은
요?

　우선은 그분의 역량이고요. 방금 말씀드렸듯이, 틀림없이 고화古
畵를 많이 보았다는 사실이 중요하다고 봅니다. 고전을 익혔다는 사
실이죠. 다른 사람들은 고화를 그렇게 많이 볼 수 있는 기회가 없었
을 것이거든요.

현재 전칭傳稱되고 있는 안견의 작품으로는 〈소상팔경도〉나 〈사시팔
경도〉 외에 국립중앙박물관 소장의 〈적벽도〉그림 221가 있는데, 여기
서도 곽희풍이 많이 드러나 있지 않습니까?

　〈적벽도〉는 확실히 곽희풍입니다. 이 작품이 과연 언제 것인지,
우리나라 그림인지 아닌지도 모르겠어요. 그러나 이 그림에 보이
는 곽희풍은 원대나 명초의 곽희풍이라는 생각이 듭니다. 가령 운
두준이나 운연을 집어넣는 것이 곽희풍이지만, 묵법에 있어서 명암
을 처리하는 것이라든지 윤곽선을 굵게 친 것도 좀 다릅니다. 그래
서 이것은 분명히 후대의 곽희풍인 것만은 틀림없는데, 과연 안견
풍이냐 할 때 〈몽유도원도〉와는 아주 다릅니다. 그래서 의문이라는
것입니다. 마치 오늘날 서구 선진사회의 문화 동태에 대해 예민하
듯이, 조선 초기의 회화계에 대하여 말하려면, 그 당시 명나라의 그
림들이 어떠했는가에 대하여 철저하게 따져 봐야 할 문제가 있습
니다. 아까 캐힐의 책을 예로 들었습니다마는, 지금 어느 회화책을
보아도 아직은 명초 궁중회화사가 공백인 채로 남아 있습니다. 다
만 탁적卓迪의 〈수계도〉修禊圖의 준皴을 보면 완연히 왕리王履와 대진戴

進의 중간인데, 그것은 우리의 〈소상팔경도〉의 짧은 준과도 연관이
있다는 느낌이 듭니다.

〈몽유도원도〉의 탁월한 경지

이와 같은 일련의 화풍은 조선 초부터 있어 온 것이 16세기 중종
때까지 쭉 이어온 것으로 이해됩니다만, 세종, 세조 때 활약한 안견
의 그림, 특히 〈몽유도원도〉는 이와는 다른 맥락에서 이해해야겠죠.
　　그렇죠. 안견의 그림으로는 여러 점 전칭되지만 확실한 것은 〈몽
유도원도〉 하나밖에 없어요. 다양한 그림을 그린 화가를 하나의 작
품으로만 얘기한다는 것은 불합리한 일이라고 할지 모르지만, 그
러나 확실한 것이 그것밖에 없다면 거기에 집중할 수밖에 없죠. 마
치 곽희의 그림을 이야기할 때 그의 여러 작품들을 의심하면서 오
로지 〈조춘도〉에 집중하는 것과 같죠. 〈몽유도원도〉는 봄 그림입
니다. 꽃이 피었으므로 한림이 아닙니다. 따라서 해조는 있을 수 없
죠. 그러나 이 작품을 자세히 살펴보면, 산들은 구름 같기도 하고
산 같기도 하면서 변화만상이 있죠. 이 점은 아주 곽희적이라고 하
겠어요. 그래서 어떤 사람이 보든지 이는 곽희 그림의 영향을 받지
않았느냐고 말하게끔 되어 있어요. 그리고 그림 왼편으로 평원을
배치하고, 그 뒤로는 산 뒤에 산을 깊이 보이게 하는 심원도 넣었
습니다. 오른쪽의 도원桃源에 중심을 두면서 왼편에서 들어가는 구
도인데, 전체가 대단히 복잡하며 변화가 무쌍하고 산도 여러 가지
로 묘사해서 현실이 아닌 꿈속의 이상향을 표현하고 있습니다. 여

기서 운두준, 운연 등은 분명히 곽희풍으로 지적되겠지만, 이것은 명초의 대진戴進이나 원대의 당체唐棣의 곽희풍과는 다릅니다. 그들의 곽희풍은 범관范寬적인 곽희풍, 즉 주봉이 있으면 주봉에 변화를 집어넣는데, 안견을 그렇게 하지 않았다는 말입니다. 〈몽유도원도〉의 산준山皴은 복잡하질 않습니다. 장시간 실물을 검토했던 인상을 말한다면, 깁이 깨끗해서 물감이 스민 상태까지 면밀하게 보이는데 그 선이 정성은 물론 놀라울 만큼 섬세합니다. 그것은 전傳 안견으로 말해지는 다른 작품들의 도식적이고 굵고 기계적인 선과는 판이했습니다.

이수문과 분세이(문청)에의 의문

기왕 여쭙는 김에 두 가지만 더 부탁드리겠습니다. 하나는, 현재 조선이냐 일본이냐 국적이 논의되고 있는 이수문李秀文과 분세이文淸의 그림에 대한 선생님의 견해는 어떠하신지요?

솔직히 말해 잘 모르겠어요. 이수문의 유명한 《묵죽화첩》그림185~190의 대 그림이 어떠한 것이냐 하는 문제가 나오는데, 그 대 그림과 비슷한 것이 원나라와 명나라 때에 있었을 가능성은 틀림없습니다. 현재 우리나라 그림으로는 그 당시 대 그림이 없거든요. 있다면 단지 청화백자에 나오는 것밖에 없는데 그것과는 다릅니다. 명나라풍 그림 중에는 이수문의 대 그림같이 손가락을 쭉쭉 편 것처럼 과격한 것은 아니지만 비슷한 것이 있다는 얘깁니다. 그러나 과연 그 사람이 분명히 조선 사람이냐 라는 물음에는 확실히 답할

수 없습니다. 수문秀文이라는 이름을 일본 사람들은 '슈분'이라고 부르는데, 그의 대나무 그림 화첩에는 '秀文'이라는 도인圖印을 찍은 것이 나옵니다. 그런데 우리나라에서 낙관을 할 때 성을 빼고 이름만으로 하는 예는 중국에서는 있어도 매우 드문 일이라는 것을 지적한 학자도 있습니다. 아호라든지 승명이라면 그렇게 할 수 있죠. 그러나 속인인 경우에 성을 빼고 이름만 쓴다, 그것은 우리 관습으로는 좀 상상하기 어려워요. 그렇다고 승려라 할 증거도 없지요. 제3부 〈일본 속의 한화〉에서도 언급했습니다마는, 일본의 어느 지역과 밀접한 연관이 있는 것 같아요. 거기에는 '호쿠요北陽에 왔다'고 했는데,《택리지》를 보면 호쿠요는 동북지방입니다. 그렇다면 수문이 교토나 그 아래에서 호쿠요 즉 동북방으로 갔다는 뜻인데, 그렇다면 맞아요. 일본 사람들은 '어일본'於日本을 '일본에 갔다'고 해석했는데, 우리나라 말투에 '어'於를 그렇게 해석하는 일은 드뭅니다. '일본에서' 즉 일본 내에서 간 것이지 한국에서 일본으로 건너간 것은 아니에요. 또 그림도 우리나라의 다른 그림과 연관 있다고 할 수 있는 것이 없어요.

그러면 이수문의 다른 그림, 〈임화정도〉林和靖圖그림 191나 〈향산구로도〉香山九老圖 등은 어떻습니까?

　그것도 지금 말하는 조선 초기 산수화들과는 다 다르고 멀어요. 그래서 현 단계로서는 뭐라고 말할 수 없어요.

분세이는 어떻습니까?

　그것은 분세이文清도 마찬가지예요. 최근에 슈분周文의 제자격인 오구리 소탄小栗宗湛이 분세이라고 알려져, 일본에 남아 있는(보스턴 미술관에 있는 것을 포함해서) 분세이의 작품이 그의 작품이라는 설이

나왔습니다. 그러나 한국에 있는 분세이의 작품의 경우는 아직 모르겠습니다. 한국에 있으니까 한국사람 것이라고 말하는 것은 대단히 논리가 빈약해요. 왔다갔다하는 물건인데 갈 수도 있고 올 수도 있는 거죠. 또 분세이의 작품이라는 그림은 한국에 하나 있기는 하지만 비슷한 산수가 일본에도 있고 보스턴 미술관에도 한 점 있는데, 그것이 모두 같은 작가인지도 의문스럽습니다. 회화 외적으로 애국적인 심정에서는 조선 사람이라고 하고 싶지만 회화사적으로는 아직 몰라요. 일본인이 아니라면 문청이라는 이름조차 그래요. 우리나라 이름으로는 좀 부자연스럽고 문씨文氏 성에 외자 이름으로 청淸이다, 이것도 좀 안 맞고 승려 이름으로서도 이상해요. 잘 모르겠다고 하는 수밖에 없어요. 다만 그림 자체로 보면 우리나라 것에 가깝다는 느낌이 들 따름입니다. 소탄宗湛 것이라면 그가 조선에 왔다간 슈분의 제자이니까 그럴 수도 있죠.

화원제도의 확립

다음은 도화서의 설립에 의한 화원제도의 확립에 관한 이야기인데요. 이 도화서에 대하여 저는 평소에 매우 의문스러운 데가 있었습니다. 도화서 화원은 초상, 세화, 단청, 지도 같은 궁중의 회사繪事를 담당케 할 목적으로 뽑으면서, 취재取才에 있어서는 왜 대나무 그림을 일등으로 하였는가 하는 의문입니다. 그것은 화원의 기량을 측정하는 시험인데 그 측정기준이 좀 안 맞는다는 생각이 들어서 잘 이해가 되질 않습니다.

조선시대 도화원, 후에 도화서로 개칭되는 이 제도에 대해서는 《경국대전》에 기재되었는데, 거기에 의하면 취재는 대나무, 산수, 인물, 영모, 화초 중에서 두 가지를 보게 되어 있습니다. 그 중 대나무를 일등으로 하고 산수를 이등, 인물, 영모를 삼등, 화초를 사등으로 꼽았다는 것이죠. 그런데 본래 화원시험은 이렇지가 않았을 것입니다. 내가 알기로는, 이처럼 사대부 취미에 의해 등급을 매기고, 더구나 사군자 의식이 별로 없는 당시였으므로 화초에 들어갈 대나무 하나를 따로 뽑아 일등으로 삼는다는 것은 그 당시 상당한 저항을 받았습니다. 또 애초에는 일등, 이등 하는 등급을 매기는 일조차 없었어요. 그러니까 대나무를 일등으로 삼는 것은 부당하지 않느냐는 반대 의견이 유력했거든요. 그럼에도 결국은 사대부의 국제 취미라고 할까 또는 고려 이래의 취미가 그렇게 만들었다고 할 수 있겠죠. 애당초 조선 역사를 살펴보면, 세조 때까지만 하더라도 종래의 관습을 그대로 두려는 여러 가지 운동이 있었습니다. 가령 단군에 대한 얘기가 자주 나온다든가, 신라의 처용을 벽사화辟邪畵로 그렸다든지, 금강산 그림을 장식했다든지 하는 것이 모두 그런 것이었죠. 아마 내 생각에는 성종 이후에 중국 것으로 확 바뀌어 버린 것이 아닌가 생각됩니다.

주

1 곽순(郭純, 1370~1444): 초명은 문통(文通). 호는 박재(朴齋). 절강 영가인(永嘉人). 영선소(營繕所)의 승(丞)으로 발탁됐고, 1425년 합문사(閤門使)

에 올랐다. 산수는 성무(盛懋)를 배웠다.

2 탁적(卓迪)(?): 명대 화가. 자는 민일(民逸). 자호(自號)하여 청약(清約)이라 했다. 절강 봉화인(奉化人). 영락 연간에 글씨에 능해 한림원에 초대받았다. 전서, 시, 수묵산수를 잘했고 주자방(朱自方)을 스승으로 삼았다. 남경 보은사(報恩寺)의 용벽(湧壁)에 벽화를 그렸다.

3 대진(戴進, 1388~1462): 혹은 대진(戴璡)이라 하며, 호는 정암(靜庵) 또는 옥천산인(玉泉山人). 전당(錢塘, 현재 杭州)인. 산수는 곽희, 이당, 마원, 하규에 근원을 두었다. 뿐만 아니라 신상(神像), 인물, 화과(花果), 영모 등에도 정치하기가 극에 달했다. 특히 구륵법으로 죽, 해조초를 잘했으며, 철선묘와 난엽묘를 능숙하게 사용했다. 임모의 정치한 표현은 명대 제일로 평가되며, 한때 대조(待詔)를 지낸 사정순(謝廷循), 예단(倪端), 석예(石銳), 이재(李在) 등과 화명을 떨쳤다. 그러나 인지전(仁智殿)에 바친 〈추강독조도〉(秋江獨釣圖)에서 홍포를 입은 조사(釣士)가 문제되어 쫓겨나 가난으로 죽었는데 훗날 절파의 시조로 추앙받았다.

4 이재(李在, ?~1431): 자는 이정(以政). 보전(현재 福建省 莆田)인. 그의 산수는 곽희를 따라 세윤(細潤)하기도 하고 하규, 마원을 따라 호방하기도 했는데, 고인을 많이 방작했다고 한다. 선덕 연간에 대진(戴進), 사환(謝環), 석예(石銳) 등과 함께 인지전(仁智殿)의 대조(待詔)였다.

5 사환(謝環)(?): 명대 화가. 자는 정순(庭循). 영가(永嘉, 현재 浙江省 溫州)인. 학문과 시부(詩賦)에 힘쓰고 장권기(張權起)를 스승으로 삼으며 산수를 즐겨 그렸는데, 형호(荊浩), 관동(關仝), 미불 등의 그림을 따랐다. 홍무 연간에 이름을 떨치고 영락 연간에 금근(禁近)에 들어갔다. 선종(宣宗)이 특히 그의 그림에 감탄하여 장려해 주었다 한다. 1452년에 〈수광산색도〉(水光山色圖)를 그린 것이 일본에 전해지고 있다.

6 석예(石銳)(?): 명대 화가. 자는 이명(以明). 전당(錢塘, 현재 杭州)인. 선덕 연간에 인지전(仁智殿)의 대조(待詔)를 제수받았다. 그림은 성무(盛懋)를 따라 극히 화려하고도 정밀했다. 금벽산수(金碧山水), 특히 누대(樓臺)와 인물에 능했다.

7 상희(商喜)(?): 명대 화가. 자는 유길(惟吉). 하남성 복양(濮陽)인. 선덕 연간에 면의위지휘(綿衣衞指揮)를 제수 받았다. 산수, 인물, 화목, 영모 등 모두 송인의 필의를 모방했으며 1441년에 세조도(歲朝圖)를 그렸다.

8 예단(倪端)(?): 명대 화가. 자는 중정(仲政). 항주 출신. 선덕 연간에 활약. 산수는 마원을 스승으로 삼았으며 또한 화조화와 수묵룡도 그렸다.

9 Wai-Kam Ho, 'Li Chéng and the Mainstream of Northern Sung Landscape Painting', Proceedings of the International Symposium on Chinese Painting, 臺灣: 故宮博物院, 1970.

10 陳高華,『宋遼金畵家史料』, 北京: 文物出版社, 1984.

11 張安治 等編,『歷代畵家評傳 宋』, 香港: 中華書局, 1979.

12 曾布川寬,「郭熙と早春圖」,『東洋史硏究』第35卷 4號, 東洋史硏究會, 1977.

13 James Cahill, *Parting at the Shore: Chinese Painting of the Early and Middle Ming Dynasty, 1368~1580*, New York: Weatherhill, 1981.

조선 중기 회화와 절파화풍

조선 중기의 성격

지난 번 여쭈었던 조선 초기 회화에 관한 제문제는 전체적으로 볼때, 조선 초기라는 시대는 사대부 사회로 안정, 정착되는 과정 속에서 이해할 수 있다는 요지였던 것 같습니다. 그리고 그것은 성종 연간에 완성된《경국대전》에서 그 예를 볼 수 있었다고 하셨는데, 그러면 사대부 사회의 기틀을 갖춘 그 다음 시대가 조선 중기로 되는데, 이 시대의 성격과 개념은 어떻게 규정할 수 있을까요?

현재 남아 있는 그림을 중심으로만 이야기하면, 중기라는 개념 설정은 애매해집니다. 왜냐하면 이 시대의 그림으로 담아 있는 것이 많지 않거든요. 나는 그전에 중기라는 개념을 잡을 때, 대체로 양송당養松堂 김시金禔라는 화가를 생각하면서 설정했습니다. 김시는 중종 초엽(중종 19년)에 태어났으니까 그 무렵을 생각했던 것입니다. 그러나 나중에 이 생각을 좀 바뀌었던 것은, 김시 그림의 재질이 나타났던 시기, 그러니까 중종 중엽 이후로 보는 것이 좋겠다고

*이 글은 1986년 겨울, 미술평론가 유홍준 씨가 이동주 선생과 질문형식으로 진행한 대담으로, 유홍준 씨가 정리한 것이다.

생각하게 된 때문입니다. 물론 앞으로 우리가 몰랐던 초년의 좋은 그림이 발견되면 또 달라질 수도 있 것이죠. 그래서 이것이 숙종 연간에 오면, 말하자면 조선과 청나라의 관계가 어느 정도 정리되어 강희(1662~1722) 이래의 청나라의 새 문화가 새로운 자리로 들어오고, 당시 사대부 중에는 예를 들어《노가재연행록》老稼齋燕行錄에도 보이는 것처럼 제법 그림에 대한 이해가 높아지고 자기도 그림을 그린다고 하는 숙종 연간의 분위기가 영조 때로 오면 확 달라져서 겸재 같은 화가가 등장하게 되죠. 겸재도 숙종 때 태어났지만 그의 화재畫材가 성숙한 것은 영조 연간에 들어선 이후로 보아, 중기라고 하는 시기를 이 시기로 잡은 것입니다.

이와 같은 조선 중기의 시대 구분을 정치, 사회, 경제사와 연관해서 생각할 때는 어떻습니까?

그건 좀 다르게 이해할 측면이 있어요. 내가 〈조선왕조의 미술— 그 시대적 배경〉이라는 글에서도 약간 언급했습니다마는, 조선 시대는 임진, 병자의 왜란과 호란이라는 양대 전역戰役을 가운데 두고 그 전후로 시대를 나누어 보았죠. 그러나 중종은 한참 앞이란 말이에요. 그러니까 명종 쯤, 솔직히 말한다면 선조 초년부터 중기를 잡는 것이 정치사적 개념에서는 합당하겠죠. 또 회화사가 아닌 다른 미술사, 이를테면 도자사陶磁史 같은 분야에서는 좀 다를 수 있으리라고 봅니다.

그렇다면 회화사에서 조선 중기는 중종 연간에서 숙종 연간까지, 즉 16세기 중엽에서 17세기 말까지가 됩니다. 그 150년간의 기간 중 임란 이후는 전란 후니까 별도로 하고, 중종에서 선조 연간 사이의 조선 문화를 보면, 퇴계, 율곡 같은 대학자의 출현에서도 짐작

되듯이 문화 수준이 상당했다고 생각됩니다. 그러나 그림에 대해서
만 이야기한다면, 앞 시대의 세종 무렵 안견이나 뒷시대의 영조, 정
조 연간의 겸재, 단원이 보여준 그런 작품이 안 보입니다. 다시 말
해 문화 일반의 수준과 미술의 수준이 잘 맞지 않는다는 생각이 들
기도 합니다. 이 점은 어떻게 설명될 수 있습니까?

　　첫째는 주자학의 성격 때문이겠죠. 주자학적 유교에서는 미술에
대한 생각이 우리와는 아주 달랐죠. 언젠가 이야기했듯이 조선왕조
미술의 성격은 검소하고 단순하고 화려하지 않은 것을 특징으로
합니다. 사랑방의 목기들이 보여주는 소박함이죠. 그것이 유교적인
가치관이었습니다. 그런 가치관에서 보면 그림이라는 것은 일종의
사치가 되죠. 중종, 명종 때 임금들이 미술에 조금만 관심을 가져
도 간신들이 가만히 있질 않았거든요. 어째서 효제도孝悌圖, 충신도忠
臣圖, 경직도耕織圖를 하지 않고 그러느냐고. 그런 면에서 조선시대 건
축, 도자기 등에서 발견되는 미적 가치는 후대 사람들이 밝혀낸 것
이지 의도적인 미감이 아닙니다. 도자기에서 달항아리, 각병에 가
을 풀을 청화靑華로 그렸다든지, 분원分院 도자기에 삼각산을 문양으
로 그려 넣은 것, 소위 민화, 세화에서 소박한 미감을 느끼는 것은
우리들이 그렇게 느끼는 것이지 그들이 의도적으로 미감을 낸 것
이 아니라는 사실입니다. 그것은 대단히 다른 얘깁니다. 민화, 세화
라는 것도 벽사辟邪나 십장생 등 미술 외적인 것에서 만들어졌고, 하
얀 것에 대한 숭상도 유교적인 소박함과 담박스러움에서 나온 것
이고, 단순한 산의 문양도 도공들의 천진난만함에서 나온 것이지,
이걸 썩 잘 해 보겠다는 뜻에서 나온 것이 아니란 말입니다. 그런데
오늘날 유교 개념이 사라지고 나서 보니까 거기에서 또 다른 미가

보이고 우리의 인기를 끌었단 말입니다. 그것은 시대의 아이러니죠. 의도적으로 미를 추구한 것, 그것은 감상화나 서예밖에 없었어요. 그리고 그 당시 사람들이 이처럼 의도적으로 추구한 미의 형태는 바로 중국적인 것이었죠. 그것을 국제적인 것으로 생각했던 것입니다. 이 점은 대단히 중요한 문제입니다.

절파화풍의 개념

국제적이라는 것, 중기의 화가 또는 사대부들이 감상화에 있어서 당시 국제적인 것이라고 생각했던 것이 아마도 명대의 절파화풍이었던 것 같습니다. 선생님께서 김시金禔를 중기의 머리격으로 놓으신 것도 그런 뜻인 줄로 압니다. 그래서 우리는 회화사에서 중기 회화의 특정은 절파 또는 절파화풍이 들어온 것이라고 모두가 인정하고 있는데, 중국회화사를 연구한 그간의 논저들을 보면 절파의 개념이 불분명하다고 할까, 아니면 혼돈된 상태에 있는 것을 볼 수 있습니다. 선생님께서는 이 절파의 개념을 어떻게 이해하고 계십니까?

　말씀하신대로 절파의 설은 구구합니다. 명나라 시대에도 절파의 시조들 누구로 보느냐, 대진戴進을 절파의 시조로 보는 데는 다들 일치하지만, 도대체 절파가 무어냐에 대하여는 설이 분분합니다. 첫째는 그 지방 즉 강남사람들의 화풍이라는 주장이 있고, 아니다 대진에서 오위吳偉,[1] 장로張路,[2] 왕조汪肇[3]로 이어지는 화가 중심 또는 화풍 중심으로 보는 주장도 있는가 하면, 아니다 절파라는 것은 이름

이 그렇게 나왔다 뿐이지 남송원체南宋院體에서부터 쭉 내려온 것이
라는 주장도 있습니다. 그런가 하면 일본 학자 중에는 그보다도 더
올라가서 여러 가지 체가 대진에 와서 종합되어 나온 것이라고 주
장하고 있습니다. 그런데 내가 그동안 중국의 회화사를 본 기억을
더듬으면, 좀 오래된 책으로 반천수潘天壽의《중국회화사》, 정창鄭昶
의《중국회화전사》, 유검화俞劍華의《중국회화사》 등에서는 절파를
얕보고, 말하자면 오파吳派와 대립되는 것으로서 격이 떨어지고 품
이 낮고 직업 화가적인, 색채가 보인다는 견해를 취하고 있어요. 그
리고 절파의 두목격은 대진戴進이고 그 다음은 오위吳偉라고 하고 있
죠. 그러나 근래에 나온 왕백민王伯敏의《중국회화사》를 보면 그렇지
가 않아요. 그가 이 책을 낸 것은 최근이지만, 글을 쓴 것은 60년대
말인가 70년대 초인 것으로 알고 있어요. 그 책을 보면, 중국에서는
절파에 대한 재검토를 하고 있다고 하거든요. 여기에서는 절파의
위치를 상당히 높이 볼 뿐 아니라 대진과 오위를 구별해서, 오위는
넓은 의미에서는 절파이지만 한 별파別派로서 강하파江夏派라고 따
로 분리하고 있어요. 일본의 스즈키 게이鈴木敬의《명대회화사연구·
절파》[4]를 보면 대진과 오위 사이에는 사승관계가 보이질 않는다고
했죠. 그가 절파를 연구했다는 사실 자체도 이 파를 평가했다는 뜻
이 포함되겠죠. 또 몇 년 전에 중공에서는《명대궁정과 절파선집》明
代宮廷與浙派選集[5]이라는 것이 나왔는데, 그것은 지금 중국에서 명대원
체와 절파를 집중 연구하고 있다는 증거가 됩니다. 그런 식으로 절
파에 대한 개념이 요새 와서는 달리 해석되고 있는 것을 알 수 있
어요. 내 생각에 그 당시 문헌 기록을 참작해 보면, 대체로 선덕宣德
시절(1426~1435)부터 대진의 화명은 매우 높았던 것 같아요. 가정嘉

靖(1522~1566) 초기만 하더라도 절파 그림을 대단히 높이 평가하고 있었고 절파 일색이었어요. 아시다시피 심주沈周(1427~1509)는 대진보다 연배가 아래이긴 해도 과히 떨어지는 것은 아니었어요. 그러나 그 때 심주는 별로 알려지지 않았고, 화론에서도 동기창董其昌이나 막시룡莫是龍 말고 심제沈題[6]가 나온 이후로 비로소 오파를 중요시하고 있어요. 요즘 중공에서 나온 인쇄본도 있습니다마는 하량준何良俊의《사우재총설》四友齋叢說의 말미에〈화설〉畫說이라고 해서 그림 이야기가 나오는데, 이것은 명말의 이야기지요. 거기에서는 절파를 완연히 행가行家라고 해서 경멸하고 직업화가라고 얕보고, 심주沈周, 문징명文徵明으로 내려오는 오파는 이가利家라고 해서 문인화가, 비직업화가라고 존중하고 있어요.

결국 이제까지 절파를 보아 온 시각이 그런 사대분 취미의 문인화론 입장에 있었기 때문에 절파를 광태사학狂態邪學이라고까지 불렀는데, 왜 현대에 와서 절파에 대한 재평가 작업이 생기게 됐을까요? 그것은 혹 절파 그림이 지니고 있는 개성적인 면에 주목했기 때문일까요?

역시 오파의 전통이 이후 주류를 이루는 바람에 그 틀 속에서만 회화적, 예술적 가치를 평가했는데, 그런 비평 태도는 옳지 않다는 생각에서 나온 것이겠죠. 오파의 전통이라는 것은 하양준何良俊의 책에서도 지적하고 있듯이 "그림과 글씨가 동시에 나온다. 시를 읊을 줄 알았다. 즉 시서화가 같이 있어야 한다. 직업이 아니다"라는 문인 취미였죠. 현실적으로 오파 중에는 직업적인 화가가 있었지만 그 경우에도 제작태도에 있어서는 그렇지 않았다는 것이죠. 그러나 절파의 화가들은 다르지요. 대진은 인격이 높았다고 하지만, 대부

분의 절파 화가들은 시서詩書를 잘하거나 그런 것이 아니었어요. 대진과 오위는 화원이었지만 그들의 제자, 특히 오위의 제자들을 보면 일종의 야인이었습니다. 일반인들한테 그림을 팔아서 생활하던 사람들이었어요. 그 사람들은 서권기書卷氣가 있던 것도 아니고 명필도 아니었습니다. 오직 그림이라고 하는 하나의 조형으로써 특색을 나타냈던 것이죠. 그러니까 지금 우리가 문인 취미에서 시서화, 장인에 대한 경멸, 문인의 아취雅趣와 문기文氣 등을 빼버리고 나면 그림 그 자체라는 조형만이 남게 되겠죠. 그렇다면 절파는 자연히 다시 생각해 보게 되는 겁니다. 그 점은 절파뿐만 아니라 남송 화원풍, 명나라 원체화풍 등 직업 화가들의 작품에 대한 재평가와 일맥상통하는 겁니다. 특히 중공에서는 계급의식에서 직업 화가들을 다시 보려는 점도 작용한 것 같아요. 이 직업 화가들은 거문명가巨門名家 출신이 아니거든요. 마치 제백석齊白石이 미천한 출신이었다는 사실 때문에 크게 추앙받았다는 거와 같은 것이죠. 그런 여러 가지 사정으로 절파를 다시 보게 된 것 같습니다. 내 생각으로는 그림이란 역시 그림이라는 각도에서 보는 것이 옳다고 봅니다. 오파의 문인 취미로 보는 것도 하나의 방법이겠습니다만 그것만으로 봐야 한다는 것은 독단이라고 해야겠죠.

절파산수의 구도와 수묵법

절파화풍이라는 것이 도대체 어떤 형식적 특색을 갖고 있느냐를 다시 점검해 보아야겠습니다.

그것도 설이 분분합니다. 솔직한 이야기로 우리가 말하고 있는 절파의 일반적인 화풍이라는 것이 어떤 것이냐고 했을 때 참으로 말하기 어려운 점이 있어요. 좋은 예로 대진 그림의 경우, 실물이나 화보에 실린 것들을 보면 여러 가지 체가 나와요. 참으로 여러 가지라 하나를 꼬집어 이야기하기 어려워요. 그 중 재미있는 것은 요전에 이야기했던 이재李在의 그림, 즉 원대 곽희풍을 따서 만들어낸 선이 구불구불거리고 가늘었다가 굵었다 하는 것은 그림에도 나오거든요. 그림 50, 51

그럼에도 불구하고 절파 화가들이 지닌 공통된 점은 몇 가지는 추출할 수 있지 않습니까? 특히 구도와 묵법에서 말입니다.

공통점이 있죠. 첫째로 절파는 주로 산수화를 갖고 논하고 있어요. 물론 중국 사람들은 화파를 이야기할 때 산수를 갖고 따지죠. 둘째는 그 산수화의 구도에 있어서 마원馬遠이나 하규夏珪의 풍을 따라서 전산全山을 그리는 것이 아니라, 산의 한 모퉁이를 따서 편경偏景을 그린다는 특징이 있습니다. 남송의 유송년柳松年이나 이당李唐 등도 마찬가지였지만, 특히 마하파馬夏派의 영향이었죠. 그 다음 절파의 특징으로는—중국 사람들은 구체적으로 이야기하지 않아서 잘 알 수 없지만—내 생각엔 절파의 풍토적인 성격이 있는 것 같아요. 강남지방의 습윤한 분위기 탓인 수묵법을 발달시켰어요. 특히 묵법이죠. 또 절파의 후기로 오면 올수록, 그러니까 오위吳偉 이후에는 수묵법이 더욱 많이 쓰여요.

수묵법을 많이 썼다는 것은 화면상에 나타난 어떤 특징을 말씀하고 계신 것인가요?

여기서 묵법이 무엇이냐 하면, 그것은 남송의 마원보다도 하규

에서 많이 나오던 것입니다. 구체적으로 말하면 암석, 토파土坡, 산의 준皴 같은 것을 표현하는 데 있어서 그 전에는 주로 선으로 했었죠. 그러나 여기서는 일종의 발묵법이라고 할 수 있어요. 먼저 물 먹은 붓으로 얇게 칠한 다음에 거기에다 먹을 번지게 합니다. 그렇게 하고 나면 바위나 산악의 준이 거무스름하게 나타납니다. 그리고 희게 남는 부분들이 생기게 되죠. 여기에 굵은 선을 써서 대비를 시킵니다. 따라서 이 묵법은 검고 흰 것이 두드러지게 보이게 합니다. 대만에서 최근에 진방매陳芳妹라는 사람이 쓴《대진연구》戴進研究[7]의—이것 역시 절파를 재평가하는 책인데—도판에 실린 그의 대표작 중 하나라는 작품에서도 흑백의 대비가 노골하고, 어떤 것에서는 이재李在의 구불구불한 선과 비슷하고 전체에 슬쩍 붓으로 처리하는 묵법이 나오고 있죠.그림 51 김시의 〈동자견려도〉童子牽驢圖에서 중봉의 구불구불하는 선이 바로 그런 것이죠. 아래 처리도 대진戴進적인 것이고요. 바위를 그릴 때 굵게 윤곽선을 그리고 수묵으로 슬쩍 몇 개의 점을 친 다음에 흰 여백을 남겨서 깊이를 나타내고 있단 말입니다. 학림정 이경윤의 〈고사탁족도〉高士濯足圖,그림 52 이불해의 〈산수〉그림 17 모두가 마찬가지죠. 특히 장숭蔣嵩[8]의 방식하고 아주 흡사해요.그림 53 여당呂棠[9]의 〈화석원앙도〉花石鴛鴦圖그림 54에서도 벼랑을 시커멓게 해 놓고 점을 찍으면서 흰 데를 남겨 깊이를 내고 있죠. 이게 점점 심해져 가요. 왕악王諤[10]의 그림에는 이런 수묵법이 아주 특색 있게 나오죠.그림 55 하지夏芷[11]는 대진의 제자로 그의 그림을 보면 이런 흑백의 대비가 아주 노골적으로 나옵니다.그림 56 오위의 그림도 마찬가지입니다.그림 57 흑백의 대비도 그렇고 복잡한 준도 오파에서는 나오지 않은 절파적인 특색이죠.

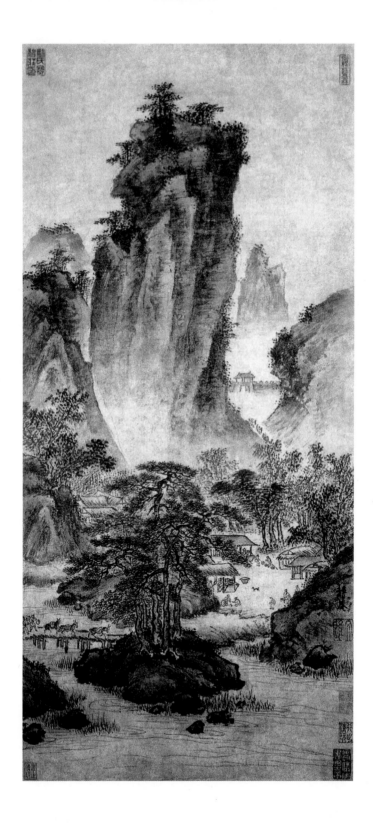

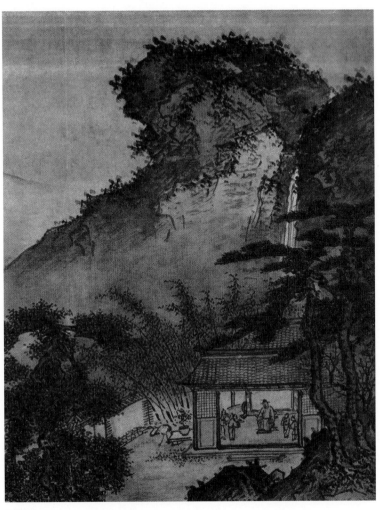

그림 51
대진, 〈귀전축수도〉(歸田祝壽圖), 지본수묵, 189.7×120.2cm, 고궁박물원.

그림 50
대진(戴進), 〈관산여행〉(關山旅行), 지본수묵, 61.8×29.7cm, 고궁박물원.

그림 52
이경윤, 〈고사탁족도〉,
견본수묵, 31.2×24.9cm,
고려대학교 박물관.

이러한 묵법의 특징을 조선 중기 그림과 연관해서 설명해 주시면
좀 더 명확해질 것 같은데요.

　양송당 김시金禔를 보면, 그의 대표작인 〈한림제설도〉寒林霽雪圖,^{그림}
²²² 〈동자견려도〉童子牽驢圖^{그림 225}의 구도는 말할 것도 없이 마하馬夏풍
의 변일각邊一角이죠. 또 언덕 처리에서는 상당히 고풍을 지니고 있
어요. 그건 남송체적인 요소를 갖고 있으면서 또 대진의 절파적인
요소도 있다는 뜻이 됩니다. 그러면서도 묵법을 상당히 쓰고 있어
요. 그림을 보면 단번에 알 수 있는 것이죠. 그래서 이것은 절파도
초기 절파 같다는 인상을 받게 됩니다.

그림 53
장숭(蔣嵩), 〈어주독서도〉(漁舟讀書圖), 견본수묵, 171×107.5cm, 고궁박물원.

그림 54
여당(呂棠), 〈화석원앙도〉(花石鴛鴦
圖), 견본담채, 136.5×53.2cm,
고궁박물원.

그림 55
왕악(王諤), 〈심춘도〉(尋春圖), 견본수묵,
150×83.4cm, 고궁박물원.

그러면 양송당보다 좀 뒤로 가서 가장 절파풍이 강했다고 생각되
는 학림정은 어떻게 다르다고 생각하시나요?

학림정이나 이불해에 오면 완연히 달라져요. 이불해의 그림에는
절파 중에서도 여당呂棠, 왕악王諤 등이 쓰는 법이 나옵니다. 그러니
까 양송당처럼 명종 무렵에 역량이 길러진 사람, 그리고 임란 전에
이미 성숙해진 사람들은 가정嘉靖 이전의 절파풍이 들어온 것에 영

그림 56
하지(夏芷), 〈귀거래사도〉, 지본수묵, 28×79cm, 요녕성 박물관.

향을 받은 것 같아요. 특히 학림정 형제쯤 되면 가정 때 절파, 그러니까 절파의 후미쪽 영향을 받았다는 생각을 갖게 돼요. 다시 말해서 절파의 계보를 보면, 대진, 하지, 오위, 왕조汪肇, 장로張路, 장숭蔣嵩(이상 15세기~16세기 초) 등으로 이어지는데, 학림정 이후는 절파의 끝이 되는 평산 장로, 삼송 장숭의 영향을 많이 받았다는 인상입니다. 더구나 김명국의 산수그림 58를 보면 더욱 그렇죠. 여기서도 보이

그림 57
오위(吳偉), 〈파교심매도〉(灞橋尋梅圖), 견본수묵, 183.6×110.2cm, 고궁박물원.

그림 58

김명국, 〈설경산수도〉, 저본담채, 101.7×55cm, 17세기 중엽, 국립중앙박물관.

듯이 절파의 준법은 아주 복잡하잖아요. 선을 한 방향으로 긋지 않고 가는 선을 모로 세로로 얽히게 합니다. 이른바 오파에서 광태狂態라고 흉보던 붓장난이 심해지죠. 이것은 아래로 갈수록 심했던 것입니다.

지금 선생님께서 설명하신 절파의 특징적인 수묵법에 대해서 저는 그렇게 상세히 생각하지 못했었습니다. 그저 분방한 붓놀림과 흑백 대비가 강했다는 정도로 이해하여 왔을 뿐이었습니다. 절파의 특징을 우리나라와 연관해서 생각해 보면, 첫째는 남송원체南宋院體 이래의 변각산수邊角山水를 따르는 편파구도로 산봉우리가 자빠질 것 같은 도현倒懸적인 구도도 그런 특징 중 하나라는 점이고, 둘째는 대부벽大斧劈을 쓰면서 그것이 남송 하규 계통의 묵법 또는 수묵법을 특징으로 한다는 것, 그리고 거기에는 흑백의 대비와 복잡한 준이 함께 쓰였다는 것이죠. 이외에 산수화에 중경中景 부분이 강조되어 인물이 두드러지게 나타난다는 점도 꼽곤 하는데요.

그렇죠. 대진 때는 산수, 즉 인물이 있어도 산수가 주가 되는 것이었는데, 오위 때가 되면 산수는 아주 적고 산수인물이 됩니다. 인물이 주가 되고 산수는 배경으로 갑니다. 우리나라 그림을 보아도 중기 앞쪽인 김시의 그림에는 〈한림제설도〉 같이 산수적인 것이 있는데, 학림정 이후는 거의 전부가 산수인물입니다. 그것은 나중의 김명국에 가도 마찬가지잖아요. 이것은 절파 중에서도 오위 이후의 것에 많은 영향을 받았다는 뜻이죠. 그렇게 대비가 돼요.

조선 중기는 감상안이 없는 시대

선생님께서 지금 하신 말씀은 조선 중기 절파풍 앞뒤로 해서 김시 때는 선덕 후기의 절파, 즉 초기 절파풍이 들어왔거나 혹은 그전 명 초에 있던 남송원체파 풍이 남아서 그것을 받아들였는데, 이미 이 불해 이후는 천순天順 연간에 있었던 오위 이후, 곧 가정嘉靖 이후의 절파풍 영향을 많이 받았다고 하신 것 같습니다. 그렇다면 중기의 화가나 사대부들이 명나라 절파화풍의 동향에 대해 그렇게 알고 있었다는 말씀이신가요?

아니에요. 조선 중기의 화가들에게는 절파에 대한 개념은 없었 어요. 고유섭의 《한국화론집성》이나 오세창의 《근역서화징》에 나 오는 화가들의 화평을 보면, 송나라까지의 일반적인 화풍에 대하여 는 가끔 언급하는 얘기는 있어도, 자신이 살고 있던 동시대의 명풍 明風이나 혹은 남송 말의 회화에 대해서는 전혀 언급이 없어요. 그것 을 비교할 생각도 없었어요. 이런 사실은 중국 그림의 움직임에 대 하여 전혀 의식이 없었다는 것이죠. 그런 분위기에서는 절파풍이다 무어다 하는 것이 별 의미가 없는 거예요.

그러면 절파 그림을 신풍新風이다, 신선하다는 생각에서 받아들였던 것일까요?

나는 그렇게 생각 안 해요. 그만큼 그림에 대한 인식을 갖고 대 했다고 생각되질 않아요. 《중종실록》에 보면, 예조참판이 임금에 게 올린 글에 이런 얘기가 나와요. 요새 그림 그리는 사람들이 실력 이 형편없으며, 모든 것이 그렇듯이 역시 세종 때가 제일이고, 요새 는 그림 그리는 사람도 없을 뿐만 아니라 그림 그리는 사람을 통괄

하고 있는 제조提調조차 그림을 모르고 있다고 하고 있어요. 또 중종, 선조, 인조 같은 임금들은 조금씩 산수, 화조 등을 그렸던 모양인데, 임금이 이런 그림을 그리면 금방 간원諫院에서 항의가 들어옵니다. 임금은 모름지기 충효를 그린 것, 경직도耕織圖 같은, 말하자면 왕덕王德을 기를 수 있는 것을 놓아야지 어째서 산수, 화조 같은 것을 갖고 군왕의 자질을 버리겠냐고 매번 나옵니다.

휘종徽宗 황제가 그림 좋아하다가 나라 망쳤다는 예를 들면서 자주 간하고 있죠.

그건 자주 정도가 아니에요. 실록에 보면 어쩌자고 이러냐고 할 정도로 빈번히 나옵니다. 인조가 남한산성에서 욕을 본 후, 몇 년 안 되어서 허주虛舟 이징李澄을 불러다가 화조, 산수를 그리게 하고 즐기자 격렬한 간언이 나옵니다. 임금은 어찌하여 복수할 생각은 하지 않고 그림이나 즐기고 있냐고 합니다. 이런 사실이 무엇을 뜻하는 것이냐 하면, 그 당시에 군왕 주변에 있었던 견식이 그림에 대한 심미안은커녕 감상화에 대한 감상 분위기조차 없었다는 뜻이에요.

화가들의 가장 큰 패트론이 될 궁실의 그림에 대한 이해도가 낮았다는 것을 강조하고 계신 것이죠.

그렇죠. 요컨대 중종 때부터 명종, 선조 초에 걸친 시기에 좋은 화가가 나오지 못한 것은 이처럼 그림 보는 사람이 없었기 때문이죠. 군왕이라도 좋아하면 그런 대로 길러지는데—그런 예는 많거든요—그렇지도 못했어요. 따라서 그런 환경에서는 좋은 그림이 나올 수가 없어요.

감상안 내지 비평의 안목이 없었던 회화적 환경이었다는 말씀이신
데…….

내가 언젠가도 말한 적이 있는데, 작가는 작가 혼자만의 능력으
로 성장하는 것이 아니라 그 작가의 작품을 감상해 주는 눈만큼 올
라갑니다. 안평대군이 있어서 안견이 나오는 식이죠. 감상안이 없
는 시대에서는 작가가 기량을 펴 보았자 뻔해요. 혼자 눈이 대단히
높았다는 예는 없어요. 다시 우리 이야기로 돌아와서, 그 때는 감상
화를 감상한다는 개념이 없었어요.

그러면 사대부 사회의 문인들의 감상안은 어떠했나도 생각해 봐야
겠는데요. 허목許穆의 《미수기언》眉叟記言에 보면 그림에 관한 이야기
가 꽤 나오던데요.

나는 미수眉叟의 안목은 높았다고 생각하지 않아요. 미수는 그림
에 대해서 상당히 아는 척해서 사방에서 그림을 봐 달라고 가져오
면 보곤 했던 모양인데, 그 때 매번 하는 이야기가 난리 중에 없어
졌다가 어떻게 해서 남은 것이라고 하잖아요. 이 말은 그 당시는 그
림 보기가 꽤 힘들었다는 뜻이 됩니다. 그리고 미수 자신의 안목 문
제를 보면, 그가 천계天啓 연간(1621~1627)의 《고씨화보》에 나오는
문징명을 보고 감탄했다고 하는데 그런 판각 그림을 보고 어떻게
감탄했는지 알 수 없어요. 또 얼마 전에 나왔다는 이상좌의 불화 묵
초墨草라는 것—나는 과연 그것이 이상좌의 것인지 아닌지는 사실
자신이 없습니다마는—을 보고 감격한 글을 썼는데, 그것도 도무지
이해가 안 돼요. 그 정도 그림에 감격했다면 마치 이상좌 그림이면
감격하려고 준비했다가 이상좌를 보니까 감격했다고 하는 것 같아
서, 그래서 나는 미수의 눈은 높지 않았다고 판단해요. 안견의 그림

도 보기 어려워서—내 생각에는 가짜도 많았을 것으로 생각해요—
허미수가 보았다고 하는 것 중에서 가장 신용할 수 있는 것은 낭선
군 이우李俁(선조의 손자, 1637~1693)의 화첩일 겁니다. 낭선군은 글씨
도 잘 썼고 중국에도 갔다 와서 당시로서는 안목이 높았어요. 그가
모아놓은 화첩이라면 괜찮았다고 봐야겠죠. 조그만 편화片畵들을 모
아놓았다고 하는데, 그것도 귀했다는군요. 그걸 보면 이때는 볼 것
도 적고, 옛날 문인들이 공부할 때 보았다는 명화들은 이미 다 없어
지고 볼 게 없었을 겁니다.

절파화풍의 도입

조선 중기의 회화적 환경이 그 정도였다는 것은 충분히 이해를 할
수 있습니다. 그러나 이 절파화풍만 갖고 보면 한중 문화의 교섭에
서 중국의 문화가 조선으로 들어오는데 시차가 상당히 나고 있는
것을 잘 이해할 수 있습니다.

내 생각에 그것은 동시대적인 것이 아니었던 것 같아요. 어떤 새
로운 것이 일어나서 자리를 잡은 후에 빨라도 20, 30년이 걸렸어요.
늦은 경우에는, 가령 청나라하고 대치하고 저항하고 있었을 때는
무려 70, 80년 걸렸지만, 보통 20, 30년, 어떤 때는 40, 50년 걸렸어
요. 그러니까 중종 중기라면 중국 측의 가정기嘉靖期에 해당하는데
화풍은 오히려 선덕기宣德期 것이 들어옵니다. 선덕 때는 명나라 문
화가 꽃피는 시기이고 그림에서는 원체, 원파의 난숙기이죠. 이것
이 조선에 들어오는 것이 중종 때이니 그 시차를 알 만하지 않습니

까. 그렇다면 절파 중에서도 후미의 것이 들어오는 것은 내 생각에 가정 말, 천계 연간이라면 오히려 빠른 편일 겁니다. 그러다가 중국의 새로운 사조라는 것이 들어오기 어렵게 됐죠. 첫째는 전역戰役 때문에 문화적인 교류 내지 수용 태세가 힘들었고, 둘째는 청나라에 대한 정신적인 반항, 적개심 때문에 딱 끊어져 버렸단 말입니다. 그래서 가정 말에서 천계 쪽으로 늦게 들어온 절파가 계속 유행했던 것이죠. 그렇게 해석을 하면 우리 감상화에서 중국과의 관계는 자연스럽게 이해됩니다.

그러면 절파화풍이 조선 중기 사회로 흘러들어오게 된 경로는 어떻게 해석할 수 있을까요?

알 수 없어요. 단지 상상할 수 있는 것은 몇 가지 있죠. 하나는 임금 중에 감상화에 대한 취미가 있어서 사신을 통해 사오게 한 경우, 둘째는 중국에 갔던 사신들 자신이 취미가 있어 사온 경우, 셋째는 사신이 갈 때는 화원이 꼭 따라갔으니까 그 화원이 직업적인 관심 때문에 그곳 화풍을 보고 온 경우, 넷째는 무역하는 사람들이 가서 사오거나 말하자면 상품으로 가져오든지, 다섯째는 중국 사신이 올 때, 주지번朱之蕃이나 김식金湜처럼 그림 그리거나 또는 그림에 관심이 있는 사람이 가져왔을 가능성, 그런 정도죠.

그 중에서 어떤 것이 가장 가능성이 클까요?

중종, 인종, 명종 때는 군왕이 그림에 관심이 없었고 선조 때가 되어야 관심을 가지게 되는데, 선조 20년까지는 앞에서 말한 경로로, 그리고 선조 후기는 명나라 장수들이 많이 왔는데 명나라 장수들을 통해 그림을 얻고 모은 이야기가 많아요. 그 난리통에 명나라 장수들이 그림을 가지고 왔다는 것은 좀 부자연스러워요. 두 번째,

사신이 사왔을 가능성은 좀 있죠. 선조가 그 방면에 관심이 많았으니까 그럴 수도 있었겠죠. 따라서 중종, 명종 연간에 자라나는 화가들을 생각했을 경우, 아무래도 그때 사신을 따라갔던 화원들이—누가 따라갔는지는 모르거든요—그림을 보고 왔겠죠. 역시 직업적인 관심이 있지 않았겠어요.

그들이 그림을 보았다면 어떤 경로로 보았을까요? 그들이 궁에 들어갈 수 있는 것도 아니었고 요즘처럼 박물관이 있는 것도 아니었는데요.

아마 북경에 가서 보았다면, 집에 걸린 것이나 시중에 나가 점포에서 파는 것을 보았을 겁니다. 파는 것이라면 문인화는 많지 않았겠죠. 왜냐하면 초기 오파들의 문인화라는 것은 매매를 위한 것이 아니었으니까요. 따라서 절파풍이라고 하는, 그 당시에 중국을 뒤덮었던 화풍의 그림뿐이었을 겁니다. 시중에서 보았다면 더욱 그렇죠. 사신들이 사왔다 해도 마찬가지에요. 그들도 역시 점포에서 사는 것밖에 도리가 없었을테니까요. 진짜를 사왔는지도 의문이죠. 언제나 상품이 되면 곧 가짜가 나왔으니까요. 아마도 싼 것을 사왔겠죠. 그러니까 궁중에 있는 화가 그림보다도 시중에 있는 그림 파는 사람들, 그러니까 절파의 후미 작가들 것이 사기 쉬웠겠죠. 덧붙여서 설명하자면, 오파 그림은 천계 연간에는 중국에 가도 사기 힘들었을 겁니다. 청음淸陰 김상헌金尙憲(1570~1652)은 천계 연간에 중국에 가서 그림 본 이야기들을 꽤 하고 있는데 오파 이야기는 없어요. 천계 연간의 우리나라 지식인들은 오파의 움직임을 알 수 없던 것이죠. 그리고 기왕의 이름이 높은 사람, 예를 들어 대진은 대단히 명성이 높았고 가정嘉靖 초까지만 해도 대진이 절파 중에도 제

일 유명했다고 역사에 나와 있었으니까 그런 것은 사기 힘들었을 겁니다. 따라서 대진 이래 절파의 그림 중에서 사기 쉬운 것을 사왔을 겁니다. 그러니까 시중에서 파는 절파의 후미, 장로張路, 장숭蔣嵩, 왕조汪肇 등의 작품이었겠죠. 그것이 어떻게 된 그림인지도 모르고 사왔을 겁니다.

중국화풍과 화보와의 관계

기왕에 중국 화풍의 도입 이야기를 꺼냈으니 화보에 의한 도입도 한번 짚고 넘어갔으면 합니다.

화보 이야기는 매우 중요합니다. 중국의 화보 중에서 우리나라에 들어온 것으로 불화 화보 아닌 것 중 오래된 것으로는 송나라 때 경직도耕織圖가 있다고 생각해요. 강희 연간(1662~1722)에 만든 경직도는 원래 송나라 때 누숙樓璹의 경직도의 예를 따른 것이죠. 그분은 호가 국기國器인데 소흥紹興 연간(1131~1162) 사람이었죠. 그것이 가정嘉定 연간(1208~1224)에 나왔는데, 실록에 보면 중종 때 이미 경직도 이야기가 나오고 있어요. 그것이 단지 경직도라는 글자가 아니고 병풍이었다면, 그것은 송대의 경직도가 본이 되었다고 생각이 갈 법합니다. 또 명나라 때 이야기책들에 판화가 많이 나옵니다. 그것이 우리나라에 들어왔다는 증거는 없어요. 있을 법한데 언급을 보질 못했어요. 그 다음에는 《고씨화보》입니다. 고유섭의 《한국서화집성》을 보아도 《고씨화보》 이야기가 세 번인가 나와요. 하나는 《역대명공화보》歷代名公畵譜라고 해서—사실 이게 원래 이름이죠—

나오고, 그 다음엔 《고씨화보》라고 해서 두 번 언급한 것이 나옵니다. 그런데 그 《고씨화보》는 중국의 만력萬曆 연간, 우리나라로 치면 임진왜란 직후에 발간된 것입니다. 그런데 그 책의 서문을 쓴 분이 조선에 사신으로 온 적이 있는 주지번朱之蕃입니다. 그러니까 우리와 관계가 있죠. 그러면 《고씨화보》는 언제 들어왔을까요. 임란 직후니까 곧 들어올 가능성은 적었는데 허미수는 천계 연간에 얻었다고 하고 있어요. 또 천계 연간엔 우리나라 사선들이 중국에 몇 번 갔고, 아까 이야기한 청음 김상헌도 갔었습니다. 청음은 그림에 관심도 많은 분이었으니까, 그 때 전후해서 들어왔다고 생각됩니다. 그 다음에, 명나라 만력 연간에 《고씨연보》가 나오고 난 다음 《시여화보》詩餘畫譜라는 것이 나옵니다. 초당草堂이라는 사람이 시를 쓰고 거기에 맞는 그림을 판화로 해서 넣은 것입니다. 그것은 천계 연간에 발간됐어요. 그러나 명나라는 천계에서 숭정崇禎(1628~1643)으로 이어지면서 곧 망합니다. 그래서 그것이 우리나라에 들어왔을까 하고 의심도 하지만, 내 생각에는 들어왔을 것 같아요. 왜냐하면 지금 중기 그림이라고 하는 것들 중에는 그림은 시원치 않지만 그 구도가 《시여화보》에 나온 것 하고 같은 것이 많기 때문인데, 자신은 없어요. 천계 초에는 《당시화보》唐詩畫譜가 나와 조선에도 있습니다. 그리고 뒤이어 천계 말 숭정 초에 《십가재화보》十家齋畫譜라는 것이 나옵니다. 이건 유명한 거죠. 나는 이 화보의 광서 연간(1875~1908)의 복간본을 보았지요. 본래 이것은 강희 연간에 《개자원화보》芥子園畫譜를 발간한 곳에서 나온 것이 있고, 광서 연간 복간이 있는데, 강희본에는 강희안姜希顏의 〈관류도〉觀流圖 비슷한 것이 나오는 것으로 압니다.

《개자원화보》에서 '고운공편심'孤雲拱片心으로 해서 그려진 식인가
요?

　그렇죠. 그것이 《십가재화보》에서는 '임류'臨流라고 해서 나옵니
다. 《개자원화보》의 것은 그전에 있던 《십가재화보》에서 나온 것이
고, 《십가재화보》는 자기가 그린 것이 아니라 고화古畵를 모아서 편
찬한 것이니까 그 이전부터 있던 그림이라고 해야 논리가 맞죠. 나
는 처음에는 이것이 들어오지 않았나 생각했어요. 왜냐하면 이 《십
가재화보》에는 조선 중기 내지 후기 초 그림 중에 새가 물가에서
퍼덕이는 그림이 들어 있어요. 그리고 거기에 매화 그림의 화법이
나오는데, 그것은 중기에 유행한 오달제吳達濟나 어몽룡魚夢龍 식으로
독특한 구도, 구부러져 올라가다가 두세 가지가 쑥 올라가는 식은
없어요. 만약 《십가재화보》가 들어왔다면 중기 매화에 영향을 주었
을텐데 그렇지가 않았단 말이에요. 그래서 이 《십가재화보》는 조선
중기 그림에 큰 영향을 주지는 않았다고 생각하고 있어요. 중기의
그림이라는 물가의 새가 퍼덕이는 그림들은 아마도 후기 초일 가
능성이 커요.

주

1　오위(吳偉, 1459~1508): 강하(江夏) 사람으로 자는 사영(士英), 호는 노
부(魯夫) · 소선(小仙). 성화(成化) 연간에 대조(待詔)가 되어 인지전(仁智殿)
에 들어갔다.

2　장로(張路, 1464~1538): 자는 천치(天馳), 호는 평산(平山). 하남성 상부

(祥符, 현재 개봉)인. 오위의 화풍을 배워 더욱 분방한 필치를 구사했다.

3 왕조(汪肇)(?): 자는 개약(開若)·개석(開石). 후관(侯官, 현재 복주)인. 영락·선덕 연간에 활동했다.

4 鈴木敬,『明代繪畵史硏究·浙派』, 東京: 木耳社, 1968.

5 莊嘉怡 編,『明代宮廷與浙派選集』, 北京: 文物出版社, 1982.

6 심호(沈顥, 1586~?): 일명 호(灝). 자는 양천(朗倩), 호는 석천(石天). 오현(吳縣)인. 글씨는 각체에 능했고 산수는 심주(沈周)에 가까웠으며 화론에 깊었다. 문집으로『畵塵』,『焚硯諸集』이 있다.

7 陳芳妹,『戴進硏究』, 臺灣: 古宮博物院, 1981.

8 장숭(張崇)(?): 호는 삼송(三松). 금릉(金陵, 현재 남경)인. 오위의 화법을 따랐고 필법이 거칠고 분방하여 장로 등과 함께 절파의 말류라고 칭해졌다.

9 여당(呂棠)(?): 자는 소촌(小村). 절강성 영파(寧波)인. 특히 절파풍의 영모를 잘 그렸다.

10 왕악(王諤)(?): 자는 정직(廷直). 절강성 봉화(奉化)인. 홍치 연간(1488~1505) 초년에 인지전에 들어가 화명을 날리고, 정덕 연간(1506~1521)에는 금의천호(錦衣千戶)를 받고 도서화대(圖書花帶)를 하사받았다. 후에 고향으로 돌아와 80여 세를 살았다고 한다.

11 하지(夏芷)(?): 자는 정방(庭芳). 절강성 전당(錢塘, 현재 항주)인. 대진과 동향으로 그의 제자가 되어 필력이 스승에 못지않았으나 요절했다.

조선 중기의 화가와 작품

지난번에는 조선 중기에 유행한 절파풍이라는 것이 과연 무엇이며, 그것이 어떤 경로로 들어왔겠는가에 대한 가능성과, 동시대 명청明 淸의 화보들에 대한 이야기를 해 주셨습니다. 그리고 중기라고 하는 시대의 회화적 분위기는 좋은 화가, 좋은 그림이 나오기 힘든 열악한 조건이었다는 말씀도 있었습니다. 그러면 당시 도화서 화원들은 그림을 그릴 때 어떤 식으로 배우고 그렸을까요?

내 생각엔 남본藍本이 많았을 줄로 믿어요. 예를 들어 지도의 남본, 세화의 남본, 우리가 민화라고 부르는 효제도, 백자도百子圖, 경직도, 기우도祈雨圖 등의 남본이 있었겠죠. 그리고 도화서에 내려오는 실경 그림이 있었을 겁니다. 왜냐하면 중국에서 사신들이 오면 곧잘 어디 좋은 경치 좀 보여 달라고 요구하곤 했는데, 그것은 그림을 보여 달라는 것이었죠. 마치 사진 좀 보자는 식이죠. 그런 실경, 특히 그들은 금강산을 요구했던 기록들이 있잖아요. 선조 이후에는 그나마 난리통에 모조리 없어지고 말았죠.

*이 글은 1987년 봄, 미술평론가 유홍준 씨가 이동주 선생과 질문형식으로 진행한 대담으로, 유홍준 씨가 정리한 것이다.

그 실경 그림이 어떤 모습이었는지 현재로서는 자료가 남지 않아 확실치는 않겠습니다마는, 한번 추측은 해 볼 수 있지 않을까요?

알 수 없죠. 어떤 화법으로 그렸는지 우리는 몰라요. 그런 중에서 혹시 이런 것이 아니었겠냐고 내가 예로 들었던 것이 이자실의 〈관음삼십이응신도〉그림 19였습니다. 이 그림에 나오는 산수의 묘사를 보면 당시 감상화로서 유행했던 , 즉 사대부들이 좋아했던 것과는 아주 다르기 때문에, 이것은 전통적인 어떤 남본이 있어서 그렇게 된 것이 아닌가 판단했던 것입니다. 그러나 이외에는 알 수 없어요. 다만 명나라 사신들이 승경勝景을 보여 달라고 하는 요구에 응했다면, 이런 그림은 중국식의 누각산수 같은 것을 그릴 수 없었겠죠. 거기엔 한국풍을 넣었겠죠. 그렇다면 하나 참고되는 것이 계회도禊會圖입니다. 계회도에 나와 있는 풍이 아니겠냐고 생각해 보게 되는 것이죠. 그러나 계회도를 보면, 예를 들어 서울대학교 박물관에 있는 〈독서당계회도〉그림 59 등을 쭉 보면, 한국 집은 들어가 있지만 산수와 잘 맞지 않습니다. 또 인물도 집안에 있는 예와 밖에 앉아 있는 것이 있어요. 그래서 양팽손梁彭孫의 산수도라는 것이 계회도 아니냐고 생각되기도 하고, 어떤 이는 그 학포學圃가 과연 양팽손이냐고 의심하기도 합니다. 아무튼 중기의 계회도 중에 독자적인 한국의 실경 맛이 나오는 것은 적어요. 중국풍의 산수에 한국 집이나 인물을 넣었죠.

그러면 한시각韓時覺의 〈북새선은도〉北塞宣恩圖그림 60에 나오는 길주吉州의 실경 그림은 어떻게 생각하십니까?

참고는 되지요. 그러나 그것도 실물에 너무 치우치고, 또 여러 광경을 넣죠. 이게 한시각의 그림인가 의아스러우면서도 실경이라

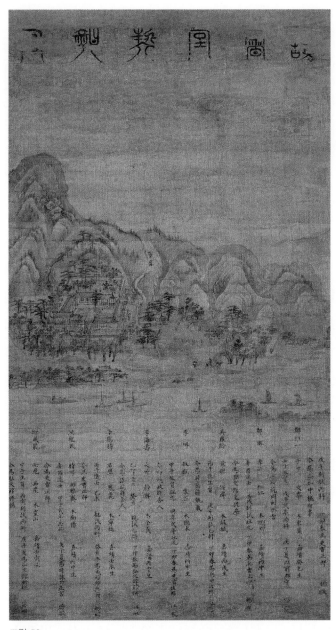

그림 59
필자미상, 〈독서당계회도〉, 견본수묵, 102×57.5cm, 1570년경,
서울대학교 박물관.

그림 60
한시각, 〈북새선은도〉(北塞宣恩圖, 부분), 견본채색, 57.9×674.1cm, 17세기 후반,
국립중앙박물관.

니까 그렇구나 하는 정도죠. 가령 겸재의 실경 맛 같은 것이 없단
말입니다. 그래서 실경의 전통이 있다고 하기는 하지만 그것도 역
시 기량과 관계되는 것 같아요. 그러니까 수법樹法, 암석법, 산의 준
법을 독특하게 만들어서 한국 경치를 보여 주었다는 가능성은 알
수 없어요. 그러나 그런 실경을 그렸던 전통은 분명히 있었던 것이
고, 그것은 절파풍은 아니었단 말입니다. 그러니까 절파풍이란 사
대부들의 시체時體, 즉 그 당시의 스타일이라고 생각하고 감상했던
것 같아요.

김시, 이경윤, 이징

이제 선생님께 조선 중기의 화가와 작품에 대하여, 일반적인 이야
기는 빼고 아주 전문적인 회화사적인 문제와 궁금증을 여쭈어 보

겠습니다. 중기의 화가 중에서 절파풍을 가장 먼저 보여준 것이 양송당 김시金禔로 지목되고 있는데, 그는 어떻게 이와 접할 수 있었을까요?

양송당은 화원이 아니었죠. 유명한 권신인 김안로金安老(1481~1537)의 아들이잖아요. 그러나 부친이 사사賜死되는 바람에 집안이 몰락해서, 비록 사포직司圃職을 가졌다고 하지만 앙앙불락한 가운데 화명을 날렸다 뿐이고, 형 김기金祺(1509~?)도 그림을 그렸다고 했지만 아버지와 사이가 나빠서 자주 다투다 일찍 죽었다고 합니다. 그런데 김안로는 그림에 관심이 높았고, 또 그림을 제법 갖고 있었다고 생각되기도 해요.

그의 문집《용천담적기》龍泉談寂記에 그림 이야기가 많이 나오죠.

그렇죠. 따라서 그런 그림이나 중국 화풍에 대한 이야기를 들었을지 몰라요. 그러나 그가 최신 것이라고 해서 접했던 것은 절파풍이거나 명나라 초기 원체풍이었을 겁니다. 그건 거의 틀림없을 겁니다.

그러면 조정에 있는 것이나 다른 수장가의 그림을 봤을 가능성은 어떤가요?

그 가능성은 적어요. 조정의 것은 보기가 대단히 어려웠어요. 보통 조정에 있는 것을 밖에 내주는 것이 아니었으니까요. 그러면 민가에서? 그것도 대단히 어려워요. 가령 안견이 안평대군의 수장품을 볼 수 있었던 것은, 안평대군이 그를 총애해서 자기가 부탁하는 그림 잘 그리라고 보여주었지 그냥 막 보여준 것은 아니었어요.

중기의 화가 중에서 절파풍이 가장 강한 화가로는 흔히 학림정 이경윤李慶胤을 꼽고 있는데, 선생님께서는 어떤 작품을 그의 대표작

그림 61
이경윤, 〈상산사호도〉
(商山四晧圖), 지본담채,
126.4×72cm, 16세기 전반,
개인 소장.

내지 기준작으로 생각하고 계신지요?

　그건 참 어려운 이야기입니다. 지금 학림정의 명백한 낙관이 있
는 그림은 없거든요. 그런 중에서 〈상산사호도〉商山四晧圖^{그림 61}하고,
전(傳) 이경윤으로 되어 있는 국립중앙박물관의 대폭 〈산수도〉^{그림 18}
정도가 아닐까요. 그리고 학림정 화첩은 여러 가지가 전해지고 있
는데, 그 중에서 고려대학교 것^{그림 52}이 특징 있다고 생각합니다. 학
림정 그림의 특정은 묵법에 있어요. 그리고 인물 묘사에서는 철선
묘鐵線描도 아니고, 난엽묘蘭葉描도 아니고, 삼각형으로 정두묘釘頭描를

그림 62
필자미상, 〈월하취적도〉
(月下吹笛圖), 견본담채,
100×56.7cm, 16세기 후반,
서울대학교 박물관.

길게 쭉 뻗어 내리는 것이 특색입니다. 그래서 서울대 박물관에 있는 전(傳) 진재해秦再奚의 그림을 의심해서 그게 학림정 것이 아닌가 생각해 보기도 합니다.

서울대 박물관의 〈월하취적도〉月下吹笛圖 그림 62는 그림 왼쪽에 관재貫齋 이도영李道榮의 배관기拜觀記가 적혀 있어서 진재해의 것으로 전칭傳稱되고 있죠.

나는 관재의 그림은 어떤지 몰라도 그분의 감식안은 좀 믿기 힘들다고 생각해요. 진재해의 작품은 아주 드문데, 일본에 남아 있는 화첩 속에 전해진 것이 몇 점 있어요. 그걸 보면 이 그림 하고는 아주 달라요. 그래서 나는 이 〈월하취적도〉는 화풍만으로 따진다면 학림정의 것에 가깝다고 봅니다.

다음은 허주 이징李澄입니다. 그가 각체를 잘 했다는 것은 어떻게 설명될 수 있을까요?

허주는 학림정의 서자라고 하는데, 그의 가풍을 따르지 않고 여러 가지 풍을 그렸죠. 그는 아마도 인조 같은 군왕이 궁에 모았던 그림을 보고, 또 군왕의 취미에 따라서 그리지 않았나 하는 생각이 듭니다. 실록에 보면 인조가 이징을 불러서 화조, 산수를 즐겼다고 하거든요. 그런데 그 그림들이 이신흠李信欽에 가까운 데가 있어요. 또 내가 그전에 본 것 중에는 산이 있고 강에 배가 있는 〈한강범주〉寒江泛舟가 있었는데, 그것은 또 다르지요. 아마도 여러 풍을 이것저것 했던 것 같아요. 또 허주 화첩 중에 동그란 화폭에 그린 것이 열댓 폭 있어요. 그걸 군정청에 근무하던 미국 여자가 사가지고 갔는데, 지금 그 여자는 죽었다고 하고 그 작품들은 어디 있는지 알 수 없어요. 거기에는 가지각색의 화풍의 화조, 산수가 나오고 솥 모양의 도장이 많이 찍혀 있어요. 그래서 허주가 각체를 했다는 의미를 알 수 있죠. 또 8·15 직후 경매에서 샀다가 6·25 때 잃어버린 것이 하나 있는데, 그것은 바위 위에 매가 앉아서 돌아보는 〈욱일도〉旭日圖라는 작은 그림이었어요. 그건 세화였어요. 이렇게 허주는 군왕이나 사대부가 요구하는 대로 다양하게 그렸어요. 그 대신 각체를 다했기 때문에, 허주의 약점이라고 할까, 선이 약하다는 이야기

를 들었어요. 어떤 형태를 보든지 자기 식의 그림을 만들어댄다는
점에서 보면, 허주는 약한 면이 있었죠. 그러나 허주의 어떤 그림은
아주 좋은 것이 있었어요. 지금 우리가 꼽고 있는 산수화들은 허주
의 대표작이 아니라고 생각해요. 일제시대에 나돌던 것 중에 좋은
것이 있었어요. 가령 아까 말한 〈한강범주도〉寒江泛舟圖입니다. 나는
허주를 이야기할 때면 그런 좋은 그림을 염두에 두고 하는데, 그걸
못 본 사람들은 그에 대한 이미지가 좀 다를 거라고 생각해요. 그리
고 허주의 낙관이 있는 그림은 아주 드뭅니다. 낙관 있는 그림으로
는 서울대 박물관에선가 본 듯한 기억이 있는데, 그것 말고는 근래
에 공개된 〈노안도〉蘆鴈圖그림 20가 유일한 것이죠. 이 〈노안도〉는 그
림으로서 대표작일 겁니다. 이 그림의 배치 구도를 보면 명풍明風이
완연한데, 거기서 재미있는 것은 낙관 방식이에요. '李澄'이라고만
쓰고 그 밑에 도장을 찍었어요. 이것은 명나라 선덕 연간에 임량林良
이나 여기呂紀 같은 화가들이 하던 방식이거든요. 호나 다른 것은 안
쓰고 딱 이름만 적고 마는 것이 그들의 특징이었죠. 허주는 〈노안
도〉를 여러 개 그렸어요. 연암의《열하일기》에 보면 사신들이 중국
에 가져갔던 그림 중에 허주의 노안蘆鴈이 있듯이 말입니다. 그런데
허주의 그 노안들은 대개 여기가 아닌 임량林良풍이에요. 즉 임량의
노안은 사실파寫實派가 아니고 사의파寫意派로, 주로 수묵으로 그린 것
입니다. 그렇지 않으면 담채를 약간 넣는 정도였죠. 그런 식으로 노
안을 그리는 데 수묵을 많이 썼다는 것도 명풍의 한 정형을 유지한
것이죠. 그런데 거기에 비해 북송의 서희徐熙나 황전黃筌 등의 채색
을 넣는 방식이 그 당시 우리나라에 들어왔다는 흔적을 찾아보기
란 대단히 어려워요. 가끔 무명씨의 세화 같은 것이 있습니다. 일본

에 가보면 이것이 조선 그림 아니냐 생각되는 화조들이 있어요. 그러나 알 수 없지요. 그렇게 주장할 적극적인 근거가 없으니까요.

이흥효, 이정, 김명국

그러면 이흥효李興孝 그림 가운데 그가 홍양洪陽에 피난 가서 그린 〈산수도〉는 왜 여타 작품하고 다른 풍이 됐을까요?

펙 재미있는 질문입니다. 이흥효는 화원이었는데, 그 당시에는 화원 사회를 주름잡은 집안이 몇 있었죠. 내가 《한국회화소사》에서도 썼듯이, 화원 집안이 길드화한다고 보았어요. 이흥효, 이숭효李崇孝 집안도 그런 집안 중의 하나인데, 화원들이 그리는 그림은 알다시피 수요에 의해 그리지 않습니까. 따라서 서민들한테서 나올 리는 없고 사대부나 권문의 수요에 의해서인데, 권문들은 아마도 중국식 감상화를 요구했을 것이고, 그래서 거기에 맞추어 그런 것이었겠죠. 그러나 '홍양병중작'洪陽病中作이라고 해서 피난 중에 그린 것은 수요에 의해서가 아니라, 그야말로 자가의 신세를 토로한 것이니까, 자연히 어떤 본보기 같은 것을 의식하지 않고 그렸으니까 그렇겠죠. 이 경우에도 뫼의 묵 처리는 절파풍인 것이 있어요. 아무튼 지금 이흥효, 이숭효 형제의 대표작이 아닐까 생각되는 것은 없어요. 그 점은 이불해도 마찬가지에요. 기록을 보면 이불해를 안견에 비할 정도로 높이 평가했지만, 지금 남아 있는 편화片畵들만 갖고는 판단이 안 돼요. 다만 확실히 이불해라고 하는 작품들을 보면 모두 절파풍의 묵법이 나오거든요. 그것은 남송원체하고는 다른 묵법입

그림 63
이정, 〈귀우도〉(歸雨圖,《산수화첩》 중 제1면), 지본수묵, 19.1×23.5cm, 17세기 초,
국립중앙박물관.

니다.

다음에는 나옹 이정李楨의《산수화첩》그림63에 관해서입니다. 이 화첩
의 그림을 보면 절파풍인 듯하면서도 어딘지 그것과는 다른 개성
이 확연하고, 선생님께서도 일종의 '선미'禪味가 풍긴다고 하셨는데,
과연 그것이 어떻게 나왔을까요? 허균許筠의《나옹애사》懶翁哀辭같은
것을 보면, 요절한 그는 천재적 재질이 있었던 것으로 이야기되기
도 한 모양인데, 또 중국에도 갔다 왔다고 하니 그의 개성 내지는
천재성이 표현되었다고 해도 좋을까요?

　나옹의 대표작이라고 하는 것이 남아 있지 않아서 그의 기량을
확실히 판단하기 어렵고, 또 중국에 갔었다고는 하지만 그것도 확

그림 64
서위(徐渭), 〈어주파적도〉(魚舟破荻圖), 지본수묵, 26.9×38.3cm.

실한 근거는 없어요. 다만 나옹 때가 되면 절파 중 강하파江夏派라고 할 수 있는 오소산, 장평산, 장숭의 화풍이 차례로 들어오고, 또 오파로서 일격逸格의 그림도 중국 시장에 나돌던 때라고 생각해요. 그런데 그의《산수화첩》의 풍을 보면 나옹이 혹시 명의 사충史忠이나 서위徐渭 그림을 보고 그린 것이 아닌가 생각돼요. 왜냐하면 서위의 〈어주파적도〉魚舟破荻圖 그림 64 등을 보면 어지간히 같은 필법입니다. 우리가 서위 그림으로는 화초를 많이 보았지 산수인물을 알지 못해서 그런 생각을 못 했는데, 이번에 상해에서 새로 나온 도록을 보고 나서 이게 나옹인지 서위인지 구별이 안 될 정도로 화풍상의 유사성을 볼 수 있게 됐어요. 시기로 보아 서위의 연대가 위고, 또 내 생각엔 의외로 서위 그림이 이쪽에 들어왔을 가능성도 크다고 봅

니다. 사신이 가서 그림을 사온다 해도 서위 그림은 구하기도 쉽고 또 쌌을 거예요. 그렇게 보면 중기의 절파풍에서 오파의 일격逸格으로 이르는 것의 내력도 설명이 제대로 되지요.

다음으로 중기의 뒤쪽으로 가서 연담蓮譚 김명국金明國이라는 화가를 이야기하면, 연담의 경우 조선통신사를 따라 일본에 가서 활약한 것으로 유명하지 않습니까. 연담은 예외적으로 1636년, 1643년 두 차례에 걸쳐 일본을 갔습니다. 선생님께서는 연담의 두 번째 도일渡 日은 그쪽의 요청인 것 같다고 하셨는데, 어떤 기록을 보신 적 있으십니까?

이성호李星湖의 아들인 맹휴孟休가 썼다고 하는 《춘관지》春官誌라는 책이 있어요. 춘관春官은 예조의 별칭이죠. 거기 통신사조條에 바로 그 이야기가 나와요. 연담이 일본을 재차 방문한 때가 인조 20년인데, 그 때 일본 측에서 '願得如蓮譚者', 즉 '연담 같은 사람을 원한다'는 이야기가 나와요. 그래서 김명국을 또 보내게 됐다고 적혀 있습니다. 통신사 연구하는 분들의 글을 보면 《춘관지》를 별로 보지 않는 것 같던데, 그 책에는 아주 중요한 이야기들이 많이 나와요.

좋은 자료를 알려 주셔서 감사합니다. 저도 꼭 찾아보겠습니다. 연담의 이 이야기는 그가 일본에서 대단히 인기가 있었다는 뜻이고, 또 그가 일본 취미에 맞는 그림을 잘 그렸다는 뜻이 되는 것이죠.

인기가 대단했던 모양이에요. 일본에는 그들이 좋아하는 달마, 포대화상布袋和尚 같은 도석道釋의 전통이 쭉 있었거든요. 그런데 연담이 일본에 가서 그린 그림은 매, 죽도 남아 있지만, 주로 감필減筆의 달마, 포대 등으로, 여기서라면 그리지 않을 그림들을 그렸단 말이에요. 여기에 남아 있는 신선도하고는 풍이 달라요. 그것은 일본 사

람들이 자기네 식으로 그려 달라는 대로 그들 취미에 맞추어서 그
려 줬기 때문이 아닌가 생각해요. 그래서 지금 우리나라에 남아 있
는 달마도도 간송澗松이 나중에 일본에 가서 사온 것이 아닌가 생각
해요. 물론 그의 산수는 장로 이후의 절파풍이죠. 도석은 설탄雪灘
한시각韓時覺도 마찬가지죠. 〈북새선은도〉하고 비교하면 얼마나 달
라요.

연담이 일본에 가서 그곳 사람의 요구에 맞는 그림을 그려 주면서
활약했듯이, 조선 중기에는 낙치樂癡 맹영광孟永光이 내조來朝하여 4년
간 머문 적이 있는데, 그의 영향이 어느 정도 있지 않았겠습니까?

　낙치는 손극홍孫克弘에게 수업한 화가로 소현세자가 심양에서 회
가回駕할 때(1645) 와서 4년 후에 돌아갔다고 하죠. 현재 그의 유품
으로 우리나라에 남아 있는 것은 산수 몇 폭이고, 그가 잘했다는 인
물, 신선, 화조는 보이질 않습니다. 그는 본래 절강 사람으로 그 지
역의 화풍을 갖고 있었을 것이고, 그런 뜻에서 당시 조선의 화풍
에 친근감을 가졌을지 모릅니다. 그런데 그와 가까이 지냈던 송계松
溪 이요李淕(1622~1658)의 그림을 보면 당시 그림으로서는 전혀 다른
것이 나옵니다. 화보와도 연관이 안 되는 특이한 그림입니다. 시대
로 봐서는 고립된 느낌을 줍니다. 그러면 어떤 영향을 주었을까요?
때가 어수선한 시국이라 잘 알 수가 없어요.

이명욱李明郁의 〈어초문답도〉漁樵問答圖 같은 것을 맹영광의 영향이라
고 볼 수 없을까요? 그도 낙치의 영향을 받은 것으로 전해지는데
요.

　알 수 없지요. 꼭 그렇다는 적극적인 증거가 없으니까요. 다만
중국풍이 강하죠. 특히 중국의 통속 그림풍이라는 인상을 줍니다.

그림 65
필자미상,
〈산수인물도〉(부분),
121×69.2cm,
개인 소장.

이에 반하여 최근에 일본에서 나온 대폭 〈산수인물도〉^{그림 65}가 있어요. 이것은 오히려 한국풍이 완연하죠. 상태가 많이 헐기는 했어도 필치를 확실히 볼 수 있는데 어떻게 생각하십니까?

얼핏 보기에도 중기에서도 상당히 올라가는 그림 같습니다.

그렇죠. 그래서 나는 이렇게 생각해 봤습니다. 이 그림은 한국 그림이 틀림없고, 중기에서도 말씀하신대로 초엽 때 것이라고요. 그렇다면 필치로 보아서는 국립중앙박물관에 있는 정세광鄭世光의 것이라는 것^{그림 66}과 가장 가까운 것이 아니겠습니까.

그림 66
정세광, 〈어렵도〉, 지본담채, 15.5×21.5cm, 16세기, 국립중앙박물관.

사대부의 일기

선생님께서는 조선 중기에는 사대부들이 그림에서 저마다 특기 하나씩을 갖고 있는 것을 볼 수 있어서, 문인일기론文人—技論을 말씀하신 적이 있습니다. 예를 들어 신부인申夫人의 화충花蟲, 이계우李繼祐의 포도, 어몽룡魚夢龍의 매화 등 참으로 많지 않습니까. 그런 일기—技의 풍은 어디서 유래했다고 보시는지요.

아마도 그것은 사대부 간의 유행이었다고 해야겠죠. 왜냐하면 성종 무렵에는 사대부 취미가 확립되어서 그들 나름의 풍이 생겼던 것 중 하나일 것입니다. 알다시피 명나라에는 사대부들 가운데

일기를 갖고 있는 사람들이 참 많았습니다. 사대부로서 취미를 가질 때 뭔가 일기를 갖는 것을 멋이라고 생각했던 그런 분위기 때문이 아닐까 생각됩니다. 그렇게 말하면, 애국적인 입장에서 너무 중국에 끌어다 붙인다고 할 사람이 있을지 모르겠습니다마는 그게 사실이었어요. 민족국가에 대한 개념을, 요새 우리가 갖고 있듯이, 조선 중기 사람도 갖고 있었던 것은 아니에요. 그런 식으로 따지면 프러시아 프리드리히 대왕이 책을 쓸 때 불어로 쓴 것이 무슨 의미이겠습니까. 그러면 왜 중국을 따랐을까요. 그것은 거기가 선진문명 지역이라고 생각했기 때문입니다. 마치 요새 서울 사람들 하는 것을 시골 사람이 흉내 내는 것과 마찬가지죠. 오늘날 서구의 추상표현주의가 유행하니까 그걸 따르던 것과 다를 것이 없어요. 그것을 국제적인 멋이 있다고 보았던 것이죠. 노골적으로 말하면 조선은 시골이었습니다. 그것이 못마땅해도 그렇다는 사실을 인정해야 모든 게 옳게 보이고 해석됩니다.

사임당의 초충, 휴휴당의 포도

사임당의 초충도草蟲圖는 흡사 본이 있는 그림처럼 생각되곤 하는데, 그런 예가 있습니까?

회화사로 볼 때 신사임당은 문제가 많고 좀 복잡해요. 문헌을 보면, 안견식의 산수도 그렸다고 하고, 포도도 그렸다고 하고, 초충도 잘했다고도 하죠. 지금 사임당의 산수라고 전하는 것 중에는 옛날 권수암權遂庵이 갖고 있다 이완용의 집에 전했다가 뿔뿔이 흩어진

것이 있어요. 거기에는 묵죽도 있었어요. 그 작품들은 권수암의 눈을 거쳤으니까 사임당의 것이라는 증거가 있을 법도 하지만 알 수 없어요. 〈이어도〉鯉魚圖는 간송미술관에 있죠. 항간에 그분 것이라고 하는 초충도가 굉장히 많은데 대개는 후대 것 같아요. 내가 왕년에 갖고 있던 초충은 진필이라고 오세창 선생이 단언하셨지요. 그리고 그것을 모방한 사람이 많아요. 그 초충도는 화풍이 아주 묘해서 모든 것을 중심으로 모으면서 구도가 소박해요 또 사실寫實을 했다고 하기에는 너무 동감이 적고 정지감이 강해요. 다만 색채가 여성적이고 선이 얌전해서 그분의 활달한 초서와는 다르고 품위가 있지요. 그래서 나는 이것이 혹시 명나라에서 온 것이 아닌가 하고 한참 조사를 했어요. 그 중에서 가장 가까운 것이 문숙文俶(1595~1634)이라고 문징명文徵明의 현손玄孫되는 여류의 초충도였어요. 그분 초충도가 대만 국립도서관에 있다고 해서 내가 대만 갔을 때 우정 들어가 봤어요. 그런데 문숙의 초충도는 본격적인 화가의 작품이고 잘 그렸어요. 그러나 기본적으로는 여성다운 점이 있었죠. 혹은 《본초강목》에 나오는 삽도의 영향을 받지 않았나 생각되어서 그것도 따져 보았어요. 그러나 이것도 잘 맞지를 않아요. 문숙의 것은 프로적인 것이고 사임당은 프로적인 것이 아니란 말입니다. 사임당은 천자天資로서 그렇게 했지, 화가로서 능하고 구도를 경영하고 하는 것이 아니었어요. 확실히 품격은 높습니다. 그런 의미에서 장공匠工의 교巧나 속진俗塵이 없어요.

휴휴당 이계우李繼祐, 호은壺隱 홍수주洪受疇 등의 포도에는 어떤 차이가 두드러진다고 보십니까?

　휴휴당의 포도는 알려진 것은 한결같이 포도가 흐르는 것 같아

요. 황집중黃執中의 포도와는 달라요. 나 자신은 휴휴당 포도를 좋아하지 않습니다. 황집중의 포도가 그렇게 유명했다는데 남아 있는 게 너무 적고, 이 사람의 것으로 보이는 것을 보면 격이 높고 음영을 잘 썼어요. 반면에 호은의 포도는 후대지만 오히려 고풍이 있지 않나 싶어요. 나중에 낭곡浪谷 최석환崔奭煥의 포도가 휴휴당의 포도를 속화시킨 것 같은 격이 아주 떨어져요. 습기習氣가 많아서 나는 이것도 좋아하지 않아요.

이암, 조속, 이정

이암의 강아지 그림그림68은 좀 다르게 설명될 것 같습니다. 그것이 그의 일기―技임에는 틀림없는데, 어느 본에 따랐다기보다는 대상을 직접 보고 사생한 것 같은 인상을 받아요. 그 강아지 모습이 하도 친숙해서 그런지도 모르겠습니다.

그렇지요. 두성령杜城令 이암은 왕손이죠. 아마도 궁에서 살면서 심심풀이로 그렸던 것이 그와 같은 모습으로 나타난 것이겠죠. 그림에 솜씨가 있어 사실적인 요소가 드러난 것 같아요. 어떤 사람들은 두성령의 그림을 송나라 모익毛益의 개 그림과 비교하던데, 그거하고는 달라요.

조속의 까치 그림은 어떻게 생각하십니까?

조속의 까치는 과연 그의 일기―技인가 의문이에요. 그분의 〈금궤도〉金櫃圖를 보면, 이것이 그 활달한 필치의 까치 그림을 그린 사람의 작품이냐 생각될 정도로 기계적으로 진채를 썼거든요. 조속은

글씨도 잘 쓴 사대부지만, 사신寫神의 솜씨도 있어서 까치를 일기 정도로 생각했던 것은 아닌 것 같아요.

명나라에서 사신으로 온 김식金湜이, 조선 사람은 대나무를 꼭 갈대처럼 그린다고 했는데, 어째서 그런 말을 했을까요?

탄은 이정李霆의 묵죽을 보면 짐작되듯이, 원래 우리나라에는 묵죽의 전통이 있었죠. 그런데 우리나라에는 김식처럼 쌍구雙鉤를 해서 그리는 대 그림은 발달하지를 않았어요. 고려 이래로 묵죽은 이런 식이 아닌 것 같아요. 지금 잠깐 허주의 〈노안도〉에 나오는 갈대 모습을 생각해 보세요. 잎사귀를 쭉쭉 뻗게 해 끝에 술을 달았거든요. 댓잎을 길게 뽑아서 그리면 그런 이야기가 나올 법하죠.

선조도 묵죽을 잘해서 신하에게 주었다고 하던데요.

그림이 없으니 알 수 없죠.

세화와 초상화

이제까지 제가 선생님께 여쭈어 본 것은 감상화에 대한 것이었습니다. 그러나 사실상 당시 화원들의 본디 임무는 세화歲畵나 초상화 제작에 있었다는 점을 생각할 때, 이에 대해 몇 말씀드려야겠습니다. 지금 중기의 세화라고 전해지는 것이 있습니까?

말씀하신 대로 세화는 매우 중요하고 관심을 가져야 합니다. 궁에 바치는 세화는 화원의 급수에 따라 장수張數가 정해져 있었어요. 그만큼 실력이 있었다는 이야기겠죠. 따라서 당시 화원들의 익은 솜씨로 제작된 좋은 것이 있었다고 생각합니다. 그러나 그 예가 남

은 것이 없어서 지금 뭐라고 말할 수가 없습니다. 단지 작년에 일본 도야마富山미술관에서 열린 〈이조의 세화 특별전〉(1985. 4. 6~5. 19)에 용, 호랑이 그림그림 10, 11이 나왔는데, 나는 이게 중기의 세화라고 봅니다.

초상화에 대해서는 그래도 예가 많이 남아 있죠. 이를테면 우암尤庵 송시열宋時烈,그림 67 미수眉叟 허목許穆, 백사白沙 이항복李恒福 그리고 약포藥圃 정탁鄭琢 등의 초상이 있죠. 초상화를 연구하신 분들 이야기를 빌면, 중기의 초상은 후기의 초상과 비교할 때, 사실적인 묘사는 생략됐지만 인물의 기품을 전하는 데는 중기 것이 낫다는 평가도 내리곤 하던데요.

그 말은 좀 이상스러운데요. 그렇다면 중기의 화가들이 후기 초상 같은 사실적인 묘사 능력이 있음에도 불구하고 소략하게 했다는 뜻이 되는데 과연 그럴까요?

그러면 선생님 견해는 어떻습니까?

첫째로 초상화를 그린다는 일은 그 당시엔 보통 일이 아니었어요. 어느 지위에 오르지 않으면 안 돼요. 둘째는 어용御容을 그릴 때와 여느 초상을 그릴 때와는 준비가 달라요. 그러나 중기 때 그린 임금의 초상도 전하는 것이 없고, 또 어진御眞을 그린 실력을 가진 화원이 그렸다고 생각되는 초상도 남아 있질 않아요. 셋째는 중종, 명종 때는 임금 자신이 그림 보는 능력이 없고 감동監董하는 사람도 능력이 없어서, 예조참판 같은 사람은 도화서를 욕했어요. 이것은 곧 이게 어느 정도 잘 된 것인지를 몰랐다는 이야기입니다. 그러나 숙종 특히 영조, 정조 이후에는 초상을 그냥 그리지 않았어요. 반드시 감동을 임명하되, 안목을 가진 사람으로 하여금 감독을 시켰죠.

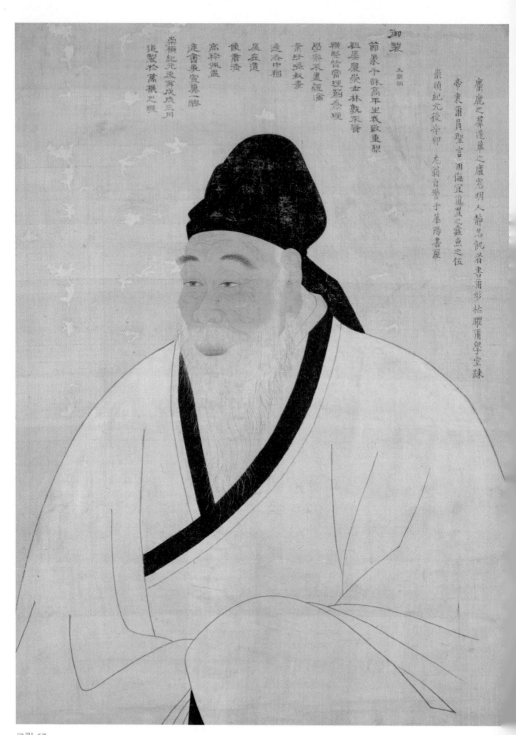

그림 67

필자미상, 〈송시열 초상〉, 견본담채, 89.7×67.3cm, 1651년, 국립중앙박물관.

그림 68

이암, 〈모견도〉, 지본담채, 73.2×42.4cm, 16세기 전반, 국립중앙박물관.

윤덕희尹德熙, 조영우趙榮祐, 강세황姜世晃은 이름 있는 사람을 감독으로 뽑았으나, 그것도 나중에는 안 되었어요. 그런 상황의 차이가 있어요. 즉 중기의 유적이 아주 적어서, 초본草本 아니면 대체로 봐서 조략粗略하게 그린 것이 남아 있어요. 그리고 실록에 보면 어진 문제가 매번 나오는데, 그 어진에 대해서 불만이 많았나 봐요. 그것은 실력 문제와 관련되는 것입니다. 그 다음은 그림에 대한 지식 문제입니다. 초상화에 대한 지식을 말씀하시는 것이겠죠?

그렇죠. 임진왜란부터 숙종 초 사이에 명나라의 유명한 증경曾鯨이나 왕탁王鐸의 사조론寫照論이 들어왔나 의문이에요. 안 들어왔다고 생각해요. 또 천주당에 있는 양화를 본 적이 없을 겁니다. 천주당 그림 이야기는 후기 초에 들어와야 나옵니다. 중국에서 정작 새로운 사조寫照는 증경 이후인데, 그것은 나중에야 들어오고 사조에 대한 법을 이야기로 쓴 것도 그 후에야 보았을 겁니다. 그러니까 중기에는 그런 지식 없이 그렸을 겁니다. 즉 전통 방식으로 그렸을 겁니다. 그러면 전통 방식이란 무엇인가. 그것은 윤곽선을 그리고 담채를 넣는 식이거든요. 대개 윤곽을 갖고 그리죠. 후기의 초상을 보면, 육리문肉理文이라고 해서 피부의 결까지 보이고, 정말로 혹사酷似하려고 노력한 것 같습니다. 개중에는 얼굴의 윤곽을 몰골沒骨로 하는 예도 나오나, 중기는 윤곽선이 주였던 것 같아요. 그래서 유작이 아주 적은 중기와 사실적으로 혹사하려고 노력한 유작이 많은 후기 초상을 비교하는 것은, 현재로서는 불공평하다고 생각해요. 그러면 중기, 후기에 일관하는 공통점, 즉 조선 초상화의 특징은 어떻게 보십니까?

한 가지 같은 것은, 주변을 그리지 않고 인물의 사조寫照만 한다

는 것입니다. 하나 예외로 임경업林慶業 초상에서 탁자가 나오는 것
이 있죠. 그건 중국풍입니다. 중국 초상화의 경우는, 임금의 초상은
잘 모르겠고 대개 문인, 묵객들의 초상은 어딘지 여유 있는 분위기,
정원을 거닌다든지 책을 펴놓고 있다든지 하는 식입니다. 그러나
우리 초상은 화공이 관위의 명령으로 사람에만 치중하는지라 그런
배경이 없습니다. 그런 의미에서 철저한 인물사진 같은 것을 추구
했다고 할 수 있습니다. 그래서 사조에는 능했지만, 그림의 자율성
은 철저히 제한됐다고 생각됩니다. 물론 일재逸齋가 그린 이긍익李肯
翊의 초상이나 공재恭齋의 〈자화상〉그림 71은 단순한 사진을 넘어서는
분위기가 있어요. 그러나 도암陶庵 이재李縡 초상이나 소당小塘이 그린
약산若山 초상그림 32을 보면 어떻게 저런 선이 나올 수 있는가 감탄하
게 하는데, 정형이라 하더라도 그것은 화가의 역량 덕분이겠죠.

《당육여화보》와 《겸재화보》

한국 회화사의 숙제를 논하는 이 대담은 조선 후기는 생략하기로
하겠습니다. 왜냐하면 《우리나라의 옛 그림》이란 글에서 그에 대한
거의 모든 문제를 언급하셨기 때문입니다. 단지 여쭙고 싶은 것은
선생님께서 〈김단원이라는 화원〉이란 글 중에 "화원의 남본藍本으
로 당백호唐白虎의 판각이 정조 연간에 사용된 흔적이 있다"고 하셨
는데, 그것은 중국판본이 아닌 조선판본이라는 말씀이신가요?

　　조선판본이라는 이야기죠. 그런 예는 많아요. 불화에서 명종 때
중국원본을 번각한 것도 그런 것이죠. 본래 중국에서 나온 《당육

여화보》唐六如(白虎)畵譜는 화집도 아니고 편자를 위조한 위본이죠. 그
러나 정조 때 판각된 《당육여화보》는 그림이 20여 장 정도 들어 있
는데, 내가 가지고 있다가 이것을 6·25 때 분실했어요. 정조 때 나
온 《부모은중경》父母恩重經 판본과 비슷한 인상이었습니다. 그리고 또
《당육여화보》와 같은 지질, 같은 크기, 같은 기법으로 된 《겸재화
보》謙齋畵譜가 있었어요. 이것도 같이 분실했는데 어딘가에 꼭 있을
겁니다. 목각본이니까요. 《겸재화보》는 모두 남색의 종이표지로 되
어 있고, 신문지 4절 정도 크기의 거친 장지에 윤곽 테두리만 두른
흑백판인데, 그림이 20여 장씩 실려 있었어요. 그림에 대해서는 화
제畵題와 때로 제시題詩가 있고 각체가 있으되, 겸재는 실경은 적고
정형산수가 주였어요. 아마 정조 때 이런 식의 화보가 더 있지 않았
나 생각됩니다. 더구나 중국 것뿐 아니라 겸재 것이 있었다는 것은
그의 명성을 알 수 있게 하지요. 그리고 이런 것이 교습용으로 사용
되지 않았나 생각됩니다. 그건 《개자원화보》를 보고 그리는 것이나
마찬가지였겠지요. 그래서 우리나라에서도 《역대명공화보》 같은
것은 다른 번각본이 있지 않았나 하는 생각도 해 보게 됩니다.

임진, 병자 양란과 사회변동

회화사하고는 좀 거리가 멉니다마는 조선 중기 사회를 좀 더 확실
히 이해하고 싶어서 선생님께 여쭙고 싶은 것이 있습니다. 정치사
적인 문제가 되겠습니다마는 임진, 병자 양란을 겪으면서도 어떻게
왕조가 교체되지 않고 유지될 수 있었을까요?

임진왜란은 결국 방어하고 물리친 것이니까 어떤 의미에서는 전승이 됩니다. 그런 의미겠죠. 또 명조가 건재해 있었구요. 문제는 병자호란 때인데, 더욱이 명나라가 망하고 청나라가 들어서는 국제 정세의 변화도 있었죠. 그것은 이렇게 이야기할 수 있겠죠. 하나는 국내에서 그것을 대치할 만한 세력이 없었고, 또 하나는 청나라가 조선을 직접 관할 통치할 수 있을 정도로 행정력이나 세력이 공고하지 않았다는 점이겠죠. 알다시피 청나라는 강희 연간까지도 지방 난이 계속됐었어요. 국내에서는 임진왜란, 병자호란 후에 역적의 난이 몇 번 나옵니다. 그러나 병자호란 후에는 국민들의 복수심이 워낙 강해서 청나라가 직접 다스린다고 해도 오래 못 갔을 것이거니와, 국내에서 다른 세력이 나오기에는 복수심으로 너무 잘 뭉쳐 있었죠. 효종 때 원수 갚는 것을 정책의 일대 목표로 삼고 있었고, 인조 때만 하더라도 어떻게 복수를 하느냐 하는 이야기가 계속 나옵니다. 그런 의미에서 청나라에 대한 적개심 때문에 다른 세력이 움직일 수가 없었죠.

그러면 그 다음에는 어떻게 계속 유지합니까?

우리나라에서 기왕의 역성혁명이 일어나는 것은 사회혁명의 형식이 아니었죠. 정권교체 형식이었죠. 신라 때도 선양禪讓하는 형식이죠. 고려 때도 내용은 무력이지만 형식은 선양 형식이죠. 왕건이나 이성계나 그렇게 선양받은 것은 실은 군력軍力으로 했단 말입니다. 그런데 병자호란 이후에는 그런 다른 생각을 갖는 동시에 군사력도 갖고 있던 세력이 없었잖아요. 그것이 발동이 걸리면 나중에 명분을 붙이게 되는데 어떻게 붙여요? 하기는 이후에 이괄李适의 난이 나오지만 크게 문제되지 않았죠. 또 하나 문제는 이미 병자호란

때는 성종 이후 뿌리내린 주자학적 유교사상이 명분으로 있었다는
사실입니다. 중국보다 몇 배 정도 강했거든요. 즉 정치 명분이 강했
다는 뜻입니다. 그러니까 고려 말에는 불교가 타락했다는 등의 명
분을 유교에서 잡아낼 수 있었는데, 임진왜란, 병자호란 후에는 그
런 계기를 잡을 수가 없었죠. 따라서 역모를 하더라도 같은 이씨로
내세워 하려고 했지, 감히 역성혁명은 생각도 못했다는 말입니다.
그렇다고 사회혁명을 일으킬 정도로 하부구조가 변경되어 있지도
않았죠. 다시 말해, 정치학적으로 생각해서 명분이 센 나라는 평화
가 오래 가지만 군사력이 약합니다. 명분이 약한 나라가 오히려 군
사력이 강하죠. 그런 의미겠죠.

공재 윤두서의 회화

최순우　　제가 윤공재尹恭齋(1668~1715)에 대해서 관심을 갖게 된 것은 그가 사인 출신의 화가라는 점과, 대대로 수묵세가守墨世家하는 집안이라는 데 주의한 때문입니다. 국문학의 선구자였던 시인 고산孤山 윤선도尹善道를 비롯해서 공재恭齋, 연옹蓮翁, 청고青皐 등 삼대 화가를 낳은 집안이었는데, 현재 종손인 윤영선尹泳善 씨에 이르기까지 그 가풍을 이어 지키고 있습니다. 그리고 대대의 유묵과 유물을 고루 간직하고 있다는 사실을 고맙게 생각했습니다. 처음에 그 댁을 방문한 것은 아마 15, 6년 전이었다고 기억하는데, 우리가 처음 갔을 때는 그 유묵의 전모를 볼 수가 없어서 부분적인 자료를 단편적으로 볼 수밖에 없었습니다. 그래서 사실 내심 불만스러웠지만, 그렇다고 시간이 충분한 것도 아니어서 언젠가 다시 한 번 와야 되겠다고 기약을 하고 돌아왔습니다. 그 후에 갔을 때는 국문학 하는 사람들을 포함해서 일행이 커졌습니다. 그때 가서 봤을 때 느낀 것은, 우리가 생각했던 것보다 공재를 비롯해서 삼대 화가의 작품이 훨씬 많이 전해지고 있다는 것과, 그리고 이마 잘 알려진 공재의 인물

*이 글은 1979년 9월 13일, 이동주, 최순우(국립중앙박물관장), 안휘준(서울대학교 고고미술학과 교수) 세 분의 좌담을 기록한 것이다.

화나 말 그림 외에도 의외로 산수화가 많았다는 것입니다. 그분의 초상 솜씨는 정재定齋 심득경沈得經 초상을 봐서 알고 있었지만, 거기서 공재의 〈자화상〉을 처음 대했을 때는 매우 충격적이었습니다. 이만한 자화상을 그릴 수 있었다는 것이 그 시대로서는 놀라운 일이었고, 언뜻 느끼기에 렘브란트의 자화상이 생각났어요. 처음 대했을 때는 그렇게 충격적일 수 없었어요. 그리고 그분의 초상, 영모, 산수에 이르기까지 상당히 폭이 넓은 작품세계를 살펴보면서, 그분이 평소에 간직했던 일종의 화본이랄 수 있는 것이 있음을 알 수 있었습니다. 그것이 바로 《고씨화보》였습니다. 상당히 손때가 많이 묻어 있는데, 그 내용을 뒤져 보면서 그분이 특히 이 《고씨화보》에서 솜씨를 익힌 것이라는 생각을 했습니다. 그런데 그때 찍은 사진들을 모아서 도록을 하나 만들었으면 하는 계획을 종가에서도, 그리고 나 역시도 갖고 있었지만, 그 후 분주하게 지내느라 오늘까지 이루지 못했습니다.

안휘준 저는 우선 공재 윤두서가 조선왕조 중기와 후기가 교체하던 전환기에 살았던 사람이라서 상당히 관심의 초점이 되는 사람이라고 생각했습니다. 그리고 공재의 아들과 손자가 다 그림을 그렸고, 또 소치小癡 허련許鍊이 공재 댁에서 처음으로 그림다운 그림을 접했다고 기록하고 있는 것을 보면, 그가 후기 화단에 미친 영향이 적지 않았으리라는 생각도 들었습니다. 또한 그 집안의 외손으로 다산 정약용과 같은 실학의 거성이 나온 것을 보면, 공재는 예단藝壇에서뿐 아니라 학문적인 면에서도, 비록 뚜렷한 업적을 제시할 수는 없지만, 암암리에 다산에게 영향을 미치지 않았을까 하는 추측을 하면서 실학적인 측면에서도 주목해야 될 것으로 생각해 봤

습니다.

이동주 내가 윤두서에 대해서 흥미를 느끼는 각도는 세 가지가 있습니다. 첫째는, 소위 우리나라에서 실학이 또렷해지는 것이 반계磻溪 유형원柳馨遠서부터라고 볼 때, 반계에서 성호星湖 이익李瀷으로 이어져오는 중간에 성호 주변에서 그에게 큰 영향을 준 사람의 하나가 윤공재라고 생각했어요. 그래서 실학적인 경향을 가진 윤공재를 보는 각도가 있습니다. 또 하나는 현종 때 태어나 숙종 때 살다 죽었는데, 그 때는 당쟁이 가장 심했던 때로 그는 남인에 속합니다. 실학을 했던 사람들이 거의 남인입니다만, 남인으로서 아주 기구한 팔자로 고생 끝에 나온 학문인 동시에 예술이라는 각도에서의 윤공재가 있습니다. 마지막으로, 우리나라의 회화사라는 입장에서 보면, 그가 살던 때가 병자호란 이후 효종이 오랑캐에게 복수하려다 실패로 돌아갔지만 아직도 세상에서는 다시 한 번 북적北狄을 무찌르겠다고 하는 분위기가 살아 있었던 때이고, 뿐만 아니라 사회가 황폐해서 예술이라는 것을 찾아볼 만한 여유가 거의 없었던 때였습니다. 다시 말하면, 병자호란 이전 시대에 회화 하던 사람들이 가고 겸재가 나오는 영조 때의 중흥기가 오기 전의 사이를 잇는 윤공재라고 하는 각도가 있습니다.

그런데 공재의 환경을 보면 묘하게 추사 김정희 생각이 나요. 추사는 알다시피 당쟁과 연관되어 오랫동안 귀양살이를 했습니다. 추사가 귀양 갔던 우울한 기분을 글씨에 집어넣어 자기 나름의 독특한 서도를 꾸며낸 반면, 공재는 귀양은 안 갔습니다만 25세에 과거를 한 후 내리 불행이 계속됐습니다. 과거하던 이듬해인가에 그의 아버지가 와병하여 그 다음 해에 죽습니다. 그리고 얼마 안 되어서

자기 친형제, 알다시피 공재는 윤선도 집안의 종가인 이석爾錫 집안에 들어가서 대를 계승했는데, 자기 친아버지(爾厚) 쪽에서 나온 친동기 하나(尹宗緖)가 소위 당쟁에 휘말려 흉서凶書를 올렸다 해서 거제도로 귀양 갑니다. 그러자 바로 그 이듬해 자기의 친아버지가 죽고 2년 후에 친어머니가 돌아가고, 이듬해는 절친한 친구인 성호의 형, 서산西山 이잠李潛이 흉서를 올렸다 해서 맞아 죽습니다. 그리고 몇 해 후 또 하나의 절친한 친구인 정재 심득경이 죽고 그 다음 다음 해에 자기 양어머니가 죽고, 그래서 완전히 솔가率家해서 해남으로 내려 왔습니다. 또 내려오던 그 이듬해에 친가의 맏형이 죽습니다. 그러니 정신을 하나도 차릴 수가 없었지요. 더구나 정쟁사를 보면, 자기 친동기가 흉서를 올렸다고 했을 때 자기도 모함을 받습니다. 그 때 김춘택金春澤이란 사람이 장희빈을 물러나게 하려고 일으킨 사건인데, 거기에 걸려들어 구설수에 오릅니다. 그러니 엎친 데 덮친 격이 되었지요. 그런 이유로 그 사람의 친우관계를 보면 그리 많이 사귀지 않았어요.《근역서화징》에 보면, 그림 감상은 서인들하고 했다는 이야기가 나옵니다. 유죽오柳竹塢, 이담헌李澹軒 등이 서인들인데, 그 사람들이 다 선비이면서 관에는 나가지 않은 사람들입니다. 그러나 실제 가장 친했던 사람은 옥동玉洞 선생이라고 불리는 성호의 둘째 형 이서李漵입니다. 또 심정재沈定齋와도 친했습니다. 말하자면 이잠李潛, 이서, 심득경, 이익李瀷, 공재의 형 현파玄坡 등이 공재의 단짝으로 서로 어울려 매일 다녔다 합니다. 집도 옥동玉洞이 사직동 근처이고 공재는 종현鍾峴 지금의 종로 거리니까 위치도 가까웠어요. 그런데 재미있는 것은 성호 집안, 심정재 집안, 공재 집안이 다 남인들로서, 말하자면 불우한 남인학자들끼리 모여서 친하

게 지냈던 것이지요.

　그런데 옥동 선생은 경학에 대단히 밝아 예의범절이 아주 엄격했답니다. 그래서 윤공재가 자기 아들, 조카를 전부 옥동에게 배우게 했답니다. 그리고《공재공행장》恭齋公行狀에 보면, 공재가 말년에 의례학, 주자학을 많이 했다는데, 이것은 옥동의 영향일 것입니다. 그런데 공재는 또 잡학을 많이 한 것으로 알려집니다. 다시 말하면, 경학 이외에 제자백가를 다 하고 지리, 천문, 병학까지 안 한 게 별로 없어요. 또한 성호의《성호사설》을 보아도, 공재가 했다는 각 방면이 다 나오고 있습니다. 또 윤공재에게 바친 성호의 을해년 제문祭文을 보면, 성호 형제가 공재에게 배운 바 많고, 공재가 죽은 후로 성호는 남에게 듣지 못한 바를 들을 기회가 없어졌다고 아쉬워하였습니다. 요컨대 그 학문을 대단히 높이 보고 있습니다. 이런 것을 보면, 소위 유반계柳磻溪에서 성호로 내려오는 실학에, 현재 유적이 많이 남아 있지 않아서 그렇지만, 윤공재가 끼어 있다고 판단돼요. 그런데 이제 왜 재미있느냐 하면 윤공재의 그림의 특색과 연관되기 때문입니다. 공재가 글씨로 유명했다고 하는데 솔직히 나는 그 사람 글씨를 많이 못 보았습니다. 심득경 초상화에 옥동이 찬讚을 쓴 것이 박물관에 있는데, 글씨를 윤두서가 썼어요. 찬은 이서가 하고 서書는 두서가 했다고 쓰여 있습니다. 거기에 예서가 나옵니다. 제題는 행서로 썼어요. 그리고 해남 생가에《고씨화보》의 수택본手澤本이 전하는데, 사실《고씨화보》는 속명이고 원명이《역대명공화보》이며, 거기에 '명공'을 빼고《역대화보》라고 예서로 공재가 쓴게 있어요. 그리고 또 간독이 있습니다. 간독그림69 중에 재미있는 것은, 최석사崔碩士라는 사람에게 준 것으로 거기에 신포도申葡萄, 석양

그림 69
윤두서, 간독.

매石陽梅를 꼭 보여 달라고 간청하고 있습니다. 다시 말해서 사임당
의 포도와 탄은의 매화 그림을 보여 달라는 것인데, 그걸 보면 선인
들의 그림을 열심히 구해 본 것을 짐작할 수 있습니다. 하여간 이렇
게 해서 대체로 그의 글씨를 알 수 있지만, 그 사람의 글씨를 논할
만큼 많은 유적은 아직 못 봤어요. 한편 그림은 그분 자신은 대수롭
게 여기지 않았다고 해요. 그러나 내 생각에 그 당시에는 그러는 척
하는 것이 사인士人의 태態인 것 같습니다. 사대부가 그림을 잘한다
고 하겠어요. 그러나 그림에 대단히 재주가 많은 것 같습니다. 그런
데 글씨는 옥동 선생한테 배운 것이 틀림없는데 그림에 대해서는
알 길이 없어요. 더군다나 그의 아들 낙서駱西 윤덕희尹德熙가 쓴《윤
두서행장》을 보면, 공재가 자기에게 그림을 가르쳐 주지 않았지만
저절로 자기가 그림을 잘했다는 이야기가 나옵니다.

　윤공재의 그림을 보면 대체로 세 가지 특징이 있어요. 하나는,

화보 그림이라 할 수 있는《고씨화보》같은 것을 보고 그리지 않았나 할 정도로 대부분 거기에 나와 있는 테마를 가지고 그런 그림들이 있습니다. 그 당시에는 그런 식의 그림이 인기가 있었던 모양이에요. 왜냐하면 남태응南泰膺의《청죽화사》聽竹畵史에 보면, 옛날 동국(한국)의 그림은 다 옹졸하고 중화의 고급 그림을 모르는데, 윤두서에 와서 비로소 문을 열어서 했다 하였는데, 이것은 화보식 그림을 보고 한 이야기 같습니다. 화보에 유명한 고개지顧愷之가 했다는 것을 보고 그린 것으로 알고 그렸으나 중국 본을 따랐다 하는 이야기가 나오는데, 지금 관점에서 보면 엉뚱한 이야기지요. 또 하나는 화보와 상관없이 그린 영모와 산수가 있습니다. 그런데 당시 공재는 산수에 그리 능하지 못했다고 기록되어 있어요. 그의 장기는 말과 초상이고 산수는 못했다고 했는데, 의외로 연기年紀가 들어 있는 선면扇面이나 여느 그림은 담백, 담담하여 화보 그림과는 전혀 다른 아취가 있어요. 마지막으로 실사 그림이 있습니다. 다시 말하면 이것이 실사주의와 관계되는 것이지요. 저는 회화사를 쓰기 위해 윤두서에 관한 것은 하나도 빼놓지 않으려고 공재, 서산西山, 옥동, 성호 관계를 철저히 조사해 봤습니다. 그 중에 중국의 악기를 들여다보고 실지로 그것을 만들어 보았다는 이야기가 나옵니다. 그리고 천문은 꼭 바깥에 나가서 성수星宿를 보며 비교하면서 연구했다는 이야기가 나오는데, 그 태도가 바로 실사구시의 정신이지요.《행장》에도 실을 얻었다 해서 실득實得이라고 쓰고 있는데, 이것은 요즘 말로 실사구시입니다. 이러한 실사구시의 정신이 그의 그림에 나온 것이지요. 또《행상》에, 말을 기르면서 하루 종일 말의 행태를 연구하되 기마騎馬는 안 했다고 나오는데, 이

는 곧 말을 실지로 관찰하여 실사를 노력했다는 뜻이지요. 초상화
도 그런 것 아닙니까. 지금 남아 있는 〈심득경 초상〉그림 70은 본격
적이긴 하지만, 죽은 뒤에 기억을 더듬고 또 그 당시 초상화의 법
을 따라서 그렸기 때문에 어딘지 정형적인 요소를 갖고 있지만,
〈자화상〉그림 71은 그렇지 않습니다. 다시 말해서 자화상이나 말 그
림의 부분 같은 것을 보면, 있는 것을 그대로 옮기려는 실사구시적
인 요소가 있습니다. 이런 세 가지 형의 그림이 지금 남아 있는데,
나는 윤두서의 회화를 연구하면서 실학적인 요소가 그림에 반영되
었다는 점을 가장 중요하게 생각합니다. 그러나 그 당시는 예원계藝
苑界가 하도 황망할 때라 그의 그림의 중국풍만을 강조했던 것이지
요. 그렇지만 현대에 와서 보면, 그것은 문제가 안 되는 것이고, 역
시 실사구시적인 요소가 제일 강하고 나머지 것은 자기 취미에 의
해서 그린 것이라 할 수 있지요. 이런 그림은, 정축년, 병술년 등의
연기年紀에서 알 수 있듯이, 자기 형이 죽고 친구 이잠이 당쟁 때문
에 맞아 죽고 하는 아주 불우한 환경에 처했을 때 우울증을 달래기
위해 그렸던 그림으로, 대체로 전통적입니다. 그러나 사실주의적
요소가 있는 그림은 그의 학문의 경향과 성호에게 이어 주는 실학
의 분위기와 꼭 들어맞는 것 같아요. 더욱이 재미있는 것은 지금 대
전 어딘가에 윤두서의 초고가 남아 있는데, 거기에 기계에 대한 것,
제조법에 대한 것이 죽 써 있어요. 그것을 보면 성호의 실학적 요
소의 근원은 남인학파에서 나온 것인데, 남인학파 중에서도 그 당
시 종현, 사직동 근처에서 놀던 자기 형과 윤두서 형제들의 교우에
서 많은 영향을 받았다는 것을 알 수 있습니다. 물론 성호는 유반계
로부터 크게 영향을 받았습니다만, 특히 반계의 전제田制 관계에 대

그림 70

윤두서, 〈심득경 초상〉, 견본담채, 159×88cm, 1710년, 국립중앙박물관.

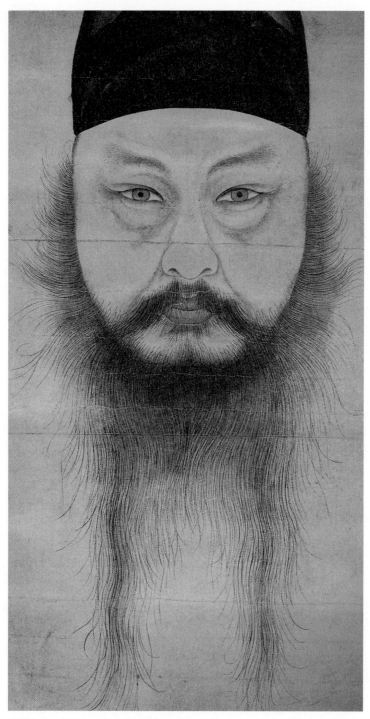

그림 71
윤두서, 〈자화상〉, 38.5×20.5cm, 개인 소장.

해서 깊이 놀랐다고 했어요. 그러나 성호가 연구한 것을 보면 전제 정도가 아니거든요. 그런 것을 보면 공재의 영향이 큰 것임을 알 수 있지요. 공재가 그린 아주 자세한 일본 지도가 있는데, 그것도 그 당시는 생각할 수 없을 만큼 실증적인 것입니다. 그와 같이 윤두서의 그림을 죽 보면 불행한 일생과 연관되고, 이러한 불행한 생에서 나온 실학적인 요소가 그림과 연관되어 실사구시적인 요소를 갖게 된 것이 아닌가 생각됩니다.

또 알다시피 추사가 공재를 아주 높이 쳤으며, 그가 소장한 것 가운데 공재의 화첩이 있었다는데, 그 화첩의 발문을 쓴 진재眞齋 역시 윤공재를 중국의 고풍을 전했다고 해서 아주 높이 평가하고 있습니다. 그리고 소치小癡가 공재를 배운 것이나 다산이 공재를 높이 본 것들은, 앞서도 지적됐지만, 내 생각에는 반드시 그림에 대한 평가만이 아니고 그의 인물과 학풍 때문인 것 같습니다. 다만 나는 아직 윤공재의《화단》畵斷의 전권을 보지 못했는데, 다른 사람이 인용한 것을 보면 그리 공평한 그림 평이 아니었다고 생각합니다. 왜냐하면《근역서화징》에 나온 남태응의 평을 보면, 윤공재의《화단》에서 홍창곡洪蒼谷(이 사람은 남인)의 그림이 이징李澄보다 훨씬 낫다고 평했다 해서 이것은 망발이다라고 했는데, 사실 창곡 그림은 아마추어 그림이거든요. 그런 것을 보면 윤공재는 그림을 평할 때 그린 사람이 사대부냐 아니냐에 따라 했고, 또 파당에 대한 의식이 상당히 있었던 사람인 것 같아요.

최순우 지금 연동蓮洞에 남아 있는 그림들을 보면 그 그림 대부분이 낙향하기 전에 서울서 그린 것들이라고 생각됩니다. 왜냐하면 동주 선생이 말씀하신 대로 44세에 낙향해서 48세에 작고할 때까

지 4년 동안 불행이 겹쳤으니까, 낙향해서 그린 그림이 전혀 없었다고는 볼 수 없지만, 대체로 적은 수가 아니했겠는가 생각됩니다. 그래서 역시 서울 살면서 그린 것이 지금 남아 있는 그림의 중요한 부분이 아닌가 생각합니다. 그리고 또 하나 실학과 관련해서도 말씀하셨는데 물론 저도 동감이고, 특히 소위 풍속도라고 할 성질의 그림으로 목화 따는 장면,^{그림 72} 물레로 목기 깎는 장면^{그림 73} 등 생산과 관계 되는 그림이 남아 있는데, 그것 역시 실학 한 사람으로서의 관심 같은 것이 나타난 것이라고 생각합니다. 또 그분의 지도류 같은 것도 그러한 방향에서 생각해야 될 것 같습니다. 대동여지도 같은 것은 놀랄 만큼 정확하게 되어 있어, 그 방면에 매우 밝지 않고서는 어렵겠다는 생각이 듭니다. 일본 지도를 그리려고 일본에 첩자를 보냈다는 설이 있는데, 지금 종가에서는 그 일본 지도를 보존하고 있습니다. 이것은 왕명을 받들어서 그렸다지만 이에 대한 분명한 전거는 없습니다. 그리고 지금 종가에 남아 있는 그림들만 보면, 그 당시 화단이란 그다지 활발한 것은 아니었지만, 이분은 화단에서 외롭다 할까 고립되었다 할까, 그러한 어떤 범위 안에서만 활동한 작가였다는 느낌도 듭니다. 어느 테두리 안에서 즐기는 그림들이 아니었나 생각됩니다. 말하자면 공재 이전에도 이미 산수화를 비롯해서 국풍화된 한국 그림의 특징이 나타나고 있었는데, 그가 그린 흐름과는 동떨어진 대륙풍의 세계에 집착하고 있었다는 느낌이 듭니다. 자화상을 비롯한 초상화 같은 것은 그렇지 않지만, 산수 인물 특히 말과 사슴을 그린 솜씨 등은 중국 화보에서 받은 영향이 너무 강하게 드러나기 때문에, 당시 다른 작가와 비교해 볼 때 상당히 동떨어진 그림을 그린다는 생각이 듭니다. 이것은 물론 그가 사

그림 72
윤두서, 〈채애도〉(採艾圖), 견본담채, 30.2×25cm, 개인 소장.

인 화가로서, 그림으로 생계를 이은 것도, 명성을 얻으려고 한 것도
아니겠지만, 어쨌든 한정된 분위기, 한정된 범위 안에서 자신도 즐
기고 주위에서도 인정을 받았던 정도로, 당시 화단의 추세와 그 주
류에서는 조금 벗어난 것이 아닌가 생각합니다.

　　안휘준　　예, 저도 같은 생각을 가지고 있습니다. 공재의 그림이라

그림 73
윤두서, 〈목기 깎기〉(旋車圖), 저본(苧本)수묵, 32.4×20cm, 개인 소장.

그림 74
전(傳) 윤두서, 〈마상처사도〉, 견본채색, 98.2×57.7cm, 17세기 말엽, 국립광주박물관.

고 알려져 있는 작품들을 보면 대체로 1700년경을 전후한 시기의 화단의 주류와는 많은 차이가 있다고 봅니다. 요새 말로 표현하면, 공재의 그림들은 보다 전통적인 양식을 보여준다고 할까. 〈기마인물도〉그림74 같은 작품들은 조선 중기에 크게 유행하였던 중국풍의 원체화나 절파 계통의 작품들과 어떤 연관성을 지니고 있는 것이 아닐까 느껴집니다. 물론 공재 자신은 전형적인 문인이었지만, 세상에 널리 알려진 인물산수 계통의 그림들은 대체로 전통적이어서 당시의 주류를 이루는 화풍과는 차이가 있다고 봅니다.

이동주　그 당시 화단의 주류를 어떻게 생각하십니까?

최순우　그 당시는 이미 조속, 연담 김명국 등이 나왔고, 또 그 이전에 나온 화가들의 계보를 보더라도 국풍화되어 가는 자취, 즉 한국적인 그림의 특징이 많이 드러나고 있습니다. 그런데 공재의 그림은 그런 면에 별로 파고들지 않았다는 느낌이 듭니다.

이동주　이렇게 보면 어떨까요. 내 생각에 공재는 사대부 의식이 강했던 것 같아요. 아까 간독 이야기를 하면서 신포도申葡萄와 석양매石陽梅를 꼭 보여 달라고 간청했다지만, 화원들에 대해서는 언급이 없었어요. 지금 말씀하신 주류라는 것은 다 화원들인데, 공재가 우리나라 전래의 그림 중에서도 관심을 가지고 보고자 했던 것은 사인들의 그림이지 소위 환쟁이 그림은 아니었거든요.《근역서화징》에도 이미 나와 있지만《연려실기술》에 보면 또 하나 재미있는 이야기가 나옵니다. 공재가 아버지가 죽어 울적해 있을 적에, 임금(숙종)의 어용을 묘사하는데 윤공재가 전신傳神을 잘한다 하여 그를 들이면 어떠냐 하는 이야기가 있었어요. 그때 소론의 남구만南九萬이, 그것이 군사와 같은 긴급을 요하는 일이면 몰라도 그림 그리는 일

인데, 그 사람을 부른다는 것은 거상居喪하는 사람에게 도저히 할 일이 아니고 그 사람이 온다면 자식노릇을 못하게 되는 것이니, 어떻게 그런 일을 시킵니까 했어요. 공재가 그걸 듣고 부끄러워서 자기 고향으로 돌아가 이내 죽었다는 것이지요. 남구만은 서인이었는데 《연려실기술》을 쓴 이긍익도 서인이면서 소론이었습니다. 따라서 소론 집안에 전해져 내려온 것을 기록한 것이지요. 그런데 이 이야기가 전혀 근거 없는 이야기는 아니라고 느껴집니다. 왜냐하면 사대부가 그림을 잘 그린다 하여 그런 소기小技를 하느냐고 남들이 말들을 하면 그림을 집어치우는 것이 보통이거든요. 〈표암자술기〉豹菴自述記에도, 마침 그 사람이 그림을 잘 그린다니까 그런 소기를 하느냐고 위에서 말했다 하여 그때부터 다시는 그림을 안 그렸다는 이야기가 나와요. 윤공재 가문이 해남으로 낙향해 가 있을 때에 조정에 잠깐 남인들이 세력을 잡았던 때가 있었습니다. 그때도 공재가 재주가 있으니까 세마洗馬로 쓰자는 말이 있었는데, 결국은 중도에 흐지부지됐습니다. 내 생각에는 그 당시 윤두서를 험하는 사람들이 그가 소기小技에 밝다고 했던 것 같아요. 따라서 말년에는 그림을 안 그렸을 것이라는 근거가 바로 거기에 있는 것 같아요. 자기 아들에게 그림을 안 가르쳐 준 것도 역시 사대부로서 이익이 없다는 그의 생각과 연관이 있지 않나 싶습니다.

안휘준　그럴 것 같습니다. 사실 조선시대 사대부 화가들 중에 자기의 그림에 대한 재능이 자손들에게 계승되기를 꺼려하는 경향이 꽤 있었던 것으로 생각됩니다. 《고려사》의 〈방기〉方技편에 보이는 기록이나, 강희안이 자기의 서화를 구하는 자제들에게 서화는 천기賤技이다, 후세에 유전되면 사대부의 이름에 욕이 된다고 했다는 잘

알려진 이야기는 사실인지는 알 수 없어도, 그림 때문에 사대부들이 받게 되는 여러 가지 손해를 의식한 데서 나온 것이라고 믿어집니다. 관계에서의 출세길이 막히고, 어영御影의 제작에 참여하는 문제로까지 자존심을 상한 공재도, 그림이 사대부에게 아무런 이익이 없다고 느꼈을지 모르죠.

최순우 〈공재공행장〉에는 그가 가난해서 서울서 살림을 지탱할 수 없어 낙향했다는 이야기가 나오는데, 사실은 그런 것이 아니었지요. 그만큼 그게 공재에게 충격적인 일이었을 것입니다.

이동주 그런데 옥동이 공재에 대해 쓴 제문에 보면 재상의 재질과 장군의 재목을 가지고 있다 했는데, 이것을 보면 그가 과거 볼 때는 관작에 관심이 있었던 것 같아요. 그러나 자기 아버지, 형, 친구 등이 죽는 등 사고가 계속되니까 다 귀찮게 여겨 미술 방면에 취미를 돌린 듯한데, 말년에 의례를 연구한 것을 보면 그가 잡기에 여러 가지로 흥미를 가졌던 것에 대해 세상의 평이 좋지 않았던 것 같고, 그래서 다시 경학으로 마음을 돌렸다는 인상이 들어요.

최순우 공재가 전신傳神을 잘한다 해서 숙종 어진을 시키면 어떠냐는 논의가 나왔다는 것은 반드시 그가 사인이기 때문이라고만은 볼 수 없어요. 실제로 그가 전신에 능하니까 그런 이야기가 나왔고, 본인도 어진을 그리는 데는 자부심이 있었겠지요. 그런데 아까 동주 선생이 말씀하신 것 중에 공재가 누구한테 그림을 배웠는지 확실히 알 수 없다 하셨는데, 그 당시 공재 주변에서 그의 그림과 닮게 그린 사람이 누구냐 할 때 그런 예를 찾아보기가 어렵습니다. 오로지 그의 아들이 공재의 그림을 닮아 역시 그의 아들, 손자대에 전해졌고, 횡적으로는 별로 퍼지지 못한 것 같습니다. 그것을 영향력

이 없었다고 보는 것은 물론 문제가 있겠지만, 그보다는 그 당시 문화의 일반 현상이 좀 더 새로운 방향으로 나간 때문이 아닌가 합니다. 만약 그의 그림이 좋은 그림이라고 생각되었다면 배우는 사람들이 있고 좀 더 퍼져 나갈 수도 있을텐데, 윤공재 계통의 그림이라고 인정할 수 있는 그림을 좀처럼 만나기 어려운 것을 보면, 그 시대상이 반영되지 않았겠느냐는 것이지요.

이동주 그런 점도 있겠지만, 그 집안이 몰락해서 낙향하여 죽 시골에서 살지 않았습니까. 그러니 그 사람의 성가聲價나 작품이 널리 퍼질 수가 없었겠지요. 또한 사대부는 그림 그리는 것을 여기餘技로밖에 안 보았기 때문에 지금 말씀하신 그런 그림이 전하지 않는 것이지요. 오히려 그것보다 재미있는 것은, 지금 증거가 없어서 확실한 것을 모르겠지만,《고씨화보》가 우리나라에 들어오게 된 경위입니다.《고씨화보》에 주지번朱之蕃이 서문을 쓴 것을 보아 그가 사신으로 왔을 때 그런 책이 있다는 것을 전했을 가능성이 있고, 그래서 사신들이 가서 구해 왔을 가능성이 있습니다. 그것을 제일 먼저 얻어 본 사람 중에 미수眉叟 허목許穆이 있습니다. 그런데 그는 남인입니다. 윤공재 집안도 남인인데, 그 당시 윤선도 때문에 유명했으니까 두 집안이 세교世交가 있었을 가능성이 있습니다. 더욱이 허미수가 그림깨나 알았기 때문에《미수기언》에 보면 그림 이야기가 많이 나오고, 또 직접 그림도 조금 그렸다고 합니다. 따라서 남인 집안에 있었던 그림에 대한 취향이 중국 그림풍과 연관이 있지 않나 생각됩니다. 왜냐하면 묘하게 다른 데서는《고씨화보》에 대한 이야기가 별로 나오지 않고, 그런 식의 그림이 별로 안 나오거든요. 가령 김창집金昌集의 그림이 있지만 화보 그림과는 다르거든요. 따라서 이것

은 남인 집안과의 연관이 있는 것이 아닌가 하는 생각이 들어요.

안휘준 《고씨역대명인화보》가 우리나라에 전해진 것은 여러 가지로 큰 의의가 있다고 생각됩니다. 그런데 이 《고씨화보》의 서문을 쓴 사람은 동주 선생님께서 지적하신 대로 선조 39년(1606)에 조사詔使로 내조하였던 주지번朱之蕃입니다. 그러니까 1603년에 간행된 그 화보가 3년 뒤인 1606년에 내조하였던 주지번에 의해 우리나라에 알려졌을 가능성이 있지요. 그러나 허목이 그 화보를 통하여 문징명의 필묘를 접하게 된 것은 천계天啓 연간(1621~1627)으로, 대략 20여 년 뒤가 됩니다. 그런데 공재의 그림들은 선생님들께서 말씀하신 대로 말 그림과 인물 그림이 주를 이루고, 이와 함께 간단한 산수를 배경으로 기마인물 등을 묘사한 인물산수가 대부분입니다.그림 75, 76 그런데 이런 인물산수화들을 통틀어 보면, 어느 정도 무리가 있을지는 몰라도 요새 흔히 말하는 북송화 계통으로 분류될 수 있는 것들입니다. 그러나 널리 알려지지 않은 화첩의 그림들 중에는, 비록 화보에 의존한 것인지는 알 수 없어도 남송 산수의 화법을 보여주는 것들도 있어 주목됩니다. 이런 남송화의 흔적 이외에도 아까 말씀하신 풍속화적인 요소 등을 보면, 그분의 회화세계는 중국 화풍에 가까우면서도 중국의 전통적인 계통과 새로운 세계를 암시하는 듯한 두 가지 세계가, 전환기에 살았던 사람답게 의도되었던 것이 아닌가 합니다.

이동주 작품이 적어서 말하기 어려운데, 기록에 보면 그가 〈만마도〉萬馬圖도 그렸다고 해요. 그리고 그의 선면화첩의 화목畵目도 말이 많이 나와요. 현재 남아 있는 말 그림 중에 공재 것이라고 전하는 것이 많은데,그림 77, 78 과연 이것이 공재의 말인지 윤덕희의 말인

그림 75
윤두서, 〈채초세수도〉, 견본수묵, 지름 21cm, 개인 소장.

지 확실치 않습니다. 그 중에 배경을 말과 같이 실사한 것이 드뭅니
다. 가령 나무를 보면, 대부분 화보에 나오는 비틀비틀 꼬인 나무와
같습니다. 다시 말해서 배경이나 인물은 화보의 것인데 말은 실사
적인 요소가 많아요. 만일 그 사람이 〈만마도〉에서 말만 그렸다면
화보적인 배경이 없었을 것이고, 그러면 실사적인 요소가 강하게
나왔을 거예요. 그리고 북화풍이 아니냐 하는 이야기는 그가 화보
그림을 의식 없이 그리다 보니까 그런 말이 나온 것 같은데, 그러나
그가 한참 우울했을 때 그린 그림은 또 전혀 다릅니다. 오히려 우리

그림 76
윤두서, 〈무송관수도〉(撫松觀水圖), 견본수묵, 18.2×19cm, 개인 소장.

가 지금 남화라고 하는, 제가 갖고 있는 계미년 선면 그림은 북화하
고는 전혀 관련이 없어요. 그러니까 아마 별로 남북의식 없이 그렸
을 것입니다.

　　최순우　그렇지만 대체로 그의 많은 그림을 보고 있으면 그가 편
견이 있었고 그런 작가다 하는 생각이 듭니다.

　　이동주　나는 조금 달리 생각하고 있습니다. 왜냐하면《연려실기
술》별집에 공재는 자기가 득의라고 생각한 것이 아니면 남에게 안
줬다는 이야기가 나와요. 상당히 자존심이 강했던 사람인 것 같아

그림 77
윤두서, 〈말〉(牛馬卷軸 중 부분), 지본담채, 27.9×401.5cm, 국립중앙박물관.

요. 또 그 사람의 행장이나 유고를 봐도 자신이 있지 않으면 잘 드
러내지 않았던 것 같아요. 가령 유고에도 좋은 시가 많은데 발표하
지 않은 것이 많거든요. 그런 것을 보면 공재는 아주 까다로운 성
격으로 여간해서 작품을 잘 남기지 않았던 것 같습니다. 문제는 그
댁에 남아 있는 그림의 성격입니다. 그 그림을 죽 보면 낙관이 되
어 있지 않고 화보 묘사가 많아요. 그런데 과연 그것이 그가 작품
으로서 세상에 내놓으려고 한 것인가 의문이에요. 왜냐하면 친구에
게 준 것은 분명히 줬다고 기록되어 나와요. 아까같이 화첩인 것도
나와 있고, 선면 같은 것은 대개 낙관과 어느 해에 줬다는 것이 나
와 있어요. 그런데 지금 남아 있는 그림은 거의 그런 것이 없습니
다. 내 생각으로는, 그것은 그가 발표하려고 한 것이라기보다 화보
그림을 보고 그냥 모작한 것인데, 그걸 가지고 자칫 오해한 것이 아

그림 78
윤두서, 〈유하백마〉(柳下白馬), 견본담채, 34.3×44.3cm, 개인 소장.

닌가 합니다. 확실히 지금 남아 있는 것 중에도 두서斗緖라 낙관하지 않고 효언孝彦이라고 도장 찍은 것에 화보 그림들이 있습니다. 그런데 이것도 그 사람이 찍은 도장인지 알 수 없어요. 그리고 때로 공재인恭齋印만 찍거나 공재라고 썼는데 그것도 드물어요. 그렇지만 자기가 자진해서 남에게 준 것에는, 가령 선면 유작 같은 것은 연도와 낙관이 꼭 들어 있고 화제나 시도 들어 있습니다. 따라서 지금 그 집안에 남아 있는 그의 유작 중에 《고씨화보》류의 화보 그림을 가지고 공재를 판단한다면, 그로서도 섭섭하게 생각하지 않을까 하는 느낌이 드는 군요.

　최순우　우리 박물관에 있는 〈낙마도〉나 〈기마인물도〉 같은 그림

들을 봐도 화첩이 좀 클 뿐이지, 화풍은 그저 전형적인 북종화풍이라는 느낌이 듭니다.

안휘준 공재 그림이라고 하는 기마인물도들은 대부분 구도가 그다지 잘 된 편이 아니고, 말과 인물의 비례나 균형도 어색한 점이 적지 않습니다. 아마도 아까 동주 선생께서 말씀하신 것처럼, 남에게 알리고 싶지 않던, 말하자면 득의작得意作이 아닌 것들인지 모릅니다. 그런데 《연려실기술》의 별집에, 공재의 그림들을 소담평원지취疏淡平遠之趣가 결여되어 있고 포세鋪勢가 미숙하여 특히 농윤임리지태濃潤淋漓之態가 없다고 평했습니다. 아마도 득의작이 아닌 오늘날 전해지는 인물산수 계통의 그림들과 비슷한 것들이, 공재보다 거의 70여년 뒤에 활약했던 이긍익의 눈에 주로 비쳤던 것이 아닌가 하는 생각이 듭니다.

이동주 지금 전하고 있는 말 그림들의 전체 구도가 대부분 중국풍입니다. 말을 많이 그렸다는 기록이 있고, 〈선면도〉에도 말을 그렸다는 이야기가 있고, 또 설명이 죽 나오는데, 말을 그린 것만 알 수 있지 실물이 없어요. 지금은 남아 있지 않지만, 전하는 말로는 중국풍이 아닌 말이 있었던 것 같아요. 따라서 공재에 대한 진정한 평가를 한다면, 내가 아까 말한 실사에 해당하는 것을 들 수 있어요. 그것의 대표적인 것이 초상화로서 자화상입니다. 말 중에는 대표적인 것이 별로 없는 것 같아요. 다만 중국풍의 그림이 있는데, 이 그림 속에 있는 말은 상당히 말을 실사 연구한 사람이 그린 것이라고 느끼게 합니다. 그런가 하면 말 중에 아주 어색한 말이 있어요. 말이 자빠져 있는 그림인데, 이것이 과연 윤공재가 그린 것인지 윤덕희가 자기 아버지 것을 보고 그린 것인지 의심스럽습니다. 공

재가 인물전신(傳神), 말 그림으로 이름이 났었는데, 그 아들 윤덕희도 말과 인물전신을 잘했거든요. 하여튼 당시에도 특출하다고 평하지 않았던 화보풍의 산수를 가지고 공재를 이야기하는 것은, 그에 대한 참된 평이 아니라고 생각합니다.

최순우 사실 나는 공재의 그림을 그다지 많이 못 봤습니다. 연동에 있는 것과 박물관에 있는 것, 그리고 몇몇 수장가의 것과 〈자화상〉 정도인데, 내가 윤공재에 대해서 높은 평가를 하게 된 것은 〈자화상〉을 보고부터였어요.

이동주 그것이 실사의 대표적인 예이거든요. 말도 그랬을 거라고 판단되는데 실물이 없으니까 알 수 없지요. 또 하나 재미있는 것은 그가 그린 〈노승도〉그림 79가 있지 않습니까. 그런데 노승도 풍의 그림은 이상좌李上佐에서부터 김연담金蓮潭이 그린 것까지 나옵니다. 연담의 승도(僧圖)는 달마도 같은 것만 남아 있고 그 외에 신선도들이 남아 있는데, 이런 것들과 공재의 그림은 아주 다릅니다. 그의 그림은 중국 것과는 달라서 실사적인 요소가 많다고 봐야 될 것입니다. 말하자면 그의 〈노승도〉는 실사적인 방향에서 그린 것으로 주인공이 실제 있었을 것 같습니다. 그리고 6, 7년 전에 중국 화풍의 화첩 중에 10여장인가가 효언이란 도장만 찍혀 윤공재 그림이라고 시중에 한참 돌아 다녔는데, 나는 솔직한 이야기로 그것이 윤공재 것인지 아닌지 의심스럽습니다. 《연려실기술》에는, 윤공재가 조그만 그림들만 그렸고 병족屛簇이 없었다고 기록되어 있는데, 이 말이 옳을 거예요. 그러므로 그런 것은 그 사람이 내놓으려고 한 그림이 아니라고 생각합니다. 효언이라고 하는 자를 써서 더군다나 도장을 찍어 남에게 주는 것은 보통 안 하는 일이었거든요. 따라서 지금 윤공

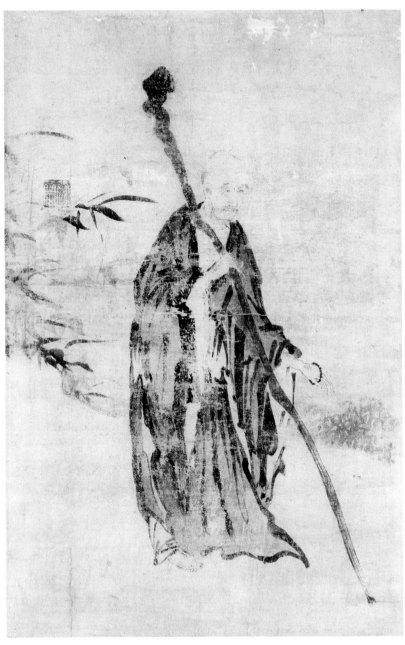

그림 79
윤두서, 〈노승도〉, 지본수묵, 74.2×37.6cm, 국립중앙박물관.

재에 대해 '화보풍으로 그리는 사람이다' 하는 세상의 이미지는, 그가 세상에 내놓으려고 하지 않았던 작품들이 남아서 그만 생긴 것 같아요.

안휘준　윤공재가 겸재 정선보다 8년 먼저 태어났더군요. 그런데 불과 8년 아래인 겸재와 비교해 보면 엄청난 차이가 나지 않습니까. 지금 전하지는 않지만 공재가 본래 그렸을 남종화 계통의 화풍을 염두에 두더라도, 그 차이는 상당히 컸을 것 같은 생각이 들어요. 그 두 사람 사이가 우리나라 회화사의 한 분기점이 아닌가 생각할 수 있을 것 같습니다. 그러나 그의 풍속화 같은 것을 예로 볼 것 같으면, 조선 후기의 김홍도나 김득신 등의 풍속화와 비록 직접적인 연관은 없다 하더라도, 그 접근 방법에 있어서의 기본적인 태도만은 같은 것을 느끼게 합니다. 그런 점에서는 공재가 중기 말엽에 활동하면서도 후기 화풍의 토대를 만든 사람으로 볼 수도 있지 않을까 하는 문제를, 심각하게 생각해 봐야 할 것 같습니다. 그에 대한 평가가 내려져야만 조선 중기와 후기가 가름되는 전환기에 활동하였던 공재에 대한 회화사적인 비중이랄까 위치 같은 것이 결정지어질 것 같습니다.

최순우　동주 선생의 말씀대로 집안에 남겨진 화첩류는 남에게 증정한 것이 아니었을 것이다 하는 것은 충분히 납득이 갈 수 있습니다. 그러면 공재 그림으로서 과거나 현재에 평가받고 있는 그림 중에 어떤 것이 중요하냐 하는 문제가 나오는데요. 아까 〈노승도〉를 드셨고 그의 〈자화상〉, 말 그림, 〈심득경 초상〉 등이 있는데, 〈심득경 초상〉은 아까 말씀하신 대로 범본範本을 갖춰 그린 그림이므로, 〈노승도〉와 〈자화상〉만을 가지고 이야기할 때, 나도 그것은

참 좋은 그림이라고 생각하고 있습니다. 따라서 그런 면에서 보면 공재는 다시 평가해야 될 것 같습니다.

이동주 선면 그림 중에 나옹懶翁 필치 비슷한 것들, 말하자면 자기 심의心意로 그린 것 중에 괜찮은 것이 있어요. 그것은 아까 말한 실사 그림과 전혀 다른데, 그것은 그 당시 울적한 기분을 풀기 위해서 시류에 따라 그린 것이라고 생각됩니다.

최순우 어떻게 보면 〈자화상〉이나 〈노승도〉 같은 것은 파격적인 그림이지요. 국립중앙박물관이 갖고 있는 〈기마도〉 같은 것도 역시 화보 중에서 나온 그림이니까요. 〈노승도〉나 〈자화상〉 같은 좋은 그림들이 앞으로 새 사료로 더 나타날 가능성은 없습니까.

이동주 《연려실기술》이 쓰여진 것이 영조 때인데, 그 때 벌써 공재 그림이 한전罕傳한다고 기록하고 있거든요. 그러니까 앞으로 나올지는 모르지만, 아주 큰 폭의 것이 나올 가능성은 적다고 생각합니다. 화첩은 종종 나오는데 연기年紀를 밝힌 것이 드물어요. 연기가 들어 있는 것은 심득경 그림 외에는 거의 다 선면 그림입니다. 내 생각에는, 공재를 볼 때 윤공재라는 화가로 보지 말고, 너무 일찍 죽었기 때문에 작품을 남기지 않은, 실학적인 요소가 강한 남인의 의식을 반영한 그림을 그린 사람이다 라고 보는 것이 좋을 것 같아요. 그런 뜻에서 보면 실사도 실학적인 면에서 접근한 방식인데, 사실 그런 것은 당시로서는 없었던 새로운 것이라 할 수 있습니다.

안휘준 동주 선생께서 말씀하신 실학적인 면은 저도 아주 공감하고 있습니다. 특히 〈공재공행장〉에 보면, 학문적으로 체계화는 되지 않았지만 분명히 실학적인 접근 방법을 가지고 있었던 것 같고, 또 아까도 말했듯이, 외손자인 다산에게도 암암리에 전해졌을

가능성이 충분히 있지 않을까 생각합니다. 물론 공재가 죽고 난 수십 년 뒤에 다산이 활동하기 시작했기 때문에 직접적인 영향은 없었겠지만, 그래도 학문적인 가풍의 영향을 받았겠지요. 실사에 대해서는 공재가 실학적인 접근 방법을 가지고 있었으므로 남달리 과학적인 방법으로 관찰했을 가능성이 많은데, 그러한 관찰법에 대해서는 전통적으로 내려오는 것이 있었어요. 가령 송의 휘종도 앵무새를 하루 종일 보고 그렸다든지, 조선왕조 성종 때 실록을 보면 성종이 꿩이라든지 각종 동물을 궁중 안에 우리를 만들어서 갖다 놓고 화공들로 하여금 관찰하게 했다든지, 말하자면 관찰에 의한 정확한 표현이 전통적으로 죽 내려왔었는데, 공재는 그런 전통적인 것에서 일보 더 앞서 갔던 것이 아닌가 하는데요. 그 관계에 대해서 이 선생님은 어떻게 생각하십니까.

이동주 궁정 화원들이 그리는 실물 가운데는 알다시피 영모가 제일입니다. 다음에 화목花木, 금수 또 말도 그렸습니다. 그러나 화원들은 오로지 그리기 위해서 본 것이고, 공재는 자기의 학풍 자체가 실득實得하는, 실사구시하는 것으로서 모든 것을 대하다 보니까 그렇게 된 것으로 서로 다르지요. 더욱이 그가 화원들의 그림과 기본적으로 다른 것은, 그 역시 사대부이기 때문에 사대부가 지니고 내려오는 심의를 가지고 있었다는 점이지요. 말하자면 사대부 의식을 가지고 있으면서 남인의 실학적인 요소를 가미한 것입니다. 아까 겸재를 말씀하셨지만, 겸재와 윤공재의 나이 차이가 얼마 안 되지만 시대적으로는 엄청난 차이를 보입니다. 숙종, 경종 시대와 영조, 정조 시대는 아주 다른 시대로서 대청 관계가 매우 달라집니다. 숙종, 경종 때는 당쟁의 핵심 문제가 예송 아닙니까. 그 때만 하더

라도 청나라를 오랑캐로 보아서 타도하거나 그것을 그대로 인정하면 안 되는 것으로 보고, 무역도 별로 안 했습니다. 그러다가 영조 때 와서 일변했는데 그 때 겸재가 나왔지요. 그러니까 시대는 얼마 차이가 안 나지만, 청나라 문화가 들어올 때 겸재가 나타난 것이지요. 청나라 문화가 들어온 것뿐만 아니라, 영조 자신이 그림을 좋아하던 사람이고 또 궁궐의 위세나 나라의 부가 달라질 때입니다. 윤공재 때의 사록史錄을 볼 것 같으면, 매해 흉년으로 몇 만 명이 죽어가 청나라에서 양곡을 꿔다 나누어 주었다는 기록이 있습니다. 따라서 아주 각박한 세태였기 때문에 문화 같은 것이 일어날 여지가 없었던 때였어요. 그러나 영조 때는 확 달라집니다. 영조 때는 중흥지세가 나타나고 당쟁도 탕평책을 써서 조금 물러나, 예술이 일어나고 겸재 같은 사람이 그림으로써 유명해질 사회적인 수요가 있을 때지요. 그러나 숙, 경종 때는 사회적 수요가 없었지요. 먹고 살기도 힘든데 그림을 살 여유가 있겠어요? 그림뿐만 아니고 도자기 등 일반 문화가 다 그랬습니다. 서도의 경우도 그 당시 잘 쓴 글씨로 윤공재를 들지만, 지금 우리가 보는 예서의 기준으로도, 이 정도 가지고 그러는가 하는 생각이 들 정도로 뚝 떨어집니다. 그런데 실학을 연구하는 사람들이 성호만 이야기하지,《윤씨문헌집》에 공재에 대한 제문이 나와 있고, 옥동, 서산, 공재, 현파, 성호 사이의 집안 관계, 학문 관계가 뚜렷한데도, 아무도 윤공재에 대한 이야기를 안 해요. 이게 참 불만입니다.

　　안휘준　저도 우리나라의 실학 연구 경향에 관해서는 불만이 많습니다. 대개 사상이라는 표제 하에서는 많이들 쓰고 있지만, 실학과 당시의 문화적인 현상과의 관계에 대해서는 너무들 관심을 안

가져요.

최순우 그런데 일본 사람들이 다산의 학풍을 이야기하면서 공재의 장서와의 관계를 조금 다루고 있습니다. 연동에서 들은 이야기인데, 다산이 그 외가인 연동 윤씨 댁에 가끔 와서 묵어갔다고 합니다. 봄가을이면 연동의 창호지는 다산이 와서 발라 주었다는 말도 있어요. 그러한 기회에 요긴한 책을 빌려 갔다는 말이 있는데, 자주 드나들다 보니 그러한 말도 생김직하지만 억측일지도 모릅니다. 윤공재의 장서가 지금 남겨진 것 외에 얼마나 더 있었는지는 모르지만, 이 공재의 장서는 다산에게 상당한 영향을 끼치지 않았느냐 하는 생각이 듭니다.

이동주 다산은 연동의 연향을 크게 받았지요. 소위 다산의 그림이라고 전하는 것에 산수, 영모도 있습니다. 그런 것이 연동 같은 데 있는 공재 유작을 보고 한 것인지, 아니면 사대부의 여기餘技로서 자작해서 한 것인지 알 도리가 없네요. 그러나 글씨체는 전혀 다릅니다. 또 하나 재미있는 것이, 윤공재에 대한 기록 어디에도 불교에 대한 이야기가 나오지 않는데, 그가 제자백가의 모든 것을 읽고 심지어 패설稗說도 읽었다 하면서 불교에 대해서 안 읽었을 리 없고, 더구나 〈노승도〉를 그리면서 관심을 안 가졌을 리 없지요. 알다시피 한참 당쟁을 할 때는 양명학도 이단이라 했고 백호白湖 윤휴尹鑴가 주자의 설을 안 따랐다 해서 이단, 역적이라고 하는 판이었으니, 무서워서 드러내고 하지 않았는지 몰라도, 불교에도 관심이 있었을 것 같아요. 그런 것이 혹시 연동 집에 담아 있을지도 모르겠고, 다산이 불교에 대해서 깊은 관심을 갖는 것도 이와 연관이 있을지 모르는데, 지금은 증거가 없네요.

안휘준　다방면에 관심을 가지고 있었으니까 불교에도 조예가 있었을지 모르죠. 증거는 별로 없지만, 공재의 대표작 중의 하나인 〈노승도〉 같은 것은 그의 불교에 대한 관심의 표현일지도 모른다는 생각이 듭니다.

이동주　그랬을 거예요. 대흥사와 위치도 가까운데 무심했을 리가 없지요. 그리고 일종의 달마도도 그렸는데 그것이 어딘지 석가의 것을 그런 것 같습니다. 물론 화보 그림이긴 하지만, 그런 것을 그렸다는 것이 이 같은 생각을 갖게 하는군요.

최순우　우리 그림 중에서 서구나 일본에 전시했을 때 좋은 평가를 받은 것이 여러 가지가 있습니다만, 공재의 〈자화상〉은 상당히 높이 평가받고 있어요. 나도 처음 〈자화상〉을 봤을 때 충격을 받았습니다. 사실 공재를 평가하는 데 있어서, 그가 사인의 집안에서 태어나 여가로 그림을 그려 익숙해졌다 하는 정도가 아니라 상당히 훌륭한 재질이 있었다고 느껴집니다. 그리고 사실하는 태도, 즉 〈자화상〉에서 보다시피 거울 앞에서 자신을 정면정시正面正視하고서 터럭 한 가닥도 소홀히 하지 않는 준엄한 사실을 다했습니다. 이것을 보고 있으면 정말 전신傳神의 묘기에 감탄하게 돼요.

이동주　하긴 〈심득경 초상〉도 화면 처리가 조금 다르긴 합니다만, 역시 윤공재가 가지고 있는 특징이 보이지요. 그러나 〈자화상〉을 보면 그 특색이 더욱 또렷해집니다.

최순우　나도 공재 〈자화상〉을 보고 나서 그에 대한 평가가 확 달라졌습니다.

이동주　그의 대표작에 〈자화상〉, 〈노승도〉가 있는데, 말 그림은 대표작이라고 내놓을 만한 것이 아주 적어요. 말을 많이 그렸다 하

고 말 그림으로 유명한 걸 보면, 실사적인 요소만이 나타나는 것이 있을 텐데 전체 구도가 어딘지 전통적인 요소가 있는 것만 남아 있어서, 부분으로서의 말 그림에 대한 실력만을 알 수 있을 뿐입니다.

최순우 말 그림은 흔히 오원吾園 장승업張承業을 꼽는데, 오원의 말과 비교해 보면 오원의 말처럼 정말 좋다고 느껴지는 것이 적습니다.

안휘준 공재 이전 화가로서 말을 많이 그린 사람으로 조선 중기의 김식金埴 같은 사람을 들 수 있지 않을까요? 주로 소를 그리긴 했지만 말을 함께 그린 화첩도 있는데, 그 말도 공재 말과는 많이 다릅니다.

최순우 동주 선생 말씀대로, 공재의 말 그림은 실제로 관찰하면서 사실한 것이라면, 오원, 김식 같은 사람들의 말은 전통적으로 그림본을 보고 그린 것이니까 달라야 하지 않겠습니까.

이동주 아무튼 윤공재 그림 중에 그의 특색이 있다 할 수 있는 좋은 그림이 안 남아 있어요. 그래서 지금 돌아다니는 그림이 과연 공재가 작품으로 내놓으려고 한 것이냐 하는 의문이 있어요. 그리고 추사의 귀양살이 고생을 생각하지 않고 그의 서도를 논할 수 없듯이, 윤공재의 그림도 울적했던 그의 생애와 관련이 있을 것 같아요. 그는 48세에 죽었지만, 과거해서부터 죽을 때까지 23년인가 밖에 안 되는 기간 동안 초상을 7, 8번 지냅니다. 그런데 그게 전부 가까운 사람이에요. 일생을 거상居喪하느라고 대부분 다 보냈어요. 그러니까 우울할 밖에요. 게다가 얻어맞고 잡혀갈 뻔했었습니다. 숙종 때《승정원일기》나 실록을 보면 이영창李榮昌 사건이라는 것이 나옵니다. 장희빈을 떨어뜨리려는 인현왕후 쪽 사람 김춘택金春澤이 모

략해서 이영창이란 자에게 누굴 끌어넣으라고 시켰지요. 그래서 역모를 했다고 고변告變하게 하고 그 중의 일부가 윤두서에게 돈을 받았다는 이야기가 나오게 했지요. 그게 숙종 23년의 일인데, 기록 끝에 그것은 나중에 보니까 김춘택이 시켜서 한 것 같다고 보주補註를 달아 놓았습니다. 그렇지 않았으면 잡혀가서 무사하지 못했겠지요. 그런 판이니까 세상이 우울하고 재미없었을 거예요. 따라서 내 생각에 그가 그림을 그린 것도 우울한 것을 지우느라고, 소위 소우消憂하느라고 한 것 같아요.

최순우 그런 면, 즉 공재는 실학적인 면에서나 화가인 면에서나 지금 남아 있는 것만 갖고 과소평가를 받고 있는 셈이 되는가 보죠.

이동주 남아 있는 게 너무 적은 게 문제지요. 반면에 추사 같은 사람은 글씨가 너무 많이 남아 있는 셈이죠. 추사도 우울한 기분을 글씨에 집어넣어 썼다고 볼 수 있습니다만.

안휘준 추사의 글씨를 보면, 가슴 속에서 끓어오르는 감정 같은 게 폭발한 듯한 기분이 들지 않습니까. 공재는 폭발 단계까진 들어간 것 같지는 않아요. 지금 남아 있는 초상화나 〈노승도〉를 보면 기氣가 들어 있는 것은 틀림없는데, 추사보다 속으로 소화를 더 잘했던 분이 아닌가 하는 생각이 듭니다.

이동주 공재의 작품이 적어서 뭐라 말할 없어요. 추사는 제법 썼다 하는 것만도 수백 점인데.

안휘준 〈공재공행장〉을 보면, 낮이 긴 봄과 여름에도 점심을 먹지 않았고 추운 겨울에 외출할 때에도 털옷을 입지 않았다고 하는데, 이로 미루어 보면 공재는 정신적으로 수도승 비슷하게 살았던 것 같아요. 반면에 가사에 신경을 쓰지 않는 대범하면서도 인정이

많았던 후덕한 인물이었던 듯합니다. 아마 그래서 불행에 대해 끓어오르는 감정을 속으로 잘 소화시킬 수 있었던 것이 아닌가 싶습니다.

최순우 국문학에도 상당히 조예가 있었던 것 같아요.

이동주 그가 쓴 시에 '獨行獨坐還獨吟', 즉 혼자 가고 혼자 앉았다가 돌아가며 혼자 읊는다 하는 것이 있는데, 이것에도 우울한 심사가 뻗쳐 나오는 것 같아요.

최순우 그런데 〈자화상〉을 보면 그런 느낌이 좀 더 강하게 느껴집니다. 그것을 보고 있으면 뭔가 즐거워서 상상의 날개를 펴는 것이 아니라, 자기가 자기 자신을 정면정시하는 태도, 깊은 우수 속에서 내가 뭐냐 하는 것을 열심히 사색하는 데서 이 〈자화상〉이 나온 것이라고 할 수 있을 것 같습니다.

이동주 본래 내가 윤두서에 관해서 관심을 가진 것은 실은 실학 관계 때문이죠. 그 당시 남인들의 행적을 열심히 조사해 본 일이 있습니다. 실학 계통은 거의 남인 계통이니까요. 유반계柳磻溪는 북인입니다만, 원래 동인이던 것이 남북으로 갈라져 나온 것이죠. 남인들이 불우할 때 실학적인 것이 자라났는데 공재도 불우한 남인이었죠.

최순우 불우한 남인들 세계에서 결국 화인으로 길러졌다 하는 뜻도 되겠지요. 가령 벼슬길에 나가서 굉장히 득세했으면 그렇지 않았을 거예요.

이동주 과거해서 관에 나아가 제대로 됐으면 그림 그리고 할 여가가 없었겠지요. 후세를 위해서는 불우했던 것이 좋았고, 본인으로서는 대단히 불행했던 일이지요.

최순우 여러 가지 좋은 말씀을 많이 해 주셨는데, 실학적인 측면에서 공재를 본다는 것은 특히 의미가 있습니다.

이동주 아까도 말했지만, 실학을 연구하는 분들이 그 당시를 좀 더 연구해서 윤두서에 대한 것을 많이 밝혀 주었으면 좋겠어요.

안휘준 공재는 실학적인 측면에서나 회화사적인 측면에서나 재검토를 요하는 분인 것 같습니다. 앞으로 그에 관한 자료들이 전부 모아지고 새로운 각도에서 연구가 이루어졌으면 합니다.

송월헌 임득명의《서행일천리》장권

그의 화작을 중심으로

1

매번 느끼고 경험하는 일이로되 화가의 대표작 될 만한 그림이 전하지 않을 경우 화가의 정당한 위치를 다루기란 여간 힘든 일이 아니다. 우리나라 그림 역사에서 보면, 이름은 높이 전하되 실물이 없거나 명성에 따르지 못하여서 헤아려볼 길이 없는 수가 부지기수이거니와, 심지어 불과 2백년 미만의 화가에 이르러도 이러한 일이 허다하니 한심스럽기 짝이 없다.

그러나 개중에는 화가의 득의의 작품이 돌연 세상에 나타나서 이러한 유한을 시원히 풀어 주는 수가 왕왕 있어서 때로 쾌재를 부르게 한다. 십여 년 전 내가《한국회화소사》를 초草할 때만 하더라도 양송당養松堂 김시金禔의 위치를 정하기 적이 힘들더니, 그 후 일본에서 그의 〈한림제설도〉寒林霽雪圖가 나타나고, 다시 〈한국미술 2천년전〉에 큰 폭의 〈동자견려도〉童子牽驢圖가 홀연히 전시되어, 그림 역사상 김양송당의 중요한 위치가 분명하게 되었다.[1]

서암西巖 김유성金有聲의 경우도 같은 예에 속한다. 나라 안에 불과 몇 폭의 소품만이 다니더니 뜻하지 않게 멀리 일본에서 목도된 일

은 언급한 바 있다.[2] 또 다른 예로, 아직 세상에 널리 소개되지 않은 것에 송월헌松月軒 임득명林得明의 장권이 있다. 모씨 소장의 명품인데, 소장한 분의 호의로 감상의 기회를 가졌다.

2

임득명에 대하여는 당초 알려진 것이 적다. 위창 오세창의《근역서화징》에는 간단히 자는 자도子道이며 호는 송월헌松月軒, 회진會津 사람으로, 영조 43년 정해생(1767)이라 되어 있고, 끝으로 시서화 삼절이며 글씨는 전주篆籒에 교묘하고 그림은 겸재를 배웠다고 적어 놓았다.

한편 유재건劉在建(호는 兼山, 1793~1880)의《이향견문록》里鄕見聞錄에 보면, "임송월헌林松月軒 득명得明의 자는 자도子道이며 시부서화詩賦書畵를 잘하고 전주篆籒에 교묘하였다. 옥계자사玉溪子社에 참가하였는데 사중시첩社中詩帖에는 매번 그림과 전서로 첩 머리에 그려 넣었으며 또 시로 화답하였으니, 사람이 삼절이라 일컬었으며, 산수 그림 치기를 즐겼다"라고 적어 놓았다.[3]

본시《이향견문록》은 중인 등 사회적으로 미천한 계층의 재간을 모아 적은 것이니, 송월헌이 여기 끼게 되는 것은 당연하다면 당연하다. 임득명은 규장각의 서리 출신인데, 서출이라 그 재간에 비해서 불우하였다는 말도 있다. 또《이향견문록》의 시한편詩翰篇에 송월헌의 이름을 올린 것은, 그가 옥계시사玉溪詩社 곧 천수경千壽慶의 송석원시사松石園詩社의 멤버로서 시재詩才를 크게 인정받고 있었던 탓인지 모른다.[4]

임득명의 본관은 회진으로 그의 도서圖書로도 의심의 여지가 없

는데, 회진 임씨는 나주 임씨의 분맥分脈으로 오래 나주 일대와 금산, 진산 부근에 그 씨족이 많이 살고 있다. 진산의 옛 이름이 옥계玉溪이고 보면 서울 인왕산 아래 자리 잡은 옥계시사의 일원이 된 것도 인연이라면 인연일 수 있다. 그의 유저로는 《송월만록》松月漫錄이란 시집이 전하는데, 그 속에는 이 《서행일천리》西行一千里 장권에 나오는 시구가 대부분 들어가 있으되 순서는 고르지 않다.

송월헌의 시문서화와 자각自刻의 도인圖印을 구해 보기 힘들었다. 그의 시작詩作은 앞에 든 《근역서화징》과 《이향견문록》에 몇 구절이 있었는데, 근래는 《여항문학총서》 제4책에 《송월만록》이 영인되어 그 시재를 쉽게 보게 되었다. 다만 잘한다는 그의 전예篆隸를 나는 얼마 전까지 보지 못했으며, 그림은 위창 선생의 구장舊藏이던 화첩의 소폭 몇 장을 보았을 뿐이다. 그러던 차에 그의 시서화의 역량을 보이고도 남음이 있는 《서행일천리》 장권이 출현하였다.

3

《서행일천리》 장권(높이 28cm, 길이 1,360cm) 은 송월헌 임득명의 나이 만 46세가 되던 해, 곧 계유년(1813) 음력 9월 22일 서울을 출발하여 그해 10월 초순경 평안도 의주진義州鎭에 속하던 용천龍川에 이르는 기행시화권紀行詩畵卷이라 할 수 있다. 장권에 실린 실경산수가 7장(각 폭 높이 28cm, 길이 61cm), 시작이 40여 수가 된다. 주로 여로에 따라 도중 풍물을 읊은 것으로 그것에 따라 행로를 살펴보면 다음과 같다.

서울을 출발하여 파주로, 다음 임진강을 건너 장단長湍의 보봉산寶鳳山에 오르고, 화장사華藏寺를 찾은 다음 송경松京(개성)에 들어가 선

죽교, 만월대 등을 두루 유람하고, 그곳을 떠나 청석관靑石關을 넘은 다음 총수산葱秀山의 풍광을 바라보고 저탄猪灘 나루를 건너 봉산鳳山에 머물렀다. 다시 봉산을 떠나 동선관洞仙關을 넘고 사인암舍人巖을 구경한 다음, 황주黃州골에 들어가 월파루月波樓에 오르고, 마침내 평양에 다다라 연광정練光亭, 대동문, 을밀대, 청류벽淸流壁, 내외성內外城, 기자묘, 기린굴과 조천석朝天石 같은 동명왕 구적, 한사정閑似亭, 기자궁지箕子宮址, 초연대超然臺 등 명소 구적을 샅샅이 돌아보고, 그곳을 떠나 순안順安을 거쳐 안주安州에 이르러 백상루百祥樓에 올라 사승寺僧으로부터 홍경래의 난의 시말을 듣고 칠불사七佛寺에 들른 다음, 박천博川에서 나루를 건너 정주定州로 향하였다. 정주를 지난 다음 효성령曉星嶺에 올라 전화戰禍를 입은 여러 고을을 멀리 내려다보고, 다음 달천縫川의 전쟁터와 대란을 겪은 주군州郡을 경유하여 선천宣川의 동림고성東林古城을 찾고, 이어 용천龍川에 도착하였는데, 출발이 음력 9월 22일이로되 청천강변 백상루百祥樓에서 내려온 것이 10월 초 5일이고 보면 유람길이라고 하기에는 바쁜 여행이고, 용천에 닿은 것은 아마 10월 경 쯤으로 짐작이 된다.

글 중에 "내 청천강 북쪽 여러 골에 일이 있다(余有事於淸北諸州)"라고 적은 것을 보면, 그의 여행이 한가한 유람은 아닌 것을 알 수 있다. 그래서 그랬는지 동행도 없이 마부 한 사람에 하인 한 명을 데리고 가는 광경이 그림마다 나타나 있다. 그림과 여타 장권이 모두 지본紙本으로 되어 있다.

4

그림은 앞서 말하였듯이 도합 7장으로 현재의 표장表裝으로는 '西行

그림 80
임득명, 《서행일천리》 장권 표제, 1813년, 개인 소장.

一千里'라는 표제그림 80에 이어 대나무 그림그림 81이 한 폭 있고, 곧 산수 그림이 나오는데, 그림 다음의 글귀로 보아 파주 도중의 경치를 그린 것으로 짐작된다.그림 84 그림은 오른편으로부터 왼편으로 전개되는데, 한가운데 큼직한 주산主山을 둔 것은 실경에 따른 탓으로 여겨지고, 왼편에 산과 산을 넘어서 당도한 촌락이 보인다.

그런데 먼 산은 약간의 피마披麻라는 주름법을 쓰고 작은 소미점小米點을 치는가 하면 주산되는 바위산은 색의 농담으로 주름을 치고 위로는 굵은 태점을, 그리고 아래로는 호초점胡椒點에 가까운 작은 점 따위로 임목林木을 나타내는데, '겸재를 배웠다'는 말과는 엄청나게 차이가 난다.

다음 그림은 보봉산寶鳳山에 올랐다가 화장사華藏寺를 찾아 유숙하

그림 81
임득명,
《서행일천리》 장권 중
〈대나무〉, 지본수묵,
1813년, 개인 소장.

던 절 부근의 가을 경치인데, 아마 〈화장추색도〉華藏秋色圖^{그림 82}는 다음 그림인 〈박연범사정도〉朴淵汎槎亭圖,^{그림 83} 그리고 장권 끝머리에 실려 있는 용천 도중의 추경도와 더불어 송월헌 득의의 산수 그림으로 여겨진다. 화장추색의 화상畫想은 시상詩想과 비슷한데, 보봉산 험한 길을 따라 절을 찾은 모양이다.

　　보봉산을 찾도다

　　취령鷲嶺 오르고 또 오르면 하늘 높이 닿는 듯

　　돌 피하랴 덩굴 헤치려니 한 발이 힘들구나

　　밤비 홀연히 산골짝 물소리 더하고

　　바람 신령하여 만송萬松 물결치네

그림 82

임득명, 《서행일천리》 장권 중 〈화장추색도〉(華藏秋色圖), 지본수묵, 28×61cm, 1813년,
개인 소장.

그림 83

임득명, 《서행일천리》 장권 중 〈박연범사정도〉(朴淵泛槎亭圖), 지본수묵, 28×61cm, 1813년,
개인 소장.

구름 산 덮으니 스님 장삼 흰색인 듯

단풍 붉으려니 길손 두루마기 물들이네

산머리 겨우 다다르니 절이 있도다

알겠노라, 의지할 다락 있어 마음 호방하거늘!

登登鷲嶺界天高 避石捫蘿步步勞

夜雨忽添千礀響 靈風時起萬松濤

山雲渾白居僧衲 楓葉通紅過客袍

纔到上頭方有寺 始知心目倚樓豪

시상에 맞서는 그림은 홍엽紅葉진 산중 꼬부랑길을 따라 절에 막
다다른 송월헌과 일행을 맞는 산승을 그리고 있다. 그림의 중심은
깊은 산 속에 폭 들어앉은 화면 왼편의 절에 있으되, 절과 절을 둘
러싼 험산에 대치해서 화면 한가운데로부터 오른편에 걸쳐서 앞산
의 홍엽과 산괴山塊, 봉우리, 산모퉁이를 배포하여 심수深邃하고도 웅
장한 분위기를 내고, 한편 산색은 가을답게 검푸르고 단풍이 만산
하였거니와, 그것을 그려낸 필선은 부드럽고 태점은 이른바 호초점
같이 굵지 않아서 그가 배웠다는 겸재보다는 차라리 고송유수관을
상기하게 된다. 그림 왼편 아래쪽에는 송월헌의 족장族丈인 듯한 임
위경林威卿(생몰미상)이 주묵朱墨으로 화제를 적어 넣었다.

深深鳥道復淸澗, 隱隱龍堂常翠峯, 此絢上人句也, 足可作畵題, 遂
題之, 記余嘗遊此山, 與華岳師堆絢, 雨中有唱咏, 及晴, 余向朴困,
師有佛事, 不能從, 到甑峯, 指路用東坡別參寥, 約率, 余口呼爲別,

其時云, 山含晴日谷雲輕, 水自冷冷山更靑, 蔚彼盤回天上路, 千尋
直下泛槎亭, 非韻釋高僧, 道不得此

그리고 그림에는 모두 낙관을 하지 않고 송월헌의 자각自刻으로
보이는 '得明'이란 도서를 찍어 놓았는데, 〈화장추색도〉에는 왼편
끝 위쪽에 있다.

5

송월헌은 하룻밤을 화장사에서 묵고 이튿날 송경松京으로 떠나 도
중 시흥이 돋아 〈송경도중〉松京途中, 〈만월대〉, 〈선죽교〉 등 네 수를
읊었으되, 화흥畵興은 그렇지 않아 〈박연범사정도〉에 이르러 비로소
화상畵想을 얻었다.[5]
　　〈박연범사정도〉는 다른 그림과 달리 그림 앞에 '朴淵泛槎亭'이
란 예체隸體의 제명을 쓰고 그림 뒤에는 기운찬 행서로 시흥을 달
랬다.

　　3천 척 선 바위가 모질구나
　　하우씨夏禹氏 도끼 힘들여 휘둘렀으니
　　천마산天磨山에 한번 쏟으면 물길도 많아
　　하늘 은하 깎듯이 흐르는 것을 보네

　　三千尺石立巑岏 禹斧揮來用意艱
　　一注天磨百道水 作爲銀漢泛槎觀

그림 84
임득명,《서행일천리》장권 중 〈파주도중〉(坡州途中), 지본수묵, 28×61cm, 1813년,
개인 소장.

그림은 폭포를 중심에 두고 양편에 대칭하듯이 험산을 검푸르게
배치하고, 큰 주름은 색의 농담으로 표시하였다. 폭포가 내리는 왼
편의 철벽은 소위 절대折帶라는 주름법을 희미한 선으로 약간만 치
고 작은 호초점을 간간이 섞어서 속 깊은 맛을 내었다. 화면 왼편
위에 임위경林威卿이 주묵으로 화평을 적었는데, "진眞이고 아니고를
논할 것 없이 그림인즉 절가絶佳롭게 되었다"고 찬사를 던졌다. 이
사람의 다른 시평, 화평을 보면 여간 까다롭지 않은 점으로 미루어
보아서, 이 그림은 어지간히 마음에 들었던 모양이다.

　다음 그림은 〈평양도〉그림86인데 흔히 하는 대로 대동강과 강변의
암벽을 중심으로 왼편에 대동문과 성 안 및 강변의 명소를, 오른편
에 능라도와 강변의 숲 및 먼 산을 그려 넣는 구도를 잡았는데, 대

동강 왼편으로 펼쳐지는 성 안팎의 풍경은 그 뒷산의 소미점小米點이라든지 성 안의 경관 모습이 하도 이인문李寅文의 맛이 있어서 그림의 맥락을 새삼 생각하여 보게 된다. 이 그림 왼쪽 위에 적어 놓은 임위경의 화평이 재미있다. "능라도의 너무 넓고 푸른 암벽은 실제보다 너무 과하되 정대亭臺 또한 심히 장壯하고 번화농려繁華濃麗함인즉 그러하다"고 하였는데, 그 사람은 실경과 비교하여 한 말이로되 그림으로도 중심의 암벽이 너무 두드러진다. 평양 근방의 명소 구적은 역시 송월헌의 시흥을 매우 돋구었던 모양으로 〈연광정〉練光亭, 〈대동문〉, 〈을밀대〉, 〈청류벽〉淸流壁, 〈기성〉箕城, 〈외성〉外城, 〈기자묘〉, 〈역류능라도전심동명구적〉逆流綾羅島前尋東明舊迹, 〈한사정〉閑似亭, 〈구삼원〉九三院, 〈초연대〉超然臺 등 무려 14수의 시작을 남겨 놓았다. 특히 주목되는 〈초연대〉와 또 한 수는 예서와 전서로 단정히 써서 그의 이름 높은 전예 솜씨의 일단을 보여 주었다.그림 85

6

이미 평양에 머무르면서 송월헌은 가을비 내리는 밤, 찬 방에서 객지의 쓸쓸한 심정을 토로한 일이 있었다.⁶ 그러다가 순안으로 가는 도중에 거꾸로 남쪽 고향으로 내려가는 척질戚姪을 만나 더욱 고향 생각이 간절하여지고, 또 그 편에 고향에 소식을 전한다. 바로 이 장면을 그림그림 87으로 남겼는데, 그림과 동시에 지은 글귀에서 송월헌의 신변을 몇 가지 알게 된다.⁷

우선 처가가 장씨 성인 것을 알 수 있고, 그리고 겨우 할아버지라고 말하는 어린 손녀가 있어 그간 몇 마디나 말을 더 배웠나 하고 궁금해 보기도 한다. 다음 향사鄕社와 관계있는 글귀가 나온다.⁸

그림 85
임득명, 《서행일천리》 장권 중 〈초연대〉(超然臺), 1813년, 개인 소장.

그림은 화면의 약간 오른편에 말 타고 서로 만나는 장면을 중심으로 하고, 또 그 오른편에 언덕과 잔산殘山을, 왼편에 암괴를, 멀리 연산連山과 기러기를 두고, 거리는 평원법平遠法을 썼는데, 이 그림도 토파土坡와 암괴가 대치되어 있는 것이 구도의 특징이다.

　임위경이 적은 주묵의 화제는 "난산亂山은 지는 해를 머금고 들의 물은 한공寒空을 거꾸로 한다"는 육방옹陸放翁의 글귀로 대신하였

그림 86
임득명, 《서행일천리》 장권 중 〈평양도〉, 28×61cm, 1813년, 개인 소장.

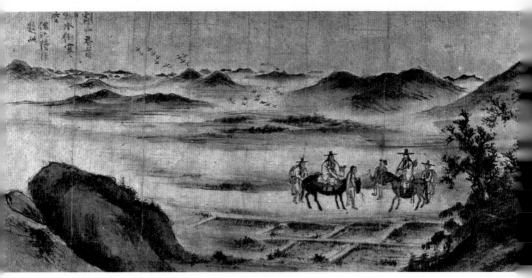

그림 87
임득명, 《서행일천리》 장권 중 〈순안 도중〉, 지본담채, 28×61cm, 1813년, 개인 소장.

는데 뜻이 정취가 있다.⁹ 순안을 지난 송월헌은 어언간 안주安州에 이르러 청천강 강변의 백상루에 오르는데, 여기서부터는 전 해에 있었던 홍경래란의 전란지인지라, 시문은 난리로 황폐해진 여러 골과 전란지의 모습을 읊고 또 전란의 경과를 적고 있다(후술의 〈홍경래란 시말기〉 참조). 그림은 백상루에 올라 전란의 경과를 칠불사七佛寺 스님에게 듣는 장면을 그렸다.그림 88 성곽 약간 오른편으로 백상루와 주변의 성곽, 그리고 성 안팎의 민가와 별저와 강 건너 산을 묘사한 다음, 다락 뒤편으로 나루터, 그리고 왼편으로 원산遠山을 펼쳐 놓았다. 실경에 가까운 그림 같은데, 구도로는 백상루에 너무 중점을 둔 감이 있고 배경의 연산連山과 좌우의 성벽이 대조된다.

　이 그림 윗부분에는 뜻하지 않게 엄산弇山 현재덕玄在德(1771~?)의 긴 화제가 붙어 있다. 현엄산은 위창 선생의 《근역서화징》에도 나와 있는 명필로서 특히 초서에 능하였다고 하는데, 그 필적이 하도 귀해서 아직까지 볼 기회가 없었다. 그림의 화제는 행초로서 글귀는 칠언율시, 그리고 그 뒤에 전란이 끝나던 바로 그 해 백상루에 오른 일과 전란에 분개한 기분이 송월헌과 같다는 뜻을 적었다.

7

7장의 끝 그림은 용천 도중인지 용천에 다다른 것인지 실경을 몰라 말하기 어려우나, 그림의 됨됨이는 임송월헌 득의의 산수였을 것이다.그림 89 앞의 〈화장추색〉이나 〈박연범사정〉과 같은 계통의 수려한 산수인데, 다만 구도는 달라서 중앙 정면에 강한 필세로 검푸른 주산主山을 놓고, 그 아래 촌락을, 그리고 그 앞에 큰 바위 덩어리와 내를 두었다. 그림이 전개되는 오른편에 암벽과 토파土坡, 수목을, 왼

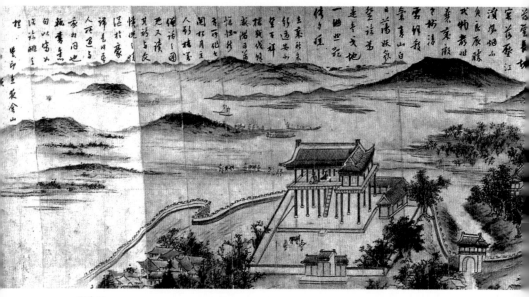

그림 88
임득명,《서행일천리》장권 중 〈백상루〉(白祥樓), 지본담채, 28×61cm, 1813년, 개인 소장.

그림 89
임득명,《서행일천리》장권 중 〈용천(龍川) 도중〉, 지본담채, 28×61cm, 1813년, 개인 소장.

편에 잔산殘山과 한사寒寺와 암괴로 대치하여, 그림 전체가 장엄해서
엄청난 무게를 갖는다. 어느 마을을 그린 것인지 알 길은 없어도,
하여간 삼면이 험산으로 폭 싸여 있는 실감을 준다. 이러한 중량감
있는 실경 그림을 대하면 송월헌의 솜씨가 예사가 아닌 대가의 풍
이 있고, 그러면서 실경만에 잡히지 않는 구도 의식도 명백하게 느
껴진다. 이 그림에 뒤따르는 글귀는 다음과 같다.

> 구름을 헤치니 묏부리 위
> 높이 옛 성을 두르며
> 표범인양 마을 털개 사납고
> 스님처럼 관속官屬은 한가롭구나
> 계곡 돌아 폭포를 이루고
> 삼목森木은 산을 감추니
> 연하煙霞 부富함을 좋아하노라
> 오래 머물러 갈 줄을 모르네

> 披雲高頂上 凌漢固城環
> 若豹村狗惡 似僧官吏閑
> 回溪飜作瀑 森木更藏山
> 愛此煙霞富 遲留故不還

그런데 시서화를 모두 구비한 이 《서행일천리》 장권에는 여러 개의
도서가 나온다.그림 90 '林得明 印', '松月軒', '子道氏' 혹은 문자 도
장이 나오는데, 그 중의 몇 개는 이미 위창 선생의 《근역인수》槿域印

子道氏

林得明印

松月軒主人之章

會津林氏得明印子道章

松月軒

松月

吳世昌 編《槿域印藪》에 수록된 印章

子道

子道

子道

林氏

松月軒

得明

林氏得明

林得明印

松月軒

《西行一千里》에 있는 印章

기타 落款·印章

그림 90

임득명의 낙관, 인장.

藪[10]에 실려 있는 것도 있고, 또 없는 것도 있다. 개중에는 희미하고
자획이 뭉그러져 읽을 수 없는 것도 있는데 하여간 이 도인圖印들이
송월헌 자신의 자각自刻인 것을 알게 되어 또 한 번 그 재주에 놀라
게 된다. 임위경은 장권 끝머리에 전란지를 읊은 송월헌의 글귀를
간단히 평한 다음, "송월헌의 석각石刻은 큰 것도 좋거니와 작은 것
은 더욱 묘하여 근세의 절품이다. 고인古人은 단지 삼절三絶이었으나
송월헌은 사절四絶이 있는데, 왜 그리 가난한고"하고 탄식하였다.[11]

 임득명이 시문, 서도, 인각의 재주를 골고루 갖추고도 생계가 어
려웠던 사실이 짐작된다. 여하간 임송월헌의 시서화각의 솜씨가 발
휘된 이 장권의 출현으로 그에 대한 정당한 평가를 할 수 있게 되
었거니와, 특히 그의 화작畵作이 이처럼 뛰어났다는 것은 놀랄 일이
아닐 수 없다. 특히 몇 폭의 실경산수는 그렇게 크지 않은 화면에
마치 대폭 산수를 보는 것과 같은 중량감이 감돌아서, 그의 대폭 산
수의 출현이 있었으면 하는 바람이 간절해진다.

《서행일천리》에 기록된 홍경래란 시말기

장권 중에 시작이 아닌 대목은 바로 사승寺僧에게 들은 홍경래란의
시말인데, 송월헌이 지나간 여정과 청천강 이북에 볼 일이 있었다
는 그의 기술을 통해 혹 난리와 관계가 있는 용건이 있었던 것은
아닌가 추측된다. 하여간 전란의 시말은 일독의 가치가 있다. 전란
에 대하여는 실록이나 관문서에 기재된 것 외에 방휘재方暉齋의 일
기 등 거세巨細 여러 가지가 있어서 내용에 있어 장단이 다를 뿐 대

동大同하나, 다만 송월헌의 짧은 시말기에는 의병 관계가 많아서 민
民의 입장이 눈에 띄므로 여기 전문을 전사轉寫한다.

薩水之東, 有七佛寺, 寺南卽安州之治, 而城西北隅有百祥樓, 俯臨
城外, 長江制度壯麗, 地勢通谿, 爲一道名勝, 舊傳, 宋使爲天子, 禱
而百祥, 而名之云, 萬歷時, 詔使頻, 仍迎送賓价, 每於此樓酬唱皇華,
而樂之, 樓以是名, 盖聞, 至今二百年之間, 檐楹軒楣, 依舊自在, 而
冠蓋之威儀揖讓, 不可復見, 可勝歎哉, 余有事於清北諸州, 路出樓
下, 下馬倚檻, 擧目閱覽, 樓榭邑里甚蕭然, 適有寺僧過者, 余問所以,
僧愀然良久, 曰, 僧住七佛有年矣, 在昔盛時, 自寺至樓, 上下左右,
樹木參天, 人煙相接, 商舶漁艇, 雲集樓下, 妙舞淸歌, 不絕樓中焉,
往者, 嘉山賊洪景來禹君則等, 醞釀凶謀於郡南多福洞及薪島中, 蚓
結無賴, 蜿盤閑雜, 殆近十年, 乃於年末十二月起兵, 先犯嘉山, 殺其
倅鄭著著父魯, 又劫其第, 一郡逃散, 邑妓紅蓮, 獨冒白刃, 收得兩尸,
棺殯于其家, 可謂女俠, 賊犯定州, 吏據門納賊, 收使李近冑, 行赤身
夜走兵營, 又逼宣川, 防禦使金益淳投降, 賊乃勝勢四掠, 清北諸郡,
一時瓦解, 郭山倅李永植敗走, 安州鐵山倅李章謙, 望風投降, 東州郡
守柳鼎養, 逃入樂山, 薪島僉使柳載河西林僉使金仁厚俱降賊, 龍川
府使權琇涅臂忠字, 求救於灣府, 博川郡守任聖皐, 被擒馬賊不屈, 賊
因之懸獄, 聖皐乃逃還兵營, 於是列郡風靡, 賊遂向安州, 屯於博川津
頭, 設疑兵, 縱火劫掠, 節度使變出倉卒, 不知所爲, 手劍上樓山, 有
兩知印隨之, 乃秘檄肅川, 發送吏奴隊, 使之上樓護之, 附近援兵, 次
第繼至, 咸從倅尹郁烈順天倅吳致秀所向輒勝, 轉戰至城下, 節度使
乃益與兵襲擊, 景來退屯松林, 官軍燒其村閭, 長驅至博川津頭, 又縱

火盡燒其上下村落樓十百戶, 時天寒雪深, 士卒凍餒, 前營將李海昇,
逼留於松博間, 賊因其少緩, 誘脅流民, 入據定州, 閉城堅守, 五月不
拔, 與之接戰, 勝敗相當, 所可惜者, 定州人韓浩運適在京聞變, 下往
大陣, 請以辭說, 感化龍蛇, 獨坐城下, 爲書投賊, 敗招入, 旋卽被殺,
懸首城頭, 京砲手李長甲, 每戰先向, 意死陣前, 寧邊郡梁同伊, 馬賊
不屈而死, 淸北巡撫軍官白慶翰, 憤不顧身, 突入賊陣, 罵賊被殺, 壬
辰殉節人諸沫之孫景彧, 杖劍赴陣, 與嘉山人前衛將金大宅, 挺身斬
鬪, 中丸俱歿, 義州軍官許沆, 與其友人金見臣, 倡義募兵, 來助軍官,
屢戰立功, 沆不幸戰死軍中, 江界人司馬宋濂定州鄕人玄仁福高漢變
雲山前參奉李襨義州人崔致倫崔信燁, 各各於所居地, 募兵以應官
軍, 所可痛者, 賊將鄭敬行, 曾經守宰, 在鐵山, 當是時, 朝廷特拜郭
山郡守, 詰牒到家, 敬行己附賊徒, 橫行淸北, 李齋初洪二八鄭復一金
履大劉文濟李希著金昌始尹彦涉朴聖臣崔爾倫鄭聖翰金士司金雲龍,
出或以膂力, 或以家貲, 爲賊爪牙, 或稱都指揮, 所劫郡縣, 輒置留陣
將, 於是, 朝廷命巡撫中軍朴基豐柳孝源, 遞相出師, 先是, 以賊變通
盜鳳城矣, 淸兵亦來屯鴨綠中江, 以戒邊門, 一路繹騷, 城中士卒, 晝
宵環守, 鉦鼓震天, 矢石雨下, 殭尸蔽野, 居民四散, 參天之樹木, 盡
入守城之資, 櫛比之邸閭, 俱爲無主之場, 無復舊時之觀, 所可快者,
屢月嬰城環攻, 不得破, 乃穴地道, 止城底, 用大甕, 實火藥置其中,
緣繩放火, 俄而地裂城崩, 聲震天地, 八陣爭先登城, 掃蕩窟穴, 斬其
逆命者數千, 章謙益淳載河, 與履大君則二八敬行, 並以檻車傳送, 梟
首懸街, 景來齊初昌始希著等, 並傳首京師, 益淳購納昌始首級, 欲
爲求生之計, 事覺意置逆律, 文永基爲賊運糧, 病死敵陣, 巡營誤以殉
節, 啓聞贈平安兵使, 後覺, 退緯寧邊中軍, 南明剛金遇鶴暗害本倅,

爲賊內應, 爲雲山倅韓象默所覺, 並斬兩賊, 凱旋之日, 朝廷褒立憧
仗義之士, 著贈大司馬, 諡忠愍, 魯贈持平, 景或與沆三道統制使, 大
宅平安道節度師, 長甲本舒川陞戸, 故贈以本鎭萬戸, 同伊徐東林別
將, 慶翰贈亞鄕, 見臣特拜忠淸兵馬節度使, 之濂三等倅, 信燁梦山府
使, 致倫營將, 郁烈致秀加一資, 其餘摠卒, 賞賚有望, 此皆疎逖卑微
之人, 鎭贈獎用迥出尋常, 西士之人莫不感泣, 今則妖氣一掃, 漠然山
高而水淸, 僧亦老且死, 恨不復觀異日繁華矣, 余曰, 事之興廢, 不可
知也己, 此樓起自麗代, 處得江山勝景, 閱盡幾度悲歡, 而樓之閱人如
郵傳, 唐兵隋軍撩亂一場, 宋价明使嘯咏一場, 經一場鼙鼓, 得一場笙
歌, 笙歌鼙鼓, 悲歡相尋於無窮者, 是樂極哀生之理也, 至今思惟, 無
異春夢, 今日豕蛇之亂, 何足道哉, 僧乃莞爾而不答, 余亦扶醉下樓,
時癸酉十月之初五日也.

주

1　제3부 「일본 속의 한화」 중 479~485면.

2　제3부 「일본 속의 한화」 중 408~409면.

3　劉在建, 『異鄕見聞錄』, 亞細亞文化社, 1974, 329면.

4　임득명의 문학과 출신에 대하여는 具滋均, 『平民文學史』, 民族文化社,
1982와 『閭巷文學叢書』 第4冊, 驪江出版社, 1986에 수록된 『松月漫錄』 참조.

5　송월헌이 하룻밤을 지낸 절의 연하당(煙霞堂)이나 공민왕의 유상(遺像)
이 있던 적묵당(寂默堂)이 지금은 불타 없어졌다는 소문이 있기에 그의 시작
이나마 여기 옮겨 그 옛 모습을 더듬고자 한다.

〈到華藏寺寂默堂〉

恭愍王像儼龍顔, 亞字房空八十間, 萬歲樓前觀海市, 九層塔不遠塵寰,

蜂臺舍利僧依賴, 獅子華嚴鬼秘慳, 夜夜靈風吹不盡, 雲旗祥仗自來還
〈夜宿煙霞堂〉
鑿山開寺香雲端, 傾國經營起浩嘆, 進步極艱巖逕險, 散襟通豁道場寬,
牛頭香古眞僧蹟, 貝葉經殘德山看, 不二門中多少事, 千年留作劫灰寒

6 夜宿箕城宋次立茅齋.

7 順安途中逢戚侄張咏而誦儒馬相逢無紙筆憑君傳語報平安之句仍分韻漫
成.

8 歸當邀社飲先到玉溪傳.

9 亂山呑落日野水倒寒空.

10 吳世昌, 『槿域印藪』, 216면.

11 松月石刻, 大固好, 細尤妙, 近世絕品也. 古人只三絕, 松月有四絕, 何其貪
也.

제2부

고려불화

고려불화

개관

불교는 신라에 이어 고려 때에도 국교가 되었다. 신라의 불교 종파 이던 5교종과 9산의 선종이 그대로 고스란히 고려로 넘어오고, 후 에 천태종이 새로 끼어 오교양선五教兩禪이 되었다가 고려 말에 다시 열 두 종파로 갈라졌다고 한다. 그런데 이들 종파를 받드는 사찰은 신라 이래로 가람伽藍의 배치도 각기 달랐을 뿐 아니라 주불主佛과 사원의 벽화도 서로 달랐을 것으로 짐작된다.

사원의 벽화는 옛 기록인《삼국유사》에도 적혀 있거니와, 고려 때에 오면 불당 안 벽면에 불화를, 그리고 기둥, 천정 등에 각색 무 늬, 형상을 색칠하고 그리는 이른바 단청을 친 것으로 여겨진다. 그 예로 신라시대부터 조선왕조 초까지의 시문을 모은《동문선》제65 권에 실린 〈선원사 비로전 단청기〉禪源寺毗盧殿丹靑記라는 글을 들 수 있다. 말하자면 사원불화의 주류는 이러한 벽화였을 것이며, 이 점 은 당시 중국의 사원과 같았다고 생각된다. 물론 불화는 벽화에 그 치는 것이 아니다.

사경변상寫經變相이라고 부르는 사경화寫經畵(경문經文 앞에 그려 붙인 불화)가 있고 또 탱화가 있었는데, 특히 탱화는 신라 이래 성행한 정토나 미타彌陀신앙, 그리고 법화경 등의 관음신앙에서 유래하는 기원, 공양을 목적으로 한 것이 많았고, 아니면 고려 문종(1046~1083)으로부터 고종(1213~1259)에 이르는 동안 외병을 막고 나라의 평안을 위해 파사호법破邪護法, 양병식재攘兵息災를 기원한 제석범천帝釋梵天, 마리지천摩利支天, 천왕天王, 신중神衆, 나한羅漢 등이 제작되었다.

그러나 이 모든 벽화, 사경화, 탱화는 거란의 침공으로 파괴되고, 고려-몽고의 40년 전쟁으로 온 반도가 쑥밭이 되는 통에 사찰, 궁전과 모든 문화재가 모조리 회진灰塵되고 말았다. 그리고 원조元朝에 굴복한 고려 후기 120여 년간에 중건 또는 창건되어 수천에 달하였던 고려 사원은 조선왕조 초의 배불排佛, 훼석毁釋으로 240여 곳으로 줄어들고, 그나마 임진왜란으로 조선시대의 사원과 함께 파괴되고 말았다. 물론 벽화는 없어지고 사경화, 탱화는 소실되지 않으면 약탈되었다. 현재 남아 있는 고려 벽화란 부석사에 있는 것 하나뿐이며,그림91 고려 탱화는 모두 일본에 있거나 또는 있었던 것이다. 고려 불화는 이런 의미에서 비운의 불화였다.

현황

지금 사경화라는 특수한 그림을 잠깐 제쳐놓으면 오늘날 남아 있는 고려불화는 대략 백여 점을 산算하는데, 대부분은 탱화이며 또 그것이 불화의 주류를 이루고 있다. 이 밖에는 앞서 든 부석화 벽

그림 91
부석사 조사당 벽화, 〈제석과 범천〉(모사도), 각폭 205×75cm, 경북 영주군 부석면.

화, 소칠병화小漆屛畫,^{그림 92, 93} 크지 않은 나한도 8, 9점뿐인데, 탱화는 근간 그 수효가 늘어나는 추세이다. 이는 종래 송원宋元 불화, 혹은 국적 미상으로 분류되던 것이 새로 고려불화로 판명되는 까닭이다. 그리고 연기年紀가 확실한 것이 도합 11점, 나한도에는 간지가 적혀 있는 것이 있어서, 이것들이 무기년無紀年의 불화를 판단하는 기준이 된다. 그런데 기년이 확실한 불화는 모두 여몽전쟁 후인 120여 년 간에 속하며, 나한도^{그림 94}에 있는 을미년을 고려 고종 때 을미(1235)로 해석한다면 그것이 가장 오래된 것이 된다. 지금 이들을 기준으로 하여 다른 무기년 불화를 살펴보면 대충 같은 고려 후기의 그림으로 추정되는데, 다만 혜허慧虛 필의 백의관음白衣觀音^{그림 226}과 마리지천^{그림 120}은 그 연대를 쉽사리 단정하기 힘들다.

　다음은 불화의 종류인데, 탱화는 압도적으로 관무량수경변상觀無量壽經變相, 아미타불의 독존, 삼존, 팔존도, 그리고 수월관음水月觀音(양류관음楊柳觀音)과 지장地藏, 지장시왕도地藏十王圖 등이어서, 그 용도가 주로 극락왕생을 위한 기원이나 공덕을 쌓고 또 공양에 쓰인 것이 거의 틀림없다. 그리고 조선왕조 초의 예로 보면, 때로 같은 본으로 여러 폭을 만들어 각지에 건립한 원당願堂에 보냈을 가능성이 있다. 불화가 기원, 공덕이라는 실리적 목적으로 제작되었다면 그것은 불화 전통에 따른 의궤, 도상을 엄격하게 따랐을 것인데, 이 경우 그 본보기는 어디서 왔는지 지금 알 길이 없다. 다만 고려의 건축, 조소 등에서 관찰할 수 있듯이, 고려의 미술은 신라의 형식을 잇는 한편 송대의 양식도 가미하면서 고려적인 것을 창출하였다. 아마 불화에 있어서도 이런 면이 있지 않았나 생각되나 송대 불화가 현재 정리되어 있지 않아서 그 관계를 정확히 알기 어렵다.

그림 92 그림 93

노영, 〈아미타 팔대보살〉, 흑담금니(黑淡金泥), 노영, 〈지장보살도〉, 그림 92의 배면(背面).
22.4×13cm, 1307년(大德 11), 국립중앙박물관.

그리고 고려 후기는 원조元朝와의 긴밀한 관계로 보아 원대 불화
의 영향이 있을 성싶으나, 현존하는 고려불화를 보면 그 영향을 찾
을 길이 없고, 오히려 조선왕조에 들어서서 원대 양식이라고 생각
되는 특징이 나타난다.

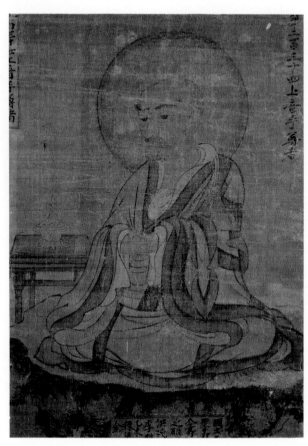

그림 94
〈오백나한도〉(제234 上音手尊者),
견본담채, 55.1×38.1cm,
일본 개인 소장.

화사

현재 유존하는 불화에는 여덟, 아홉 사람의 화가 이름이 나온다. 그
리고 《고려사》나 고려 문인의 기록에서는 고려의 화가로 승속僧俗
을 합하여 사십여 명의 이름을 꼽고 있는데, 탱화에 나오는 화인의
이름은 한 사람도 끼어 있지 않다.《고려사》와 문인이 적은 기록에
의하면, 회화는 소위 감상화임이 거의 확실한즉, 당시 의궤와 도상

을 갖춘 불화가 감상의 대상이 아니었음이 명백하다. 그러나 당시 불상벽화를 위시해 탱화 등 엄청난 수요가 있었을 것인즉, 그것을 감당하는 화사, 화공이 많았을 것인데, 이 역시 자세히 알 길이 없다. 남은 불화로 보면, 화수畵手, 화공이라고 적어 장인이 분명한 것도 있으며, 내반종사內班從事, 반두班頭, 직대조直待詔 같은 관직을 내세운 예, 선사禪師, 주지住持, 대사大師 같은 고위 승직을 나타내는 예도 있다.

　종래 고려에 화원이 있었느냐 하는 것은 문제거리였다. 당시의 서경 곧 지금의 평양에 도화원이 있었고, 또 고려인의 문집에 '화국'畵局이란 말이 있어서 마치 지방에 화원이 있었던 인상을 주거니와, 적어도 현존하는 탱화가 제작된 고려 후기 중앙 관서 내에 화원이 설치되었는지는 의문이다. 오히려 각 관아에 화공들이 분속되어 있어서 불화 제작 때는 차출되지 않았나 생각된다. 그리고 고위 승직의 화인이 때로 제작에 종사한 것은, 《동문선》에 사찰의 주지가 불화를 그린 예도 나와 있어 의심이 없다.

왕가, 귀현

왕가王家와 권신이 원사願寺나 원당을 건립하여 주불과 더불어 탱화를 모시되, 그것이 하나 둘에 그치지 않았을 것은 쉽게 짐작이 간다. 현재 유존하는 것으로 왕숙비王叔妃가 원주願主로 되어 있는 일본 가가미진자鏡神社 소장 수월관음그림 95이 있는데, 왕가의 발원 탓인지 화사도 관아에서 동원되었고 그 화폭도 거대하다고 할 만하

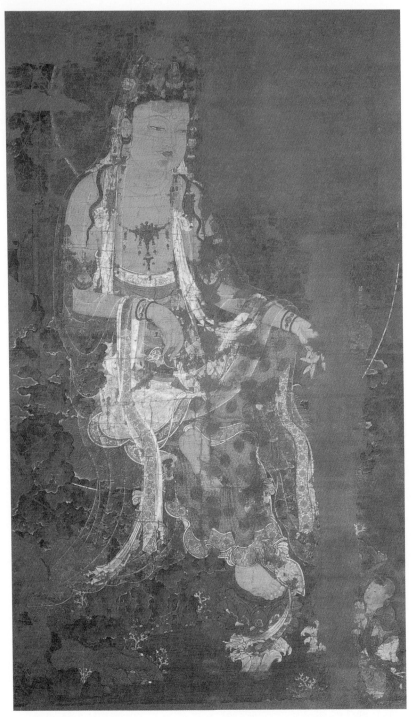

그림 95

〈수월관음〉, 견본채색, 419.5×254.2cm, 1310년(至大 3) 추정, 일본 가가미진자(鏡神社).

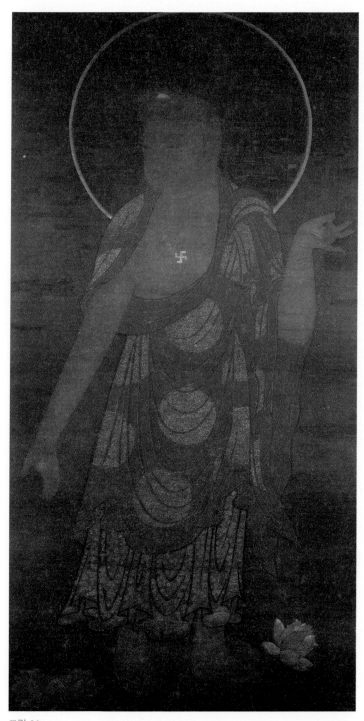

그림 96
자회(自回), 〈아미타여래입상〉, 견본채색, 203.5×105cm, 1286년(至元 23), 일본은행.

그림 97
〈관경서품변상〉, 견본채색,
133.3×51.4cm,
1312년(皇慶 元年),
일본 다이온지(大恩寺).

다(419.5×254.2cm). 이러한 크기면 원당의 규모도 컸을 것이 틀림없다. 시마즈가島津家 구장舊藏의 아미타입상그림 96은 어딘가 자세가 불균형하되 그러함으로 해서 힘 있게도 보이는데, 그 원주는 당대의 권신이던 염승익廉承益이라고 추정되고 있다. 그 탓인지 화인도 선사禪師(승과僧科 제2위)라는 고위 승직이다.

그 당시의 사원은 대개의 경우 대지주이며, 고위 승직의 주지는 권신과 결탁하여 부귀를 마음대로 하였다는 평이 있는데, 마쓰오데라松尾寺의 아미타팔대보살그림 115은 원주인지 화인이지 판단이 어려우나, 하여간 주지로서 대사급(교종의 제5위 승직)이 관계되어 있다. 그리고 지치至治 3년(1323)의 수월관음그림 116은 서구방徐九方이라는 화사가 내반종사라는 관직을 적은 것을 보면 관가의 주문일지도 모른다.

한편 센소지淺草寺 소장 백의관음입상은 기명記銘을 '해동치눌혜허 필'海東癡訥慧虛筆이라고 승직을 적지 않고 겸손한 것을 보면 작자가 곧 원주가 아니었나 생각되는데, 당시 이 같은 탱화 제작은 거액의 비용을 들었은즉, 혜허라는 승려는 제법 고위의 인사로 여겨진다. 그런가 하면 부가富家의 발원으로 우에스기 진자上杉神社의 아미타삼존그림 205을 들 수 있다. 수곤당壽壼堂 서씨徐氏라는 모부인母夫人을 위하여 자제 등이 가재家財를 들여 4폭 탱화를 제작한 것 같은데, 일가의 가산이 넉넉하였음이 짐작된다.

향도

호온지法恩寺 소장 아미타삼존그림 99은 삼존 외에 불제자로 보이는 두 승형僧形이 첨가된 남다른 형식이거니와, 기명記銘이 있어서 그것이 향도들의 출연出捐으로 공양된 것임을 알게 된다. 무릇 향도香徒란 신라 때부터 내려오는 풍속으로, 고려 때는 공동으로 불재佛齋도 모시고 소향燒香 등 갖가지 불교행사를 같이 한다는 명분으로 모이는 작은 결사(계)였다. 당시 향도계香徒契는 크게 성행하여 심지어 부녀들끼리도 향도로 모여 산사의 주지와 놀아나는 일이 흔히 있어 법으로 단속한 일도 있었다. 호온지 삼존도는 명문銘文으로 향도라는 것을 밝혔으나, 이 밖에 지온인知恩院의 관경변상觀經變相그림 101도 향도들의 발원이었을 가능성이 있다. 또 당시 향도로 결연하여 미륵불이 다시 세사에 오실 때 같이 동생同生하자는 미륵신앙이 두터웠던 것으로 미루어, 신노인親王院 소장그림 117이나 지온인 소장의 미륵하생경변상彌勒下生經變相도 원주가 혹은 향도들이 아닌가 생각된다. 하여튼 이들이 향도건 아니건 소위 양반 계층일 가능성이 크며, 《고려사》 제84권 22엽葉에 이른바 '오늘날 양반이 원당을 사사로이 마구 세운다'는 기록이 있어서 양반들의 탱화 제작과 밀접한 관계가 있어 보인다.

관경변상

신라를 이어 고려 때에도 아미타 신앙과 정토사상이 크게 퍼지고

있었다. 그런데 정토삼부경淨土三部經의 하나인 관무량수경觀無量壽經에 따른 탱화 4폭이 유존한다. 그 중 두 폭은 경經의 서품序品을 그린 관경서품변상觀經序品變相이며, 나머지 두 폭은 본변상本變相으로 16관觀을 도상화한 것이다. 서품변상은 알다시피 왕사성王舍城의 아사세태자阿闍世太子가 부왕을 죽이려 하는가 하면 모부인 위제희韋提希는 부처에게 구원을 비는 극적 장면이다.

그런데 다이온지본大恩寺本그림 97과 사이후쿠지본西福寺本그림 98은 대략 같은 때의 제작으로 보고 그 제작 동기가 바로 1312년 직전에 있었던 고려왕 부자간의 왕위 쟁탈이라는 비극을 염두에 둔 것이라는 해석을 한 학자도 있다. 이 두 폭의 서품변상은 하나는 화면을 층계적으로 구성한 데 대하여, 사이후쿠지본은 대칭으로 장면을 나누어 서로 본을 달리한 것 같다. 그리고 사이후쿠지본의 전경前景에 그린 수목과 암석의 묘법은 오늘날 더듬을 길이 없는 고려시대의 한 화풍을 엿볼 수 있게 한다.

다음 지온인그림 100과 사이후쿠지그림 129의 본변상本變相은, 두 변상이 모두 화려하고 장엄하여 과연 서방정토의 위세를 보여주는 느낌이다. 지온인의 본변상은 앞서도 말했듯이 향도들의 공양인 듯한데, 기명 중에는 승통僧統. 대선사大禪師와 같은 승직의 수급首級들이 끼어 있어서 향도라면 여느 향도가 아닌 듯 싶으며, 그림의 중단中段 주불 앞에는 승속의 남녀가 공덕을 드리는 모습이 보여 불화 제작에 특별한 의미가 있어 보인다. 더구나 구도에 있어서도 중단의 존상尊像을 중심으로 크게 그리고 보살, 성문聲聞의 다수가 삥 둘러 있어서 경經 해석이 독특한데, 이러한 도상은 같은 지온인 소장의 조선왕조 초 관경변상그림 100이 그대로 따르고 있다.

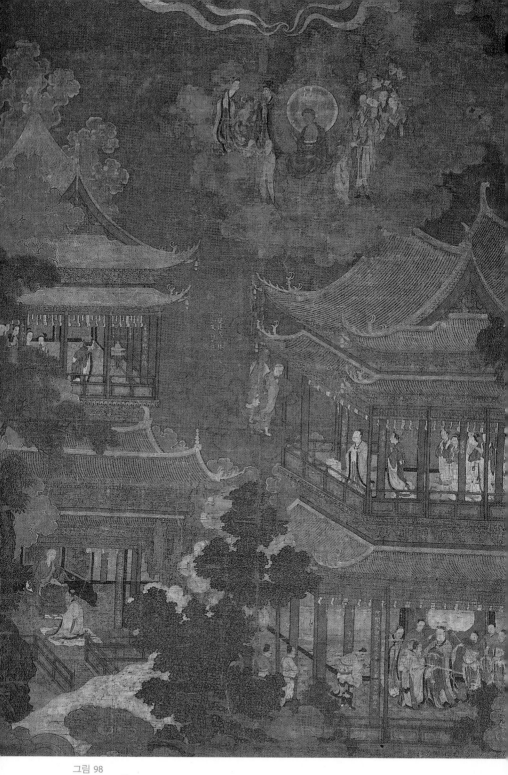

그림 98

〈관경서품변상〉, 견본채색, 150.5×113.2cm, 일본 사이후쿠지(西福寺).

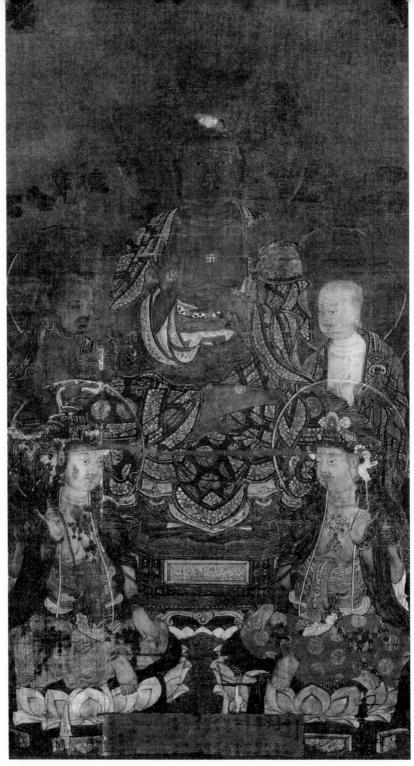

그림 99

〈아미타삼존〉, 견본채색, 119.5×64.2cm, 1330년(天曆 3), 일본 호온지(法恩寺).

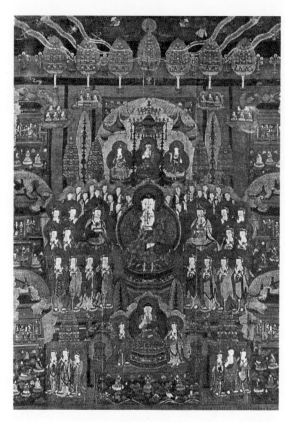

그림 100
〈구품왕생도〉,
견본채색, 269.7×
182.1cm,
1465년(?),
일본 지온인(知恩院).

한편 사이후쿠지본은 일관日觀을 위로 올리고 좌우원상左右圓相 속에 12관觀을 집어넣고 삼배관三輩觀을 화면의 중앙 상하에 배치하여 웅장미를 더하였다. 그리고 좌우의 작은 게문偈文은 조선왕조 후기에도 사용된 것으로, 이것은 이것대로 조선왕조에 내려온 듯하다. 그리고 사이후쿠지본과 유사한 관경변상이 일본 조라쿠지長樂寺에 있는 것은 널리 알려져 있다.

아미타불

미타입상彌陀立像으로 앞서 든 시마즈가 구장품이 연기年紀와 화가명이 있어서그림 96 유명하다. 왼쪽 방향으로 발길을 잡으면서 오른쪽을 돌아다보는 모습이 내영도來迎圖로 해석되는 근거가 된다. 이에 대하여 도카이안東海庵 소장의 미타입상그림 212은 자세가 단정하고 균형이 잡혀서 안정감이 높은 훌륭한 불화인데, 특히 옷자락 선묘가 빳빳하고 탄력이 있어 눈에 띈다. 이에 비하여 쇼호지正法寺 소장의 미타내영도彌陀來迎圖그림 102는 남송 때 작이라는 뉴욕 메트로폴리탄 미술관의 미타입상그림 103과 도상, 옷자락 선이 비슷하여 서로 관계가 있어 보이는데, 하기는 해인사 소장 고려 판화에도 미타내영도그림104가 있어서 당시 흔했던 도상으로 보인다.

아미타독존좌상의 대표작은 네즈根津미술관의 것그림 114으로, 안정감, 선묘, 문양이 모두 탁월하고 화려하여 고려인의 미감을 물씬 풍기게 한다. 이 독존도는 기명에 보이듯이, 고려의 시왕時王과 전왕前王 그리고 왕비인 몽고공주 3인이 나라를 비우고 원나라에 가서 돌아오지 않는 것을 개탄하고 하루속히 환국할 것을 염원한 불화로서, 사연도 기구하고 염원도 간절한 것이었다.

다음 미타삼존입상으로 호암미술관본그림 106과 일본의 MOA미술관(구 규세아타미救世熱海 미술관)본은 유의할 만하다. 특히 호암미술관본은 도상이 독특한데, 협시脇侍도 세지보살勢至菩薩 대신 지장地藏을 모신 것도 어느 본 어느 해석에 따른 것인지 궁금하다. 또 다음 아미타팔존도인데, 그 중의 대표적인 것은 말할 것도 없이 마쓰오데라본松尾寺本그림 115이며 기년이 있어 편년에 기준 역할을 한다. 역시

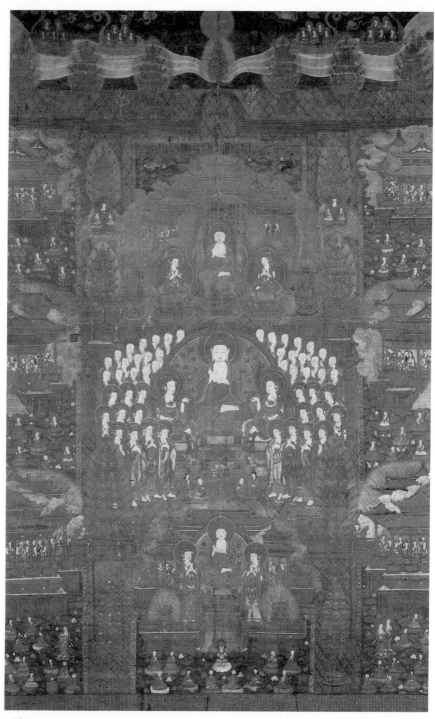

그림 101
설충 · 이□, 〈관경변상〉, 견본채색, 224.2×139.1cm, 1323년(至治 3), 일본 지온인(知恩院).

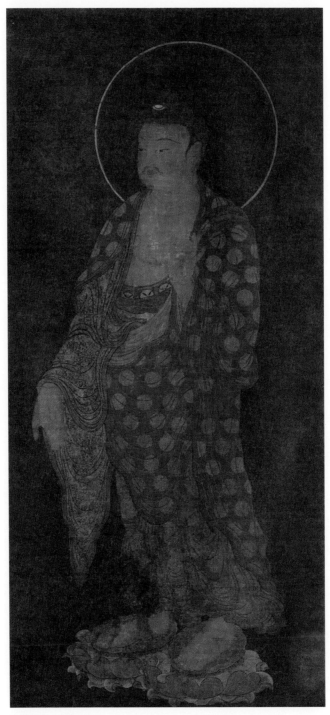

그림 102

〈아미타내영도〉, 견본채색, 184.5×86.5cm, 일본 쇼호지(正法寺).

그림 103

〈아미타입상〉, 견본채색, 136×58.4cm, 남송, 뉴욕 메트로폴리탄 미술관.

그림 104
〈아미타내영도〉, 목판본, 해인사.

그림 105
선재동자상, 목판본.

안정되고 단아한 구도에 상하단이 분명한 고려형식을 갖고 있으며, 하단의 팔보살 중 지장은 고려, 조선 왕조에 자주 보이는 두건을 쓰고 있다.

소위 두건지장頭巾地藏(피모지장被帽地藏)의 유래에 대하여 종래 설이 분분하였으나, 근래(《文物》84년 7월호) 두건지장으로 보이는 오대五代 시대(10세기)의 불화가 중국 산서성山西省에서 나타나 고려의 두건지

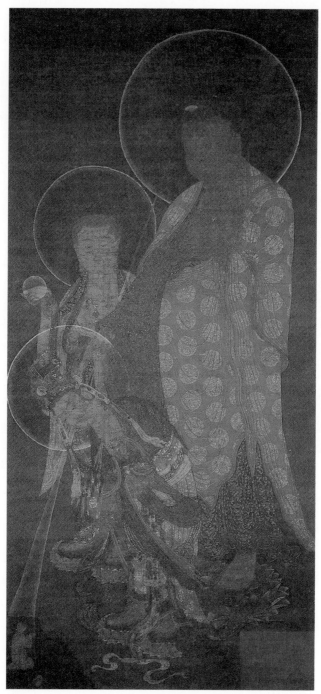

그림 106

〈아미타삼존도〉, 견본채색, 110×51cm, 호암미술관.

장의 양식이 중국에서 유래하였을 법도 하게 한다.

그리고 국립중앙박물관 소장의 노영魯英 작 소칠병화小漆屛畵^{그림 92, 93}의 앞면에는 미타팔존이 있으며, 그 뒷면에는 원정圓頂의 지장과 금강산을 배경으로 한 고려 태조의 배첩도拜帖圖(태조 왕건이 금강산에 계신 법장보살을 배례하는 모양)가 나오는데, 앞뒷면의 연관은 지금 알길이 없다.

수월관음

수월관음은 일본에서 양류관음楊柳觀音이라 하는데, 문헌상으로 보아 고려인은 이런 도상의 관음을 수월관음 또는 백의관음白衣觀音으로 불렀다. 그리고 고려불화의 아름답고 섬려한 맛은 수월관음에 있다고 할 만큼 고려 수월관음은 뛰어나고, 또 수효도 비교적 많고 도상도 거의 비슷하다. 본래 수월관음의 도상은 당나라 주방周昉에서 나온 듯한데(《唐朝名畫畵錄》), 그렇다면 주방의 그림을 많이 사왔다는 신라인을 통해 고려에 전해졌을지 모른다.

한편 원나라 탕후湯垕의 《화감》畵鑑이란 책을 보면(外國畵條), 고려의 관음상이 매우 교묘하고 섬려하다 하였고, 또 고려왕은 원제元帝의 천수天壽를 빌면서 관음 화상을 만들었다. 그리고 고려에서 원제에게 불화를 선사한 예가 있었는데, 아마 십중팔구 이 가운데 화상이 들어 있었을 것이다. 이렇듯이 당시 고려 관음화는 국제적으로 알려지고 그 섬려함이 일컬어졌다. 현재 유존하는 수월관음의 실물을 보아도 그 평과 명성이 타당하였던 것 같다.

먼저 해동海東의 치눌癡訥이라고 자기를 비하한 혜허慧虛의 관음입상이 있다. 이것은 수월관음과는 전연 다른 구도로서, 본이 있는 것인지 아니면 자기의 창작인지조차 지금은 알 길이 없다. 다만 물방울 같은 후광의 예는 다른 것도 있고 판화에서도 발견되는데, 하여간 그 우아하고 고상한 모습은 매우 인상적이다.

수월관음의 정형은 대개《불설고왕관음경》佛說高王觀音經으로 그 예로 지치 3년의 수월관음을 들 수 있다. 이러한 도상이 과연 당의 주방에 유래하는지는 단정하기 어려우나, 이미 943년의 기년紀年이 있는 돈황화 중에 비슷한 도상이 있는 것으로 미루어 보아 그 연원이 적이 먼 것을 짐작할 수 있다. 하여튼 3년본 뿐 아니라 수월관음은 거의 다 아름답고 섬려하고 깨끗한데, 주목할 점은 또 거의 다 흰 천의天衣로 몸을 감고 있으며, 하단에 배례하는 선재동자는 하나같이 두광이 없다는 것이다. 선재동자에 두광을 씌우지 않는 것은, 두광을 씌우는 원과 명의 영향을 받았을 조선왕조의 수월관음도 소위〈주야신도〉主夜神圖를 제외하면 보기 힘들고, 판화에도 두광을 찾기 어렵다는 점이다.그림 105 물론 수월관음의 자세에는 좌향, 우향이 있고 또 동해용왕과 용녀, 그 밖의 것들이 등장하는 예그림 107도 있으나, 기본 구도는 같아서 보타산普陀山에 정병淨瓶, 청죽靑竹, 암벽, 해수, 선재善財 등을 배경으로 한 관음좌상이다.

지장보살

석존釋尊이 입멸한 후부터 미륵불이 출현할 때까지 천상에서 지옥

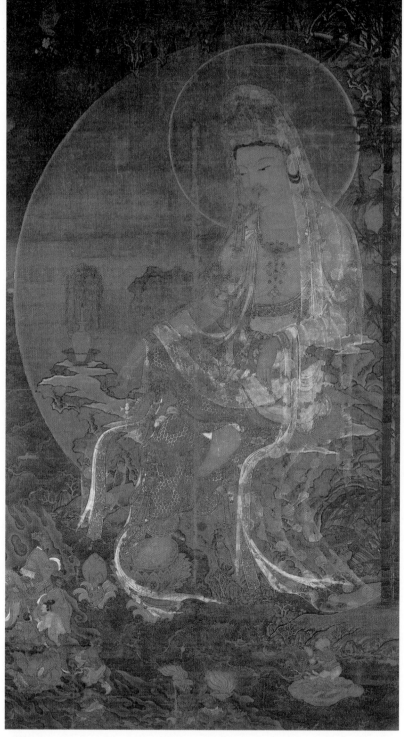

그림 107

〈수월관음〉, 견본채색, 227.5×125.8cm, 일본 다이도쿠지(大德寺).

까지의 모든 중생을 교화하는 지장보살은 어디서나 같이 고려에서
도 숭상의 대상이었는데, 다만 불화로 나타난 지장독존, 삼존, 지장
시왕이든 간에 기년 있는 것이 없어서 편년의 기준이 애매하다. 따
라서 독존, 지장시왕도 등 외에도 미타팔대보살 등에 나오는 지장
도 참고하여 비교, 검토하는 수밖에 없다. 그리고 고려 지장도에서
앞서 언급했듯이 원정圓丁의 사문형沙門型이 있고 두건지장형頭巾地藏型
도 있는데, 이 두 형태는 조선왕조에도 이어진다.

고려의 두건지장독존도는 네즈미술관의 것그림 108이 대표적이며
또 걸작이라고 할 만하다. 단아하고 균형 잡힌 모습, 옷과 두건이
찬연한 무늬로 꽉 차 있으면서도 번거롭지 않고 호화로운 느낌은
역시 고려불화의 맛이 아닐 수 없다. 더구나 젠도지善導寺의 원정형
지장그림 127에 이르면 금색의 찬란함과 의문衣紋의 화려함이 자세의
율동감과 잘 어울려 말할 수 없는 아름다움과 귀족 취미의 섬려감
을 준다. 지장시왕도 역시 고려, 조선왕조를 통하여 유행하던 불화
인데, 지금 남은 고려 것은 시왕을 따로 그리지 않고 지장을 중심으
로 도명화상道明和尙, 무독귀왕無毒鬼王, 신장神將, 시왕十王, 판관判官 등을
한 폭에 몰아 그리는데, 앞 아래에 금모사자金毛獅子를 넣기도 하고
안 넣기도 한다. 그리고 이 경우에도 지장과 그 밖의 것과의 상하관
계를 이단 구조로 명백히 한다. 지장시왕 중 지장이 원정형으로 나
오는 대표적 예는 닛코지본日光寺本그림 128이며, 두건형으로 나오는 예
로 독일 베를린 동양미술관본그림 110을 들 수 있다. 베를린의 지장시
왕은 앞 아래에 금모사자를 배치하였는데, 이와 유사한 것에 호림
미술관본이 있고 베를린본과 거의 같으면서 사자가 없는 것에 세
이카도靜嘉堂본이 있다.그림 109

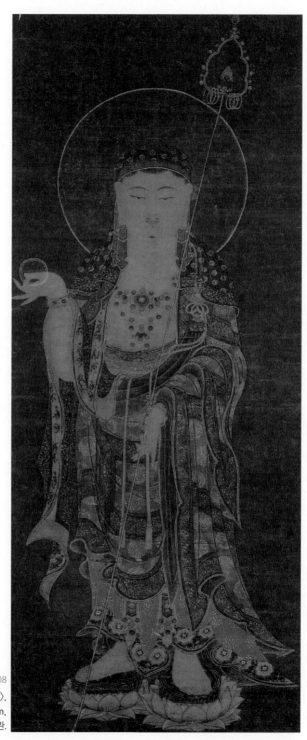

그림 108
〈지장보살입상〉,
견본채색, 107.6×43.3cm,
일본 네즈(根津)미술관.

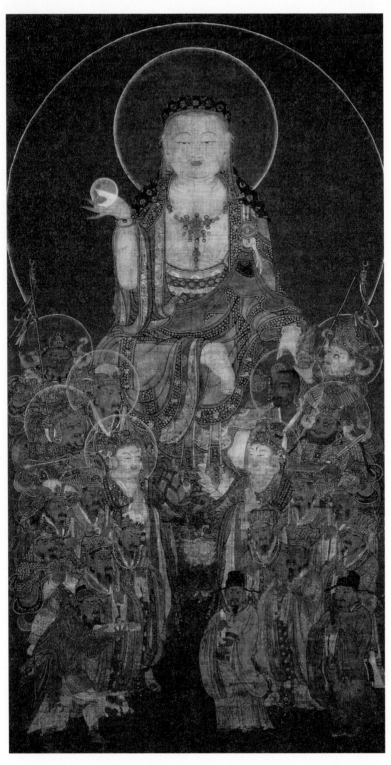

그림 109
〈지장시왕도〉, 견본
143.5×55.9cm,
일본 세이카도(靜嘉

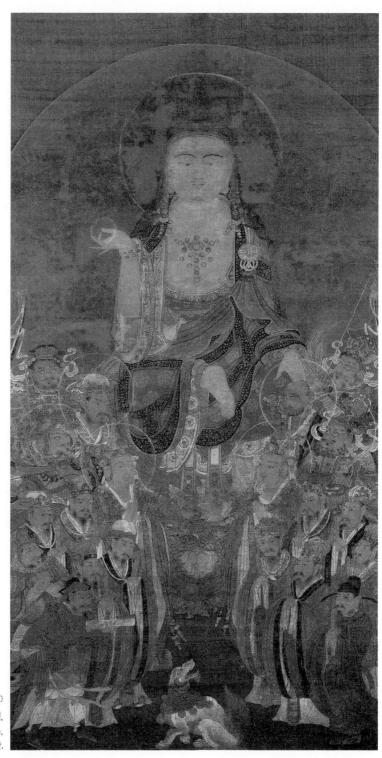

그림 110
〈장시왕도〉, 견본채색,
109×56.5cm,
베를린 미술관.

마리지천, 나한, 사경변상

도코지東光寺 소장의 마리지천摩利支天그림 120은 경經에 말한 육비六臂, 팔
비八臂, 삼면三面 등의 무서운 형상과 달라 과연 마리지천으로 볼 것
인지 주저되나, 그러나 천선天扇을 들고 있는 점과 고려 판화의 마리
지천이 천녀天女 차림에 천선도 없는 것을 보면 이것을 마리지천으
로 보아도 무관할 것 같다. 그런데 고려 문헌으로 추측하면, 국난이
있을 때 마리지천 도량道場이 성행하였은즉 이 불화는 국난 때 제작
되었을 가능성이 있다.

　그리고 나한도는 국난 중에도 많이 그려진 것 같은데, 지금 남아
있는 고려 나한 중 을미의 간지를 고종 22년으로 보면그림 94 몽고의
고려 침입기간이 된다. 다만 나한도 중에는 필치가 서로 다른 것이
있어서 여러 사람의 손으로 된 느낌이다.

　다음은 고려 사경화寫經畵인데, 유존한 것 중 가장 오래된 것은 일
본 문화청의 대보적경변상大寶積經變相그림 111으로, 이것은 신라시대의
화엄경변상 잔편그림 112과 비교하면 삼존 주변을 산화散華로 가득 채
우려고 한 노력이 보인다. 이 점은 이후의 거의 모든 사경변상의 특
징으로, 그림은 금은니로 호화로움을 극에 달하게 할 뿐 아니라 화
면을 충만시키려는 의지가 보인다. 그 예로서 호림미술관의 금니사
경변상(1334)을 든다.

그림 111
〈대보적경 변상〉, 감지금니(紺紙金泥), 29.2×45.2cm, 1006년(統和 24), 일본 문화청.

문양

고려 탱화를 통틀어 그토록 호화롭게 하는 이유의 하나가 존상尊像, 협시挾侍, 신중神衆 등의 의문衣紋이요, 관경변상의 주위까지를 휘덮고 있는 무늬의 충만이다. 그리고 그 무늬는 바로 고려 도자기, 동종銅鐘, 범종 등에 줄곧 쓰이던 무늬였다. 의문이 다양하고 아름답고 때로 복잡한 것이 고려 고유의 특징인지 아닌지 지금 판단하기 어렵다. 앞서 언급한 뉴욕 메트로폴리탄 미술관의 남송 미타입상을 언뜻 보면 의문이 없어 보였으나, 자세히 살펴보면 깃가에 의문의 흔

그림 112
〈대방광불화엄경변상〉,
감지금은니, 높이 23cm,
755년(天寶 14),
호암미술관.

적이 있어서 본래는 무늬가 있던 것이 마멸된 듯하다. 한편 중국 산
서성山西省에 남아 있는 금대金代 벽화의 불, 보살들은 천의天衣에 무
늬를 넣고 있지 않다.

　고려의 가장 흔한 무늬는 모란, 연꽃, 국화, 당초, 연판連瓣, 초충,
초문草文 등의 화초무늬와 운문雲紋, 보상화문寶相華文, 보륜문寶輪文, 수
금문水禽文, 귀갑문龜甲文, 동심원문同心圓文 등인데, 이것들이 서로 섞여
가며 빽빽이 들어서서 전체로는 복잡한 것 같으면서 자세히 들여
다보면 어딘지 청초하고 산뜻한 맛이 돌아, 이것도 고려 사람의 취
미려니 생각된다.

　대체로 현재 유존하는 고려 후기의 불화는 귀인, 사대부가 즐기
던 감상화는 물론 아니지만, 고려 귀족의 호화 취미나 섬려감을 만

족시키려는 듯이 보인다. 동시에 현세의 식재息災, 안락과 내세의 극락왕생을 기원하는 열렬한 신앙이 들어 있다. 그리고 신라 이래 내려오는 불화의 미감은 고려 귀족의 섬세하고 호사한 안목으로 다듬고 문지른 결과, 고려적이라고 할 수 있는 섬려한 불화를 낳게 되었다. 고려의 아름다운 불화 화풍은 조선왕조에 들어서면 급작히 사라진다.

고려 탱화

문헌상의 기록

불화의 뜻을 여기서는 불교 관계 그림, 그것도 의궤, 도상 같은 격
식에 따른 그림만으로 한정한다. 그러면 불화는 대략 벽화, 탱화,
경화經畵, 판화로 나눌 수 있는데, 판화는 직접 그리지 않는 것이라,
순수한 의미에 있어서 불화는 나머지 셋에 그친다. 그런데 불화에
대한 고려시대의 기록은 대단히 미미해서 기록의 행간을 읽어야
비로소 그 일단을 침작하게 된다.

먼저 벽화인데, 고려 때는 절뿐이 아니라 도관道觀, 관아官衙에도
벽그림을 쳤던 모양이다. 모두 알듯이 송나라 서긍徐兢의《선화봉사
고려도경》宣和奉使高麗圖經에 보면, 도교를 섬기는 복원관福源觀에 삼청
상三淸象이 있었다고 전하는데[1] 벽화일 가능성이 크고, 또《보한집》
補閑集 하권에는 공관벽公館壁에 간신이 나라를 떠나는 그림이 있었다
고 하며,[2] 고려 역사의 원종 당시 기록으로 절과 공신당功臣堂에 태
조 이래의 공신의 벽화가 있었다고 한다.[3] 심지어 이규보李奎報의 시
에 보면 무당집 벽 가득히 신상神像이 그려져 있었던 것으로 되어

있어서[4] 당시 벽그림이 제법 유행하였다는 느낌이 든다.

절의 불화의 경우도 앞서 인용한 《고려도경》에 약간 언급된다. 곧 흥왕사興王寺에 송나라 상국사相國寺로부터 본떠온 벽그림이 있었다고 하며, 또 광통보제사廣通普濟寺에서는 오백나한의 도상을 본 것으로 서긍은 적어 놓았다.[5]

한편 《동문선》 제65권에 수록된 〈선원사 비로전 단청기〉라는 글이 있어서[6] 14세기 초반 절의 벽화나 단청의 자세한 예를 알게 된다. 그 내용이 자못 중요하므로 요지를 간추리면—태정泰定 갑자년 (1324) 송나라로부터 채색을 사들여 그 이듬해 봄 동서벽에 40신중神衆을 그리고, "정유년 겨울에 북편 벽에 55면의 지식知識의 화상을 그리고, 또 창문과 기둥과 난간에 칠하니, 무늬 있는 새며 채색 놓은 동물이며 진기한 꽃, 보문 같은 풀들이 기둥, 서까래, 동자 기둥들 사이에 서로 꿈틀거리며, 부처님, 천신天神, 신인神人, 귀신 등이 담벼락과 난간과 창살 사이에 죽 늘어서" 있다는 것으로, 주존主尊 뒤에 화엄경의 선재善財가 찾던 55 선지식善知識을 그린 것이나[7] 조수鳥獸, 화초를 화려하게 채색한 난간, 기둥이 완연해서 문득 전에 수덕사에 남았던 꽃 그림이 생각난다.그림 113

뿐만 아니라 절의 전각 바깥벽에 늙은 소나무를 크게 그리는 예도 있어서[8] 때로 불화의 경지를 떠나는 경우도 있었던 것 같다. 고려 때는 일찍이 최승로崔承老의 상서에도 나오듯이[9] 절의 수효도 지나쳤을 뿐 아니라 그 규모도 상당한 것이 많았던 것으로 알려진다.

비록 거란, 몽고의 국난 이전의 사원에 대해서 지금 알 길이 묘연하기는 하나, 그 이후의 중수기[10]를 참고하면, 큰 절은 규모가 대개 2백 수십간을 넘었고 그 속의 전각은 작은 것이 3간, 큰 것은 7

그림 113
〈수덕사 대웅전 벽화〉(모사도), 114×207cm, 국립중앙박물관.

간이 보통이나, 그 안팎을 불화, 단청으로 장엄莊嚴하였다면, 그것은 대단한 화역畵役이고, 또 앞에 인용한 선원사 비로전의 비용으로 보아 그 경비도 막대하였던 것으로 짐작이 된다.

다음은 탱화인데, 주로 부처님의 공덕을 비는 탱화가 고려 때 많이 제작되었을 것은 역시 기록은 요요하나 쉽게 알 수 있는 일이다. 의종 연간에 궁중의 내시들이 결탁해서 백성을 학탈하면서 군왕에게 아첨하느라 절을 짓고 불화를 만들었다고 하는데,[11] 내시인 백선연白善淵이 의종의 나이 수에 맞추어 동불銅佛과 관음보살 그림을 각각 40개씩 만들었다는 기록은[12] 이 문맥에서 보아야 할 것이로되, 하여간 탱화의 성행을 말하고도 남음이 있다. 또 충렬왕 때 원

나라 황제의 천수를 비는 의미에서 관음보살 12구를 그린 것이나, 충선왕, 충혜왕 때 불화를 원나라에 바친 기록은 주목할 만하다.[13]

하기는 충렬왕 9년에 왕과 왕비가 효신사孝信寺에 행차하여 화불을 보았다[14] 하니 벽화일 수 있거니와 '화불'의 용례로 보아 탱화일 수도 있고, 그것도 원당願堂의 탱화일 수도 있다. 고려 때는 역사에 기록될 정도로 과하게 귀인은 원당으로 절을 지었는데, 그 곳에 원주願主의 공덕을 비는 탱화가 있게 마련이니 탱화의 수요는 이 면에서 가장 컸던 것으로 추측된다. 물론 이와는 다른 탱화의 예가 기록으로 남아 있다.

이규보의 문집에는 거란이 물러간 것을 기념한 수월관음과 먹으로 그린 관음그림의 글이 나오고,[15] 대각국사의 글귀에도 새로 그린 수월관음에 관한 글을 볼 수 있다.[16] 그리고 공민왕이 그렸다는 〈달마절로도강도〉達磨折蘆渡江圖는 격식에 따른 탱화가 아닐지 몰라도, 〈동자보현육아백상도〉童子普賢六牙白象圖는 의궤에 따른 탱화일 가능성이 있다. 이렇게 보면 고려 때 많이 그린 조사도祖師圖를 제외하고라도 탱화의 제작이 크게 번진 것을 살필 수 있는데, 이에 못지않게 사경寫經이 크게 번진 것은 고려 때 사경원寫經院, 후에는 금자원金字院이 설치되어 있어서 금은자金銀字의 사경이 제작되고, 또 승속僧俗의 사경인들이 수십 명 혹은 수백 명씩 원나라에 불려간 것으로[17] 쉽사리 짐작된다.

그런데 모두 알듯이 사경의 머리 또는 중간에 변상도가 있는 것이 보통이니 이 변상그림 역시 그 수효가 엄청난 것으로 생각되는데, 더구나 이 사경이나 불상, 탱화가 호화스러운 것은 아마 고려 성종 때 지적되었다. 최승로에 의하면,[18] 옛날에는 불경은 모두 황

지黃紙를 쓰고 불상은 금, 은, 동, 철을 사용하지 않았던 것이, 신라 시대 말 불경과 불상이 모두 금, 은을 써서 사치스러움이 도를 넘었다고 하는데, 이것으로 보면 고려의 사경, 탱화가 화려하고 호사스러운 것은 신라 말엽부터의 풍조를 이어 받은 것으로 이해된다.

물론 이것은 불교의 융성과도 관계가 있는 것으로, 가령 명종 5년에 내린 조서에 보면,[19] 민간에 만연되고 있는 사치풍조를 엄격히 금지하면서 금, 은 장식은 오직 불상, 불화나 불경에만 사용하게 하였으니, 이것으로 고려 사람의 돈독한 신앙심도 알겠거니와 동시에 불상, 불화, 불경의 호화 풍조도 넉넉히 짐작이 된다.

그러나 이 모든 일도 오늘날 얼마 안 되는 유문遺文을 통해서 불화 관계를 더듬어 본 것에 불과한데, 다행히 고려불화의 실물, 주로 탱화와 사경변상의 실물이 얼마간 유존된 것이 있어서 그 편린이나마 고려불화의 구체적 면목을 헤아려 볼 수 있다.

유존 고려불화의 현황

현재 고려불화로 알려져 있는 것은 벽화가 하나, 탱화가 근 80여점, 사경변상이 수십 폭인데, 이 수효는 장차 더 증가될 가능성이 크다. 그런데 그림이라는 각도에서 특히 주목되는 것은 이 가운데 탱화 부분인데, 이 탱화의 대부분은 일본에 유존한다. 사경변상을 제외한 나라 안의 고려불화는 주지되듯이 경북 영주군 부석사의 벽화,그림91 국립중앙박물관 소장의 조그마한 칠병漆屛과 나한도 5점(이외 3점이 더 있다), 그리고 근간 일본에서 국내로 들여온 탱화 2점뿐이고,

구미에 있는 것으로 알려진 5, 6점^{그림 103, 110}(이외에도 보스턴 미술관 등에 수점이 수장되어 있다)의 탱화를 제쳐놓으면 나머지는 모두 일본에 있는 것이 된다.

그런데 이것들이 고려불화로 단정된 데에는 몇 가지 이유가 있다. 우선 그 소재로 보아 의심이 없는 것인데, 예컨대 부석사의 사천왕과 제석, 범천의 벽그림 등이다. 둘째는 그림에 명기銘記가 또렷해서 의심의 여지가 없는 것인데, 현재 22폭 정도가 전해진다. 셋째는 이 명기가 있는 그림을 기준작으로 해서 그것과 도상, 화법, 무늬, 그 밖의 것이 유사한 그림이다. 넷째는 소위 그림으로서의 감인데, 이것은 판단의 기준으로 채택하기가 어려우나 때로는 판단의 보조적 역할을 한다. 다섯째는 일본에서 의식적, 무의식적으로 쓰는 방법으로, 불화 가운데 일본 것 같지도 않고 중국 것 같지도 않은 것은 일단 한국 것으로 보는 예인데, 이것은 중국 불화가 아직 정리되지 않아 그 유형이 모호하여 현재로서는 위험이 많은 방법이라고 생각된다.

하여간 이러한 방식으로 근 90점의 탱화, 벽화, 소칠병이 고려불화로 세상에 알려지고 있는데, 물론 가장 확실한 것은 소재에 의한 것과 기명記銘에 의한 것이다. 지금 소재로 보아 고려 벽화가 분명한 부석사 벽화를 논외로 하고 연기가 분명한 고려불화를 들면 다음과 같다.

1. 오백나한도 9폭, 을미년 작 5폭, 병신년 작 3폭, 불명 1폭.^{그림 94}
2. 아미타입상, 지원至元 23년(충렬왕 12년, 1286), 일본은행 소장.^{그림 96}
3. 아미타좌상, 대덕大德 10년(충렬왕 32년, 1306), 일본 네즈根津 미술

관 소장.그림 114

4. 소칠병 안퓨, 대덕 11년(충열왕 33년,1307), 국립중앙박물관 소
장.그림 92, 93

5. 아미타삼존도 3폭, 지대至大 2년(충선왕 원년, 1309), 일본 우에스
기 진자上杉神社 소장.그림 205

6. 수월관음, 지대 3년(충선왕 2년, 1310), 일본 가가미진자鏡神社 소
장.그림 95

7. 관경서품변상, 황경皇慶 원년(충선왕 4년, 1312), 일본 다이온지大恩
寺 소장.그림 97

8. 아미타팔대보살, 연우延祐 7년(충숙왕 7년, 1320), 일본 마쓰오데라
松尾寺 소장.그림 115

9. 관경변상, 지치至治 3년(충숙왕 10년, 1323), 일본 지온인知恩院 소
장.그림 101

10. 수월관음, 지치 3년(충숙왕 10년, 1323), 일본 스미토모住友가 소
장.그림 116

11. 아미타삼존, 천력天曆 3년(충숙왕 17년, 1330), 일본 호온지法恩寺 소
장.그림 99

12. 미륵하생경변상, 지정至正 10년(충정왕 2년, 1350), 일본 신노인親王
院 소장.그림 117

이상 12점 23폭이 기년이 확실하고 따라서 그 시대에 있어서 도
상과 화풍의 기준 작품이 된다. 다만 앞에든 나한도 9폭만은 연호
가 적혀 있지 않아서 절대연수를 확정하기 힘든데, 일본에서는 고
려 고종 22년과 23년, 그러니까 1235년과 1236년으로 보는 것 같

다.[20]

그렇다면 기년이 있는 기준 작품으로는 제일 오랜 것이 되고, 또 이 나한도는 시기로 보아 몽고의 침입 중에 그린 것이 되며, 병신 년은 바로 강화도에서 대장경의 재조再彫를 시작한 해가 된다. 그런 데 앞에서 보다시피 기년이 명백한 불화로 고종 연간 이전으로 올 라가는 것이 없고, 따라서 절대연수가 미심한 나한도를 제쳐 놓으 면 고려의 앞 시대가 되는 이백 년간의 기준이 될 만한 불화를 찾 기 힘들다. 그러므로 현재 남아 있는 고려시대 후기의 기년불화로 서 어떻게 고려 전기의 불화를 추정할 수 있느냐 하는 어려운 문제 가 나온다. 뿐만 아니라 현존하고 있는 불화는 사경변상과 단 하나 의 벽화, 단 하나의 소실병의 그림을 제쳐 놓으면 남는 대다수 탱화 의 내용은 매우 제한되어 있다.

그 대략을 살피면, 관경서품변상 2폭, 관경변상 2폭, 미륵하생경 변상 2폭, 아미타팔대보살 약 8폭, 아미타독존 약 6폭, 아미타삼존 도 약 10폭, 지장시왕 약 5폭, 마리지천 1폭, 기타 10여 폭으로 거 의 아미타불과 관음, 지장 관계로 집중되어 있다. 따라서 이러한 유 존 탱화의 내용이 고려 후기 탱화의 전반적 추세를 반영하는 것인 지, 그리고 고려 전기에 있어서는 탱화의 추세가 어떠하였고, 또 크 게는 고려 전후기의 사찰 벽화는 어떠하였느냐 하는 대단히 힘든 문제가 나온다.

그리고 탱화의 크기를 보면 일본 가가미진자 소장 수월관음 같 이 길이가 4미터, 폭이 2미터 반이 되는 거작도 있으나 이것은 예 외고, 큰 것은 대개 길이 2미터를 약간 넘고 폭은 1미터를 넘는 것 이 보통이며, 작은 것은 길이와 폭이 1미터 미만이어서 그것이 사

그림 114
〈아미타여래좌상〉, 견본채색, 162.5×91.7cm, 1306년(大德 10), 일본 네즈미술관.

그림 115
〈아미타여래팔대보살〉, 견본색채, 162.5×91.7cm, 1320년(延祐 7), 일본 마쓰오데라(松尾寺).

그림 116
서구방, 〈수월관음〉,
견본채색, 165.5×101.5cm,
1323년(至治 3년),
일본 스미토모은행.

용된 벽면의 크기를 역으로 추상推想하게 된다. 현재 이 탱화들은 상

당한 수효가 보수된 흔적이 있으며 우에스기 진자의 삼존三尊의 예

같이 원래의 맛이나 형상을 어느 정도 잃지 않았나 하는 것도 있다.

 앞서 언급하다시피 현재 유존하는 탱화는 기년이 있는 불화 중

에 고종 때, 곧 몽고의 침입시기 이전으로 거슬러 올라가는 것이 없으며, 기년이 없는 것도 고려 전기에 속한다고 단정할 만한 것을 찾기 힘들다. 고려의 절과 불상, 불경 등은 이미 들었듯이 요遼와 금金의 침입으로 모두 타서 없어졌다고 전하니, 그때에 앞선 시대의 벽그림이나 탱화를 기대하기란 어려운 일이다. 더구나 곧 이어서 40년간의 여몽전쟁이 벌어졌으니 유물이 남을 리도 없거니와, 송나라에서 채색 안료를 무역해 오던 실정으로 보아 강화도에서 항전하던 때에 진채의 불화 제작이란 매우 힘들었던 것이다.

한편 고려 역사에 의하면 외국 침략에 대응하는 호국의 도량, 법회가 빈번히 개최된 것으로 전해지는데, 그렇다면 그렇게 여러 차례 모시던 마리지천이나 제석천, 범천 그리고 사천왕의 탱화도 많았을 법 싶은데, 현재로는 유전되지 않고 다만 마리지천 그림^{그림 120}으로 전하는 것이 있으나, 그 제작연대나 존상尊像의 확실한 명칭을 단정하기 힘들다.

그러나 설령 이러한 호국의 신상神像을 그렸다손 치더라도, 한편 인간이 이 세상에서 간절히 바라는 수복壽福, 구고救苦, 구재救災와 극락왕생을 비는 탱화, 곧 관음, 지장과 아미타불의 공덕을 비는 탱화를 고려 전기에도 그렸을 것은 거의 틀림이 없다. 일찍이 고려 초라고 할 수 있는 10세기 후반 최승로의 상서에는[21] 백성이 불교를 혹신酷信하되 주로 수복을 구하느라 다못 기도를 드린다고 하는 말이 있거니와, 여기에 신라시대 말엽부터 금, 은을 사용하는 호화 취미가 가세하였다.

본래 정토사상은 신라 이래의 유행이거니와 고려 때는 마침 송나라 때인 중국에서도 정토사상이 성행하여 이 영향도 받았을 성

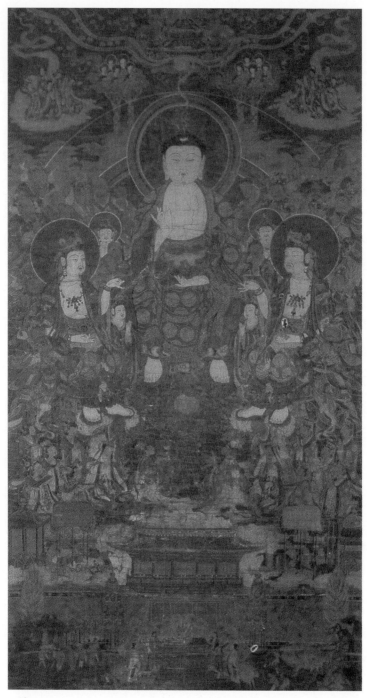

그림 117

회전, 〈미륵하생경변상〉, 견본채색, 178×90.3cm, 1350년(至正 10), 일본 신노인(親王院).

싶은데, 아닌 게 아니라 몽고 침입 전 고려 가람의 규모를 적은 서긍徐兢의 안화사安和寺의 기술[22]을 보아도, 절 안에 무량수전을 비롯하여 미타당彌陀堂과 관음, 지장을 모신 집들이 있다고 적고 있으며, 고려 후기에 나오는 사찰의 중수기를 보면 대개는 미타전, 관음전, 지장전 들이 있다.

고려탱화의 내용과 양식

관음보살

현재 유존하는 고려 탱화 중에 가장 수효가 많은 것은 관음보살의 독존도인데, 그 대부분이 소위 수월관음의 형식이며 고려 사람도 그렇게 이해한 것 같다.[23] 지금 수월관음의 기준 작품이라고 할 수 있는 지치至治 3년의 기년 작품인 관음보살그림 116을 보면, 보관寶冠에 화불化佛을 모신 관음보살은 암벽 위에 앉아 왼다리를 내려놓았으며 오른다리는 왼다리 무릎 위에 올려놓고, 머리로부터 온몸에 무늬 있는 투명한 사라紗羅를 감싸고 있다. 그리고 앉은 왼편에 대나무 두 그루가 올라가 있고 오른편 바위 위에 있는 투명한 그릇 속에 든 정병淨瓶에는 버들가지 하나가 꽂혔으며, 관음 앞 물 건너에 남순동자南巡童子로 믿어지는 동자가 무릎을 꿇고 합장하고 있다. 관음보살이 앉은 뒤로 두광과 신광이 그려져 있으며, 관음의 오른팔은 무릎 위에 내려져 있되, 손에 염주를 잡고 있으며 왼팔은 바위에 기대어 있는 형상이다. 다른 형태도 있는데, 가령 다이도쿠지 구장舊藏의 수월관음그림 214은 바위 위에 결가부좌하고 오른손에 연지蓮枝를

쥐고 있으며, 가가미진자의 경우는 오른손에 아무것도 쥐어진 것이
없고, 그리고 동자의 자세도 선 경우, 엎드린 경우 등 다양하다.

이러한 관음보살의 거처와 자태는 이미 돈황 천불동에서 나온
그림으로그림 123~125 그것이 이른바 수월관음의 형식인 것이 명백하
되, 그러나 그것은 서역풍의 배경이며 아직 문헌에 보이는 도상24
을 다 갖추지 못하고 있으며, 현재로는 고려 수월관음의 형식을 판
단하는 데 도움이 될 만한 중국 중원의 기준 작품이 없다.

지금 자료가 부족한 대로 판화로서 참고하면, 도쿄예술대학 소
장의 남송 것이라는《문수지남도찬》文殊指南圖讚의 보타낙가산補陀落迦
山의 관음을 선재동자가 찾는 장면을 보면,그림 118 암좌 위에 앉은 관
음의 오른편에 암벽과 대나무가 보이며, 왼편에 그릇과 그 속에 든
수병와 그곳에 꽂힌 버들가지가 있으며, 물 건너에 선재동자가 서
서 합장하는데 머리의 배광이 없고 또 새가 안 보인다.25 그리고 오
른편 위로 낙수 모양의 신광 속에 버들가지를 든 용녀가 서 있으며,
끝으로 중요한 것은 고려풍의 투명한 흰 사라가 보이지 않는다.

다음으로 내가 미국 국회도서관에서 열람한《당송원판화집》唐末
元板畵集에 실린 돈황에서 발견된 수월관음그림 119을 보면, 역사 고려
풍의 머리에서부터 걸친 투명한 사라는 보이지 않고 그 대신 관음
의 머리 오른편으로 새가 날고 있으며, 아래로 오른편에 동자, 그리
고 왼편에 구름을 탄 용녀가 보이는데 모두 두광을 가지고 있다.

또 일본의 덴리대학 도서관 소장의 명나라 선덕 7년(세종 14년,
1432) 제작의 수월관음판화그림 121를 보면, 관음보살은 손에 버들가
지를 든 대신 옆에 수병과 버들가지가 없고 왼편 아래로 동자가, 그
리고 그 위로 신장神將이 보이며, 오른편 아래로 용녀와 용왕이 그려

그림 118
《불국선사문수지남도찬》
(佛國禪師文殊指南圖讚) 삽화,
높이 12cm, 남송, 일본 도쿄예술대학.

그림 119
〈수월관음〉, 《당송원판화집》 중, 21.5×15.5cm.

져 있고, 그 위편으로 새가 날고 있다. 조선시대 성종 16년(1485)에
간행된 속칭 관음경의 판화^{그림 122}는 간기_{刊記}에 의하면**26** 당본(즉 중
국본)을 세밀히 옮긴 것이라고 하는데, 그 권두에 실린 수월권음도
투명한 흰 사라를 걸치지 않고 있으며, 선재동자에는 두광이 있으
며, 오른편에 용왕과 용녀로 보이는 인물이 있으되 두광이 없고, 위
로는 새가 날고 구름을 탄 신장이 나타난다.

　이렇게 보면 남송 때의 판화에 있어서는 새가 안 보이고 동자 머
리에 두광이 없는 점이 지금 유존하는 대부분의 고려의 수월관음
과 같으며, 동시에 혜허가 그렸다는 관음입상^{그림 226}의 낙수형 신광
이 생각난다. 이에 대해서 원나라 시대 이후의 판화에는 거의 새가

나오고 동자는 두광을 갖고 있으며, 원나라로부터 명나라로 오면서 판화에 용녀와 용왕 비슷한 인물이 나타나고 신장이 나타난다. 그리고 송원宋元을 통틀어 백의관음은 볼 수 있으되, 투명하고 무늬 있는 흰 사라를 걸친 백의 형상은 아직 볼 수 없다.

이러한 각도에서 볼 때, 새가 날고 용왕과 그 권속이 나타나는[27] 다이도쿠지 소장의 관음그림 107은 적어도 그 본이 원나라에서 왔을 가능성이 있고 연대도 고려 말로 추정되거니와, 다만 관음의 처리, 동자의 두광 같은 것은 고려의 전통을 따랐다고 여겨진다. 또 같은 의미에서 야마토분카칸 소장의 수월관음은 그 이색적인 몸매, 금실로 처리한 투명한 사라 표현, 두광 있는 동자 따위가 마음에 걸린다. 본래 이 투명한 사라는 비단이 아니라 흰 세첩細氎으로《관세음보살설소화응현득원다라니》觀世音菩薩設燒華應現得願陀羅尼에 이르는바 "관음보살은 의당히 희고 깨끗한 가는 털옷을 몸에 걸치고 백의로 연꽃 위에 앉으신다"는 것인데[28] 고려의 관음은 그것을 흰 무늬 있는 얇은 비단으로 바꾼 셈이 된다.

하여튼 이러한 관음의 모습을 고려 사람은 수월 또 백의관음이라고 생각했던 모양이다. 이규보의 글에 보면, 강원도 낙산의 관음은 수월수상水月晬相이라 평하는 한편, 관음의 "흰옷 입은 정갈스런 모습이 물에 비친 달과 같다(白衣淨相如月映水)"라고 하였고, 또 수월을 본 떠 백의관음을 닮게 하였다고 적은 일도 있다.[29] 이렇듯이 고려 사람은 수월관음에 희고 투명한 무늬 있는 사라를 걸치게 함으로써 백의관음으로 보려는 경향이 있었으며, 그것은 좌상에 국한하지 않고 혜허의 관음처럼 입상에 있어서도 마찬가지였던 것으로 여겨진다. 말하자면 수월상水月相의 백의관음이라고 할까. 하여간 수

월관음의 도상은 고려시대에 대단히 유행한 형식이었던 모양으로, 비단 공덕을 빌거나 공양하느라 제작하였을 뿐 이니라 절의 전각에 표시는 불상으로 역시 이러한 도상을 채택한 예가 있다. 이색李 穡의《목은집》牧隱集에 보면,[30] 관음전에 모셔 있는 관음보살 그림을 읊으면서 '구의상수월'攍衣想水月이니 '병중일지류'瓶中─枝柳니 하는 글 귀를 사용한 것으로 보아 그것이 수월관음의 도상이었던 것이 틀림없을 것이다.

이러한 수월관음은 기년이 있는 지년至治 3년 것은 화가가 서구방徐九方 한 사람으로 되어 있으며, 혜허의 경우는 기년이 없어 한 사람의 이름만 나와 있다. 이에 대하여 그 명기가 확인되어 충선왕 2년의 기년이 분명해진 가가미진자의 수월관음[31]은 화가의 이름만도 네 명이 나와 있어, 그림이 크기도 하거니와 다른 수월 그림과 구별된다. 그리고 덧붙여서 유의할 점을 화사는 승속僧俗의 차이는 있으나 그 직위는 일부에서 생각하는 듯 얕은 것만은 아니어서 가령《동문선》에 실린 이산李愻 글에 따르면,[32] 절의 주지급 인물이 동원되었으니 선사, 대사급의 인물이 때로 그림을 제작한다고 해서 조금도 이상할 것이 없다.

아미타여래

다음은 아미타불과 관계되는 것으로서 독존, 삼존, 아마타팔대보살[33]의 여러 가지가 있다. 다행히 앉고 선 독존에는 일본은행 소장의 입상과 네즈미술관 소장의 좌상에 연기가 있어서 다른 아미타 관계의 그림을 판단하는 데 기준이 되나, 삼존도에 이르면 연기가 분명한 우에스기 진자上杉神社 소장의 세 폭짜리가 하도 개채改彩가 심

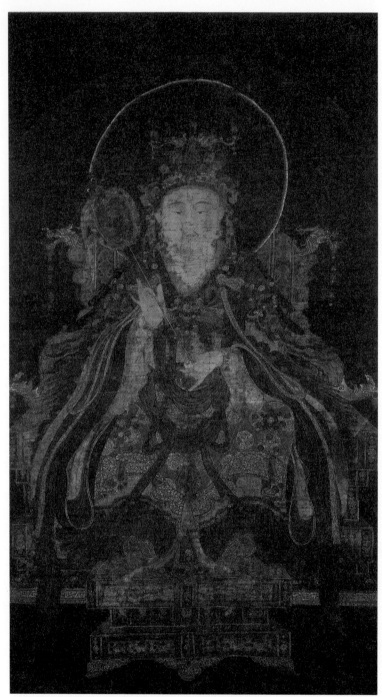

그림 120
〈마리지천〉, 견본채색, 97.9×54.5cm, 일본 도코지(東光寺).

그림 121
〈불설관세음보살구고경(佛說觀世音菩薩救苦經) 삽화〉, 목판화, 1432년(宣德 7년),
일본 덴리대학 도서관.

그림 122
〈불정심다라니경(佛頂心陀羅尼經) 삽화〉, 22×32cm, 1485년(성종 16), 고려대학교 박물관.

해서 기준 작품으로는 여러 가지 난점이 있다.

또 한 가지 문제는 호온지法恩寺 소장의 천력天曆 3년의 연기가 있
는 삼존도이다. 이것은 과연 삼존도로 볼 것인지조차 의문이 있는
그림이다. 이 그림의 중존中尊과 왼편의 협시脇侍가 아미타불과 관음
보살임에는 틀림이 없는데, 오른편 협시의 보관寶冠에는 세지보살勢
至菩薩의 상징인 수병 대신 연꽃이 보이고, 그리고 보살 뒤 아미타불
의 허리 양편에는 승려 머리의 노약자 두 사람의 얼굴과 가슴이 보
인다.

조선시대에는 아마타불을 중심으로 좌우에 관음과 지장을, 그리
고 그 뒤로 석가여래의 십대 제자 가운데 아난과 가섭을 배치하는
예가 허다하고, 비교적 조선시대 초라고 할 수 있는 전남 강진군 무
위사無爲寺의 후불 벽화에는 삼존 위에 6인의 승려 모양의 인물을 배
치한 예도 있다. 그러나 이 경우 왼편의 인물은 고려 탱화의 지장보
살처럼 옷깃에 세모의 국화잎 무늬를 하고 있으며, 한편 늙은 스님
은 옷깃에 당초무늬를 하고 있어서, 혹은 지장과 용수보살이 아니
냐 하는 생각도 들지만, 지장이라면 표시될 법한 지물持物이 없어 다
시 아난, 가섭으로 돌아가게 된다. 이 그림의 명기에 향도香徒**34** 24
명의 이름이 나와 있어 결사結社와 연관된 사연이 있는 탱화라는 느
낌이 든다.

한편 아미타팔대보살은 마쓰오데라松尾寺 소장의 것이 연기가 분
명하여 다른 팔대보살의 기준이 될 법한데, 다만 이 아미타팔대보
살의 배포와 도상은 반드시 다른 것과 일치하지 않는 점이 있어
서,**35** 그것이 무슨 본, 무슨 경의 해석에 따른 것인지 확실하지 않
다. 다만 18세기의 탱화인 천은사의 아미타팔대보살그림 126이 마쓰

오데라 것과 같이 대세지보살大勢至菩薩을 포함하고 있으며, 또 아미
타불의 본색도 무량수불無量壽佛이었다는 것은[36] 매우 암시적으로 느
껴진다. 만일에 마쓰오데라 탱화가 천은사의 팔대보살과 같다면,
《팔대보살만다라경》이나《고왕경》高王經에 붙어 있는 팔대보살인 관
음, 미륵, 보현, 지장, 묘길상妙吉祥, 허공장虛空藏, 금강수金剛手, 제장애
除障碍 중에서 묘길상과 허공장을 빼고 일반에게 낯익은 문수보살과
세지보살을 대신 넣은 결과가 되는데, 다른 고려의 팔대보살은 세
지, 문수의 상징이냐 지물持物이 보이지 않는 한 과연 누가 누구인지
판단하기 힘들다.

그리고 팔대보살로서 연기가 확실하고 또 화가가 짐작이 되는
소칠병이 있는데, 그것은 상당히 훼손은 되고 있으나 몇 보살은 지
물이 명백하고 특히 지장은 다른 예가 없는 화염주火炎珠를 머리에
얹고 있어서 또 다른 기준 작품이 된다.

지장보살

고려 탱화에는 지장보살 관계가 비교적 많이 남아 있다. 독존도 또
는 도명화상道明尚和과 무독귀왕無毒鬼王을 거느린 삼존도 형식, 그리고
지장시왕도의 형식인데, 불행히 이 종류의 본격적 탱화에는 명기가
있는 유존 작품이 없다. 다만 앞서 든 국립중앙박물관 소장의 소칠
병 한 편에 그려진 지장보살의 좌상이 있는데, 이것이 충렬왕 33년
제작이 확실할 뿐이다. 그러나 이 지장은 금선의 그림으로 다른 지
장 그림을 판단하는 기준이 되기는 어려운데, 다행히 몇 개는 고려
의 아미타팔대보살 속에 끼어 있는 지장보살의 갖가지 형태가 있
어서 지장 관계 탱화를 가리는 데 도움이 된다.

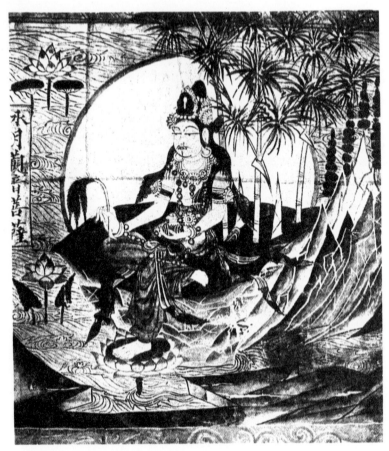

그림 123
〈수월관음도〉, 50×50cm, 943년(天福 8), 돈황불화.

　　고려의 지장보살에 있어서 가장 세상의 관심을 끈 것은 모두 알
다시피 보살이 두건을 쓰고 있는 모습인데, 이러한 도상은 멀리 돈
황 지방에서 볼 수 있고 아직 중국 역사의 중심지역에서 나타나지
않으므로 두건을 쓴 지장보살은 마치 고려 탱화의 상표같이 되었다.
　　본래의 지장보살의 모습은 지장십륜경地藏十輪經이나 지장보살의

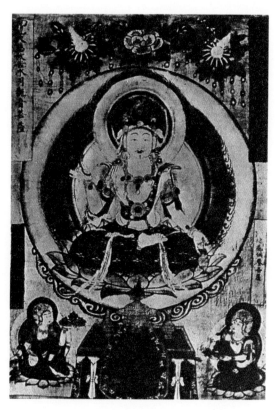

그림 124
〈수월관음도〉,
106×57.6cm,
968년(乾德 6), 돈황불화.

궤地藏菩薩儀軌에서 보듯이 보통 머리를 깎은 원정圓丁의 성문聲聞 모습으로, 고려 탱화에도 이 스님 머리의 독존도로 젠도지善導寺의 것이 있고,^{그림 127} 또 시왕도에는 닛코지日光寺 그림^{그림 128}이 있다.

그러나 한편 현재 유존하는 고려의 지장보살은 두건 쓴 모습이 많아서 그것이 한 특징이 되고 있는데, 이러한 두 가지의 도상은 조선시대의 후기까지도 맥맥이 흘러 내려오고 있으되, 아직은 그 연원이 분명하지 않다. 그런가 하면 원각사 소장 지장도는 존상 앞에 도명화상과 무독귀왕이 서고 가운데 문수보살의 변신이라는 금모

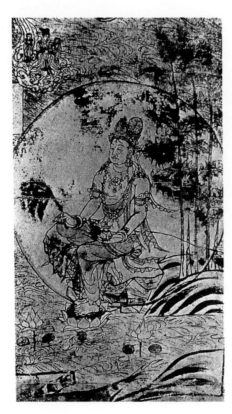

그림 125
〈수월관음도〉, 107×38cm, 돈황불화.

사자金毛獅子가 있어서 이 도상에 내력이 있는 것을 표시한다. 조선시대로 넘어오면 도명과 무독귀왕은 매우 중요한 존재가 되고 있어서, 우리나라에서 유행한 시왕생칠경+王生七經**37**을 보아도 도명은 말할 것도 없고 무독귀왕도 귀왕과 판관의 대표격으로 취급되나, 금모사자는 사라지고 보이지 않는다. 이것을 보면 베를린 소재의 시왕도그림110의 사자도 보통 시왕도와는 다른 본에 의한 것인 것 같은 인상이다.

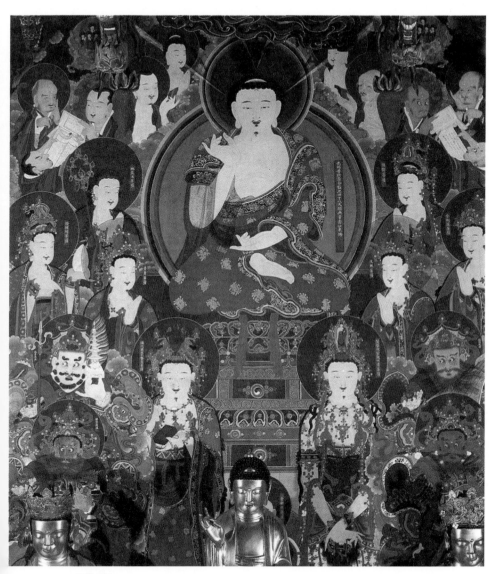

그림 126
〈아미타팔대보살도〉, 마본채색, 360×277cm, 1776년, 전남 구례 천은사 후불벽화.

관경변상

현재 남아 있는 관무량수경觀無量壽經 관계의 탱화는 4점이 있다. 둘은 그 서품序品에 해당하는 위제희韋提希 왕비의 이야기를 그린 것인데 그 중 하나는 연기가 남아 있으며, 둘은 관경변상인데, 그 중의 하나인 지온인知恩院 소장의 탱화는 충숙왕 10년의 연기가 있는 것으로 앞서 든 바와 같으며, 화가 2명의 이름도 나와 있다. 이 지온인 소장의 변상은 같은 지온인 소장으로 조선 세조 때의 연기가 있는 구품왕생도九品往生圖^{그림 100}와 그 도상이 비슷한데, 다만 고려의 것은 인물도 많고 그림이 세련되고 정교한 것이 차이점이다. 다만 이 변상은 16관觀 중의 13관을 다 표시하지 않고 그 가운데 일상관日想觀을 비롯하여 수관水觀, 지관地觀 등만을 표시하고, 끝의 3관인 삼배관三輩觀을 강조한 형식이다.

이에 대해서 사이후쿠지西福寺 소장의 관경변상^{그림 129}은 13관 중의 제1관인 일상관을 그림 위 폭 한가운데에 설정하고 좌우에 각 6관씩 원상圓相 속에 넣어서 그리는 형식이며, 3배관은 중심부에 위로부터 아래로 전개시켰는데, 이 점은 이 변상과 대단히 유사한 일본 조코지長香寺 소장의 관경변상이 3배관을 아래로부터 위로 전개시킨 것과 대조가 된다. 그런데 사이후쿠지 관경변상의 3배관을 제외한 13관은 그 도상이 조선시대에 전하는 도상과 거의 같으며,³⁸ 다만 그 13관을 찬미하는 글귀만이 차이가 있어서 조선시대에 들어와서 의거한 관무량수경의 해석이 달라진 것 같은데, 그 근거를 찾지 못하였다.

미륵하생경변상

지정至正 10년의 연기가 있는 미륵하생경변상은 돈황 지방의 하생
경변상보다 매우 간략한 형태인데, 다만 고려 때에 유행하던 미륵
불의 하생下生 신앙을 잘 보여주고 있다.[39] 당시 고려 사람들은 용
화회주龍華會主 미륵불이 성도成道하는 날 다시 만나자는 동원회同願會
가 대단히 성행했던 모양으로, 가장 많이는 향목香木을 천, 백 그루
씩 명소에 묻어 기원의 징표로 삼았는데, 그것이 당시 도처에 세워
진 매향비埋香碑의 내용[40]이며, 또 때로는 하생경변상을 제작하여 후
세의 동생同生을 빌었다. 이 지정 10년의 변상을 발원한 현철玄哲은
1332년 임신에 동량도인棟梁道人이 되어 은자법화경銀字法華經을 조성
한 스님[41]으로, 고려 말에 시주를 모아 동생정토同生淨土를 비는 공덕
을 많아 쌓은 사람 같다.

고려 탱화의 양식적 특성

고려 탱화는—부석사의 벽화와 사경변상도 그렇거니와—그 도상
상의 특징이라고 할 만한 것을 든다는 것은, 중국의 불화 역사가 정
돈되어서 그 도상의 유형이 명백하게 되지 않는 한 매우 위험한 일
에 속한다. 그만큼 도상에 있어서는 경전의 의궤를 독자적으로 해
석하였을 가능성도 있으나, 또 중국의 본을 들여다가 본떴을 가능
성도 크다.

　가령 관음보살 독존도에 있어서도 입상, 좌상의 차이, 앉은 자세
의 차이, 남순동자의 입상과 좌상, 용왕과 새의 유무, 구고救苦, 구재

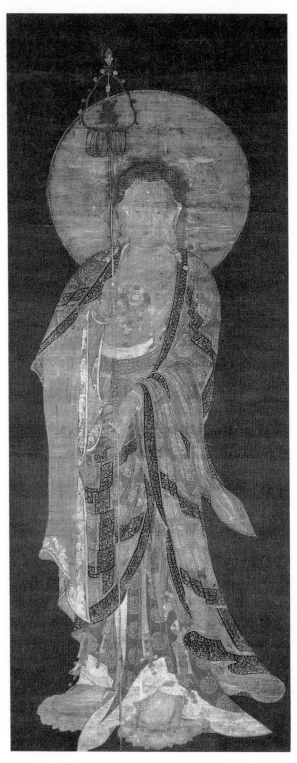

그림 127
〈지장보살입상〉,
견본채색, 111×43.5cm,
일본 젠도지(善導寺).

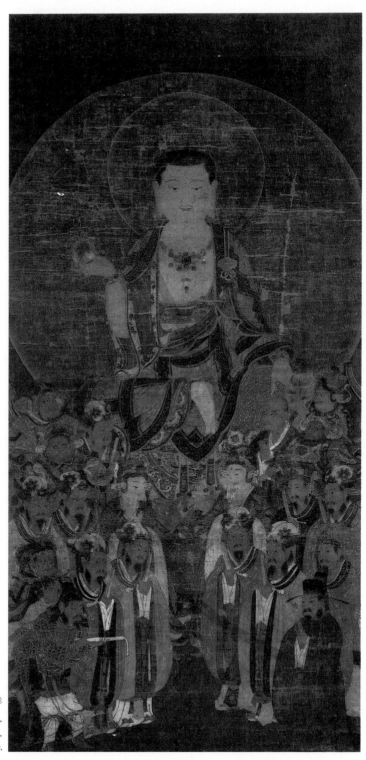

그림 128
〈지장시왕도〉, 견본채색,
117.1×59.2cm,
일본 닛코지(日光寺).

救災를 표시하는 그림의 유무 등 여러 가지의 유형이 있으되, 그것이 과연 고려인의 해석에서 나온 것인지 혹은 도상의 본이 있어 따온 것인지 확인하기 힘들다. 다만 현재로는 관음의 투명한 백의白衣는 고려풍으로 여겨지고 다이도쿠지大德寺 소장 관음의 새와 용왕의 장면은 고려풍이라는 설이 있을 뿐이고,[42] 관경변상이나 미륵하생경변상이 어느 정도 고려적인지 말하기 힘들고, 아미타불, 아미타팔대보살, 지장보살도, 시왕도가 인근에서는 찾기 힘든 특색이 도상상으로 있다 할지라도, 그것이 과연 서역 돈황 지방과 통하는 탓인지, 또는 중국의 문화 중심지에서 사방에 전파된 것인지 역시 명언하기 힘들다. 오히려 고려 탱화의 특색은 도상에서보다도 그 표현력에 있다고 생각한다. 예컨대 중국 곽약허郭若虛의 《도화견문지》圖畵見聞誌에는 고려 그림은 기교가 정밀하다고 하고, 원나라 탕후湯垕의 《화감》畵鑑에 의하면 고려의 관음상은 심히 교묘하고 섬려하다고 하였는데, 이 섬려하다는 평에 화사하다는 말을 붙이면 우리가 지금 대하는 고려 수월관음의 인상이라고 할 수 있다. 물론 표현이 매양 같을 리가 없어서 가령 지원至元 23년 연기가 있는 아미타입상그림 96이나 도카이안東海庵 소장의 아미타입상그림 212의 옷선이 힘세고 치맛자락이 뻣뻣한 데 비해서, 쇼호지正法寺의 아미타입상그림 102이나 호도지法道寺 소장의 아미타삼존도 같은 예는 소위 출수出水의 필법으로 축 늘어져 있는 인상이다.

금선이 찬란하고 섬려한 고려불화의 대표는 아마 수월관음으로 여겨졌는지 모른다. 《대각국사문집》大覺國師文集을 보면,[43] 국사는 송나라 황제에게 불상과 관음보살 한 점을 바친 것으로 되어 있는데, 이것은 필시 불상, 특히 관음상이 선사감이 되었던 탓으로 생각되

고, 또 국왕이 원나라에 선사한 불상도 관음일 가능성이 크다. 다만 현재의 탱화는 존안이 붉은 빛이 나는 자금색인 경우 보수를 하여도 크게 눈에 띄지 않으나, 금빛을 희게 보수한 경우는 매우 부자연스러워 아쉬운 느낌이다.

다음 고려 탱화의 화사하고 섬려한 화풍을 한층 돋보이게 하는 요인은 바로 고려적이라고 할 수 있는 무늬의 세계이다. 무늬는 단순히 개개의 무늬로서 아름답고 화려할 뿐 아니라, 그림 전체에 충만감을 주고 때로는 우아감을 결정한다. 하기는 고려 무늬의 세계는 비단 탱화에 국한되는 것이 아니다. 현재 남아 있는 고려의 도자기나 동경銅鏡 배문背文을 보면 역시 같은 무늬가 그려져 있어서, 만일 오늘날 고려 사찰의 벽화나 단청이 남아 있었다면, 같은 무늬로 수놓아져 있으리라고 믿어질 정도로 이 고려풍의 무늬는 어디서나 발견된다.

이러한 무늬의 대략을 살펴보면, 보상화寶相華, 보상당초寶相唐草, 국화꽃과 잎, 모란꽃과 잎, 연꽃과 잎, 연국당초, 목단당초, 초화, 구름, 새, 칠보 등이나, 그 이름이 문제가 아니라 그 형상이 풍부하고, 특히 국화, 모란, 연꽃, 당초가 청초하고 또 도안으로도 여러모로 변형되어 있다.

보상화문寶相華文, S자형 보상화문은 아미타, 관음의 법의에 자주 쓰이고, 지장보살의 옷깃에 가느다란 당초문도 보인다. 그런가 하면 미륵하생경변상그림 117과 다이도쿠지大德寺 소장 수월관음그림 107에는 하얀 연꽃무늬가 눈에 띄고, 마쓰오데라松尾寺 소장 아마타팔대보살그림 115의 대좌에는 아리따운 연국당초문이 나타난다. 허리띠 부분에는 당초문과 보상화문이 흔히 쓰이고 또 사이후쿠지西福寺 소장

관경변상의 가장자리 부분 원상圓相 사이에는 청초한 초화문이 보이고,그림 129 중앙의 삼배관과 구별하느라 세운 기둥에는 중후한 칠보무늬가 분위기를 더욱 장엄하게 한다.

지원 23년 작의 아미타 입상, 마쓰오데라 소장 아마타팔대보살 등 여러 곳에 나타나는 올챙이 모양의 구름은 우리가 고려자기의 운학문雲鶴文에서 자주 보는 눈 익은 구름이며,그림 130 앞서 든 보상화문도 동경銅鏡에서 흔히 만나는 무늬이다.

이 무늬의 화려한 금색과 섬려한 선묘에 다시 고려 탱화의 중간색 경향의 진채가 합쳐져 불상을 이룩한다. 다만 나로서는 당나라 이래의 전통과 한편 화업畫業이 지닌 분업적 성격에 따라 벽화에 있어서는 그림과 부채賦彩는 서로 나누어 담당되었고, 이러한 면은 탱화에도 어느 정도 반영되는 것으로 생각되거니와, 이 문제는 다음 기회로 미루겠다.

요컨대 고려 탱화의 표현양식에 있어서 몇 가지 특색을 논할 수는 있으나, 그것을 중국의 불화 양식과 비교한다는 것은 중국 측의 사정으로 현재로서는 곤란하다. 가령 고려 이후 조선시대에 걸쳐서 대좌에 안좌安坐하는 부처의 모습을 보면 대개 안으로 굽은 꽃잎 위에 앉게 되어 있어, 일본 불화에 있어서 꽃잎 안에 앉은 경우와 매우 차이가 난다.[44] 그러나 이러한 특징이 중국의 예와는 어떻게 상관되는 것인지 지금으로는 아직 확실하지 않다.

그러나 한, 중, 일을 수평으로 비교하는 것을 그만두고 조선시대 불화와 고려시대 불화라는 점에서 수직으로 비교할 때, 그 곳에는 분명한 양식상의 차이가 여러모로 드러난다. 아마도 고려 불교와 이에 직결되는 고려불화의 양식은 조선왕조 시대에 들어와 태종의

그림 129

〈관경변상〉, 견본채색, 202.8×129.8cm, 일본 사이후쿠지(西福寺).

그림 130
〈청자상감운학문매병〉,
12세기 중엽,
간송미술관.

척불을 계기로 하여 일변하는 것 같으며, 도상이나 양식도 새로 명
나라에서 수업한 본보기로 바뀌는 인상이다.

　고려 그림에 보이는 부처 머리의 온화한 불정佛頂획이나 계주髻珠
는 조선시대로 들어오면 점차로 뾰쪽해지고 계주는 머리 한가운데
두정頭頂으로 올라간다. 이것이 중국의 새 양식을 따른 소이인 것은
고려의 판화와 조선 초의 판화를 비교해 보면 명료하다.[45] 이러한
면은 여러 방면에서 나타난다.

　　고려의 수월관음의 암좌岩座는 거의 주름(皴)이 없는 것이 송宋화풍이었는데,[46] 사이후쿠지 소장 〈주야신도〉主夜神圖[그림 131]에 보듯이 조선 세조 때에 오면 주름을 많이 넣는 예가 나온다. 그리고 고려 때의 아마타팔대보살이나 삼존도에서 보듯이 소위 삼단의 화법이 엄격한 데 비하여, 조선시대에 오면 그것이 점차로 해이해지고 만다.[47] 조선시대에 와서 주로 보살의 앞머리에 있었던 '八'자형의 머리털이 어언간 의미를 상실하는 예는 논급한 일이 있으며,[48] 또한 고려불화와 백의관음의 백의가 조선시대에 오면 관음경에 나오는 백의관음으로 바뀌는 것도 변화의 하나이다.[49] 이 밖에도 중존中尊을 중심으로 군상화群像化하는 예라든가,[50] 고려풍의 무늬가 조선시대에 오면 대단히 기량이 떨어지는 잡종 무늬로 바뀌어 가는 등 낱낱이 열거하자면 끝이 없다.

　　결국저 ㅣ딩 띤ㅏ사년 고려인의 미감이 조선시대 탱화에서는 사라지고 말았다. 화사하고 섬려한 고려 탱화의 미는 단순한 미감이 아니라, 궁정 취미와 귀족 취미로 닦고 다듬은 세련된 미의 세계였다. 그리고 아름답고 호화스러운 탱화와 사경寫經은 현세의 고뇌를 잊고 내세의 영화를 그 속에 투영하려는 애절한 고려인의 정취와 신앙의 상징이었다.

주

1　　『宣和奉使高麗圖經』(경인본) 卷17, 2면, 故宮博物院(이하 같음).

2　　崔滋『補閑集』卷下, 朝鮮古書刊行會刊, 149면.

3 『高麗史』卷上(연세대 영인본), 514면.

4 『東國李相國集』卷上(朝鮮古書刊行會本), 18~19면.

5 『高麗圖經』卷17(영인본), 5~6면.

6 『東文選』卷中(경희출판사 영인본), 305면.
 다만 인용한 번역은 민족문화추진회본을 원용하였다. 그리고 비로사 단
청기의 '단청'은 '회사'(繪事)란 의미로 사용한 것이고, 그 외에는 장식무늬라
는 보통의 의미로 여기서는 사용하였다.

7 후불벽면은 무위사에서 보듯이 조선시대에 있어서는 주존(主尊)의 벽화
나 탱화를 모시는 법인데, 이 선원사 비로전의 경우 주존과 직접 관계없는 55
지식을 그렸다는 것은 고려 벽화를 생각하는 데 중요한 자료가 될 것이다.

8 『東文選』卷中, 92면.

9 『高麗史』卷下, 81, 86면.

10 『高麗圖經』卷17, 安和寺條; 『東文選』卷中, 287~288, 397면; 『牧隱集』
卷一, 神勒寺記 麟角寺無無堂記(대동문화연구원 영인본).

11 李能和, 『朝鮮佛敎通史』上, 中編, 260면.

12 李能和, 『朝鮮佛敎通史』上, 中編, 258면.

13 『高麗史』卷上, 689, 729면.

14 李能和, 『朝鮮佛敎通史』上, 中編, 293면.

15 『東國李相國集』卷下, 259, 433면.

16 『義天大覺國師文集』(韓國高僧集 第1卷), 佛敎學硏究會, 230면.

17 李能和, 『朝鮮佛敎通史』上, 中編, 294~295면.

18 『高麗史』卷上, 86면.

19 『高麗史』卷下, 395면.

20 이것은 이데미쓰(出光) 미술관 소장 나한도에 '隣兵速滅中外咸國'이라는
글이 있어서 을미년을 몽고 침입이 있었던 1235년으로 비정(比定)한 것 같은
데 수긍할 만하다.

21 『高麗史』卷下, 81면.

22 『高麗圖經』卷17, 2~3면.

23 수월관음이라는 말은 앞서 든 『義天大覺國師文集』第18卷 「和國原公讚
新成水月觀音」에 나오되 관음에 관계된 수월(水月)이라는 말은 『東國李相國
集』 등에 자주 나온다. 林進, 「高麗時代の水月観音図について」, 『美術史』第

102號, 1977 참조.

24 돈황본인 수월관음도상은 松本榮一, 『敦煌画の研究』附圖 도판, 222면.

수월관음에 연관하여 흔히 드는 관음의 소거(所居)는 『佛設高王觀音經』의 다음 구절이라고 한다.

　　海中湧出普陀山 觀音菩薩在其間 三根紫竹爲伴侶 一技楊柳酒塵風

　　鸚鵡銜花束供養 龍女獻寶寶千般 脚踏蓮花千朶現 水持楊柳度衆生

그러나 한국에 통행 유포되고 있는 소위 『高王經(佛設高王觀音經)』에는 이 구절이 보이지 않으며, 적어도 이 점은 조선 초도 같은 형편으로 생각되는데, 고려시대의 통행본은 어떠하였는지 알 수 없으나, 혹은 이 구절이 의미 없는 판본인지 모른다. 그 한 가지 이유는 고려 때 수월관음에 앵무가 표시되거나 용녀가 나타나는 예가 없는 것인데, 그것이 바로 그러한 구절을 못 본 탓인지 모르겠다. 이 점에서 다이도쿠지 소장 수월관음에 청조(靑鳥)가 나오는 근거로서 하야시 스스무(林進) 씨가 강원도의 낙산 설화를 든 것은 주의할 만하다 (林進, 「高麗時代の水月観音図について」 참조). 다만 『聖觀自在菩薩功德讚』을 보면 '有諸異鳥止其上 常出淸淨妙好音'이라는 구가 있는데, 이러한 것도 고려인이 그림에 참조하지 않은 이유는 지금 알 수가 없다.

25 한편 북송 것으로 전해지는 일본 세이겐지(淸源寺) 소장의 선각수월관음경상(線刻水月觀音鏡像)을 보면 오른편 위쪽에 새가 날고 있다. 이걸 보면 고려에 새가 없는 도상만 들어왔다는 것은 믿기 어렵고, 다만 그 새와 용녀의 의미를 알지 못했다고 보는 편이 자연스럽다.

26 『諺解觀音經』으로 통하는 『佛頂心陀羅尼經』의 간기(刊記)에는(성종 16년 1485) '我仁粹王大妃殿下爲主上殿下睿筭靈長消殄魔怨爰命工人效唐本詳密而圖之楷正而寫之鏤而刊之'라고 적혀 있다.

27 앞서 든 바 있는 하야시 스스무 씨는 「高麗時代の水月観音図について」라는 논문에서 다이도쿠지 소장의 수월관음을 설명하면서 이능화 편 『朝鮮佛敎通史』下編, 143~145면을 인용하여 '靑鳥含花'와 동해 용왕으로 새와 용왕을 설명하였다. 이것은 설득력이 있어 보이며 한국 탱화에서 관음 앞에 나타난 용왕을 종래 동해 용왕으로 부르는 전통과 잘 부합된다. 그러나 한편 동해 용왕 설화는 조선시대의 관음도에도 계승되면서 청조 설화가 그림으로 별로 계승되지 않는 데는 이유가 있는 듯싶다. 청조 설화는 이능화의 『通史』 외에도 『東國李相國集』卷36 「銀靑光祿代夫尙書左僕射致仕庾公墓誌銘」 속에 나온

다. 곧 "其帥關東也. 到洛山, 禮觀音, 俄有二靑鳥, 含花落衣上, 又海水一掬許, 湧灌其頂, 世傳此地有靑鳥"(조선고서간행회본 卷下, 183면). 그러나 한편 안근재(安謹齋, 1287~1347)는 이 청조 설화를 그 당시부터 부인하였다. 곧 그의 「金幱窟詩」에 보면 관음진신(觀音眞身)이 계시고 청조가 날아든다는 소문을 듣고 굴 내를 탐사한 결과 "日石紋如佛服, 故尊敬則可矣, 以此觀音眞身, 則余未之信也, 余到窟之日, 有靑鳥飛入窟中, 舟人云, 此海鳥也"라고 서(序)하고 읊으되, "海上蒼崖窟穴深 人傳常住是觀音 飛翔鳥翼靑如錦 出沒巖紋色似金 見此皆言眞聖現 至今虛使衆疑尋 欲泰水月莊嚴相 回照明明本分心"이라 하였으니 낙산(洛山)의 일은 아니로되 근처의 속신(俗信)에 일격을 가한 셈이 되며, 이것이 널리 알려졌을 것은 의심이 없다(대동문화연구원간 『高麗名賢集』 第2卷 所收, 『謹齋集』 卷1, 439~440면).

28 "行此陀羅尼法, 應以白淨氍若細布, 用作觀世音像, 身着白衣坐蓮華上, 一手捉蓮華, 一手捉澡瓶, 使髮高竪."

29 『東國李相國集』 「洛山觀音腹藏修補文幷頌」 上卷, 12~13면 및 「幻長老以墨畵觀音像求子贊」 下卷, 433면.

30 『牧隱集』 卷3 「觀音殿」, 『高麗名賢集』 第3卷 所收, 260면. "吾聞普陀山邈居南海中 遊人恃管剸 駭浪排長空 不勞遠涉險 有此靑蓮宮 摳衣想水月 怳若游圓通 瓶中一技柳 處處皆春風."

31 『高麗佛畵』 朝日新聞社, 1981, 15면. "畵成至大三年五月日 願主王叔妃畵師內班從事金祐文翰畵直待詔李桂同林順同宋連色員外中郞崔昇等四人."

32 『東文選』 卷中, 330면. 「彌勒三尊改金記」에 이르되 "見金堂主彌勒三尊色相剝落(中略) 卽請畵手高原寺主人自成(中略) 以紫金改三尊之像紺珠換三尊之瞳至於花冠瓔珞天衣之屬無不新之(中略) 明年二月繪事乃畢."

33 아미타팔대보살을 아미타구존으로 표시할 수도 있거니와, 팔대보살경을 생각하면 화면에 팔대 보살이 있다는 것을 강조하는 의미에서 아미타팔대보살이라는 종래의 명칭을 사용하였다.

34 『高麗史』에 보면 "국속에 결계소향(結契燒香)하는 것을 이름하여, 향도(香徒)라 한다"고 하였는데(列傳 卷35 沈于慶條), 그냥 예불이 아니라 특정한 목적으로 불도들이 결사한 것으로 여겨진다(『高麗史』 世家 卷36 및 志卷39 刑法2 참조). 이러한 불도의 결사로서의 '향도'라는 말은 『삼국유사』에도 나와 있어서(卷3, 5) 그 연원이 멀리 신라시대에 있는 것을 짐작하게 되는데 그 발

단이 신라의 화랑에 있다는 『동국여지승람』의 설은 이수광의 『芝峰類說』 卷2 風俗條(景仁文化社 영인본, 41면)와 이규경의 『五洲衍文長箋散稿』(古典刊行會 영인본 下册, 83면) 등에 실려 있고, 특히 『散稿』에는 '香徒辨證說'이라 하여 그 내용이 소상하다. 인용하면, "香徒吾東方言也 昉自新羅赤美稱古事 而今作常談 故爲之辨 李芝峯類說曰 我東之俗 凡中外鄕邑坊里 皆作契 以相料檢 謂之香徒 按與地勝覽 今庚信年十五爲花郎 時人從服龍華香徒云 今香徒之稱 盖本於此云(中略) 高麗史仁宗時 請禁香徒余見三四十年間京師閭巷 以米息利 名曰香徒米又有香徒禊之稱此以喪徒禊賻喪葬諸具及舁喪輪担單廛名稱香徒契"이다. 고려 때를 보면 불교 사회답게 향도라는 불도의 결사가 크게 번성하고 '萬佛香徒', '香徒宴'이라는 말도 문헌에 나온다. 이 향도와 향도계는 숭유억불하던 조선왕조에 들어서서도 서민들 간에 꾸준히 유존된다. 가령 선조 때만 하더라도 "我國俗 自都下及鄕曲 皆有洞隣之契 香徒之會"라 하였고(『王朝實錄』 宣祖 6년), 숙종 때에도 "右議政言 都下無賴輩結黨 由來於香徒契 都下民人結契聚徒以爲送終之用 士大夫諸家亦入參 担喪時作亂鬪鬨"(肅宗 10년 12월)이라는 말이 나온다. 이 향도계가 종말에는 상사(喪事) 때를 위한 서민의 계가 되고, 심지어 상여꾼으로 의미가 바뀐 것은 이규경의 말을 빌지 않아도 모두 아는 일이다.

35 현재 고려 탱화의 팔대보살 중에 관음과 더불어 세지(勢至)로 명백히 판단되는 것은 마쓰오데라 소장본뿐이며, 다른 팔대보살은 확실히 판별하기 어렵다.

36 유마리, 「천은사 극락전 아미타후불 탱화의 고찰」, 『미술자료』 제27호 (1980년 12월호).

37 성화(成化) 5년(성종 원년, 1469)간 판본.

38 이 16관의 도회(圖繪)는 광해군 3년 실상사 원간(原刊) 만력 39년 중간본 관무량수경 뒷면에 첨가되어 있다.

39 미타하생경변상 자체에 대하여는 百橋明穗, 「高麗の彌勒下生経変相図について」, 『大和文華』 60号(1980) 참조.

40 한 예로서 지금은 원비(原碑)가 없어진 '三日浦埋香碑'의 관계 부분을 인용하면 다음과 같다.

"(前略)同發信願謹以香木一千五百條里□各浦閈數于後以待龍華會主彌勒下生之□同生會下供養三寶者 歲大元至大三年己酉八月日□造(下略)".

41 '동량'(棟梁)의 의미는 보시를 모으는 사람이라는 뜻. 『東國李相國集』卷下, 1면 및 平田寬, 「九州の朝鮮佛画」, 『西日本文化』第100号, 5면.

42 林進, 「高麗時代の水月観音図について」 참조.

43 『大覺國師文集』, 120, 280~281면.

44 제3부 「일본 속의 한화」 중 375~380면.

45 앞에서 든 언해관음경(諺解觀音經)과 성암문고(誠庵文庫) 소장의 고려본 판본 금강반야바라밀경을 비교.

46 제2부 「고려불화」 중 「주야신도의 제작연대」 및 대만 고궁박물원 소장 송인화파약탑알존자상(宋人畵巴約塔嘎尊者像) 참조.

47 「주야신도의 제작연대」, 340~342면.

48 「주야신도의 제작연대」, 343~346면.

49 앞에 든 언해관음경과 금강반야바라밀경에는 중국풍에 유래하는 새로운 백의관음이 나오는데, 전라도 금산사 후불벽 뒷면에 있었던 소위 오도자의 백의관음이라는 것도 이 형식을 따른 도상이다.

50 「泉隱寺 極樂殿 阿彌陀後佛幀畵의 考察」, 29~30면.

〈주야신도〉의 제작연대

여말선초 불화의 특성

서

지금 소개를 받은 이동주입니다. 이시자와石澤 관장께서 내 학문상
의 전공이 정치학이라고 말씀해 주셔서 실은 적이 안심이 되었습
니다. 불교미술이라는, 나에게 힘겨운 이야기하는 데 핑계가 생긴
까닭입니다. 전공으로 말하자면 미술 연구란 나에게는 전문 밖의
외도입니다. 또 이렇게 불교미술 관계로 초청을 받고 보니, 이것이
마치 저의 본업 같은 인상을 주어서 이번에는 정치학이 전문 밖의
외도같이도 여겨질 것 같습니다. 그리고 보면 두 가지가 모두 외도
같아서 그것만 해도 어지간히 어색한 일인데, 현재 나는 학문 밖의
직책으로 분망하다면 분망한 형편입니다. 그럼에도 불구하고 이렇

이 글은 1978년 10월 22일, 일본 나라(奈良) 시 야마토분카칸(大和文華館)에서 개최
된 〈고려불화 특별전시전〉에 초청되어 필자가 행한 강연의 속기록이며, 강연은 본래
일본어로 하였으나 여기서는 우리말로 옮긴 것이다. 이 특별전에는 사이후쿠지(西福
寺) 소장의 〈주야신도〉(主夜神圖)가 전시되어 있었다. 소위 〈주야신도〉는 일본에서
고려 때 것으로 알려져 왔기에 이 책에서는 〈고려불화〉 편에 넣었으나 실은 조선왕
조 초의 것이라는 것이 필자의 견해이다.

게 영예로운 자리를 마련해 주신 데 대해서 이점 이시자와 관장과 야마토분카칸大和文華館의 관계인사에게 깊이 감사드리는 바입니다.

그리고 내 일본말은 고려부처 정도의 고물古物은 물론 아닙니다만, 그러나 상당히 녹슨 외국인의 일본말인지라 일본 분에게는 적이 괴이한 말로 들릴지 모릅니다. 더구나 일본 불교용어의 발음은 오음吳音의 탓인지 나 같은 외국인에게는 일대난물—大難物입니다. 그래서 이야기 도중 일본의 원발음과는 동떨어진 묘한 불교용어의 발음이 튀어나올지도 모릅니다만, 그런 경우는 용서를 빌 뿐입니다. 또 한국에서 사용하는 불교용어로 일본에서 익숙하지 않은 것은 칠판에 그때그때 적겠으니 보아주시기를 바랍니다.

오늘 저의 연제演題는 여기 적혀 있듯이 사이후쿠지 소장의 〈주야신도主夜神圖의 제작연대에 대하여〉라는 거창한 것입니다. 실은 조잡한 내용을 얼버무리려면 이야기를 어렵게 모는 것이 상책이라고 생각합니다만, 저도 조잡한 내용을 분식하기 위해서 어렵게 이야기할 작정이었습니다. 그런데 막 연단에 오를 무렵 야마토분카칸 측으로부터 "될 수 있는 대로 알기 쉽게 이야기할 것, 그리고 고려불화의 전시회인 만큼 고려불화에 관한 이야기를 뒤섞어 해 달라"고 하는 부탁이 떨어졌습니다. 이것은 나에게 매우 어려운 일입니다만, 하는 수 없이 부탁대로 고려불화에 관한 내 빈약한 연구의 일단을 뒤섞어서 말씀드려 보겠습니다.

이야기의 차례는 우선 〈주야신도〉로부터 시작해서, 다음 고려 후기와 조선왕조 초기에 속하는 불화, 특히 탱화의 개략적인 특징을 언급하고, 끝으로 다시 〈주야신도〉로 돌아가서 그 제작연대에 관한 내 나름대로의 결론을 말씀드리겠습니다. 미리 여러분의 양해

를 구할 것은—내가 고려 불교의 종파에 대하여 어두운 탓도 있고 또 기간의 제한도 있어서—고려 말 십이종十二宗에 달했다는 종파와 불화와의 관계에 대해서 이번에는 생략하겠습니다. 그리고 한국불교사의 각도에서 볼 때, 고려시대와 배불 정책이 성행하던 조선 초기와는 불화 제작의 시대적 배경으로 엄청난 차이가 있어서, 의당 언급이 있어야 하겠습니다만, 역시 시간 관계로 오늘은 그만두겠습니다.

'공덕주 함안 군부인 윤씨'의 해석

그러면 먼저 〈주야신도〉를 보아주시기 바랍니다. 이것은 그 전도소圖그림 131입니다. 다음은 명기銘記가 들어 있는 부분도가 되겠습니다.그림 133 보시는 바와 같이 오른편에 조그맣게 '공덕주함안군부인윤씨'功德主咸安郡夫人尹氏라고 기입되어 있습니다. 함안이라는 곳은 한국의 남쪽, 경남에 소재하는 고장의 이름이고, 고려 말기부터 '군'郡이 되어 있었습니다. 대단히 창피스러운 일입니다만 이 그림을 4, 5년 전 사이후쿠지 주지스님의 후의로 처음 배관拜觀하였을 때, 저는 우활하게도 '공덕주, 함안군, 부인, 윤씨'라는 식으로 띄어 읽었습니다. 함안군이라는 오랜 행정구역의 명칭이 머리에서 떠나지 않았던 탓도 있겠죠. 그리고 그 직후에 출간한 책에도 그런 식으로 해석을 붙였습니다.

그런데 이렇게 띄어 읽고 해석하는 것은 엄청난 잘못이었습니다. 실은 '공덕주, 함안, 군부인, 윤씨'라고 띄어야 마땅하고, 그 뜻

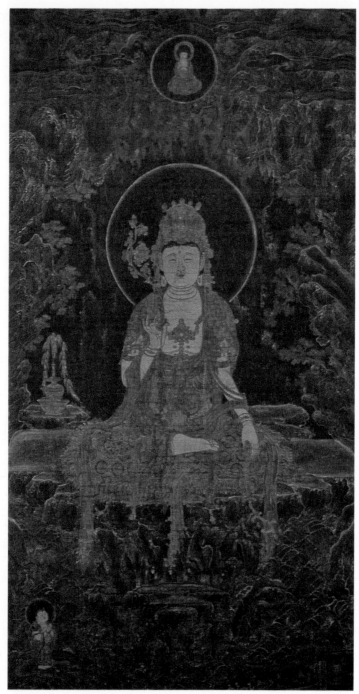

그림 131

〈주야신도〉, 견본채색, 170.9×90.9cm, 15세기, 일본 사이후쿠지(西福寺).

그림 132
〈주야신도〉 중 선재동자 부분.

그림 133
〈주야신도〉 중 명기(銘記) 부분.

은 '공덕주는 함안군 본관의 윤씨로서 위계(位階)는 군부인'이라는 것
이 될 것입니다. 말할 것도 없이 〈주야신도〉라고 전래된 이 그림의
제작연대를 추정하는 데 중요한 단서의 하나가 바로 이 명기입니
다만, 그 중에서도 군부인이란 위계와 함안 윤씨라는 점이 단서의
핵심이 될 것입니다.

군부인은 위계의 이름

먼저 군부인(郡夫人)에 대해서 말씀드리겠습니다. 본시 군부인이란 고
려시대 말부터 조선왕조에 걸쳐서 고관 부인에 대한 관작 또는 남
편의 관작에 대응하는 부인의 위계의 이름이었습니다. 다만 고려
말과 조선시대는 같은 군부인이라도 그 등급, 곧 위계의 등급이 달

그림 134
〈주야신도〉 중 재액퇴치 부분.

랐습니다. 고려시대의 군부인은 정4, 5품으로 되어 있어서 지금으로 치자면 국장 부인 정도랄까. 이와는 달라서 조선왕조에 들어서면 군부인은 정1품 혹은 종1품이라는 높은 위계일 뿐 아니라, 임금의 서출 왕자의 아내에게 주어진 품계였습니다. 고려 때의 군부인은 품계도 떨어질 뿐 아니라 왕실과 아무런 관계가 없습니다. 한편 조선시대에는 왕가와 관계가 두터운 상위의 품계였다는 말이 됩니다.

따라서 우선은 그림에 나오는 '군부인'이 과연 고려 때 품계인지 아니면 조선시대의 것인지 판별하는 일이 급선무라고 할 것인데, 이 말은 결국 함안 본관의 윤씨 성을 가진 군부인이 과연 몇 분인지 알아보는 일이라고도 볼 수 있습니다. 한 가지 덧붙여 말씀드릴 것은, 한국에서는 과거 기혼 여자는 친정의 성만으로 적었으니까,

이 경우 함안 윤씨는 본관이 함안인 집안에서 시집 온 여자라는 뜻이 됩니다. 그래서 나는 수년 전 함안 윤씨 집안을 조사하기에 이르렀습니다.

사실은 3, 4년 전만 하더라도 나는 학교에 있었는데, 근무하고 있던 서울대학교에는 마침 옛 이씨 왕가의 서고가 옮겨져 있었던 관계로, 보통 같으면 함안 윤씨의 가계를 조사하는 데 안성맞춤이라고 할 법하였습니다. 그런데 실지는 달라서 구 왕실문고는 물론이고, 다른 곳을 뒤져보아도 함안 윤씨의 자세한 족보를 찾아볼 길이 없었습니다.

원래 한국에서는 예부터 종족의 관념이 강렬해서 일가친척의 명예와 단결을 위하여서도 족보라는 것을 소중히 여겨 왔습니다. 때로는 미천한 출신을 감추기 위해서 남의 족보를 사든가, 심지어 족보를 위조하는 일이 있을 지경이어서 대개는 씨와 종족의 내력을 적은 족보를 소중히 보존하고 있습니다. 그런데 함안 윤씨 집안의 독립된 자세한 족보를 나는 아직 찾지 못하고 있습니다. 함안 윤씨가 파출돼 나온 파평 윤씨의 족보에는 방계로서 간단한 함안 윤씨의 계보가 있습니다만, 당연히 있을 법한 자세한 족보를 찾지 못하고 있습니다. 함안 윤씨는 전라도 지방에 모여 사는 것으로 알려져 있어서 그곳에 줄을 놓아 족보 부탁을 하였습니다만, 결국 허탕이 되고 말았습니다. 현재 세상에 다니는 함안 윤씨의 계보는 다른 것도 그런 것이 있습니다만, 조선왕조 초기 이전이 특히 조략해서 군부인 윤씨를 찾는 데 별 도움이 되지 못했습니다. 내 나름대로 상상입니다만, 이렇게 조략하게 된 데는 이유가 있을 듯합니다.

함안 윤씨 출신의 왕비가 낳은 임금이 바로 조선왕조 역사상 제

일의 폭군이었다는 연산군이었는데, 그가 왕위에 올라 있을 때 외조부에게 총리대신에 해당하는 영의정 벼슬을 추증하는 등, 모비母妃의 친가인 함안 윤씨를 크게 우대하였습니다. 연산군은 그 후 왕의 자리에서 쫓겨나고 그를 추종하던 일당은 모조리 주벌되었는데, 혹은 함안 윤씨도 곁매질당할까 무서웠는지 모릅니다. 하여튼 그래서 다른 방법을 써 보았습니다. 다름 아니라 조선왕조에서는 '군부인'이 서출의 왕자비에 증여되는 위계라는 점에 착안해서 왕가의 가계서—이것을 한국에서는《선원록》璿源錄이라 부릅니다만—를 조사해 보는 것이 첩경이라고 생각하게 되었습니다. 서출의 왕자의 계보는《선원속보》璿源續譜라는 책에 기재되어 있기에 곧 수백 권을 조사시켜 본 즉, 두 사람의 함안 군부인 윤씨가 나타났습니다.

앞서 여러분에게 배포한 함안 윤씨의 계보약표를 일람해 주시길 바랍니다(도표 참조). 보시다시피 한 분은 옥산군玉山君 이제李躋라는 왕손의 부인, 또 한 분은 덕원군德源君 이서李曙 왕자의 아내가 됩니다. 이 경우 '군'이란 서출의 왕자, 왕손에 붙는 것이고, 적출의 경우는 '대군'大君이라고 부릅니다. 그런데 2, 3년 전 주최측인 야마토 분카칸의 요시다 히로시吉田宏志 씨가《불교미술》제95호 한 권을 보내주었는데, 그 잡지에 야마모토 신키치山本信吉라는 분의 논문〈쓰시마의 경전과 문서〉가 실려 있었습니다.

함안 군부인 윤씨는 세 명

그 논문에서 엔조지圓城寺 소장의 원판 화엄경 권1에 붙어 있는 인성기印成記에 언급하고 있는데, 야마모토 씨에 의하면 인성기는 원나라 지정至正 연간(1341~1367)의 것으로, 거기에는 시주施主 이윤승李允

함안 윤씨 약표

祉이라는 사람과 그의 처인 또 한 사람의 함안 군부인 윤씨가 나타 나 있다는 것입니다. 그래서 고려 말로부터 조선왕조 초기에 걸쳐 적어도 도합 세 명의 함안 군부인 윤씨가 있었던 것으로 되어 적이 당황하게 되었습니다.

그러면 세 명의 부인에 대해서입니다만, 첫째로 인성기에 나타 나는 고려시대의 함안 군부인 윤씨의 부친에 관해서 지금으로는 조사할 길이 없습니다. 또 그 남편되는 이윤승이라는 사람이나 그 의 부친인 이조李祚에 대해서도 문헌으로는 찾지를 못하였습니다. 다만 이윤승 부자의 관직인 '통직랑'通直郎은 정5품 벼슬인데. 이 관 직은 존폐가 거듭되었던 관직으로 지정 연간만 하더라도 지정 원 년으로부터 지정 15년까지, 그리고 지정 22년으로부터 홍무洪武 원 년(1368)까지 존치하던 관직인즉, 인성기의 함안 군부인 윤씨가 고 려시대 말에 살았던 사람임에는 틀림이 없을 것입니다. 그리고 인 성기에는, 화엄경을 고향인 전라도 고부군에 안치한다고 적혀 있으 니, 함안 윤씨 일문은 고려 때부터 현재 모양으로 전라도에 살고 있 었던 것 같습니다.

다음 조선조에 들어서면 옥산군玉山君의 안댁인 함안 윤씨가 나 오는데 이 부인은 주목할 만합니다. 그의 낭군이 되는 옥산군은 조 선왕조의 세 번째 임금인 태종의 손자로서 이름은 제躋(1429~1490), 부인은 함안 관적貫籍인 윤공신尹恭信이란 사람의 따님이 됩니다. 서 울에는 파고다공원이란, 작기는 하지마는 역사상 매우 유명한 장소 가 있습니다. 이 공원은 옛날 조선왕조 일곱 번 째의 임금으로 독실 한 불교신도였던 세조가 1464년 건립한 원각사라는 대찰大刹의 텃 자리입니다. 그리고 옥산군 이제는 당시 대원각사大圓覺寺 건립의 총

감독이었습니다. 따라서 이 점만으로도 이 옥산군 집안과 불교와의 인연은 예사가 아니라고 할 만합니다. 또 옥산군 이제는 대사헌이 라는 대신급의 벼슬을 지낸 일도 있고, 그리고 세조, 성종 등의 임 금과도 사이가 매우 좋았다고《조선왕조실록》에 적혀 있습니다. 다 시 말해서 임금과의 관계도 원만하고 생활도 유복하였듯이 보이는 데, 이 점은 매우 중요합니다. 왜냐하면 임금의 근친, 특히 임금 자 리에 오를 가능성이 있을 정도의 근친은 대개의 경우 위계에 비해 서 생활이 넉넉하지 못하였습니다. 권력의 자리에 너무 가까운지라 찬위의 위험이 있다고 해서, 자리에서 멀리하고 힘이 없도록 한다 는 뜻이 있었을 법합니다. 그런데 옥산군의 경우는 임금들과도 사 이가 좋고 사는 것도 여유가 있었던 것 같으니, 이것은 오히려 이례 에 속한다고 말할 수 있습니다.

또 다음은 덕원군의 아내인 또 한 사람의 함안 군부인 윤씨의 차 례입니다. 이 분은 덕원군德源君 이서李曙의 후취로서, 옥산군의 장인 이 되는 함안군咸安君 윤공신의 손녀로 생각되는 점이 있습니다. 그 렇다면 옥산군의 아내 되는 윤씨의 질녀가 될 것입니다. 하기는 덕 원군은 옥산군과 사이가 매우 돈독하였다는 세조의 삼남인즉, 혹은 그런 관계가 작용하였는지 알 수가 없습니다. 다만 덕원군 이서에 대하여는 왕실의 족보인《선원속보》에는 실려 있습니다만, 다른 기 록에서는 찾아볼 길이 없었습니다. 아마 평범한 일생을 지낸 것이 아닌가 생각됩니다. 게다가 덕원군 내외가 살던 시대는 불교숭상에 는 부적당한 세태였습니다. 불교 재흥의 기운이 용솟음치던 세조의 시대는 어언간 지나가고, 이어서 세상은 불교를 억누르던 성종시대 로 접어들었던 것입니다.

이상 세 사람의 여성, 곧 함안 군부인 윤씨의 역사적 배경을 따져본 결과 이렇게 생각이 듭니다. 고려 때의 윤씨의 경우는 신분이 국장급 관리의 처로서, 과연 당시로서는 비용이 많이 드는 부처 그림을 공양할 만한 형편이었을지 일말의 의문을 느끼지 않을 수 없습니다. 다음 덕원군의 규실의 경우, 당시 불교 배척에 앞장섰던 군왕의 뜻을 어기면서 부처 그림을 공양할 처지였을지 또한 의심이 납니다. 다만 옥산군의 내실되는 윤씨의 경우 세조 시대라는 불교 재흥의 때를 맞아하여 군왕과의 관계는 극히 양호하고, 거기에 살림은 부유하고 남편은 바로 대원각사 건립의 총감독을 맡을 정도의 불연佛緣이 있는 사람이고 보면, 소위 〈주야신도〉쯤을 공양하는 것은 매우 자연스럽게 여겨집니다. 그러나 이 모든 것은 어디까지나 심증일 따름이지 결정적인 증거가 되기에는 불충분합니다. 따라서 확실히 단정할 형편은 못 됩니다.

이 기회에 말씀드리면, 저는 3, 4년 전 옥산군 내외의 묘소를 찾은 일이 있습니다. 바로 옥산군의 후손이 되는 이병태李炳泰 씨로부터 묘소의 소재와 함안 군부인 윤씨에 대한 간곡한 교시를 편지로 받은 직후의 일이었습니다. 먼저 앞서 말씀드린 《선원속보》로써 묘소를 확인한 다음, 서울 시내로부터 자동차로 약 한 시간 가량의 거리에 있는 고양군 대자동이라는 곳을 찾아갔는데, 다행히 두 분의 묘소는 곧 발견되었습니다. 얕으막한 묘들이 옹기종이 연결되어 있는 경치 좋은 곳이고, 그 일대는 옥산군의 부군이 되는 근녕군謹寧君 이례李禮 일문一門의 묘역이었습니다. 옥산군 부처의 분묘는 언덕 같은 작은 산 위에 나란히 있었으며, 부인의 묘비에는 확실히 '咸安郡夫人尹氏之墓'라고 적혀 있었습니다.

　또 한 가지 말씀드릴 것은 고려 때의 함안 군부인 윤씨에 관한 건입니다만, 여러분에게 배포해 드린 약표의 고려시대에 윤기尹頎라는 이름이 나옵니다(도표 참조). 이 사람은 의랑議郎이라는 정4품의 관직까지 올라갔다고 전해지고 있습니다. 그런데 윤기라는 이름은 《고려사》라는 역사책에 이름이 실려 있어서 그가 의랑직을 맡았다면 대체로 공민왕 18년(1369)으로부터 21년까지 사이로 추정됩니다. 이유는, 이 의랑직이 설치된 충렬왕 34년(1308) 경에 윤기는 정8품의 하급관리였습니다. 의랑직은 그 후 폐지되었다가 앞서 말씀드린 공민왕 18년으로부터 3년간 다시 설치된 뒤 또다시 폐지되고 맙니다. 다시 말해서 윤기라는 인물은 고려 말, 곧 1370년 전후 정4품직에 올랐던 함안 윤씨의 유력자로 생각되는데, 한편 화엄경 인성기에 나타나는 군부인 윤씨는 같은 시대, 같은 시기의 함안 윤씨로서 혹은 이 윤기라는 인물과 극히 가까운 혈연관계에 있는 여성이 아니었던가 상상하고 싶습니다만, 하여튼 지금으로는 아무런 증거가 없습니다.

　또 한 가지 첨부할 것은 명기에 나오는 공덕주功德主의 의미인데—일본의 경우는 모릅니다만—한국의 예에서는 선업善業을 쌓음으로써 불덕을 입은 공덕주와, 절이나 불사에 기부하는 시주는 구별하고 있습니다. 그래서 때로 부처 그림에 '대시주 겸 공덕주 수모'大施主兼功德主誰某라고 적어 넣은 예를 볼 수가 있습니다. 명기에 나오는 군부인 윤씨의 경우, 보시다시피 '공덕주'라고만 적혀 있어서 이것만으로는 윤씨 자신이 시주한 것인지, 또 생전의 것인지, 혹은 죽은 후에 공양된 것인지 알 길이 없습니다.

　이상 오랫동안 소위 〈주야신도〉의 명기에 대해서 말씀드렸습니

다만, 결국 명기로는 이 부처 그림의 제작연대를 단정할 만한 증거가 못 된다는 것이 판명된 셈입니다. 그렇다면 다음은 의당 그림의 견질絹質, 소재, 또는 화풍 자체에 해결의 실마리를 찾아야 할 차례가 됩니다만, 그에 앞서 약속대로 먼저 고려와 조선조 초의 부처 그림 일반에 대해서 잠깐 언급하겠습니다.

탱화의 위치

한국에 오셔서 사찰을 찾아가 보신 일본 분은 조소彫塑로 된 부처님자리 후벽에 걸려 있는 큼직한 부처 그림을 보시게 될 것입니다. 이것을 우리들은 후불탱화라고 부릅니다. 뿐만 아니라 법당 안에 들어서면 정면의 부처님 계신 뒷벽 이외에도 좌우벽에 보통은 크고작은 탱화를 걸어 놓고 있는 것을 볼 수 있습니다. 대체로 여기 전시회에 출품된 고려부처 그림의 평균 크기보다 큰 것이 예사이고, 특히 대법회 때 앞뜰에 내어서 걸어 놓는 괘불은 어처구니없이 큰것이 상례입니다. 그런데 이번에 내가 야마토분카칸에 와서 배관拜觀한 고려불화, 그리고 수년 전 여기저기 일본의 사찰에서 배관한 고려불화와 조선시대 초기 불화는 크기로 보아 재미있는 점이 눈에 띕니다. 물론 예외도 있습니다만, 대개는 한국에 전하는 후불탱화보다 크기가 작다는 점입니다. 탱화는 본래 펴 보거나 걸어 모시는 부처 그림으로 이해되고 있습니다만, 단지 그것은 부처 그림의의궤, 법식에 따라 의례에 맞는 그림이지, 의궤를 따르지 않고 마음대로 그려놓은 소위 감상화로서의 부처 그림은 아닙니다. 이러한

탱화의 크기는 용도와 기원의 성격에 따라 대소가 달라지겠는데, 어찌된 일인지 일본에 유존하는 옛 부처의 그림은 평균해서 볼 때 한국에서의 이른바 후불탱화와는 크기가 너무나 다르다는 것이 제일의 특징이라고 할 수 있을 것입니다. 그리고 일본에 건너온 조선시대의 불화는 대체로 가정嘉靖, 만력萬曆 시대, 곧 일본역사에서 이른바 분로쿠文祿, 게이초慶長 전쟁이라는 한일전쟁(임진왜란)에 바로 앞서는 시대의 것이 대부분인데, 이 경우도 후불탱화의 크기라고 할 정도의 것은 매우 드문 형편입니다. 이 점은 후불탱화를 중심으로 하는 한국의 오늘날의 실정과 판이한 것인데, 여기에는 커다란 이유가 있는 듯합니다. 일본에 유존하는 고려, 조선 초의 탱화는 크기와 내용이 후불탱화와 같을 수 없는 실정을 그야말로 잘 반영하고 있다고 생각합니다.

현재 남아 있는 중국 사람의 고려 여행기, 그리고 고려와 조선왕조 초기의 문헌을 참조해 보면, 당시 절에 설치된 불좌의 후벽 등은 벽화로 장엄莊嚴되었다고 상정되는 점이 있습니다. 아니 조선시대의 후기에 들어간다고 할 수 있는 17, 18세기에 있어서도 불당 내의 후불벽면을 벽화로 장엄한 예가 있습니다. 저희들보다도 한국미술에 통달하고 계신 좌중의 나카기리 이사오中吉功 선생께서도 이미 아시는 줄 압니다만, 전라도의 선운사禪雲寺라는 옛 절에는 당내의 삼존불의 뒷벽을 탱화가 아닌 벽화로 장엄하고 있습니다. 이 벽화는 소위 개채改彩, 곧 낡은 채색을 새로 고친 것으로 되어 있는데, 아마 원채原彩는 17세기까지 올라갈 것으로 추정됩니다. 또 선운사 벽화보다 훨씬 앞선 15세기, 곧 조선왕조 초의 벽화가 지금도 남아 있습니다. 같은 전라도의 무위사無爲寺라고 하는 절인데, 그곳에는

그림 135
〈아미타삼존도〉, 270×210cm, 1476년(成化 2), 전남 강진 무위사 벽화.

아미타삼존을 위시해서 석가설법과 아미타내영 등의 후불벽화가
다행히 남아 있어서 당시의 부처 벽화의 면목의 일단을 보여주고
있습니다.^{그림 135} 그것으로 보면 절의 불당의 벽면에 횟칠을 하고 그
위에 바로 부처 그림을 그린 것이 조선 초의 형편인 것 같습니다.
본래 이러한 방식은 신라 또는 고려 이래의 방식 같은데, 당나라 장
언원張彦遠이 지은《역대명화기》에 나오는 것 같은 당대 사원의 벽화
방식을 대체로 따른 탓이 아닌가 생각도 됩니다. 그리고 오늘날도
그렇습니다만 한국의 절은 고려 때에도 불당 내외의 작은 벽면, 천
정, 기둥 등에 갖가지 색깔의 무늬를 안료로 장식하고, 사이사이에
화불化佛, 보살, 신중神衆, 나한, 산수, 화조 따위를 그려 넣었습니다.
이것을 우리는 단청이라고 부릅니다. 그래서 조선시대 초기까지 절
의 불당은 대개 벽화와 단청으로 장엄된 셈입니다. 그렇다면 탱화
는 보통 어디에 걸고 예배하였을까요.

　아실 줄 압니다만 '幀畵'는 또 '幀畵'라고도 적었습니다. '幀畵'
는 본래 벽화와 달리 펴볼 수 있는 비단 그림이란 정도의 뜻이었던
모양이며, 중국 당나라 때는 불덕에 의존해서 극락왕생을 기원하는
공양물로서 이미 벽에 거는 탱화가 크게 유행한 것으로 문헌에 나
와 있습니다. 그리고 당 이래의 탱화 실물이 중국의 돈황 천불동에
서 발견되고, 그 일부는 스타인 박사 등에 의해서 영국과 파리로 건
너간 것은 널리 알려져 있습니다. 당나라 때도 탱화 중에는 벽화 대
신 사용된, 곧 후불탱화로 사용된 예가 있었던 모양입니다만, 이것
은 예외에 속하였을 것입니다.

후불탱화 아닌 원당불화

지금 전시장에 전시되어 있는 고려 탱화를 배관하면, 대체로 공덕이나 식재息災를 기원하는 탱화라는 느낌이어서, 이 점에 있어서는 당나라 이래의 전통을 잘 지켰다고 말할 수 있을 법합니다. 이러한 탱화는 여러 것에 걸려서 여러 가지로 불덕의 혜택을 기원하였을 것입니다. 우선 스님의 수업 거처가 되었던 암자에 때로 걸렸을 가능성이 있습니다. 보통 암자는 지금도 자그마합니다만, 고려 때의 판각으로 보면 그 당시의 것은 짚으로 둥그렇게 지붕을 덮은 움집 비슷해서 도저히 큰 그림 같은 것이 있을 수 없었습니다. 다음은 스님의 주거나 사무실, 예컨대 노전爐殿 등 그리고 고려시대에 유행한 재가화상在家和尙―후일의 수위 거사居士와 비슷하다고 생각합니다만―이 재가화상 거처의 벽에 걸었으리라 상상합니다. 또 다음으로 절 밖, 옥내, 옥외에서 개최되는 소법회에 탱화가 활용되었을 것입니다. 지금도 이러한 소법회에는 탱화 또 때로는 불상을 모시는 경우가 많은데, 옥외의 대법회 때는 물론 괘불掛佛이 출동합니다. 끝으로 가장 중요하고 또 많은 경우로, 전당殿堂, 내원당內願堂 등에 아미타삼존이라든가 관음, 지장, 관경변상의 탱화를 걸어 놓은 것이 상례입니다. 원당願堂이라는 것은 절의 전각에 망인亡人의 위패를 모시고 그 명복을 빌거나 원주願主의 공덕을 쌓는 곳으로 내원당이란 궁궐 성내에 설치된 원당입니다. 말하자면 일본의 보다이지菩提寺와 비슷하다고나 할까요. 특히 궁궐 안의 내원당에 거는 탱화는 자연 호사스러웠으리라 상상이 됩니다. 물론 대법당의 후불탱화로서 제작된 고려, 조선 초 그림이 전연 없다고는 말씀드리지 않겠습니다. 중국의 당나라 때도 있었던 모양이니 고려 때 그런 것이 만들어졌다

고 해서 이상스러울 것이 하나도 없습니다만, 그래도 그것은 어디까지나 적은 예였을 것으로 생각합니다.

그것은 그렇고, 고려 때와 조선왕조 초의 탱화가 대체로 공양이나 식재연명息災延命과 공덕을 기원하는 것이라면, 자연히 그 그림의 주제와 내용도 한정될 수밖에 없을 것입니다. 현재 한국의 사찰 중에 조선 초까지 올라가는 건축물은 열 손가락에 차지 않고, 게다가 당시의 온 사찰이 아닌 일부분이 담아 있는 데 불과합니다. 도요토미 히데요시가 일으킨 한일전쟁 이후에 건립된 절을 참고해서 말씀드리면, 절의 구조와 벽에 거는 후불탱화 사이에는 밀접한 연관이 있는 성싶은데, 이것으로 유추한다면 고려 때나 조선 초의 절들은 그 종파에 따라 가람의 성질, 배치, 구조가 서로 달랐던 것 같습니다. 그리고 후불벽화도 법당과 가람의 성격에 따라 그 내용에 차이가 있었을 것입니다. 오늘날도 대웅전에는 석가여래나 영산설법靈山說法, 화엄전에는 칠처구회七處九會, 대광명전에는 삼신불, 무량수전에는 아미타, 미륵전에는 용화설법龍華說法, 약사전에는 약사여래, 관음전에는 관음보살 등등, 주불主佛에 따라 탱화를 걸어 놓는데, 독존이나 삼존불은 드문 예고, 대개는 보처補處는 물론이요 그 밖의 보살, 신중, 불제자, 권속 등을 데리고 있는 형태입니다. 물론 팔상도八相圖, 명부도冥府圖, 기타 신중도神衆圖도 있는데, 아마 고려 때의 후불그림도 유사했을 것으로 짐작이 됩니다. 그렇다면 여러분께서 여기 전시장에 보시는 바와 같이, 일본에 유존하는 부처 그림은 주제와 내용이 매우 한정되어 있다고 할 만합니다. 비교적 크기도 상당해서 후불탱화로 사용되었다 하여도 부자연하지 않은 것은, 가령 회전悔前이 그린 석가설법도—이것은 이렇게 표시되어 있습니다만 실

은 미륵불의 용화수하설법도龍華樹下說法圖입니다—그리고 관경변상
정도로서 다른 그림은 크기도 크기입니다만 내용도 독존도가 아니
면 삼존도가 대부분이어서, 법당의 정면 뒷벽에 모시는 탱화로서는
부적당한 것 같은 느낌입니다.

덧붙여서 말씀드릴 것은, 현재 일본에 남아 있는 고려부처 그림
의 다수는 아미타, 관음, 지장보살인데, 아마 이것은 유품이 대체로
몽고에 제압된 충렬왕, 곧 13세기 후반 이후의 풍조일 것입니다. 그
에 앞선 40년의 전란기는 물론이고 그 이전에도 강마소재降魔消災의
호국법사護國法事가 성행하였던 것으로 보아, 호국, 호법의 신중 중
에서도 제석, 범천, 사천왕, 마리지천 등의 그림이 많이 제작되었을
것으로 추측됩니다. 그리고 또 한 가지, 고려, 조선 초에도 장엄이
나 예배용만이 아닌 감상을 위한 불화도 그 나름대로 유행하였던
모양입니다. 그리고 고려시대는 불교가 국교이던 터라 대개 부처
그림은 의궤에 따라 제작되는 것이 상례였을 것입니다만, 아마 중
국 송나라의 영향인지 선화禪畵, 곧 형식에 잡히지 않고 감상을 겸한
선화풍의 달마, 그리고 관음 그림이 유행했던 흔적이 문헌에 나타
나 있습니다. 그러나 현재로는 감상용의 부처 그림은 실물을 배관
할 수 없는지라 무어라 구체적인 이야기를 할 수 없는 형편입니다.

고려불화의 제작방식

다음 고려부처 그림 그 자체에 대해서 말씀드릴 순서입니다만, 시
간의 제약이 있어서 여러분이 흥미를 느끼실 만한 것 한 가지만 말

씀드리겠습니다. 전시장에서도 보시다시피 일본에 남아 있는 고려 불화 가운데는 대단히 서로 비슷한 그림들이 많습니다. 전시 중의 그림 중에서도 아미타 삼존이라든지 양류관음 등 서로 유사한 것이 여러 개 걸려 있는 것에 주목하셨을 것입니다. 이것은 고려부처 그림, 아니 일반적으로 부처 그림의 제작 과정과 관련이 있는 것으로 생각됩니다만, 물론 고려 때나 조선 초의 제작 실황을 오늘날 자세히 알 길은 없습니다. 그렇다고 전연 추측할 길이 없다고 할 수는 없습니다. 한국의 부처 그림을 그리는 직업적 화공은 최근까지만 하더라도 대단히 보수적이어서 예부터의 방식을 거의 그대로 지켜오면서 그림을 제작하였습니다. 우리 경우에는 일본의 불화사佛畵師란 말이 적합하지 않다고 할까요. 보통 화승 곧 부처 그림 그리는 스님들로서, 대개는 사제 또는 각급의 화승들이 일단을 이루어 절 혹은 단가檀家의 주문을 맡아 제작에 착수합니다. 그 광경을 직접 보면 당 이래의 중국 문헌, 그리고 고려와 조선시대 문헌으로 추상되는 방식과 매우 비슷한, 그야말로 엄청나게 오랜 방식을 열심히 지켜 온다는 인상을 받아서 놀라지 않을 수가 없습니다. 그래서 얼마 전까지만 해도 채택하던 옛 방식을 머리에 두고 옛날의 제작 방식을 상상한다면 이렇게 말할 수 있을 것입니다.

우선 벽화와 주변의 단청에 대해 말씀드리면, 단청은 가지각색의 문양을 그려 넣은 것인데, 이것은 균정均整과 무늬의 중복이 중요해서 조금의 어긋남이 있으면 그만 망치게 됩니다. 그래서—이것이 바로 예부터의 방식입니다만—먼저 종이를 써서 초草를 만듭니다. 대개는 기성의 단청 위에 얇은 기름종이를 대고 무늬를 본뜹니다. 그리고 본뜬 무늬선상에 군데군데 바늘로 구멍을 내고 그것을

벽면이나 기둥에 댄 연후에 하얀 분가루를 뿌려대면 구멍을 통해서 분가루가 묻게 마련입니다. 그것을 요새 사용하는 연필 대신 유탄柳炭 아니면 먹필로 연결을 하면 똑같은 무늬가 나타날 것입니다. 이러한 방법은 비단 단청이나 벽화뿐 아니라 탱화 제작에도 적용된 것인데, 이것은 그 유래가 대단히 오래 돼서 가령 돈황 천불동에서 외국으로 반출된 탱화에도 이 방법이 사용된 듯, 바늘구멍이 뚜렷한 초본이 반출물에 끼여 있다고 하니까 대체로 당나라까지 거슬러 올라간다고 할까요. 바로 이 그림의 윤곽을 잡는 밑그림을 화승은 '초'草라고 불러 왔습니다. 이 초본을 잔뜩 상자에 넣어서 짊어지고 옛날 화승들은 절을 찾았다는 것이 사원에 전하는 말입니다. 초본을 칠 때도 본래는 목욕재계하여 부정을 씻습니다만, 불화 제작에 들어서면 더욱 엄해서 깁을 짤 때부터 불단, 독경 등을 담당하는 스님이 결정되고 도움을 모으는 화주승化主僧도 정해지게 됩니다.

계제에 말씀드리면, 우연히 야마모토 야스카즈山本泰一 씨의 논문 〈이조시대 문정왕후文定王后 소원의 불화에 대하여〉를 읽었더니, "16세기의 문정왕후는 석가, 미륵, 약사, 미타의 탱화를 각각 백 폭씩 그러니까 도합 4백 폭을 공양하였는데, 이러한 대량 제작은 유례가 없다. 약사 탱화 백 폭 중 오늘날까지 남아 있는 3폭은 윤곽과 도상이 같다"고 논문에서 말하고 있습니다. 석가, 미륵, 약사, 미타의 각 백 폭의 탱화는 아마 각각 같은 초본을 사용한 같은 도상, 윤곽이었을 가능성이 크다고 생각합니다.《고려사》라는 사서를 펼쳐 보면 백선연白善淵이라는 내시가 40탱의 관음보살을 임금에게 바쳤다든가 또 많은 관음 탱화를 원나라에 보냈다고 기록되어 있는 것이 눈에 띕니다. 이러한 많은, 그리고 같은 탱화를 일시에 제작할 수 있

던 비결은 바로 같은 초본을 사용하는 데 있습니다. 물론 모사, 이사移寫용의 초본만이 있을 리는 없는 것이고, 증사證師—이 사람은 도상이 의궤에 맞나 안 맞나를 판단하는 스님인데—가 다른 도상, 구도를 요구한다든가 혹은 화승, 화원이 새로운 도상, 구도를 시험하려는 경우 당연히 필요한 밑그림, 즉 초본을 작성하게 되는데, 이것을 출초出草라고 부릅니다. 실지로 보면 요사이 증사는 대개 막판의 개안開眼 장면에만 입회하는 듯 합니다만, 그리고 그림에 쓰이는 견포絹布는 보통 방충과 전통에 의하여 남색, 다갈색, 검은색으로 물들인 후에 매끈하게 합니다만, 이렇게 되면 초본을 대 보았자별 수 없으니까, 앞서 말씀대로 옛 방식으로 그림의 윤곽을 옮깁니다. 그런데 화승이 정성스럽게 그대로 옮기는 경우는 아마 드문 편이었겠죠. 흰 분자국을 대강 이어 윤곽을 본뜨려면 때에 따라 대소나 세부가 초본과 다를 수가 있을 것입니다. 해외 유학 중 독일로부터 오신 좌중의 박영숙朴英淑 씨는《오리엔탈 아트》라는 미술잡지에 베를린 소재의 지장시왕도그림110에 관한 훌륭한 논문을 발표하셨습니다. 그 지장시왕도는 지금 별실에서 전시 중인 세이카도靜嘉堂 소장 지장시왕도그림109와 거의 같습니다만, 다만 베를린 것은 중앙 아래편에 사자를 배치하고 있으며, 세이카도 것은 중앙 아래 오른편에 사자 대신 판관 한 사람을 더 세우고 있는 것이 다릅니다. 무슨 까닭인지 지금 알 길이 없습니다만, 추측컨대 같은 초본으로 그렸다고 보는 경우 필시 윤곽을 옮기다 보니까 중앙 아래편이 너무 빈탓이 아니었나 생각도 됩니다. 또 현재 전시장에는 같은 도상과 배경의 양류관음이 많이 전시되어 있는데, 또한 같은 이유로 그렇게 된 것으로 추상됩니다.

　대개 우리들은 현재 감상의 입장에서 고려의 불화를 보고 있습니다만, 아시다시피 원래 이들 불화는 감상이 목적이 아니고 예배, 공덕, 장엄을 위하여 의궤에 따라 그려진 것으로, 개성적인 화작畫作과는 근본적으로 다른 차원에 있습니다. 물론 앞서도 말한 대로 고려 문헌에는 감상면이 짙은 한생韓生 필의 〈백의관음〉, 이두첩李斗帖 필의 〈달마도〉, 공민왕 작의 〈달마절로도해〉達磨折蘆渡海 등이 나옵니다만, 이것들은 불사에 쓰이는 탱화와는 어디까지나 목적이 다른 것으로 여겨집니다. 조선왕조 후기의 예로 미루어 짐작하면, 장인匠人적인 화승은 보통 몇 명이 일단을 이루어서 여러 곳의 절과 단가檀家로부터 불화의 주문을 맡아 한 곳에서 제작하는 경우도 상당히 있었던 모양으로, 왕조 전기의 탱화 중에 모모某某 절에 이안 또는 봉안한다고 적어 놓은 것은 그 제작이 다른 곳에서 행하여진 증거일 것입니다. 더구나 불사에 쓰이는 탱화를 혼자서 제작한다는 일은 대체로 드문 예에 속합니다. 그렇게 되는 데는 크게 두 가지 이유를 들 수 있는데, 하나는 화승의 품계라고 할까, 즉 서열 문제요, 둘째는 제작의 분업문제입니다.

　한국에 있어서 불단을 의례상 상중하 곧 불, 보살의 상단, 신중의 중단, 그리고 영위靈位를 안치하는 하단으로 나누는데, 이것에 대응한다고 할까요. 불화도 상중하로 분단되어 상단은 불, 중단은 보살, 하단은 신중으로 품계가 정해져 있습니다. 그리고 서열에 따라 상단, 중단, 하단의 화사畫師로 자리가 정해집니다. 이 삼단의 의례와 품계는 고려 말 조선왕조에 살았던 권근權近이란 사람의 문집에도 나오는 것으로 보아, 아마 불화의 삼단 분류는 화사의 서열이라는 제도와 같이 고려시대로부터 있었을 가능성이 큽니다. 다만 뒤

로 오면 상, 중단은 상급의 화승이 담당합니다만, 고려시대는 과연 어떤 형편인지 지금은 알 길이 없습니다. 그리고 지장 또는 지장시왕도 등은 중단 그림으로 생각되기 쉽습니다만, 그것은 영위의 천도薦度와 관련되는 고로 요사이 보통 극락도와 더불어 하단에 속합니다. 그러나 그것도 고려시대는 어떠한지 지금으로는 분명하지 않습니다. 또 한 가지, 단청에 있어서 경치 그림 그리고 팔상도 등과, 단청 중의 산수, 화조, 수목 등은 또 다른 화사의 일감으로 요사이는 그들을 잡파라고 부릅니다만, 이것도 고려 때는 어떠하였는지 알 길이 없습니다. 끝으로 단청입니다만 이것 또한 독립된 일감으로, 전문적인 화공이나 혹은 불화의 문양, 채색 담당이 겸한 것으로 생각됩니다. 이렇게 보면 화승의 수업은, 단청, 잡파는 그만두고라도 자연히 하단의 신중, 곧 제석, 범천, 사천왕, 팔부중八部衆, 십이신장十二神將과 겸해서 기타 불, 보살의 권속으로부터 시작하여 다음 보살과 불의 순서로 중단, 상단으로 올라가게 마련입니다. 이런 까닭에 보살, 신중, 권속을 인솔하고 있는 불화가 되면 당연히 상, 중, 하단 담당의 화사들의 공동제작의 형식을 취하게 될 것입니다. 실지로 조선왕조 후기의 후불탱화에는 상, 중단 화사와 하단 화사 수 명의 이름을 열기한 예를 많이 볼 수 있습니다. 그런데 현재 유존하는 고려불화의 명기 있는 것을 살피면 겨우 화사 한 사람 또는 두 사람의 이름이 적혀 있을 뿐입니다. 그것도 혜허의 독존도라든가 노영의 작은 병화屛畵 따위라면 몰라도, 회전 작의 석가설법도 또는 지온인知恩院의 관경변상급의 큰 폭이 엄연히 있고 보면, 이런 것이 상, 중, 하단 화공 수 명의 공동제작이어야 될 것이라고 한 말이 겸연쩍어집니다. 그 이유로서 이것들이 후불벽화가 아닌, 다만 공덕

을 기원하는 탱화라는 점과, 또 조선왕조 후기의 예가 있듯이 동량棟梁급의 이름만 적은 탓이 아닌가 생각도 됩니다만, 하여간 더 연구를 요하는 문제일 것입니다.

화공과 채공의 분업

다음, 도상圖像, 윤곽과 문양, 부채賦彩 담당의 구별인데, 이것은 당나라 시대의 벽화 이래의 전통인 듯 부처, 보살, 신중, 기타를 그리고 나면 색칠과 작은 문양은 다른 화공이 담당하는 게 보통이었습니다. 탱화의 경우 이러한 분업이 지켜졌는지 적이 의심스러운 형편입니다만, 화승 세계의 보수적인 전통을 감안하면 큰 탱화는 불상과 채색을 구별하는 경우가 많았을 것으로 추상합니다. 고려불화, 예컨대 지금 전시 중에 있는 양류관음을 자세히 살펴보면, 치마의 주름과 색칠한 무늬가 서로 맞지 않는 것을 왕왕 발견하게 되는데, 화공과 채공彩工이 따로따로이었던 탓이 아닌가 의심하고 있습니다.

또 다음, 한 폭짜리 삼존도를 배관하면, 고려불화에 있어서는 협시脇侍 보살이 주존主尊의 어깨를 넘는다든가, 팔대보살이나 시왕이 주존좌상主尊坐像의 무릎을 크게 넘는 경우는 매우 적습니다. 그런데 조선왕조에 들어와 선후로 협시, 기타의 키가 점점 커져 갑니다. 그리고 미타삼존의 고려불화를 크게 보면, 보처補處의 관음은 두 가지 양식으로 분간할 수 있습니다. 하나는 투명한 흰 비단 곧 하얀 사라로 머리부터 온 몸을 감은 예와, 또 하나는 화려하게 꾸몄을 뿐 다른 화려한 보살과 큰 차이가 없으며 하얀 사라를 감고 있지 않은 예를 볼 수 있습니다. 이것은 화공이나 의궤의 파별派別을 뜻한다고 해석될 법한데, 조선시대에 들어서서는 물론이고 최근까지 이 두

가지 양식은 계속됩니다만, 단지 하얀 사라의 관음은 대개 백의관음으로 변해 버렸습니다.

고려, 조선 불화의 양식상 차이점

이미 약속된 시간이 지난 모양이어서 이야기를 중도에 끊고 결론 비슷한 것을 잠깐 말씀드리겠습니다. 고려불화의 유전된 것과 조선왕조의 것을 비교하면 양식상 대체로 아래와 같은 점이 크게 눈에 띕니다.

앞서 삼존도의 배치, 특히 협시의 모습에 대해서 잠깐 언급하였습니다만, 대체로 고려 것은 상, 중, 하단의 구별이 엄격하였다는 인상을 받습니다. 조선왕조로 오면 상, 중, 하단을 상급 화공이 같이 취급하는 탓인지 협시보살의 키가 커지는 경향이 있습니다. 그리고 계주髻珠 곧 부처님 머리에 박힌 보주寶珠가 고려 것은 송나라 불화에서 보듯이 머리 중턱에 있는 게 보통입니다만, 조선시대에 오면—이것도 외국 영향 같습니다만—점차 머리 정상에 옮겨 꽂히고 또 그에 따라 머리끝도 뾰족해집니다. 그리고 앞서 언급한 관음보살의 흰 사라의 고려풍이라고 할까 반투명하고 호사한 맛은 조선시대에 오면 보기가 힘들고, 반투명의 무늬가 있는 흰 사라를 두른 예가 전무한 것은 아닙니다만, 이러한 모습은 대체로 백의관음풍으로 바뀌어갑니다.

관음보살 그림의 또 한 가지 주목할 만한 변화를 조선왕조 것에서 볼 수 있습니다. 이것은 소위 〈주야신도〉에도 관련됩니다만, 고

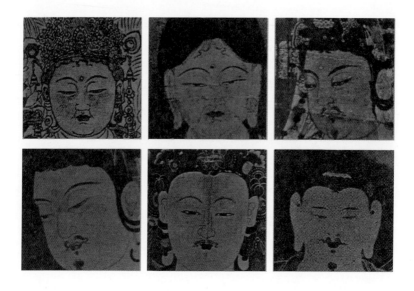

려 때의 관음보살이 쓰고 있는 보관寶冠에는 화불化佛을 붙이고 있습니다. 그런데 조선시대의 관음, 곧 보처, 소지품, 기타의 특징으로 보아 관음보살이 틀림이 없는 경우에도 보관에 화불이 없는 예가 허다하게 발견됩니다. 현재로는 보관에 화불이 붙어 있지 않은 관음은 조선시대 것으로 간주해도 거의 의심이 없을 정도입니다.

　부처 그림을 자세히 조사하여 보면, 앞머리의 가르마 부근에 흐트러진 머리털 모양으로 '八'자형이 그려져 있는 보살을 많이 보게 됩니다. 이것은 중국 오대시대까지 거슬려 올라간다는 돈황의 탱화와 번화幡畵에서도 볼 수 있으니까 매우 오랜 양식으로 생각됩니다. 일본의 예로 보면 화작이나 도상집에 八자형도 있습니다만, 그 밖에 '⌒' 또는 '⌒' 등 멋을 낸 것이 많아서 흡사 보살의 콧수염 비슷한 모양입니다.그림 136, 137 이 八자형의 흐트러진 머리카락은 고려불화의 경우는 대개 앞머리 가르마에 붙여서 그려 넣고 있습니다. 그

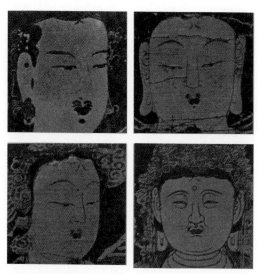

옆면 위 왼쪽부터

그림 136 〈공작명왕상〉(孔雀明王像)의 머리 부분. 일본 다이고지(醍醐寺).

그림 137 〈팔종론대일여래상〉(八宗論大日如來像)의 머리 부분. 일본 젠슈인(善集院).

그림 138 〈아미타삼존상〉의 관음보살의 머리 부분. 일본 하쿠쓰루(白鶴)미술관.

그림 139 〈양류관음상〉의 머리 부분. 일본 단잔진자(談山神社).

그림 140 〈선암사 원통전 제2관음탱화〉 중 관음보살상의 머리 부분. 전남 승주.

그림 141 〈선암사 원통전 후불탱화〉 중 여래상의 머리 부분. 전남 승주.

그림 142 〈선암사 원통전 후불탱화〉 중 지장보살상의 머리 부분. 전남 승주.

그림 143 〈약사여래삼존도〉 중 약사여래상의 머리 부분. 국립중앙박물관.

그림 144 〈약사여래삼존도〉 중 협시보살상의 머리 부분. 국립중앙박물관.

그림 145 〈주야신도〉 중 상호(相好) 부분. 일본 사이후쿠지(西福寺).

런데 무슨 까닭인지 조선시대에 들어서면 이 흩어진 머리칼 모양
의 八자형이 그 의미를 잃고 애매해져서—하기는 일본에서도 같은
경향이 보입니다만—완전히 형식화됩니다. 심한 경우 석가여래나
또 머리를 깎아 스님머리를 한, 따라서 흩어진 머리칼이 있을 리 없
는 지장보살에게도 팔자형을 붙여 놓았습니다.^{그림 138~143} 조선시대
초기라고 할 수 있는 16세기 중엽의 약사삼존도—이것은 앞서 언
급한 문정왕후 발원의 불화입니다만, 여기에는 八자형의 모양이 이
미 한가운데로 내려와 그려져 있어서^{그림 144} 완연히 흩어진 머리카
락과는 인연이 먼 것이 되었습니다. 따라서 八자형이 앞머리 중간,
가르마 부근이 붙여서 그려 넣어져 있지 않은 경우, 그것이 과연 고
려 것인지 한 번 의심하여 볼 만합니다.

〈주야신도〉는 15세기 말 탱화

상당히 시간이 초과된지라 고려불화에 관련된 일반론은 이 정도로
그치겠습니다. 그리고 〈주야신도〉에 관계된 결론 부분을, 그것도
될 수 있는 대로 간단하게 말씀드리겠습니다.

　　좌중에 계신 야마토분카칸의 하야시 스스무林進의 훌륭한 연구
에서 이미 밝혀진 대로, 나 역시 〈주야신도〉는 기실 관음보살도라
고 보고 있습니다. 그것은 그렇고 이 강연 주제가 되는 제작 연대인
데—이미 이야기의 앞부분에서 말씀드린 대로 '함안 군부인 윤씨'
는 현재까지의 조사로는 고려 말의 한 사람, 그리고 조선 초 세조
때로부터 성종 때에 걸쳐 두 사람이 있는 것으로 판명되었습니다.

고려 말의 군부인 윤씨는 정4, 5품급 관리의 부인이었습니다. 또 덕원군 부인인 군부인 윤씨의 경우 그 불연佛緣이 명백하지 않습니다. 한편 옥산군 부인 윤씨의 경우 세조 시대 곧 불교 재흥의 시운을 다행하게 맞은 분으로, 그 바깥어른 되는 옥산군은 대원각사 건립의 총감독을 맡은 것 외에 대신급의 관직을 역임한 왕족으로 불연이 돈독한 분이었습니다. 옥산군 부인의 몰년은 1497년으로 성종 다음인 연산군 시대 초가 됩니다. 만일에 생전에 시주 겸 공덕주가 되었다면 〈주야신도〉의 제작은 물론 생전의 일이 될 것입니다. 또 만일에 돌아간 후에 군부인의 공덕을 기원하는 공양도로 보는 경우 그 제작은 몰후 얼마 안 되는 시기, 곧 15세기 말경으로 생각됩니다만, 단지 자손, 기타의 원주願主가 명기에 나타나지 않는 것이 보통 관습에 어긋납니다. 나로서는 어느 편이냐 하면 차라리 전자를 택하는 편으로, 성종 말로부터 연산군 시대에 걸치는 심한 배불 정책을 감안한다면, 군부인 윤씨의 생존 중, 그것도 몰년보다 훨씬 앞선 때의 제작으로 추정하고 싶어집니다. 다만 당시 단폭으로 제작한 것인지 또는 단폭이 아닌 복수의 탱화를 만든 것인지 지금은 알 길이 묘연한 따름입니다.

　다음은 〈주야신도〉의 양식상의 문제입니다. 앞서 잠깐 언급한 머리털의 '八'자형인데, 슬라이드를 다시 한 번 보아주시기 바랍니다.그림 145 자세히 들여다보면 머리 부분을 남색으로 처리하고, 다음 그 아래로 엷은 청색 갓선을 두른 후에 앞머리 가르마도 앞머리에서 약간 띄어 자그마하게 八자가 그려져 있습니다. 이렇게 가르마 부분에서 동떨어진 곳에 조잡하게 그려 넣은 식은 고려불화에서는 보기 힘듭니다. 이 八자형이 16세기 중엽에 들어서면 이마 한가운

데로 내려와서 본래의 의미를 상실하는 예는 앞서 말씀드렸습니다. 다음 또 한 가지, 이 그림에는 보관寶冠에 화불化佛이 없습니다. 화불은 공중으로 올라가 둥근 원 속에 따로 안치되어 있는 형식입니다. 앞서도 언급이 있었습니다만, 보관에 화불을 모시지 않는 예는 조선 시대에 오면 흔히 보게 되는 특징입니다. 그리고 그림 윗부분에 걸친 구름 꼬리의 둥글린 양식도 고려의 양식과는 다르고, 오히려 국립중앙박물관 소장이나 일본 도쿠가와德川미술관 소장의 약사삼존과 유사합니다. 시간이 없어서 설명을 생략합니다만, 암굴의 형식과 바위의 표현 그리고 만초蔓草 따위, 그리고 남순동자에 두광이 있는 것이 모두 고려불화와는 매우 달라서 나로서는 조선시대의 초본에 따른 제작으로 생각하게 됩니다. 이렇듯 양식상 〈주야신도〉가 조선왕조의 특징을 지니고 있다면 '공덕주 함안 군부인 윤씨'에 해당하는 여성은 옥산군 이제의 부인일 가능성이 더욱 커질 것입니다.

이미 아시다시피 현재 조선 초기 불화의 기준 작품은 15세기의 지온인知恩院 소장 구품만다라—한국식으로 말한다면 극락구품도—, 16세기의 약사삼존 3폭, 그리고 지온인 소장의 〈관음삼십이응신도〉뿐입니다. 거기에 〈주야신도〉가 첨가된다면 15세기의 기준이 될 만한 작품이 또 하나 느는 것이 되어서, 나와 같이 역사적 흥미를 갖고 있는 사람에게는 매우 고마운 마음이 듭니다.

이상 여러 시간에 걸쳐서 변변치 못한 말씀을 늘어놓았습니다. 더구나 후반은 시간에 쫓겨서 주마간산 격이 되었습니다. 그러면 강연을 여기서 마치겠습니다. 고맙습니다.

제3부

일본 속의
한화

머리말

사람은 간혹 의외의 일에 말려든다. 내가 1973년 그림 때문에 일본으로 건너간 것이 내 생의 의외의 사건이요, 또 그 탓으로 이렇게 책까지 엮게 되니 이것 역시 뜻밖의 일이다.

 그 해 3월 어느 날인가, 우연히 누구와 이야기 끝에 나라奈良에서 한화韓畵 전시회가 열린다는 말을 듣고, 그 소식이 귀에 찡하게 울렸다. 일본, 그것도 도쿄, 교토이지만 어떻게 하다가 다른 용무로 2, 3일간을 체류하게 되면, 촌가寸暇를 금같이 아껴서 일본 소재의 한화를 알아보고자 노력하였다. 몇 해 전인가엔 나라 덴리天理대학으로 안견의 〈몽유도원도〉를 보러 우정 도쿄에서 내려가 시간 반을 졸랐으나 결국 거절당하였다. 교토 미술관에 쇼코쿠지相國寺 소장의 묵산수가 전시되었다기에 도쿄로부터 황급히 달려가서 관람하고 또 부랴부랴 되돌아온 때도 있다. 1971년인가, 초봄 차가운 날씨에 교토 지온인知恩院의 스님에게 간청해서 설충薛冲 등의 관경변상과 이자실李自實의 〈관음삼십이응신도〉를 열람하느라 무려 4, 5시간을 냉랭한 마루방에서 동태신세가 된 적도 있었다. 깊이 넣어 둔 창고에서 꺼내 오느라 스님의 고생도 말이 아니거니와, 기다리던 나도 추위에 새파랗게 질려서 절에서 나올 때에는 입도 떨어지지 않을 지

경이었다. 그런가 하면 도쿄의 모 수장가 댁에 느닷없이 달려가서 현재玄齋, 단원檀園의 명품과 우리 옛 명류의 제평題評이 장장이 붙은 중국 화첩을 구경하는 요행도 있었다. 혹시 하고 네즈根津미술관, 오쿠라슈코칸大倉集古館에는 몇 번을 들렀을까. 그러나 이 모두가 그저 안복을 누리는 것이고, 어쩌다가 잃어버린 보물을 엿보자는 것뿐이지 따로 계획을 세운 것도 아니요, 시간과 여유가 있는 것도 아니었다. 그래서 일본을 잠시 들렀다 떠날 때면 매양 누군가가 한번은 조직적으로 수색해야 되는데 하는 느낌을 버릴 수가 없었다. 그것은 이런 의미이다.

일본에는 한토韓土에서 옛날 약탈해 가거나 또 우리 사신이 남긴 그림이 많고, 더구나 고려, 조선 초기 것이 많이 그곳에 있다. 우리 그림을 역사로 엮노라면 매번 고려, 조선 초기의 것이 비는데, 그것을 그래도 어지간히 채우려면 불가불 일본에서 그림을 찾는 수밖에 길이 없다. 그런데 그런 한화의 소재를 찾아내는 일이 그리 쉬운 일이 아니다. 그것뿐이랴. 당초에 무낙관無落款, 무명문無銘文의 명화가 한화로 전해 내려오는 경우는 극히 드물다. 그렇다고 그것이 한화일 것이라는 인상만 가지고 싸울 수도 없다. 요컨대 그림의 소재를 알아내야 되고 그것이 분명 한화이리라는 어떤 기준, 그것이 양식이든 화구畵具이든 화법이든간에 확실한 기준을 마련하지 않으면 안 된다. 우선 한화로 알려진 것부터 찾아내야 된다.

3월 중순인가에 뜻밖에 나라의 야마토분카칸大和文華館에서 〈조선회화전〉의 목록 한 벌을 기송寄送하여 왔다. 목록을 뒤적이니 기왕에 한화로 유명한 불화를 위시하여 듣지도 보지도 못하던 산수, 인물들이 여럿 눈에 띄었다. 그러자 한국일보의 김성우 부국장(1973

년 당시)이—누구의 충동인지—일본에 가서 한화 전시도 참관할 겸
이 기회에 한화의 발굴을 시도해 보면 어떠냐는 의외의 제안을 하
여 왔다. 기한이 2주일에 예비조사도 없는 형편이라서, '발굴'이란
당치도 않은 과장일 것이나, 하여간 일본 속의 한화를 찾고 더듬는
것만을 목적으로 한 일본 시찰의 제의는 내 귀엔 유혹적이었다. 하
기는 직업상의 전문과 하도 동떨어져서 적이 겸연쩍었으나, 다행히
학교 당국에서 양해를 해 주고 한국회화사의 끊어진 맥락을 찾겠
다는 종래의 욕심도 가세해서 드디어 일본으로의 탐화探畵 길에 올
랐다. 결과 나는 더욱더 일본 소재의 한화 발굴이 얼마나 중요하고
시급한 일인가 하는 것을 절실히 깨닫게 되었다. 그러려면 회화미
의 세계를 같이 즐기고 찾는 일본 호학의 협력이 필요하다. 일본을
새삼 다녀 보니, 개중에는 아직도 이상스런 편견에 사로잡혀 있는
사람도 있지만, 동시에 진실로 회화미의 문화세계를 협력해서 모색
하자는 동학, 동호들이 더 많다는 것을 알았다. 실상이 그림 세계는
문화와 형제의 입장에서 아름다움을 즐길 때에 비로소 국경을 초
월한다. 미의 세계는 정치에 구애되는 현실도 부인할 수 없으나 본
질적으로 인간 일반의 입장에 서야 한다. 인간이 가진 시감視感의 공
감 위에 서야 한다. 이런 의미에서 나는 일본 탐화행探畵行으로 수많
은 우리 그림의 아름답고 어엿한 모습을 대하면서 동시에 시감의
미적 공감을 같이할 수 있는 일본의 친구를 알게 된 것을 이에 못
지않게 기뻐한다. 우리 그림의 발굴은 우리의 일이기도 하려니와
또 한편 이러한 일본 동지의 일이기도 하니 말이다.

　이 글은 한국일보에 연재한 탐방기에 약간의 주기註記를 단 것으
로, 우선 한국일보에 감사의 말을 돌려야겠다. 그리고 이와 더불어

여러모로 협력을 아끼지 않은 야마노우치 조조山內長三, 야마자키 하루오山崎治雄 씨, 야마토분카칸의 여러분, 특히 요시다 히로시吉田宏志 씨, 또 계속 소식을 주신 오카야마岡山 현립미술관의 마에다 쓰요시前田幹 씨에게 깊은 사의를 표한다. 또 귀중한 소장 그림을 사진으로 게재하는 데 있어서 여러 사원, 미술관, 개인이 베푸신 이해와 해량에 감사하여 마지않는다.

이역에서 외로운 그림

그림도 사람처럼 기구한 운명을 걷는 수가 있다. 일본에 유전되는 한화가 바로 그러한데, 일본에서 우리의 옛 그림을 찾아다니노라면 문득 일본에서 살고 있던, 또 현재 살고 있는 동포 생각이 머리를 스친다. 서로 사정이 비슷한 탓일까. 본시 옛 그림이 일본으로 들어가게 된 자초지종을 따지면, 받들어 모셔간 부처 그림이 있었다. 고려와 조선시대 초기의 역사를 살피면, 일본의 승려가 여러 번 반도로 건너와 불경, 불상을 얻어 간다. 이 속에 부처 그림이 있었을 것은 의심이 없다. 또 옛적 장사 손에 흘러간 그림도 있다.

고려 역사에는 송나라 상인과 왜상倭商이 오고간 것이 기록되어 있는데, 일본 기록에는 이 손을 타고 송나라 목계牧溪 등의 그림이 고려로부터 건너온 것으로 되어 있고, 동해를 면하여 멀리 반도를 내다보는 일본 쓰루가시敦賀市 부근의 절에는 송나라 상인이 들여왔다는 고려불화가 전한다. 또 통신사라던 우리 외교사절단의 화원이 남겨 놓은 그림이 제법 있었던 모양이다. 지금도 간혹 그 그림이 세상에 나오는데, 그 중에는 우리 땅에서 보기 드문 설탄雪灘 한시각韓時覺, 동암東巖 함제건咸悌健 등이 끼여 있어서 반갑기 짝이 없다.

그러나 무어니 해도 엄청나게 많은 수효는 임진왜란 때 약탈당

한 그림들인데, 그 중에서 부처 그림이 큰 몫을 차지한다. 일본의 교토, 오사카에서 기타큐슈北九州에 이르는 지역 특히 산인山陰, 산요山陽, 난카이南海 지방에는 큰 절치고 소위 고려부처 그림이 없는 곳이 없을 정도다. 큰 절의 단월檀越 노릇을 하던 침략군의 장성들이 조선에서 약탈하여 기증한 것이 대부분인데, 대개는 고려 불상이라 하지 않고 알쏭달쏭하게 중국 불상으로 탈바꿈을 해서 전해 온다. 물론 일제 36년간에 여러 가지 방식으로 건너간 그림도 있다. 특히 겸재 정선 이후의 그림이 그러한데, 선사품으로도 갔거니와 여기 실린 겸재의 산수화그림 151의 경우는 일제 때 경매에서 팔렸던 것이다.

그런데 이렇게 많은 옛 그림이 이렇듯이 여러 가지 경위로 일본에 옮겨갔음에도 불구하고 그 숱한 그림이 어디로 잠적하였는지, 요사이 일본에서 버젓한 우리 옛 그림을 보기란 그리 쉬운 일이 아니다. 작가의 이름이 박혀 있는 또렷한 한국 그림은 일본 메이지 이후로 한반도를 업신여겨야 된다는 일본인의 정치적 편견 때문에 모르는 사이 많이 산실된 것 같다. 한편 낙관이 없는 옛 그림은 고려 때 그림, 조선 초기의 그림은 작품에 낙관이 없는 것이 보통인데, 잘된 것은 어느새 일본 그림 또는 중국 그림으로 둔갑해서 전해지기가 일쑤고, 못된 것은 조선 그림이 멍청하다는 핀잔거리로 이용되기가 예사였다. 그러므로 전래가 애매한 일본 그림, 내력이 수상한 소위 당화唐畵라는 것을 따지고 캐 보니 의외로 한화였다고 하는 것이 근래 심심치 않게 일어난다. 그러나 아직도 한국 그림으로 행세하지 못하고 숨어사는 옛 그림이 제법 있을 성도 싶은데, 이 점은 마치 버젓이 제 본성本姓을 내놓기 꺼려하는 동포의 경우와 어딘

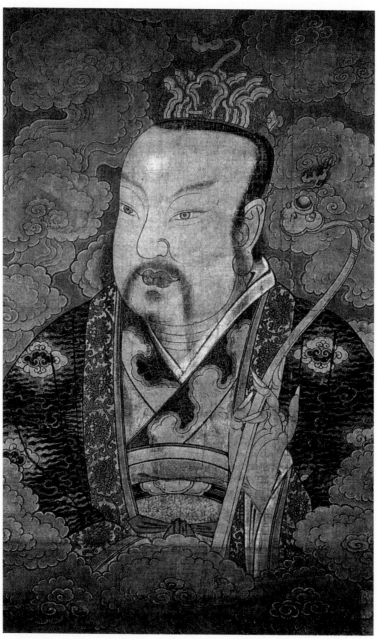

그림 146
〈제바달다상〉(提婆達多像), 지본채색, 150.5×91.7cm, 일본 소지지(總持寺).

그림 147
전(傳) 강희안, 〈북극자미궁도〉,
견본담채, 151×62.6cm,
일본 센소지(淺草寺).

가 일맥상통하는 것 같아서 기분이 야릇해진다.

　19세기 초반만 하여도 일본에는 상당수의 한화가 유전되어 있는 것으로 알려진다. 메이지 연간에 발간된 《고화비고》古畵備考라는 책 끝부분에는 일본화가 다니 분초谷文晁(1763~1840)의 손으로 되었다는 《조선회화전》 상, 하권이 붙어 있다. 다니 분초라는 사람은 팔종八宗을 겸한 능숙한 화가로서 일본에 알려져 있는데, 노무라 분쇼野村文紹라는 사람이 쓴 〈다니 분초 옹의 기〉谷文晁翁之記를 읽으면 그림에 대한 그의 저술이 제법 많은 것을 알 수 있거니와, 또 옛 그림을 애

그림 148
해애(海涯), 〈세한삼우도〉,
견본수묵, 131.6×98.8cm,
일본 묘만지(妙滿寺).

써 기록해서 감식에 참고로 한 것은 그의《본조화찬》本朝畵纂이란 화
기를 보아도 짐작이 간다.《조선회화전》이 진정 그의 작이라면 그
야말로 호학한 그가 스스로 목도한 한화에 대한 비고 같은 것인데,
힘써 낙관과 도장을 옮겨 놓았을 뿐 아니라, 때로는 그림의 윤곽까
지를 그려 놓아 지금 그가 본 그림을 추상하는 데 여간 도움이 되
지 않는다.

　이《조선회화전》을 펼치면, 벽두에 임진왜란 전의 계회도(고관들
의 연회 그림)가 나오거니와, 이어 세종 때의 강희안姜希顏, 최경崔涇을

그림 149

김익주(金翊冑), 〈영모〉, 견본수묵, 31×27.8cm, 일본 개인 소장.

비롯하여 이암李巖, 김시金禔, 고운高雲, 이정李楨, 이기룡李起龍, 김명국金
明國, 한시각韓時覺, 박동보朴東普, 최북崔北, 이의양李義養 등의 이름이 보
이고, 그리고 한국에서는 잊어진 사람으로 이기李琦, 이매계李梅溪, 최
장崔璋, 연주煙洲, 성효性曉, 상수常壽 등의 그림이 언급된다. 현재 도쿄
의 센소지淺草寺 소유인 고려불화 곧 혜허의 버들관음(楊柳觀音)그림 226

그림 150
변상벽 필, 〈고양이〉, 견본착색, 각폭 21.2×17.2cm, 일본 우에노(上野) 국립박물관.

도 기재되어 있는데, 흥미 있는 일은 이《조선회화전》의 작자가 그 관음을 흡사 일본의 옛 부처 그림 집안인 고세巨勢의 작품과 같다고 주석을 붙인 점이다. 바로 이 고세 씨계의 부처 그림이라는 것 중에 간혹 고려부처로 의심받는 것이 끼여 있는 것을 생각하면, 혹은 고세 집안의 본보기 그림 가운에 고려 그림이 있었던 것이 아닌가 하고 머리를 갸우뚱해 본다. 하여간 이《조선회화전》으로도 19세기 초엽에 제법 많은 한화가 그의 눈을 스친 것을 알 수 있는데, 다만 그토록 많은 부처 그림, 그리고 조선 초의 무낙관 먹그림에 대하여는 언급이 아니 되는 것을 보면, 아마 그전에 무낙관의 부처, 산수, 화조 등이 일본, 중국 것으로 변신을 하고 있었던 모양이다. 따라서 일본에서 우리의 옛 그림을 찾아보려면 우선《조선회화전》같은 것을 길잡이 삼아 낙관과 유래가 명백한 것부터 동서남북으로 물어

그림 151
정선, 〈산수〉, 지본수묵, 32.5×51.5cm, 일본 우에노 국립박물관.

야 되겠거니와, 동시에 일본, 중국 것으로 둔갑한 옛 그림, 특히 부
처 그림과 조선 초의 수묵화를 마치 몰래 비밀을 캐는 정탐꾼처럼
세밀히 따져서 찾아내는 힘든 작업이 선행되어야 한다. 다행히 일
본 학자 사이에는 이 문제는 반갑지 않은 그러나 할 수 없는 일로
인식되어 가는 경향이 조금씩 보인다. 지금은 작고한 와키모토 소
쿠로脇本十九郎 교수가 〈일본 수묵화단에 미친 조선화의 영향〉, 〈무로
마치 시대의 회화〉의 두 논문[1]을 발표하여, 15세기 초 일본 수묵화
가 성립되는 데 있어서 한화의 영향이 막중하였다는 점과 아울러
그 시대의 일본 화가라던 사람 중에는 기실 한국 화가가 있었을 것
이라는 점을 주장한 것은, 1930년대의 중간쯤이다.

　그러나 이러한 견해는 그 후 그리 진전을 못 보고 오히려 일본에
서는 이단시되어 오는 느낌이 있었다. 그러던 것이 15세기 초반 명
나라에서 건너와 일본에서 화가 집안을 열었다던 슈분秀文이란 화

가가 결국 조선인 이수문李秀文일 것이라는 것이 근래 발견된 화첩
으로 유력하게 되어, 새삼 일본 수묵화의 원류를 더듬어 보려는 데
큰 자극이 되었다. 그 하나가 1967년 발표한 구마가이 노부오熊谷宣
夫 씨의 〈조선불화징〉朝鮮佛畫徵[2]으로서, 요컨대 연대와 명기가 확실
한 한국 부처 그림을 기준 삼아 다른 미확실한 불화를 다루어 보자
는 노력이었다. 이 논문은 우리에게 우선 고려, 조선의 부처 그림으
로 인정되는 그림이 도대체 일본 어느 곳에 있느냐를 알려 주는 소
재 목록의 구실을 하여 주었다. 또 일본 중요문화재의 목록[3]과 회
화 도판의 일부가 역시 한화를 찾는 데 도움이 된다.

그러나 이것저것이 모두 우리의 옛 그림을 일본에서 찾는 데는
미흡하고 엉성해서 막상 일본 땅에서 실지 그림을 찾고 다니노라
면 이 점이 통절히 느껴진다. 하기는 일본에서도 한화를 한 곳에 모
아 놓고 그 가치를 알아보자는 움직임이 있어서 주목된다. 가령 최
근 나라 지방의 야마토분카칸이 시도한 한화 전시회(1973년 4, 5월)
가 바로 그러한 것이다. 그것은 비록 모처럼의 시도인지라 야무진
것은 아니었으나, 그 의의는 자못 크고 또 앞을 내다본 인상이었다.

이번에 나는 짧은 시일이나마 평생 처음으로 우리의 옛 그림만
을 찾는다는 목적으로 일본 땅을 딛고 왔다. 기왕에 짬짬이 도쿄,
교토 등지에 소재하는 우리 옛 그림을 찾은 일이 없지 않으나, 수효
도 몇 점 안 되고 계획에 따른 체계적인 것일 수도 없었다. 이번은
아예 출발부터 좋았다. 출발에 앞서 내 머리 속을 뒤져 보니 〈조선
불화징〉, 〈중요문화재목록〉 등으로 얻은 지식인데, 보고 싶은 그림
의 소재는 여기저기 띄엄띄엄 떨어져 있어 행정行程을 꾸미기가 실
로 난감이라. 그러던 차 마침 야마토분카칸의 한화 전시회 전시품

그림 152
필자미상, 〈설산기려도〉(雪山騎驢圖), 견본채색, 129×72cm, 일본 야마토분카칸(大和文華館).

내용을 미리 알게 되었고, 또 알고 보니 찾아가려던 먼 절간의 불화와 산수화가 출품에 끼여 있어 한결 행정 잡기가 쉽게 되었다. 또 다행한 일은 모처럼의 탐화행에 짝이 생긴 일이다. 야마노우치 조조山內長三 씨는 작년 남정藍丁 박노수朴魯壽 화백의 소개로 혜화동 독시재讀時齋로 나를 찾아와 알게 된 분이다. 자신에 의하면 일본, 중국의 고서화를 연구도 하고 겸해서 사업으로도 한다니 이를테면 문무겸전文武兼全이라고 할까. 야마노우치 씨는 요사이 한화에 깊은 흥미를 느낀 모양으로 이번 탐화행에도 자기의 연구차 자청해서 안내, 연락 교섭, 사진 촬영의 고역을 두루 맡아 주었다. 덕택에 짧은 일정 치고는 재미있고 성공적인 한화 탐방이 되었다.

아무튼 이런 좋은 조건으로 일본 땅을 디딘 나는 우선 일본 문화청 문화재 담당의 협력을 얻어 이번 탐방에서 꼭 보고 가야 할 부처 그림을 중점적으로 선정하였다. 그리고 한화 연구의 밑바탕이 되는 중국 옛 그림의 대수장大收藏에서도 참고할 것을 될 수 있는 대로 빼놓지 않으려 욕심을 부렸다. 이 결과 야마노우치 씨의 알선으로 이노쿠마 노부유키猪熊信行 씨의 소장품을 그의 시골 자택(三重縣 四日市 水澤)에서 배관拜觀할 호기회를 얻었고, 또 오사카 시립미술관에서는 저 유명한 아베阿部 수집품을 창고로부터 끌어내어 감상하였다. 물론 본 목적인 한화 탐방이 이런 장면에서도 잊어질 리 없다.

나라 지방에 도착하자, 우선 우리는 야마토분카칸에 달려가 꼬박 이틀을 전시품의 연구로 소일하였고, 심지어 관람 시간이 끝이 나면 강청해서 진열실의 유리창을 열게 하고 진열대에 올라서서 확대경을 대고 부분 부분을 연구하는 실례를 감행하였다. 또 나

라 지방 덴리대학 도서관에는 세상이 다 알다시피 조선 초기의 대
표작인 안견의 〈몽유도원도〉^{그림 217}가 있어서 아침 한나절을 이것을
보느라 소비하였다. 교토박물관, 오사카 미술관 등에는 사찰로부
터 보관을 맡은 옛 그림, 그것에도 우리의 옛 그림이 있다. 또 도쿄
의 전문가들이 쓰루가_{敦賀} 부근의 부처 그림을 놓치지 말라고 하기
에, 날을 골라 새벽에 출발하여 그림이 있는 큰 절을 방문하고, 저
녁 무렵에 몸은 고달프되 정신은 상쾌해서 돌아온 일도 있었다. 또
마침 오카야마_{岡山} 시의 미술관에서 근방의 고사찰로부터 부처 그
림을 빌어 전시 중이라는 정보가 들어와 부랴부랴 꼬박 하루를 들
여 달려가기도 하고, 오사카 교외의 개인 수장, 도쿄 주변 가나가와
_{神奈川} 현에 단원의 그림 한 폭을 잊지 못해 쫓아가기도 하였다. 일본
을 떠나 귀국할 즈음엔 두 사람이 약간 피로한 느낌이었으나, 마음
만은 탐방의 흥분이 채 가시지 않고 있었다.

　야마노우치 씨는 못내 아쉬워하였다. 교토에서 적어도 3, 4일을
내어서 고야산_{高野山}, 지온인_{知恩院}, 다이도쿠지_{大德寺}의 불화는 한번 뒤
져봐야 된다는 것이 그의 주장이었다. 그것은 그렇다. 이 세 곳은
우리의 부처 그림이 있기로 이름난 절이며, 또 다이도쿠지는 예로
부터 묘하게 한화와 인연이 얽혀 있는 곳으로도 알려진다. 아니 3,
4일이 문제가 아니라 한 달은 더 있어야 된다는 것이 야마노우치
씨가 요구하는 날 수이다. 왜냐하면 일본의 남해섬인 시코쿠_{四國} 지
방의 많은 절에는 우리의 부처 그림이 즐비하다는 것이 오사카에
서 얻은 정보였다. 그것은 또 그럴 수밖에 없다. 바로 이 지방이 임
진왜란 때 침략군이 배를 타고 연방 나가고 들어오던 문턱이었으
니 말이다. 그러나 이미 몸은 지치고 예정한 2주일은 지났다. 이번

탐방은 이것으로 끝났으되, 진정한 탐방은 지금부터일 것이니 다음
으로 미루어 두자. 하네다 공항에서 작별한 후에 그래도 서운해 뒤
돌아보니 야마노우치 씨가 막 군중 속으로 사라지는 참이었다. 컴
컴한 절간의 토광 속에서 먼지를 안고 둘이서 꺼내 본 일본 부처가
틀림없이 고려부처인 것을 알았을 때 안경 너머로 번쩍이던 야마
노우치 씨의 눈과 호릿한 얼굴이 별안간 내 머리에 떠올랐다.

주

1　脇本十九郎, 「日本水墨画壇に及ぼせる朝鮮画の影響」, 『美術研究』 第28
号, 1934; 同 「室町時代の絵画」, 『岩波講座 日本歴史』, 1935. 1930년대 중반에
일본 수묵화의 기원을 한화에서 찾은 것은 당시로는 상당히 대담한 견해였을
것이다. 라쿠시켄(樂之軒) 와키모토 소쿠로(脇本十九郎, 1883~1961)는, 그의
전기를 읽어 보면 야인 기질이 농후하고 자기 안목으로 일가견을 이룩한 사람
인 듯, 지금 보면 어지간히 착안이 날카롭다. 본문에 적은 목계(牧溪) 등의 중
국 그림이 고려를 통하여 일본으로 간 예가 있었다는 것도 실은 와키모토 라
쿠시켄(脇本樂之軒)이 기록한 바다(「室町時代の絵画」, 10면). 그의 전기로는
丸尾彰三郎, 藤岡由夫, 泉宏尙 共編, 『脇本樂之軒の小伝と追憶』(1971)이 있는
데, 이 전기는 이즈미 하로나오(泉宏尙) 씨의 선사(膳事)로 알게 되었는데 다
만 라쿠시켄이 어느 기회에 조선 그림을 알게 되었는지 그 사연이 전연 보이
지 않는 점이 약간 아쉬운 느낌이다.

2　熊谷宣夫, 「朝鮮佛画徵」, 『朝鮮學報』 44輯, 1967.

3　여기 게재한 그림은 모두 일본에 전하는 것이다.

고려 아미타불

일본에는 고려의 부처 그림이 제법 많아서 수십 폭이 넘을지도 모르는데, 우리 땅에는 현재 고려 탱화다운 것이 거의 없는 실정이다. 임진왜란 때 샅샅이 뒤져서 가져간 모양이다. 그러면서 일본으로 가져간 탱화에는 고려 고종 연대 이전의 연기年紀있는 것이 매우 드물다. 몽고 침입 30여 년에 남아난 것이 없었더란 말일까. 몽고 침입으로 고종 이전의 것이 탕진되고 그 이후의 탱화는 임진왜란에 모조리 약탈된 셈일까. 그렇기는 하더라도 일본에는 이미 송나라 때 고려에서 건너간 탱화가 있을 성싶어 이 점은 장차의 연구를 기다려야 될 문제이다. 하여간 현재 일본 학자가 조사한 고려 탱화는 대개 충렬왕 이후의 것인데[1] 개중에는 기막힌 사연이 있어서 눈을 끈다.

도쿄 네즈根津미술관에는 연기가 확실한 아미타불 그림이 있기로 유명한데, 그것이 마침 야마토분카칸 전시에 출품되었다기에 기대를 가지고 전시장에 들어갔다. 불화는 바로 오른편 진열장 첫 번째에 걸려 있었다.그림114

아미타불이란 소위 무량수無量壽를 누리면서 서역정토에 사시며 염불을 외고 중생을 보살피시는 여래이다. 화려한 연좌대 위에 결

가부좌하고 계신데, 납의納衣는 붉은 바탕에 금니로 둥근 무늬를 찍은 모습이다. 예배의 대상답게 의젓한데, 또 고려불답게 연좌의 꽃잎이 안으로 굽고 그 위에 앉으신 형상으로, 납의의 한 가닥이 앞의 연꽃잎을 가린다. 본시 이 연화좌의 앞 꽃잎이 안으로 굽느냐 밖으로 벌리느냐는 대개의 경우 한일 불화의 가름길이 된다.

조선시대 후기의 부처 그림이 그러한 것은 일찍부터 주목되었는데, 알고 보면 그 연유는 멀고 깊어서 고려불 치고 거의 예외가 없었다. 이 점은 또 역으로 현재 일본 부처로 전래하는 부처 그림을 다시 검토해 보게 되는 한 기준도 될 것이다.[2]

이 아미타불 자체는 전날 일본 문화청의 호의로 배관한 우에스기 진자上杉神社 소유의 아미타불 세 폭보다는 훨씬 격이 높은 그림이로되, 그보다도 더 중요한 점은 확실한 연기가 있어서 연화좌, 납의, 용모, 대좌화문臺座華紋 등의 고려 양식이 그대로 기준 구실을 한다는 데에 있다. 그림에 적힌 글은 다음과 같다.[그림 153]

'伏爲皇帝萬年三殿行李速還本國之願 新畵成彌陀一幀'(오른쪽 구석)

'施主權福壽 法界生生 兼及己身 超生安養 同願道人戒文 同願朴孝眞 大德十年'(왼쪽 구석)

왼편에 적은 시주명과 원문願文 등은 별문제가 없다. 오른편 글이 사람 마음을 답답하게 하는데, 그 의미는 곧 원나라 황제의 만수를 빌며 겸해서 고려의 시왕時王인 충렬忠烈, 전왕前王인 충선忠宣, 전왕비전前王妃殿인 몽고 공주(魯國大長公主)의 세 전하가 속히 자기 나라인

그림 153
〈아미타여래〉 명기 부분, 1306년(大德 10), 일본 네즈미술관.

고려에 돌아와 주기를 기원하면서 아미타불 하나를 그려 모신다는 것이다. 당시 충렬왕은 몽고 왕비를 잃은 후 일시 왕위를 세자에게 물렸다가 원제元帝의 명령으로 복위하게 되고 세자는 전왕을 칭하게 되었다.

대덕大德 10년(1306) 곧 충렬왕 32년에는 전왕 부처가 원도元都(大都)에 가 있을 뿐 아니라, 충렬왕도 원나라에 들어가 그 곳에서 부자가 다투고 게다가 전왕 내외가 불화하여 서로 원제元帝에 의탁하여 집안싸움을 한참 벌이고 있는 판이었다. 나라를 비워 놓고 몇 해씩이나 원나라에서 집안싸움을 대판으로 했으니, 고려 국민치고 기가 막히지 않을 수가 없다. 오죽해서야 아미타불을 그려 놓고 수복을 빌며 아울러 속히 돌아오시라고 기원하였을까.

전시장의 아미타불 바로 옆에는 연우延祐 7년의 명기가 있는 마쓰오데라松尾寺 소장 아미타팔대보살그림 115이 걸려 있었다. 완연한 고려 탱화로서 윗자리의 아미타여래는 앞에 본 여래와 도상이 흡사한데, 전체적으로 해사해지고 납의의 변화가 보인다. 앞자리의 보살님은 관음, 세지勢至를 비롯하여 여섯 보살님이 그림의 아랫부분을 꽉 채우고 있다.[3]

보살님은 특히 눈에 띄게 긴 수발垂髮을 몇 가닥씩 양어깨에 내려 뜨리고 있으며, 관음의 포즈와 지장보살의 두건은 고려부처의 특징을 잘 보여주었다. 원래 여래보살의 수발은 상대로 올라갈수록 자연스럽거니와 고려부처에 이르면 아래로 내려올수록 형식화되어 셋 혹은 두 개로 줄어들고, 뒷수발은 양어깨에 검은 선을 진하게 그음으로써 형식화된다. 더구나 조선시대에 들어서면 양어깨와 진한 먹선은 점차 그 의미를 상실해서 어느 때는 수발형垂髮型으로, 어느 때는 보관寶冠의 비단자락 같은 식이 되어 약간의 혼란이 일어난다.

심지어 국립중앙박물관에서 열린 〈한국미술 2천년전〉에도 전시된 강희康熙년 작 흥국사 대웅전 후탱그림 154 같이 수발垂髮인지 관회冠繪인지 구별하기 어려운 묘한 화법도 나타났다.그림 155 하여튼 일본에는 고려의 아미타불이 상당히 전하는데, 이상하게도 정체불명의 송나라 화가 장사공張思恭의 작품으로 부르는 예가 많다. 도쿄 일본은행 소유인 지원至元 23년 작 미타입상그림 96이 그렇고, 이번에 배관한 교토박물관 보관의 여래상, 그리고 네즈미술관에서 본 삼존상이 모두 그랬다.

전시장에 출품된 네즈미술관의 것으로 또 하나 눈을 끈 것에 여

그림 154
〈영산회상도〉, 마본채색, 475×406cm, 전남 여천 흥국사.

그림 155
〈영산회상도〉, 보살수발 부분, 흥국사.

그림 156

〈여의륜관음상〉(如意輪觀音像), 견본채색, 102.5×51.5cm, 일본 네즈미술관.

그림 157

《도상집》 중 도상 제9도.

그림 158

〈아미타불〉(모조본), 돈황석굴 제217굴.

의륜관음如意輪觀音이 있다.^{그림 156} 이 관음보살 그림은 종래 원화元畵설, 고려설로 어지간히 말썽이 있었던 명화이다. 애당초 예배용치고는 보살님의 자태가 너무나 인간적이다. 보관寶冠, 영락瓔珞, 팔쇠, 팔찌 자락, 치마를 모두 황금색으로 꾸며 화려한데, 이에 대하여 어깨에 서 처진 보화寶華는 희고 또 머리와 수발은 감청색이라 자연 그림에 억양이 생긴다. 왼편 아래 선재동자는 색이 다를 뿐 영락없이 혜허 의 작품 버들관음(楊柳觀音)의 동자로되 두광이 있고, 또 관음이 앉 아 계신 암석과 옆의 암벽 처리는 조선시대 후기까지 뻗치는 고격古 格과 비슷해서 화법의 전승이 과연 먼 것임을 짐작하게 한다. 이 그 림에 고려풍이 있으면서도 언뜻 이색적인 느낌이 드는 것은 두발

그림 159
〈정토변상〉(부분), 돈황석굴 제220굴.

그림 160
대리국(大理國) 장승온(張勝溫) 필,
〈범상도권〉(梵像圖卷, 부분), 대만 고궁박물원.

의 소위 감청색과 상체의 처리 탓인데, 이러한 색감의 두발은 요행
다른 곳에서도 볼 기회가 있었고, 또 선재동자에 두광이 있는 것도
고려답지 않거니와 하여간 원화元畵의 관계를 생각하게 한다.

몇 개의 네즈미술관 출품에 감명 받아 도쿄에서는 우정 그 미술
관을 찾아 혹시 남은 한불韓佛이 있으면 하고 배관拜觀을 청하였다.
고맙게도 관원 야자키矢崎 씨의 수고로 불화 세 점을 보게 되었는데,
그 중의 하나는 아미타불로서 앞에 협시脇侍하는 관음, 세지의 양 보
살이 여래에 비해 키가 작은 것이 눈에 띄었다. 나머지 두 폭은 본
시 일본 전래의 불화사인 고세巨勢와 다쿠마宅磨 양파兩派의 소작으로

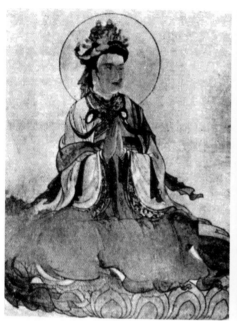

그림 161
〈공양보살〉, 돈황석굴 제3굴.

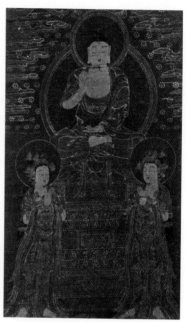

그림 162
〈약사여래삼존도〉, 견본묵지금니, 54×30cm,
1565년(嘉靖 44), 국립중앙박물관.

전해 온다는 미술관 측의 설명이 귀에 남았다.

주

1 고려 탱화 중에 연기(年紀)가 확실한 것은 대개 충렬왕 이후라는 것은
앞에 든 구마가이 노부오(熊谷宣夫)의 「朝鮮佛畫徵」을 따른 것이다. 곧 일본
에 남아 있는 불화 중 연기가 있는 것을 그가 정리한 것을 보면(4~6면), 연기
가 확실하고 고려 그림으로 인정되는 것으로 원나라 세조(世祖)의 지원 23년

(1286)의 미륵입상(일본은행 소장)을 들고 있다. 그러면서 한편 구마가이는
국립중앙박물관과 일본에 각각 유존하는 나한상의 간지 표시 곧 병신년과 을
미년을 마쓰모토 에이치(松本榮一)를 따라 각각 고려 고종 23년(1236)과 22
년(1235)으로 추정하였다(11~16면). 만일 이 추정이 옳다면 이 그림은 충렬
왕 이전으로 올라가는 예가 될 것이로되 이 점은 구마가이도 연구의 여지가
있어 여말의 가능성을 들었거니와(16면), 조선왕조 시대의 모본이라는 견해도
있다(최순우·정양모, 『한국의 불교회화』, 1970, 22면). 또 구마가이의 논문의
연표에는(4면) 남송 것이라 하여 순희(淳熙) 계묘(1183)의 연기가 있는 미타
정토도를 게재하고 있다. 구마가이가 이것을 연표 첫머리에 게재한 것은 이런
계통의 관경변상을 많이 남긴 고려 그림의 한 본을 보인다는 데 취지가 있는
것 같다. 그런데 이 그림이 남송 것으로 단정되는 근거는 그리 분명하지 않다.
과연 남송 것인지 고려 것인지는 새로운 면밀한 조사가 필요하거니와, 만약
이것이 고려 것으로 판정되는 경우 연기 있는 고려불화는 명종 13년까지 올라
갈 가능성이 생긴다.

2 연화좌(연꽃자리)는 부처님, 보살님, 천신이 앉아 계신 대좌의 하나인데,
연꽃으로 자리를 삼았다 하여 연꽃자리인 것은 모두 아는 일이다. 그런데 부
처 그림에 있어서 연꽃자리의 꽃잎 모양에는 몇 개의 종류가 있다. 첫째로 꽃
잎이 홑이냐 겹이냐로 갈라지고, 겹은 다시 두 겹, 세 겹, 네 겹 등으로 나누어
진다.

다음, 꽃잎의 벌어진 형태로는 만개, 반개, 반반개 등으로 구별해 볼 수 있
다. 우선 고졸한 형태를 보면 만개된 홑 꽃잎이 마치 땅에 깔린 것같이 표현한
북위 때의 양식이 있는데, 이것은 당시 조소의 형상과 관련이 있는 것으로 여
겨진다. 이러한 고졸한 예는 돈황석굴 제251·285굴의 벽화 같은 데서 볼 수
있거니와, 다만 이러한 양식은 고려의 부처 그림을 연구하는 데 직접 연관이
아니 된다. 당대로 내려오면 화좌(華座)의 꽃잎 형식은 다양해진다. 꽃잎이 대
개는 겹, 그것도 세 겹, 네 겹이 보통이 되고 꽃 모양도 만개, 반개가 뒤섞인다.
당대 화좌 그림의 본보기로는 오늘 날 돈황석굴 속의 당대 벽화를 들 수 있
고, 또 일본 호류지 금당벽화의 유영(遺影)과 당대 불상도형을 전모(傳模)한
일본의 옛 도상이 참고가 된다. 우선 일본에 유존하는 옛 도상집에서 보면, 그
옛 형태는 대개 화좌의 꽃잎이 서너 겹이로되, 바깥 꽃잎은 밖으로 젖혀져 있
는 만개의 모양이요, 속꽃잎은 꼿꼿이 서 있는 반개 가까운 모습이다. 그리고

그 속꽃잎 안에 화심 부분을 반석으로 삼고 존상이 결가부좌하고 계시다(그림 157). 이러한 도상의 형식은 기실 호류지 금당벽화(아미타불, 약사여래)의 형식이며, 또 제217굴의 아미타불의 화좌에서 보듯이(그림 158), 돈황석굴의 당대 벽화에서 많이 보는 양식이기도 하다. 물론 이것이 가장 유행된 것 같다고 하더라도, 당대의 화좌 꽃잎은 이러한 형식에만 그치는 것은 아니다. 돈황석굴에서 보더라도 이 밖에 꽃잎 전부가 꼿꼿이 일어서 있어서 반개에 가까운 형식도 있으며(제220굴)(그림 159), 또 형태는 같으되 반개를 지닌 모양도 있고(103굴), 심지어 후대에 자주 나오는 형식, 곧 부처님의 치맛자락의 일부가 꽃잎의 앞부분에 늘어지는 형태도 나온다. 그러나 이러한 여러 형식에 있어서도 부처님이 속꽃잎 안 화심 부분에 앉는다는 기본 양식에는 차이가 없었다. 이러한 당대의 화좌 형식은 송대로 내려와도 그대로 유지되거니와 동시에 한 가지 변화가 일어난다.

그것은 앉아 계신 부처님 치맛자락이 꽃잎 앞부분에 늘어지는 경우, 그 앞부분의 꽃잎만은 안으로 굽은 듯이 그려서 마치 반반개의 모양으로 처리한다. 따라서 부처님은 속꽃잎의 안이 아니라, 꽃잎 위에 앉아계신 것 같은 인상을 준다. 흥미 있는 일은 이러한 송대의 새 취향과 아울러 북위 때의 고식(古式)으로부터 당대의 여러 형식이 한 도권(圖卷)에 두루 채택된 예가 나온다. 곧 번방(蕃邦)의 예이기는 하지만, 경자년의 간지가 적힌 대리국(大理國) 장승온(張勝溫)의『梵像圖卷』(대만 고궁박물원 소장)인데(그림 160), 그 경자년을 남송 때에 해당하는 순희(淳熙) 7년 경자년(1180)으로 판정한 것은 이림찬(李霖燦) 교수의 공로이다(『南詔大理國新資料的綜合硏究』, 1967, 20면). 뿐만 아니라 돈황의 송대 유물에는 속꽃잎 전체가 안으로 굽은 것 같은 표현도 보이는데, 그것도 그 속꽃잎 위에 부처님이 앉아계신 점에서 새 양식이었으며, 돈황석굴에는 이 경향을 이어받아 안팎 없이 꽃잎 전체가 안으로 굽은 모양에, 거의 그 위에 앉은 듯한 원대 벽화(제3굴의 공양보살)(그림 161)와 온테리오 미술관 소장의 원대 벽화 약살좌상(若薩坐像)이 발견된다. 그런데 이러한 새 양식 곧 꽃잎을 안으로 굽혀 반반개로 하고 그 위에 부처가 앉는 양식을 전형적으로 전개시킨 것이 바로 고려불화이며, 이 양식이 마치 연화좌의 유일한 고정 양식같이 취급된 것이 조선시대의 부처 그림이었다. 다시 말해서 고려에 있어서는 이 새 양식이 화좌 그림의 주류로 나타났으되, 그렇다고 재래의 양식, 곧 꽃잎 안에 앉는 양식이 전연 사용되지 않은 것은 아니었다. 이 점

은 가령 여말에 가까운 지정(至正) 연간 것으로 알려지는 고려사경(高麗寫經) 〈화엄경행원품변상도〉(華嚴經行願品變相圖)[국립중앙박물관 주최 〈한국미술 2천년전〉 출품]에서도 볼 수 있다. 이 변상도에 보이는 화좌의 꽃잎은 전체가 직립의 반개일 뿐 아니라, 부처님은 그 꽃잎 안에 결가부좌하는 재래의 양식이다. 하기는 여러 점에서 필법이 같은, 특히 의문(衣紋) 등에서 같은 묘법을 보여준, 거의 같은 시대로 추정되는 또 하나의 화엄경변상도(대화문화관 주최 〈한국회화전〉 출품)에 있어서는, 화좌의 양식은 새 양식에 가까워서 대조가 된다. 하여튼 반개 혹은 반반개 꽃잎 위에 부처님이 앉아 있는 형식은 고려로부터 크게 성행하여 조선시대로 내려오면 흡사 화좌의 규범같이 되고, 꽃잎도 바깥 꽃잎은 밖으로 굽어 만개로, 속꽃잎은 안으로 굽어 반반개로 하는 것이 규칙같이 된 인상이다. 가령 조선시대의 본보기로 몇 개를 예시하면, 가정(嘉靖) 44년(1565)의 약사삼존(국립중앙박물관 소장, 그림 162), 장안사 미타오존(彌陀五尊)(선조 19년, 1586), 흥국사 탱화(숙종 19년, 1693), 송광사 응진당(應眞堂) 탱화(경종 4년, 1724) 등이 있다.

물론 이러한 화좌에도 때로 약간의 변화가 있으나, 그러나 대체로 꽃잎 위에 앉는다는 원칙은 지키는 것 같다. 다만 그림 중의 조그마한 화불의 화좌에는 간혹 재래대로 꽃잎 안에 앉는 예가 나온다. 요컨대 위에 적은 한국 불화의 화좌의 특색은 때로 일본에 있는 부처 그림 가운데 고려부처, 조선 불화를 가려내는 데 도움이 된다.

3 보통 팔대보살은 팔대보살경에 나오는 묘길상(妙吉祥), 관음, 미륵(혹은 慈氏), 허공장(虛空藏), 보현, 금강수(金剛手), 제개장(除蓋障), 지장의 여러 보살이다.

단원 삼제

며칠 동안 고려불화 속에서 헤매다가 홀연히 단원 김홍도(1745~?)
의 낯익은 붓끝을 대하자 공연히 반갑고 맘이 놓인다. 첫째 불화와
달리 한화韓畵라는 국적이 문제되지 않아 편하다. 둘째 언제 보아도
명수名手라 보기에 즐겁다.

일본에서 내가 본 것만 해도 단원 그림은 상당 수효가 되는데,
그 중에 잊혀지지 않는 것이 몇 점 있다. 그 하나가 〈맹호도〉그림 163
이다. 실은 〈맹호도〉를 본 것은 이번이 처음은 아니다. 1963년쯤 될
까. 그 당시 도쿄에 마침 체류하고 있던 황수영黃壽永 박물관장과 동
행하여 장모씨 댁에서 그 그림을 감상하였다. 그런 까닭에 나는 내
《한국회화소사》(전집 제7권, 350면)에서도 이 그림에 관하여 언급하
였는데, 그 당시는 준비 없는 방문이라 사진 한 장 찍지 못하여 그
저 기억만을 더듬을 뿐이었다. 이번 탐방에서는 당초부터 다시 찾
아가기로 마음을 먹고 있었다. 그리하여 마침내 가나가와神奈川 현
히라쓰카平塚 시 도카이東海대학 조교수인 장갑순張甲淳 씨 댁의 문을
두드리게 되었다. 장갑순 씨는 바로 작고한 장 선생의 철사哲嗣이다.
〈맹호도〉는 정확히 말해서 표암豹菴 강세황姜世晃(1713~1791)과 김단
원金檀園의 합작으로 그림의 솔 부분에는 '표암화송'豹菴畵松이라 적혔

그림 163
김홍도 · 강세황 합작, 〈맹호도〉, 견본담채, 90.4×43.8cm, 호암미술관.

그림 164
김홍도 · 강세황 합작,
〈맹호도〉 중 단원 낙관 부분.

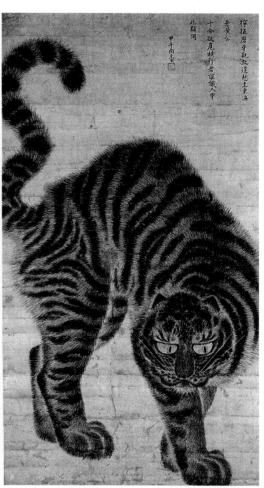

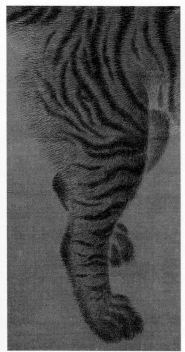

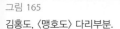

그림 165

김홍도, 〈맹호도〉 다리부분.

그림 166

전(傳) 심사정, 〈맹호도〉, 지본담채, 96×55.1cm, 국립중앙박물관.

으나, 맹호만은 틀림없는 단원의 필적이다. 아래편에 보이는 사능
士能이란 낙관은 주지되듯이 김홍도의 자이며, 도장은 희미하여 판
독하기 어렵다.^{그림 164} 이 그림은 강세황이 중국 북경에 가기 전, 그
러니까 단원의 나이 사십 이전의 표암의 필체와 '士能'이란 낙관의

글씨로 보면 혹은 30대 전반기의 작품일지도 모른다.

그리고 표암의 소나무도 표암답지 않게 단원 맛이 나거니와, 호
랑이는 붓 끝이 정세하면서도 생기가 감돌아 과연 맹호의 인상이
완연하다. 그런데 이 그림을 대한 사람은 누구나 국립중앙박물관
소장인 전傳 심현재沈玄齋의 〈맹호도〉그림 166를 생각할 법하다. 그렇게
도 모양과 필법이 같으니 말이다. 본래 심사정 〈맹호도〉는 미심쩍
은 것이 많은 그림이다. '玄齋'란 도장, 화제의 글씨도 의심스럽거
니와, 당초 '갑오년'이 무엇인지 알 수 없다. 제작한 해라면 현재 8
세의 유년작이어야 되고, 아니면 죽은 후 5년만의 작품이 되니 현
재의 작품이란 당치도 않다. 한편 이번 기회를 이용하여 두 작품을
세밀히 비교해 보니 상당한 차이가 발견되었다. 특히 검은 무늬와
등허리의 묘법에 우열이 보이는데, 단원 것그림 165은 발밑까지 신경
을 써서 검은 무늬를 그렸으며, 이에 반하여 심현재 것은 무딘 검은
무늬로 몸과 다리를 구별 없이 한 가지로 처리하여 섬세한 감각을
잃고 있다. 말하자면 심현재 작은 단원의 〈맹호도〉를 본 사람의 소
작 같은 느낌이다.

야마토분카칸의 한화 전시에는 도쿄예술대학 소장의 〈수원성의
식도〉水原城儀式圖그림 167라는 의궤 모양의 그림이 끼어 있었고, 작자는
불명으로 돌렸다. 이것이 정조의 화성행궁도인 것은 틀림이 없는
데, 과연 정조 18년 때의 것인지 19년 때의 것인지 분명치 않거니
와, 나는 화성 성역城役을 끝내고 자궁慈宮의 화갑연을 겸하여 19년 2
월 현륭원顯隆園에 전배차展拜次 국왕이 행행行幸하던 때로 보고 싶다.
그런데 전시 중의 그림은 자세히 살펴보니, 비록 의궤 양식을 딴 개
성 없는 화원 그림이기는 하나, 그러나 전경의 군중 배치, 후경 오

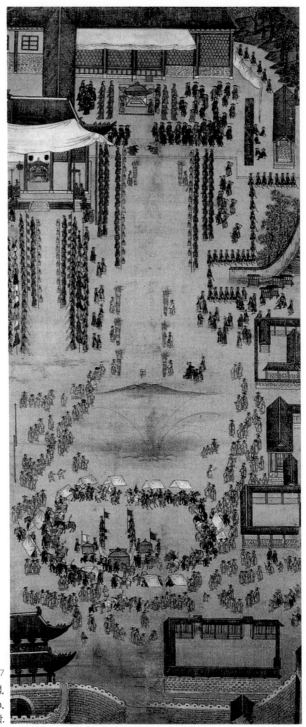

그림 167
〈수원성의식도〉, 견본채색,
158.8×65.2cm,
일본 도쿄예술대학.

른편의 수목의 묘법에는 틀림없는 단원 냄새가 풍겼다. 전체적으로는 의궤 양식의 배포에 묶이고, 건물과 성문은 자로 줄을 쳐서 그림으로는 삭막하기 짝이 없으되, 그래도 단원의 솜씨가 가미된 것은 여기저기서 엿보인다. 다만 한복판에 붉은 서초瑞草 같은 것은 가화假花로 여겨지는데, 그것도 회화적으로는 텅 빈 중경을 긴장시키는 데 제법 효과가 있다. 하여간 이것이 단원의 손이 첨가된 것이라 하고 정조 19년의 일이라면, 단원이 연풍현감을 그만둔 바로 그 해가 되고 또 오륜행실의 도회圖繪를 맡기 2년 전의 일이 된다. 일단 벼슬에서 떨려 나왔으나 다시 도화서의 일을 받았는지 그냥 따라갔는지, 아니면 화성의궤의 부본副本을 만드는 데 참여한 것인지 알 수 없다.

단원 김홍도는 정조 14년(1790) 수원 용주사의 대불탱을 그리는 데 참가하기 전까지는 거의 불화는 그리지 않은 듯하다. 현재 남아 있는 부처 그림은 예외 없이 용주사 이후의 작품인데, 그것도 부처 그림의 전통적 도상을 따르지 않고 어지간히 개성을 살려서 독특한 부처님을 그렸다. 요컨대 예배용이 아닌 감상화로서의 부처님이 주였다. 하기야 용주사 탱화도 목적이 목적인지라 도상은 두 화승의 협력으로 겨우 전통을 따랐으나, 화법에 이르러서는 개성적인 기법을 발휘한 것은 세상이 아는 일이다. 이번에 있었던 야마토분카칸 전시에는 개인 소장의 전 단원 작 〈출산석가도〉出山釋迦圖가 나와 눈에 띄었다.그림 168 고행을 끝내고 초췌한 모습으로 산을 내려왔다는 석가모니를 그린 것인데, 납의의 의문衣紋은 오대당풍吳帶當風이라고 하여 단원이 신선 그림에 자주 쓰던 방식이나, 선이 활달하고 한편 면상과 수족 부분은 부처의 삼십이상三十二相을 의식하고 있는

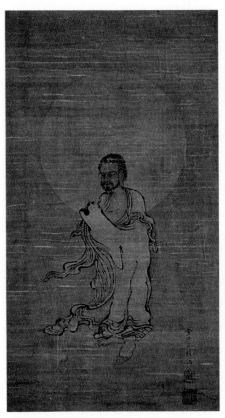

그림 168
전 김홍도, 〈출산석가도〉, 견본담채, 133.5×69.6cm, 일본 개인 소장.

그림 169
《고화비고》(古畵備考) 중 〈출산석가도〉.

것이 보이되, 단지 그림의 구도는 단원 것이라기보다 본보기가 있었던 것으로 느껴진다. 그리고 일본에 이 그림과 흡사한 그림이 있는 것은 흥미롭다.[1]

낙관은 '金弘道謹寫'로 되어 있어 이색지고, 도장은 '弘道', '檀園'인데 '근사'謹寫라는 것을 보면 윗사람에게 특별히 부탁받았던 것 같아 이상한데, '金弘道謹寫'라고 한 것은 예가 드문 표시이다.

항간에는 '弘道'라는 낙관을 가진 사십 전후의 그림이 간혹 나돌기도 하나, 낙관의 성격도 다르고 또 그것은 '金弘道謹寫'라고 할 때와 같은 새삼스러운 의미가 있는 것은 아니다. 화법에 있어서도 주목할 점이 눈에 띈다. 이 그림이 지닌 의문衣紋의 굵었다 가늘었다 하는 선이라든가 바람에 불리는 납의는 단원 후기의 작품으로 보이는 〈낭원투도〉閬苑偸桃(《潤松文華》 제4집)의 옷주름과 일맥 통하는 바가 있으며 다른 면도 있다.

그리고 필선은 전보다 더 날카롭고 또 비수肥瘦로 선에 리듬을 붙여서 낯설다. 필선의 끝까지 쫓아가고 필선의 하나하나에 율동을 붙인 셈이다.

단원이라면 색다르게 그렸겠구나 하는 인상은 나만의 느낌일까.

주

1 朝岡興禎, 『增訂古畵備考』 第46卷, 2081면(도판 169). 도판으로 보듯이 이 두 그림은 매우 흡사한데, 『古畵備考』에 수록된 그림은 '불상인'(不詳印), 곧 작자 미상의 도장이 찍힌 그림을 모은 부분으로 요컨대 정체불명이다. 도장 자체는 물론 단원 것은 아니고 그림도 선묘뿐인 모본 같은데, 일본에 이러한 출산석가도상이 중국으로부터 들어와 그것을 본뜬 것인지, 아니면 전(傳) 단원을 흉내낸 것인지 알 수 없다.

사이후쿠지를 찾아서

일본에 오기 전 나는 구마가이 노부오熊谷宣夫 씨의 〈조선불화징〉朝鮮
佛畵徵을 읽고 사이후쿠지西福寺라는 절에 관심을 품었다. 그러던 차에
도쿄에 도착한 다음날 일본 문화재 불상을 담당한 실무가 제씨諸氏
로 부터 사이후쿠지의 이름을 다시 듣게 되어 속으로 꼭 가보려니
하고 마음을 작정하였다

　사이후쿠지는 후쿠이福井 현 쓰루가敦賀 시 근교에 위치한다. 그러
니까 교토에서 동북쪽, 동해를 면한 바닷가에 위치하고 있으며, 고
대로부터 한반도와 인연이 깊은 옛 에치젠越前 땅에 속한다. 5월 17
일 청명한 날씨에 아침 9시의 급행열차에 올라 교토 역을 떠났다.
한 2시간 차내에서 흔들렸을까, 어느덧 긴 터널을 지나더니 좌우
의 산색이 수려한 쓰루가시에 도착, 역전의 택시를 잡아타고 20여
분을 달린 뒤에 고목이 울창한 오하라야마大原山 사이후쿠지에 다다
랐다. 곧 큼직한 서원 방에 안내되어 일부러 우리를 기다리고 있었
다는 산주山主 쇼요 류겐證譽隆玄 사師를 만났다. 알고 보니 노사老師는
1971년도에 무명 일본인 유골을 인수하러 서울에 왔던 분으로, 내
가 온다는 기별을 듣고 혹시 서울서 만난 다수의 이모李某 중의 한
사람이 아닐까 하여 교토에서 황급히 달려와 기다리고 있었다는

그림 170
〈관경변상도〉 부분도(그림 129의 부분).

것이라, 나는 미안해서 몸 둘 바를 몰랐다.

　노사의 속성俗姓은 우카이鵜飼, 본래의 직책은 교토의 거찰 지온인 知恩院의 집사장으로 사이후쿠지는 그 지온인의 소속이라 산주를 겸장兼掌하고 있을 뿐, 평일은 교토 본산의 사무寺務를 돌본다는 것이 다. 우카이 씨의 말씀 중에 내 눈은 모르는 새에 자주 바깥 정원으 로 쏠렸다. 산기슭을 이용한 정원은 푸를 대로 푸르고 연못은 청아 해서 분위기가 자연스럽고도 은근하였다. 절의 설명서에는 정부가 명소를 지정한 서원식 정원으로 몇 백 년의 역사가 있다고 한다. 산 주는 눈치를 챘는지 정원으로 나가 보자고 권하더니 자리를 일어 섰다.

　정결하고도 산뜻한 맛이 있는 점심 대접을 받고 나서, 드디어 우 리는 그림이 있는 보물전을 향하였다. 보물전은 1961년에 신축된

그림 171
〈관경변상도〉 중 연못 부분(그림 129의 부분).

조그마한 건물인데, 문을 열고 들어서면 좌우에 작은 방이 하나씩 있어 전열장이 마련되어 있다.

우선 중요문화재로 지정되어 있는 만다라를 찾았더니 왼편 방 진열실에 높이 걸려 있었다. 진열장 앞에 붙어 있는 설명을 일별하니 당나라 선도대사善導大師의 작으로 되어 있으며, 참고라고 하여 옛날 시라자키白崎라는 사람이 기증했다는 설과, 또 개산開山 당시인 14세기 후반부터 있었다는 등의 두 가지 설을 적어 놓았다. 그런가 하면 사기寺記를 들춰 보니 '國寶書畵繪畵之部'라는 밑에 '惠心僧都筆 當麻 曼茶羅'라고 적혀 있어서 어리둥절해진다. 요사이 일본학계에서는 이것을 14세기 고려시대 관경변상으로 낙착지은 것 같다. 관경觀經이란 곧 관무량수경觀無量壽經의 약어로 그 내용은, 마가다 나라의 왕비인 위제희韋提希가 부왕과 모후에게 불효 극악한 태자 아사

그림 172
〈관경변상도〉 중
성문(聲聞) 부분
(그림 129의 부분).

세로 인하여 고뇌를 겪다가, 부처님의 신통력으로 서방정토 세계
를 열여섯 가지로 나타낸 것을 보고 마침내 깨달아 구제된다는 것
이며, 관경변상이란 이 16관경의 내용을 그림으로 옮겼다는 의미
이다.

그림그림 129은 높이 2미터, 폭 1.3미터가량 되는 대폭으로, 비단
바탕에 채색본이다. 그림 위에는 그림 내용을 표시하는 글귀가 군
데군데 있었으나, 눈이 닿지 못해서 글자 읽기가 힘들었다. 변상
의 전체 구조는 중앙 위 편에 일상제일관日想第一觀을 그리고 그 아래
석가여래와 제존諸尊을 그린 다음, 또 그 아래로 삼중의 전각을 그
려 제14, 15, 16의 삼배관三輩觀을 넣고그림 170 맨 밑을 연못으로 끝맺
었으며,그림 171 한편 좌우 가에는 수상제이관水想第二觀 이하 잡상제십

삼관雜想第十三觀까지를 각기 여섯 개씩의 원을 그려 그 속에 배치하고 원상圓相 아래에는 또 각기 승니僧尼와 속중俗衆을 넣어 찬양의 표정을 짓게 하였다. 다시 부분 부분을 보면, 제1관에 해당하는 중앙의 맨 위편에는 누각이, 또 그 위에 그린 일륜日輪(해)이 있는데, 오른편에는 '向西諦觀日沒處'로 시작하는 소자小字의 네 귀절과 '第一表(?)日沒之觀'이란 대자大字가 있고, 왼편에도 작은 글자의 네 귀절과 '安樂世界佛會圖'라는 큰 글자'가 보인다. 해 아래에는 보개寶蓋가 있고, 그 아래 석가여래를 중심으로 좌우대칭을 이루며 십대제자, 십육성중聖衆, 무량구굉보살無量俱肱菩薩, 타방래보살他方來菩薩이 늘어서고, 좌우와 아래편에 큰 보화를 배치하였다. 다음 석가 아래로 제십사관상품삼배지전第十四觀上品三輩之殿을 위시하여 제십오중품第十五中品, 제십육하품第十六下品의 삼배관이 삼중의 전각과 측실로 표시되어 각각 아미타불 삼존과 제불, 보살님을 안치하고, 맨 끝에 연못을 그려 공작새, 학을 날리고 연봉오리를 그렸으며, 한편 가에는 원내에 제2관 이하 제13관을 그렸을 뿐 아니라 원상과 원상 사이에 해사한 화지花枝를 점철하고, 또 원상 아래 좌우에는 아주 현실감이 나는 성문대중聲聞大衆과 속중俗衆을 첨가하였다.그림 172

이 안락세계불회도라는 관경변상은 보면 볼수록 장엄하고 또 정밀하다. 그림 위의 어귀에 한국풍이 있을 뿐 아니라 석가여래 이하 여러 부처님의 좌상과 납의의 장식, 그리고 구름의 화법이 모두 완연한 한국풍이며, 전체의 색감에서도 어딘지 나는 내 고향을 느낀다. 뿐만 아니라 변상치고 이렇게 꼼꼼하고 세세하며 손이 많이 가고 화려한 변상도 많지 않다.

구마가이 노부오의 〈조선불화징〉을 뒤지면 사이후쿠지 변상에

그림 173
〈관경서품변상도〉
부분도
(그림 98의 부분).

유사한 것으로 지치至治 3년(1323)의 연기年紀가 있고 화공 설충 등의 이름이 전하는 교토 지온인의 관경변상을 들었다.그림 101 이것도 화사하고 존엄한 변상으로, 1966년인가 이른 봄에 그 절에 청을 넣어 떨면서 보던 일이 생각난다. 다만 그 변상은 16관의 해석은 같으나, 그림으로는 그림 중앙에 여래와 보살, 나한을 크게 넣어서 완전한 중심을 잡은, 말하자면 구도감을 발휘한 것이었다. 하기는 현재 교토 조코지長香寺, 그리고 나라의 아미타지阿彌陀寺에 각각 유존하는 두 개의 관경변상도가 있는데, 그것도 사이후쿠지, 지온인 고려 변상과 같은 그림 구조로 되어 있으되, 그림의 중심을 아래 전각 부분으로 모은 점이 이색지다. 이 두 개의 변상은 모두 중국 전래의 것으로 되어 있어 명확하지 않고, 조코지 것은 원화의 임모라는 설도 있다.

안락세계불회도의 이름이 붙은 관경변상을 사진 찍고 부분 부분을 검토하느라고 한참 정신을 잃고 있노라니, 우리를 거들어 주던

그림 174
〈관경서품변상도〉 부분도(그림 98의 부분).

청년 스님이 어깨를 툭툭 쳤다.

얼굴을 돌려보니 커다란 왕궁만다라라는 그림을 가지고 서 있었다.그림 98, 173, 174 이른바 사이후쿠지 '왕궁만다라'로 알려진 관경서품변상이다. 앞서도 설명했듯이 관경은 위제희 왕비가 서방의 정토극락을 부처님의 신통력으로 보게 되어 마침내 천세의 인연을 깨닫고 구원된다는 줄거리인데, 서품에는 이에 앞서 아사세 왕자의 포악무도한 사연과 국왕 내외의 비통, 그리고 부처님에게 기원하는 왕비와 이에 응하여 자비를 베푸시는 부처님의 야야기가 나온다. 그림은 바로 이것을 그린 것으로 장면은 왕궁으로 되어 있다. 그림

을 보면 윗부분에 부처님이 10제자, 제석, 범천, 천왕을 거느리고 구름 위에 계시며, 아래에는 좌우로 전각이 보이는데, 오른편 전각의 이층에는 왕 내외와 시녀, 그리고 왼편 공중에 불제자 목건련과 부르나가 보인다.

아래층에는 칼을 빼들고 모후를 해하려는 아사세 왕자와 그를 간하는 대신이 보이고, 왼편 전각 이층에는 울며 기도하는 위제희 왕비, 아래층에는 변설 좋은 부르나가 아사세 왕자를 설교하는 광경을 배치하였다. 그런데 그림이란 점에서 고쳐 본다면, 부처님을 모시는 제석, 범천의 옷이 중국의 관복이며, 범천은 중국풍의 관모를 쓰고 있다. 이 점은 전각은 물론 왕 내외와 왕자의 복식이 중국풍이고, 왕자를 타이르는 부르나의 모습도 조사祖師 그림의 형상과 같아서 혹 남본藍本이 있었던 것이 아닌가 생각된다. 그림은 설화적 설명이라 회화적 구도일 수 없으나, 세부, 가령 왼편 밑에 그린 솔과 암석 같은 것은 당시의 묘법이 나와 있어서 흥미롭다. 이것을 고려 것이라고 이미 구마가이가 〈조선불화징〉에서 언급한 바 있다.

사이후쿠지에는 중요문화재로 일본 정부에서 지정한 〈주야신도〉 그림 131~134라는 것이 있어 유명한데, 주야신主夜神이란 화엄경입법계품소출華嚴經入法界品所出의 부처 이름이다.[2] 절의 설명서에 의하면 그림은 송나라 상인인 주인총朱仁聰이 혜심승도惠心僧都에게 전한 것이 전전轉轉되어 사이후쿠지 소유가 되었다고 적었는데, 또 일설에는 이 지역의 영주였던 아사쿠라가朝倉家에서 기증한 것으로 되어 있다. 그러나 그림을 펼쳐 보니 영락없는 한불韓佛이라, 그림 아래편에 '功德主咸安郡夫人尹氏'라고 적혀 있어서, 함안 윤씨로서 군부인君夫人이라는 높은 위계를 가진 분이 공덕주인 것을 알 수 있다. 검은 바

닥에 금니로 얼핏 보면 수월관음보살을 그린 것으로 보이는데, 파도치는 암석 위에 오른손으로 보화寶花를 들고, 또 그 옆에 보병寶瓶에 버들을 꽂고 있다. 머리 위에는 원상圓相에 화불化佛을 모시고 왼편 아래에는 선재동자가 합장을 하고 있는 모습인데, 두광이 보여서 보통과 다르다.

그림은 성하고 깨끗해서 금니의 화사한 터치를 똑똑히 볼 수 있다. 자세히 접근해보니 보살님의 보관寶冠과 천의天衣, 치마의 처리가 대단히 세세하고 정확하며 치마의 무늬는 아미타불의 납의에 자주 있는 둥근 무늬와 아주 가깝다. 그러나 다만 항용 있는 수발垂髮이 없으며, 보관 자락도 보이지 않는 것이 그 당시의 관음으로는 이색지다. 또 주야신이 앉아 계신 암석에 잔주름을 많이 넣어서 굴곡을 표시한 것이라든지 동자의 화법과 두광, 좌우 암벽과 화불 주변의 운산雲山은 완연히 고려풍과 다른 조선 초기 형식이 눈에 띄었다. 더구나 그림 아래, 그러니까 파도를 그린 아래에 호랑이, 뱀과 이것을 사람이 쫓는 장면, 구름 속에 서조瑞鳥가 꽃을 물고 나는 모양은, 언뜻 교토 지온인 소장의 이자실 작 〈관음삼십이응신도〉 속의 자잘한 장면을 연상케 하여 관음상이라는 생각이 다시 든다.[3] 그것은 가정嘉靖 29년(1550)의 소작이며, 이 그림보다 새로운 것은 의심이 없으되, 이 〈주야신도〉가 고려의 것인지는 의문이 아니 있을 수 없다.[4]

보살 그림에 한참 흘려 있다가 젊은 신겐信玄 스님에게 또 다른 것이 없느냐고 물었더니 기다렸다는 듯이 이것은 어떠냐고 대답하면서 운중미타영상雲中彌陀影像을 내밀었다. 이것도 상자 뚜껑에는 송나라의 장사공張思恭 작이라 적혀 있다.그림 175 혜허의 버들관음(楊柳觀音)과 같이 풀잎 모양의 천광天光 속에 연꽃을 딛고 선 아미타불인

데, 상하의 불꽃같은 구름이 적이 인상적이다. 이 운중미타도 이제
는 고려불화로 인정되는 듯하거니와 그 구상이 회화적 효과를 거
두고 있어서 흥미로웠다. 또다시 젊은 스님을 졸랐다. 그랬더니 그
럴 것이 아니라 보물을 간직한 함 속을 같이 뒤지자고 제안하였다.
잘 됐거니 하고 나는 그를 따라 옆방으로 건너가 먼지 속을 뒤지기
시작하였다. 요컨대 상자 위에 적힌 중국 송나라 것이라는 것은 수
상쩍다는 것이 내 생각이었다. 드디어 당화唐畵인 일월도라는 것이
나와 한숨에 펴 보았더니, 몹시 상한 고려풍의 일월日月이라는 관음,
지장의 두 부처 그림이었다. 왼편은 지장보살 모양으로 스님머리
요, 오른편은 흰 납의에 보관을 쓰신 모양인데, 그림이 너무 상해서
알아보기 힘들다. 솜씨가 단정해서 성했더라면, 상당한 고려불화려
니 생각하니 가슴이 짜릿했다. 이역 타향에서 고생하시는구나 하는
생각에 다시 더 다른 것을 뒤질 마음이 나지 않았다.

어느새 저녁이 가까워진 모양이다. 산주되는 류겐 스님은 볼일
이 바빠 먼저 교토로 떠나고 애매하게 젊은 스님만 우리와 같이 먼
지를 뒤집어쓰고 보물전에서 나왔다. 산문山門자리 옆에는 6백 년이
된다는 느티나무가 울창하고 종각 옆에는 3백 년이 된다는 소나무
가 푸르다. 인적이 괴괴한데 신겐 스님은 무엇인가 혼자 감탄한 양
으로 끄덕이며 '그게 고려불이죠, 고려불이죠' 하고 연발한다. 우리
를 위해 부른 택시에 몸을 싣고 역으로 가는 길에 무심히 옆에 무
성한 숲을 보고 있노라니 그 사이로 검푸른 바다가 엿보였다. 역에
당도하여 부랴부랴 플랫폼으로 올라갔다. 그러나 마침 열차가 들어
오고 나는 야마노우치 조조 씨를 따라 차에 오를 참이었다. 문득 언
제 다시 오려나 하는 생각이 들어 좌우의 먼 산과 앞 산을 둘러보

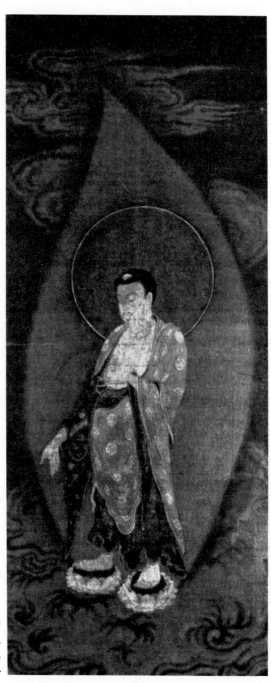

그림 175
〈운중미타영상〉,
견본채색, 91.8×38.6cm,
일본 사이후쿠지(西福寺).

았다. 홀연히 어디선가 본 듯한 경치라는 인상이다. 동래 근처던가 어딘가의.

주

1 이 사이후쿠지의 관경변상에는 16관에 따라 각각 제구(題句)와 송(頌)이 붙어 있는데, 그 제(題)와 송(頌)으로 보면 변상은 관무량수경(觀無量壽經)뿐 아니라 위역무량수경(魏譯無量壽經)과 의소(義疏)에 많이 의존한 것 같다. 특히 제1관 왼편의 제구인 '안락세계불회도'(극락에서 부처님 뵙는 그림)가 이 변상의 전체 구상을 표시하는 것이려니와, 안락세계란 위역무량수경에 자주 나오는 어투이다. 한 가지 흥미 있는 일은 일본 조코지(長香寺)의 관경변상도도 16관에 제구가 적혀 있는데, 그것이 사이후쿠지의 제구와 대체로 일치하여 그것이 모두 같은 계통일 것이라고 짐작되며, 이런 식의 제구는 한국 판각변상에도 자주 보이는 바다.

2 주야신은 화엄경 입법계품(入法界品)에 나온다. 입법계품은 주지되듯이 화엄경의 마지막 품으로 구도의 보살인 선재동자가 53명의 선지식을 찾아다니며 수도하는 내용과 과정을 적은 것인데, 그 가운데 선재동자가 가빌라성의 선지식인 주야신, 즉 바산바연지(婆珊婆演底)를 찾아가 구도하는 장면이 나온다. 경(經)에 따르면(新修大藏經 第十卷, 實叉難陀 譯本, 369~370면), 주야신은 진금색의 몸 빛깔에 눈과 머리털은 감청색이며, 중보영락(衆寶瓔珞)으로 몸을 엄식(嚴飾)하고 옷은 주의(朱衣), 머리에는 범관(梵冠)을 쓰고 계신 것으로 되어 있다. 이것을 그림에 연관시켜 보면, 그림의 존상(尊像)은 금색의 몸, 감청에 가까운 검은 머리·눈빛, 중보영락이 대체로 비슷한데, 다만 선재동자가 찾았을 때의 주야신은 보루각(寶樓閣) 사자좌(師子座)에 계셨는데, 그림의 존상은 바위 위에 계신 것으로 되어 있다. 한편 선재동자가 찾아가 뵌 관자재(觀自在, 곧 관음)보살은 금강보석상(金岡寶石上)에 결가부좌하고 계셨으며, 관음은 대개 중보영락을 지니고 계시며 보관도 쓰고 계신다. 더구나 그림에

보이는 수병의 양류(楊柳)가 관음 그림에 자주 배치되는 것은 모두 아는 일이다. 따라서 이 그림을 관음으로 해석할 가능성이 많다.

3 주야신의 많은 공덕 중에 특히 여행길의 화난(禍難)이나 야반의 도적, 귀신을 물리치고 면해 주는 공덕이 있는 것으로 알려졌는데(『華嚴經』, 369면), 그림 아래 부분은 흡사 이러한 여행 도중의 화난, 호화(虎禍), 사독(蛇毒), 도적, 선행난항(船行難航) 등을 나타내는 것 같다. 그러나 본문에서 말한 관음삼십이응신도에서와 같이 이러한 화난에서 관음이 사람을 지켜 준다는 것도 법화경 등으로 해서 믿어졌으니, 이 점에서도 그림의 존상을 가늠하기 힘들다. 그리고 또 이 그림의 도상(圖相) 중의 화불은 드물게 화좌의 연꽃 안에 부처님이 앉아계신 형태로, 이 점으로도 이 그림이 조선 것이라 하여도 아주 초기의 것으로 인정된다.

4 제2부 「고려불화」 중 「주야신도의 제작연대」 참조.

일본을 왕래한 화원들

임진왜란이 끝난 뒤로부터 순조 연간에 이르는 동안 통신사란 이름으로 조선국이 일본에 사신을 보낸 것은 모두 아는 일이다. 그런데 통신사 일행은 그 인원이 대단해서 대략 4, 5백 명에 달했으며, 그 중 하관下官이라던 잡역 2백 수십 명을 빼더라도 2백 명 전후, 다시 포수砲手, 기수旗手 등의 중관中官을 제하더라도 일행의 핵심이 40, 50명에 달하는 대규모의 것이었는데, 그 속에 화원 한 명이 끼여 있기로 규정되어 있었다. 지금 일본에 갔던 통신사의 회수를 계산해 보면 전후 12회, 그리고 그때그때 수행한 화원을 조사하면 다음과 같다.

이홍규李泓虬	선조 40년(1607)	함제건咸悌健	숙종 8년(1682)
류성업柳成業	광해군 9년(1617)	박동보朴東普	숙종 37년(1711)
이언홍李彦弘	인조 2년(1624)	함세휘咸世輝	숙종 45년(1719)
김명국金明國	인조 14년(1636)	(최북崔北)	영조 24년(1748)
김명국金明國	인조 21년(1643)	이성린李聖麟	영조 24년(1748)
이기용李起龍	인조 21년(1643)	김유성金有聲	영조 40년(1764)
한시각韓時覺	효종 6년(1655)	이의양李義養	순조 11년(1811)

위에서 보듯이《통문관지》通文館志의 규정에는 화원 한 명으로 되어 있으나, 실지로는 두 명이 갔던 예가 나와 있으며, 김명국金明國, 이기용李起龍, 최북崔北 등의 경우는 일본《고화비고》에 수재된《조선서화전》을 통해 그들의 유물을 겨우 알게 된다. 그리고 최북의 경우는 화원이라는 증거가 없어 갔다면 무슨 자격으로 갔는지 확실하지 않다. 이들 사행에는 반드시 시문수창詩文酬唱과 휘호가 따랐다. 삼사三使(정, 부사 및 종사관)는 물론 제술관, 사자관寫字官, 화원들이 모여드는 일본 귀현貴顯과 문인묵객들로부터 시서화의 청탁을 받고 주야가 모자랐던 일은, 우리 측의《해행록》海行錄(일본여행기)에도 자주 나오거니와 일본 측 문헌에 더 자세하다. 심지어 한때는 관가의 명령으로 일반 일본인들에게 휘호 청탁을 금지하는 명령까지 내렸으니, 그 사이의 형편을 짐작하고도 남음이 있다.[1] 나도 이번 탐방 중에 좋은 유물을 하나 보았다. 앞서 소개한 욧카이치四日市 부근 이노쿠마猪熊 씨 댁의 대수장품을 감상하던 때였다. 끝으로 이노쿠마 씨는 이것은 어떤 것이냐 하면서 정곡貞谷 이수장李壽長의 서첩을 한 권 내보였다.

1711년 통신사를 따라 일본 갔을 때의 유작인데, 서첩 뒷장에 이케노 다이가池大雅를 비롯한 당대 일본 예원의 명류들이 여러 사람 정곡貞谷 서묘書妙에 감탄한 발문을 적어 놓았다. 이정곡李貞谷은 당시 당상堂上 사자관寫字官으로 중국에까지 이름난 명필인데, 오호라, 현재 우리 땅에는 그 유적이 많지 않다.

이렇듯이 사신을 따라 일본에 갔던 화원의 그림 중에 흥미 있는 것이 가끔 일본서 눈에 띈다. 가령 김명국의 경우다. 김명국은 주지되듯이 인조 때 활동한 화원으로, 그림이 전에 없이 호방하기로 유

그림 176
김명국, 〈매〉, 견본수묵,
96.6×38.8cm, 일본 도쿄예술대학.

그림 177
김명국, 〈달마〉, 견본수묵,
96.6×38.8cm, 일본 도쿄예술대학.

그림 178
김명국, 〈죽〉, 견본수묵,
96.6×38.8cm, 일본 도쿄예술대학.

명하고 술미치광이라는 별명대로 술에 취하고서야 명화가 나온다
는 일화 투성이의 인물이다. 이 연담 김명국의 그림이 이번 야마토
분카칸 전시에 세 점이나 나왔거니와,^{그림 176~178} 이 밖에도 몇 폭이
시중에 더 있다는 소문이다. 앞에서 보듯이 김명국은 두 번 일본에
갔으며, 한 번은 전례 없이 또 한 사람의 화원 이기용과 둘이서 일
본에 갔는데, 왜 그랬는가 하면 김명국을 다시 보내달라는 일본 측
의 각별한 부탁이 있었던 까닭이었다. 뿐만 아니라 일본 문헌에 의

그림 179
김명국, 〈수노인〉(壽老人),
지본수묵, 88.8×31.2cm,
일본 개인 소장.

그림 180
김명국, 〈수노인〉, 지본수묵,
75×29.7cm, 일본 개인 소장.

그림 181
한시각, 〈포대화상〉,
지본수묵, 106×30cm,
일본 개인 소장.

하면 첫 번 방일 때는 '金明國'이라고 적었다가 두 번째는 '金命國'
으로 적은 것을 보면 '命'자로 개명한 것이 인조 14년과 21년 사이
의 일인 것을 짐작할 수 있다. 또 김명국은 본국에서도 인물과 수묵
으로 이름이 높았거니와, 일본에 전하는 것도 매죽을 제외하면 아
직까지 감필(선 몇 개로 그린)의 수노인壽老人(신선)과 달마, 포대뿐이
다. 야마토분카칸에 전시된 그림도, 도쿄예술대학 소장인 달마매
죽도 3폭도, 매죽은 의외로 정돈된 그림이어서 연담 맛이 적거니와

달마는 연담 냄새가 물씬 나는 절로도해折蘆渡海였다.

그런데 흥미 있는 것은 어떤 개인이 출품한 장수長壽의 상징별인 수노인 2폭이다.그림 179~180 두 폭 중에서도 설봉雪峯²의 제題가 있는 수노인이 내 개인 취미에 더 맞거니와, 하여튼 둘 다 일본 사람의 기호에 알맞게 되어 있을 뿐 아니라 그림 자체가 왜색이 난다고 느껴진다. 비단 나만이 아니라 전시장에 모인 일본인에게 물으니 한결같이 좋다면서 자기네 것 같다는 것이다. 물론 취옹醉翁, 연담蓮潭이라는 낙관도 도장도 그림도 일절 의심할 여지가 없다. 그러면서 우리 땅에 전하는 연담의 〈신선〉과는 다른 점이 있다. 하기는 국립중앙박물관에 전하는 〈달마〉도 일본 취미라는 사람이 있다. 그렇다면 달마, 포대, 수노인 등의 도형이 애당초 일본 취미에 맞았던 것에 지나지 않느냐는 생각도 든다. 또 그렇다면 위창 선생이 편찬한 《근역서화징》에 이끈 글³에 김명국이 통신사를 따라 일본에 다다르니 모두가 들끓듯이 몰려왔으며, 한 조각 그림을 얻어도 큰 옥같이 귀히 여기더라고 한 말의 의미도 짐작이 간다. 혹은 김명국이 의외로 외교적인 데가 있어서 일본 취미에 맞게 일본 취향의 그림을 그려 주고 돌아와서 때로는 그 취향이 본국에서도 발휘된 것은 아닌지.

김명국과 비슷이 일본에서 인기 있던 우리 화원 설탄雪灘 한시각韓時覺의 그림이 있다. 다니 분초谷文晁가 지었다는 《조선서화전》에도 설탄이 언급되어 있을 뿐 아니라, 어찌된 셈인지 김시각金時覺이란 김씨 성 아래 따로 대 그림 두 폭도 소개하고 있다. 물론 김설탄金雪灘이란 한설탄韓雪灘의 착오이다. 한시각(1621~?)은 청주 한씨이며 그 부친이 화원, 삼촌도 화원이고, 그의 형제도 화원, 사위도 화원이

니, 과연 화원 집안에 태어나 화원으로 자랐다고 하여도 과언이 아
니다. 그런데 그의 그림은 한국 내에 전하는 것이 별로 많지 않고,
세상이 알고 있는 그의 작품도 한 폭은 선미禪味 가득한 간필簡筆의
인물이며, 또 하나는 역시 간단한 감필의 포대화상布袋和尙인데, 그나
마 포대는 일본에 있던 것을 사 온 것으로 전한다. 따라서 그의 묵
죽 두 폭이 일본에 유존한다는 기록은 귀를 번쩍 띄게 하는 것이로
되, 그것도 백수십년 전의 일이니 지금 행방을 알 길이 없다.

　이번 야마토분카칸 전시에는 역시 설탄의 포대화상 그림 한 폭
이 진열되었다.그림 181 묽은 먹으로 여러 붓을 써서 그린 선미 넘치
는 감필인데, 김명국의 달마, 수노인도 그렇거니와, 설탄의 포대 그
림도 그것이 어느 화풍을 이어받은 것인지 알 수가 없다. 뿐만 아니
라 이러한 화풍이 어찌된 셈인지 그 후로는 한국에 유전되지 않는
다. 혹시 선미에 찬 묵산수를 남긴 이나옹李懶翁 같은 화가가 그린 화
법이 아니었던가 상상도 해 보나, 이것은 상상일 뿐이다. 더구나 한
시각은 송우암宋尤庵의 초상을 그렸다고 전하는 것을 생각하면, 당시
초상화가 요구하던 세세한 붓솜씨가 보통이 아니었을 터인데, 오늘
날 남아 있는 인물 그림이 왜 모두 선화禪畵 모양의 간필인지 까닭
을 알 수 없다. 한시각이 일본에 남긴 포대 그림은 그의 나이 35세
인 장년 때의 그림이니, 더욱 그림의 고담枯淡한 선미가 이해하기 어
렵다.

　우리나라에 전하는 것이 아직은 발견되지 않은 화원 그림 중에
동암東巖 함제건咸悌健의 그림이 있다. 그런데 일본에는 통신사를 따
라 일본에 갔을 때 그런 동암의 그림이 있는데, 그 하나가 이번 야
마토분카칸 전시에 출품되었다. 함제건의 본관은 강릉, 부친은 경

룡慶龍이며 매부되는 사람은 화원계의 거족인 인동 장씨 집안의 시
랑時良인데, 흥미 있는 점은 장시랑張時良의 사위가 경주 김씨 집안의
화원인 구성九成이고, 한편 함제건의 아들로서 화원이던 세휘世輝의
장인이 바로 이 김구성金九成이다. 화원 집안끼리 얼기설기 인척을
맺고 화원 벼슬을 독차지하던 시절에 함동암咸東巖도 그 본을 따고
있는 것을 짐작할 수 있다. 동암의 아들 세휘(숙종 45년, 1719)도 일
본에 갔던 것은 앞에서 적은 바와 같다.

이번 전시회에 동암의 작품은 묵죽으로 비단 바탕이며 낙관은
'東巖'으로 되어 있다.그림 182, 183 묽고 진한 두 가지 먹으로 농담 두
개의 대를 쳤는데, 제법 품격이 높고 죽법도 무게가 있어서 가위 돈
후한 맛이 있다고 할 만하다. 그리고 댓잎의 처리는 완연히 탄은灘隱
이정李霆의 유풍이 있어서 고법이 계승된 것을 알 수 있다.

함동암의 생몰년은 현재 알 길이 없다. 따라서 숙종 8년의 이 작
품이 그의 나이 몇 살 때의 것인지 판단하기 어려우나, 다만 김지남
金指南의 《동사일록》東槎日錄(일본기행)에 전교수前敎授 화원 함제건咸悌健
이라고 한 것을 보면[4] 교수(도화서 종6품직)를 물러난 후 같으니, 혹
은 만년에 가까워서가 아닌가 추측된다.

화원 김유성金有聲(1725~?)의 자는 중옥仲玉, 호는 서암西巖으로, 본
관은 김해로되 그 세계世系는 잘 알 수 없다. 그가 일본에 통신사를
따라갔을 때는 나이 사십으로, 당시 정사로 사절의 임무를 받았던
조제곡趙濟谷의 《해사일기》海槎日記[5]를 읽어보면, 일기의 불순과 사고
연발로 매우 고생한 사행 길이었던 것을 알 수 있다. 이 사행길에
김서암金西巖은 도처에서 상당한 수효를 그렸던 모양이고, 또 어찌된
일인지 그의 그림은 다른 화원 그림에 비해 제법 남아 있고 또 좋

그림 182
함제건, 〈묵죽〉, 견본수묵,
97.5×30.8cm, 일본 개인 소장.

그림 183
함제건, 〈묵죽〉, 낙관 부분.

은 것이 남아 있다. 하기는 한국 내에도 그의 그림이 없는 것은 아
니다. 국립중앙박물관에도 있고 또 개인 수장가의 손에도 한두 점
유존된다.

그러나 그 수효는 4, 5점을 넘지 못하며, 대개가 소폭인 데다

그림 184
김유성, 〈낙산사〉,
견본담채, 118.5×49.3cm,
일본 개인 소장.

가 특출한 솜씨라고 말할 수도 없는 것이었다. 그런데 일본에는 전해들은 바로도 6, 7점이 넘으며 화폭도 큰 것이 보통이다. 일본 시즈오카시静岡市 세이켄지清見寺 소장의 산수화조 병풍은 이미 널리 알려져 있으며, 그 중에서도 미점米點으로 산 모양을 그린 〈낙산사〉그림184와 매조梅鳥는 화보에도 소개되었다.

그러나 나는 얼마 전까지만 하더라도 서암을 그리 뛰어난 화가로는 믿지 않았다. 그런데 이번 야마토분카칸 전시에 서암으로는 특출한 작품이 하나 출품되어, 나의 과거의 서암관西巖觀을 약간 수정하지 않으면 안 되게 하였다. 전시된 서암 그림은 비단 바탕의 담채 산수화로되 그 채색의 색상이 아주 좋았다.그림28 그러므로 이 그림의 사진을 또 복사해서 책에 싣는 경우 과연 얼마만큼 실물의 우아한 채색이나 농담, 그리고 안정되고 변화 있는 원경과 근경의 대응 따위를 제대로 전할 것인지 자못 의심스럽지 않을 수 없다. 말하자면 범수凡手로 생각되던 김유성이 돌연 그의 실력을 내보인 것이며, 동시에 그로서는 가장 잘된 그림의 하나를 일본에 남겨 놓고 온 셈이다.

주

1 조선 사절이 시서화로 일본인을 대하기에 바빴던 광경은 신유한(申維翰)의 『海遊錄』을 위시하여 『海行摠載』 第4卷(朝鮮古書刊行會本)에 수록된 『海行錄』의 여러 곳에 나타나며, 한편 일본 측의 것은 간단히 『通航一覽』 중 조선국 관계에서 볼 수 있다.

2　여기 설봉(雪峯)은 그 당시 사절을 수행한 김해 김씨 의신(義信)이라는
사자관의 별호이다. 김설봉은 참봉을 지냈으며, 그의 아들, 손자는 거의 대대
로 사자관이었다.

3　吳世昌,『槿域書畫徵』, 138면.
　‘明國隨通信使行 至日本 擧國奔波 得片紙如拱壁’(『聽竹畫史』).

4　金指南,『東槎日錄』,『海行摠載』第4卷, 朝鮮古書刊行會本, 72면.

5　趙濟谷,『海槎日記』,『海行摠載』第4卷.

수수께끼의 화가 이수문

이번 야마토분카칸에서의 한화韓畵 전시에 출품된 이수문의 《묵죽
화첩》은 근래 일본학계와 고서화계에 일대 화제가 된 문제의 작품
이다. 고서화계에 있어서는 터무니없는 헐값으로 몇 년 전 시중에
나왔다가, 그것이 일본 중요문화재로 지정될 무렵부터 엄청난 가격
으로 폭등한, 말하자면 업자들의 말투로 그 출세가 족히 이야깃거
리가 되었던 것이다. 이에 대해 학계의 경우에는 심각한 문제를 이
화첩이 몰고 온 셈이다.

본래 일본에서 수문秀文은 명나라에서 온 사람으로 알려졌다. 그
러던 것이 이 화첩으로 그가 조선 화가인 것이 유력하게 되었을 뿐
아니라, 나아가서 이 시대, 곧 15세기 일본의 수묵화에 미친 한화의
영향이 새삼 문제되게 되었다. 이것은 조선 영향이라는 것을 말하
는 것이 일종의 터부같이 되어온 일본 학계에 있어서는 고통스러
운 문제가 아닐 수 없다. 수문에 대하여 한국 측 문헌에는 일체 나
오는 일이 없다. 수문이란 과연 이름인지 자인지, 아니면 아호인지
조차 지금 알 길이 없다.

일본에 있는 편자 미상의 두 책,《화공편람》畵工便覽,《변옥집》辨玉集
을 참고하면, 수문은 본래 대명大明 사람으로 일본에 건너와 소가曾

我 씨의 사위로 들어가 대를 잇고 소가 성을 칭하게 되었으며, 수문
으로부터 소가파曾我派라는 화파가 생겼다는 것이다. 살기는 히슈飛州
땅, 그림은 인물, 화조, 산수로서, 수문 뒤로 소가파는 자소쿠蛇足, 소
죠宗丈, 겐센玄仙, 소요宗譽, 쇼센紹仙, 조쿠안直庵 등등으로 대를 물려오
다가, 근래에는 쇼하쿠簫白 같은 특이한 화가를 낳았다고 한다.[1] 더
구나 소가 자소쿠曾我蛇足는 일본 사람이 추앙하여 마지않는 잇큐젠
시一休禪師, 곧 교토의 거찰 다이도쿠지大德寺를 중흥한 잇큐젠시의 그
림 선생으로 알려진다.

또 아사이 후큐淺井不舊라는 사람의 《부상명공화보》扶桑名公畵譜에 보
면, 수문의 성을 이李씨로 적었으되 명나라 화가 이재李在와 혼동한
예를 들고 있으며, 이름을 슈분周文으로 고쳐 쓰고 있다.[2] 슈분은 일
본 수묵화의 원조인 유명한 화가이다. 요컨대 이수문은 일본 중세
화단에서 일파를 이룩한 전설 중의 인물로, 그가 바로 한족韓族이라
니 일본인의 심리로는 문제가 아닐 수 없다.

몇 년 전부터 실물을 볼 기회를 엿보던 차에 전시장에서 비로소
볼 수 있게 되어 나는 미상불 약간 흥분한 셈이다. 일본 학자의 말
대로라면 확실한 세종 연간의 그림을, 그것도 열 폭의 작품을 보게
되니 말이다. 화첩그림 185~190은 진열상 넉 장만을 펴놓았으나, 결국
나는 미술관의 호의로 열 폭을 다 볼 수 있었다. 화첩은 종이 그림
으로 첫눈에 마치 무수한 선이 지면에 가득 차 있어서 흡사 흰 모
발지 같은 인상을 주었다. 그러나 확대경으로 실물을 자세히 관찰
하여 본즉 그것은 무수한 구김살 같아 보였는데, 내 느낌으로는 어
느 때인가 이 얇은 그림 종이를 몹시 구겼다가 도로 편 것 같았으
나 이러한 종이가 있다는 말도 들었다. 수문의 대 그림엔 아주 독특

그림 185
이수문, 〈죽월도〉(《묵죽화첩》 중), 지본수묵, 30.6×45cm, 일본 개인 소장.

한 구석이 있다.

개중에는 〈죽월도〉竹月圖^{그림 185} 같이 낯익은 화법도 있는가 하면, 〈우죽도〉雨竹圖^{그림 186} 같이 전연 감각이 달라서 갈대 그리는 법을 혼용했나 하는 생각이 들 정도이다. 그런가 하면 손가락을 편 것 같은 댓잎으로 화면을 꽉 채운 것이 있는가 하면,^{그림 187} 언덕과 산의 주름치는 법은 후일의 양팽손梁彭孫, 김시金禔, 이경윤李慶胤 같은 면이 없지 않아서 그들 화법의 연원을 한 토막 엿본 느낌이었다.

끝 장에는 화제와 낙관과 도장이 찍혀 있는데, 그림도 특이한 것이어서 어딘지 날카롭고 해사하다. 화제와 낙관을 전시한 분들은 '永樂甲辰二十有二歲次於日本國來渡北陽寫秀文'이라고 읽었다.^{그림 190} 나도 대체로 같이 읽었는데 다만 '渡'자로 읽는 것에는 자신이 안 선다. 그렇다고 따로 읽을 만한 생각도 안 나서 그대로 해

그림 186
이수문, 〈우죽도〉(《묵죽화첩》중), 지본수묵, 30.6×45cm, 1924년, 일본 개인 소장.

석한다면, '영락 22년 갑진(1424) 되던 해 일본국에서 호쿠요北陽로
건너와 그리다' 하고 '秀文'이라 낙관한 것이 된다. 도장은 양각으
로 '秀文'인데, 앞서 인용한《변옥집》에 이 밖에 도장 하나를 더 실
은 것을 보면, 그때만 해도(에도시대) 다른 수문 그림이 전했던 모양
이다.

 그런데 수문의 화제를 연거푸 읽고 있으려니까 나의 착각인지
그 어조가 마치 '일본국의 호쿠요北陽까지 와서 그림을 그리는구나'
하는 처량한 심사가 깃들여 있는 감이 든다. 그렇다면 당초 수문이
온 호쿠요란 어디였을까. 마쓰시타 다카아키松下隆章 씨는 호쿠요北陽
를 현재의 후쿠이福井 시로 보았는데, 이 해석은 야마토분카칸 요시
다 히로시吉田宏志 씨의 소개로 알게 된 논문 속에 있다.[3] 후쿠이시란

그림 187
이수문, 〈죽〉(《묵죽화첩》 중), 지본수묵, 30.6×45cm, 1424년, 일본 개인 소장.

옛날의 에치젠越前 땅으로, 내가 지난 번 여행한 쓰루가敦賀 시가 있
는 지방이기도 하다. 그런데 앞서 인용한 《부상명공화보》에는 수문
은 한때 아사쿠라가朝倉家에 우거寓居하였다고 하였으며, 이 아사쿠라
가는 분메이文明 연간(1469~1486)부터 에치젠 땅의 영주가 되고, 에
치젠 땅에 산 것으로 알려진다. 말하자면 에치젠 땅이 이리저리로
관련이 된다. 수문은 소가曾我 집안의 데릴사위로 들어갔다고 전해
지는데, 그렇다면 일본에 건너왔을 때 그는 젊었던 것으로 생각하
는 게 자연스럽고, 또 그렇다면 1424년경에는 아사쿠라가의 신세
를 지지 않았다 하더라도 만년에 가서는 아사쿠라가의 녹을 먹었
을지 알 수 없는 일이다.

　그런가 하면 일본학계는 수문이 영락 22년에 일본에 온 것으로

그림 188
이수문, 〈묵죽〉(《묵죽화첩》 중), 지본수묵, 30.6×45cm, 1424년, 일본 개인 소장.

그림 189
이수문, 〈묵죽〉(《묵죽화첩》 중), 지본수묵, 30.6×45cm, 1424년, 일본 개인 소장.

그림 190
이수문, 《묵죽화첩》 중 화제, 낙관 부분.

보고, 그렇게 되면 같은 해 조선에 갔다가 귀국하는 일본 화승 슈분과 같이 온 것이 아닐까 의심하고 있다. 일본 학자의 견해는 '於日本國來渡北陽寫'를 '일본에 내도來渡하여 호쿠요北陽에서 그리다'로 해석한 까닭으로 보인다. 그러나 내 생각에 문투로는 '일본국에서 호쿠요로 내도하여 그리다'로 봄직하다. 물론 이 경우 만일 '渡'가 옳다면 물 건너 올만한 일본 땅에서 온 것이 된다. 이 점이 글만으로는 알쏭달쏭하다. 그뿐 아니라 일본 학자가 같이 왔다고 보는 슈분과의 관계에서도 더욱 수문은 수수께끼로 보인다.

이수문과 종래 자주 혼동되던 일본 화가 슈분은 일본 수묵산수화의 시조라고 할까, 그 화풍과 유파는 15세기의 일본을 오래 지배하였다. 그런데 이 슈분에 대하여 전하는 경력이 애매하고 확실한

것이 적다. 슈분의 자가 등경等慶이라는 설, 춘육春育이라는 설이 있
는가 하면, 그의 법호는 월계越溪라고 한 것 같은데, 어떤 사람은 그
것을 출신 지명으로 해석한다. 그런가 하면 난 곳이 일본 규슈九州의
남쪽이라고 《단청약목집》丹青若木集에 적혔는가 하면, 《화승요략》畵乘
要略이란 책에는 아예 어디 사람인지 알 수 없다고 잡아떼어 버렸
다.[4]

　근래의 연구에 의하면 슈분은 조세쓰如拙란 화승에게서 화업을
물려받았으며, 교토의 큰 절 쇼코쿠지相國寺의 도관都管(사무寺務의 장)
이었다는 것이다. 쇼코쿠지는 교토 오산五山(五大寺)의 하나로서, 이
까닭에 슈분은 일본 사신을 따라 1423년(세종 5년) 한국에 온 일이
있다. 이 해에 온 일본 사신의 주목적은 대장경판 한 벌을 얻어 가
는 것이었는데, 그것을 거절당하자 몇 달을 묵어가면서 떼쓰듯이
졸랐으나 결국 실패하고 돌아갔다.

　그 사이 일본인 중에 대장경을 주지 않으면 병선으로 침입해서
약탈해 갈 계획이 있다는 엉뚱한 헛소리를 조선 관아에 밀고하는
자가 있어서 옥신각신 말썽이 있었는데, 그 때 이 밀고 사실을 사신
에게 밀통해 준 조선 관리의 이름을 얼떨결에 발설한 자로서 슈분
의 이름이 《세종실록》에 등장한다.[5]

　결국은 낭설인 것이 드러나 사건이 일단락되며, 따라서 슈분도
출발 때는 명주 두 필, 모시 한 필을 선사받았고, 또 산수, 부처 그
림을 그리고 제찬題贊하던 모임에도 참석하였을지 모른다. 여하튼
슈분은 몇 개월을 묵는 동안 한화를 익히고 조선의 새로운 먹 산수
화를 배웠을 것은 별로 의심이 없다.

　그리고 슈분은 수문이 화첩 끝 장에 적은 영락 22년 일본에 돌아

온다. 아니 그냥 돌아온 것이 아니고 수문과 동행해서 돌아왔다는
것이 여러 일본 학자들의 견해 같다. 어떤 학자는 사찰의 기록에 슈
분이란 이름이 나오는 것을 증거로 슈분도 에치젠 땅에 있었다[6]고
보고 수문이 말한 호쿠요와 무슨 관련이 있지 않았나 하고 생각하
는 눈치이다. 그런데 앞서 언급했듯이 수문과 슈분은 가끔 혼동되
어 왔다.

 첫째 이유는 '秀文'과 '周文'은 일본 발음으로 음이 같아서 혼동
됨 직하다. 이 점은 이미 시라이 가요白井華陽란 일본인이《화승요략》
이란 책에서 지적[7]한 바 있다. 둘째 그 당시는 이수문이 한족韓族인
것을 알고 있었다면 슈분의 산수화가 하도 한화풍이라 이 점에서
한화가인 수문과 혼동되었을지 모른다. 그 시절에는 낙관 도장을
안 하는 것이 보통이었다는 사실도 기억할 필요가 있다. 앞서 여러
번 인용한《조선서화전》에도 한화의 낙관은 슈분으로 바꿔치기 한
예를 들고 있다.[8] 이번 도쿄에서 내가 예술대학을 방문하였을 때도
한화가 아니냐고 보여준 옛 산수화가 있었는데, 작자는 슈분으로
되어 있었다. 더구나 수문의 후예라는 소가 조쿠안曾我直菴이 '周文六
世孫'이라는 도장을 사용하고 있었다.[9]

 하여간 현재 수다하게 유존되는 전傳 슈분의 그림은 한화풍이 완
연한 것과 그렇지 않은 것 두 종류가 있어서, 그 사이의 관계를 어
떻게 보아야 될 것인지 일본 전문가들이 골치를 앓고 있는 형편
이다.

 이수문의 산수화라는 것이 오늘까지 유존되어 이번 야마토분카
칸 전시에도 출품되었다. 송대의 명사 임화정林和靖의 소요하는 모습
을 그린 것으로 붓끝이 날카로우면서 어딘지 부자연스럽고 딱딱한

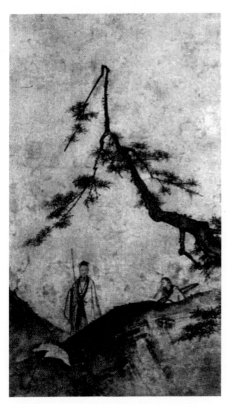

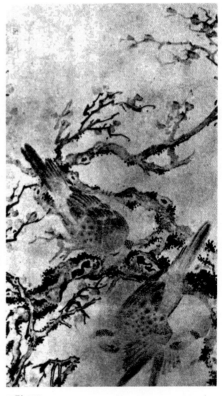

그림 191
전 이수문, 〈임화정도〉(林和靖圖), 지본담채,
80.8×33.5cm, 일본 개인 소장.

그림 192
전 이수문, 〈고목구도〉(枯木鳩圖), 지본담채, 소실.

데, 이 낙관 없는 그림^{그림 191}이 어떤 그거로 수문 작이라는 것인지
헤아리기 어렵다. 이 밖에도 〈고목구도〉枯木鳩圖^{그림 192}라는 그림이 있
다는 말이 있다.

　요사이 그렇지 않아도 일본에서는 무로마치室町 시대의 정체불
명의 그림은 모두 한국에다 밀어붙이는 경향도 있거니와, 그때 한
화의 영향이란 대단했던 모양이다. 일본 최초의 화인전이라는 가
노 잇케이狩野一溪의 《단청약목집》丹靑若木集을 뒤져보면, 수문보다 2대

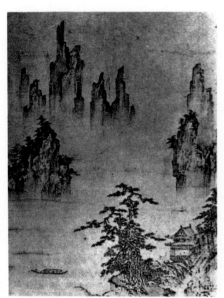

그림 193
전 슈분(周文), 〈촉산도〉(蜀山圖), 일본.

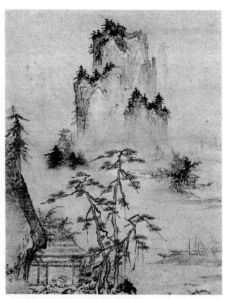

그림 194
전 슈분, 〈수색만광도〉(水色巒光圖), 견본수묵,
107.9×32.7cm, 일본.

쯤 아래가 되는 세쓰가이雪崖라는 승려는 전적으로 묵매를 한풍韓風
으로 그렸다고 하며, 인조 연간에 산 일본 승려 호조보豊藏坊 역시 조
선 화풍을 매우 따랐다고 나와 있다. 흥미 있는 일은 한풍을 그대로
따랐다는 세쓰가이의 기록은 후대로 오면 '대명大明의 화풍을 배웠
다'¹⁰라고 슬쩍 고쳐 놓았다(《扶桑名公畵譜》). 그렇다면 그 한풍이란
어떤 것일까. 수문의 경우같이 대 그림의 실물이 나온 경우 이 문
제는 간단하다. 그러나 현재 한국 산수화로서 일본에서 본이 된 것
이 어떤 것이냐는, 그 당시의 연기年紀와 뚜렷한 낙관이 있는 우리
산수화가 없는 이 마당에 불가불 탐정소설 읽듯 추리와 논리로 따
질 수밖에 없다. 우선 우리가 유의해야 될 일이 있다. 수문의 화첩

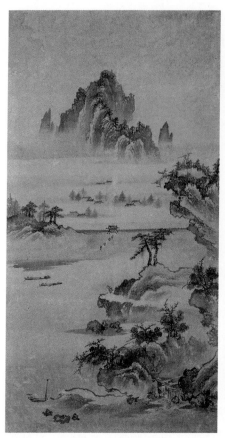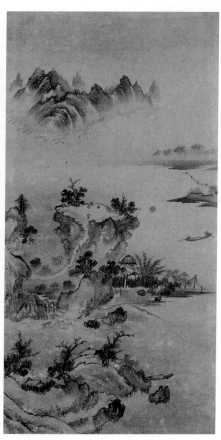

그림 195

필자미상, 〈소상팔경도〉 4폭(尊海 渡海日記屏風), 지본수묵, 각폭 99×49.4cm, 1539년 이전, 일본 다이간지(大願

은 1424년에 제작된 것이며 슈분이 조선서 돌아온 것도 같은 해이

다. 말하자면 수문이 한족이라면 두 사람이 보고 느낀 우리의 그림,

특히 산수화는 그들이 조선에 있기 이전이나 그때의 그림이며 화

법인 것은 한 점의 의심도 없는 일이다. 그런데 그때는 고려가 망한

지 불과 30여 년이며 아직 안견安堅, 최경崔涇 같은 대가들이 활약하

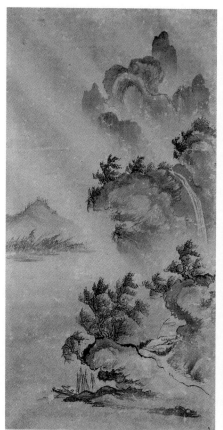

기 이전의 일이다.

　요컨대 고려 말, 조선 초의 화풍일 것이다. 지금 그것을 그 당대
의 것이라고 꼭 단정할 수는 없으나, 적어도 중종 9년(1539) 이후
의 것이 아닌 것만은 확실한 산수도병풍이 남아 있다. 역시 이번 야
마토분카칸에 출품된 〈소상팔경도〉^{그림 195} 병풍인데, 이것은 히로시

마 현 다이간지大願寺 소유로 손카이尊海라는 스님이 한국에서 가져
온 것이다.[11] 이 그림은 흔히 1545년에 죽은 양학포梁學圃의 화풍그림
[14]과 비슷하다고 보는데, 한편 전傳 슈분의 어떤 것그림 193, 194과도 화
법이 일맥 통한다. 중종 연간에 일승日僧이 조선에서 가지고 간 산수
화가 백여 년도 훨씬 넘은 과거의 일본 산수화, 한풍의 깊은 영향을
받은 일본 산수화와 화법이 상통한다는 것은 적이 충격적이 아닐
수 없다.

주

1 坂崎坦 編, 『畫工便覽』, 『日本畫論大觀』 中卷, 1089면. '曾我秀文 元從大
明來朝 後曾我氏成聟而跡倭 俗呼曰唐人秀文 化州住 畫人物花鳥山水 甚有志
趣風格.'

『辨玉集』, 『日本畫論大觀』 中卷, 1135면 이하. '曾我秀文 從大明國來朝 而後
入曾家我成聟 世俗日唐人秀文 住飛彈國 後圓融院水和年中之人' 운운하고, 이
뒤에 수문(秀文)의 도서를 들고, 다시 그의 후계의 계통을 표시했다.

2 淺井不旧, 『扶桑名公畫譜』, 『日本畫論大觀』 中卷, 1214면. '李在 字周文
大明人 來本朝寓朝倉家 于時 聚朝倉家女産男子 號蛇足軒 相傳 雪舟入明 學彩
畫法於李在 一說 李周文 大明人 來本朝 成曾我家聟 住飛彈國 俗日唐人周文
永和年中人.'

이 밖에 白井華陽, 『畫乘要略』, 『日本畫論大觀』 中卷, 1490면. '秀文 秀文明
人 歸化寄寓越前朝倉家 爲曾我家贅婿 因冒其姓 究宋人法 而立一格 世別於周
文曰唐秀文 蓋以周秀國音同也 然未審其實.'

3. 松下隆章, 「室町繪畫の展開」, 『日本繪畫館 第五 室町』, 講談社, 8~9면. 수문
화첩의 화제를 일본에서는 '永樂甲辰二十有二歲次於日本國來渡北陽寫'로 보
고 '於日本國' 이하를 '일본국에 내도(來渡)하여 호쿠요(北陽)에서 그리다'로

해석하는 경향이 있는데, 마쓰시타도 이 점은 같은 해석을 취하였다. 내 생각에, 일본에 건너왔다는 의미라면 '來渡日本寫於北陽'이라는 것이 자연스러울 것 같다. 제문(題文)은 혹은 '일본국에서 호쿠요로 내도하여 사(寫)하다'로 본 것이 아닐까. 이 경우 '도'(渡)로 읽는다면 도는 '지'(到)의 의미로 썼을지 모르나, 하여간 '於日本國來渡北陽寫'가 영락 22년 갑진년에 일본에 왔다는 해석은 어렵게 된다. 내 인상에, 일본에서의 해석은 승려 슈분이 조선으로부터 돌아온 해가 바로 영락 갑진이었다는 것이 강하게 작용한 것 같다.

4 화가 슈분에 대한 고전은 주로 『古畫備考』와 사카자키 편찬인 『日本畫論大觀』 중권에 수록된 『丹青若木集』, 『本朝畫史』, 『畫工便覽』, 『畫工印章辨玉集』, 『扶桑名公畫譜』, 『續本朝畫史』, 『畫乘要略』 등에 의거하였으며, 최근의 연구 결과는 다키 세쓰안(瀧拙庵), 다나카 이치마쓰(田中一松), 마쓰시타 다카아키(松下隆章) 등에 의존하였다.

5 『朝鮮王朝實錄』 第2卷, 國史編纂委員會刊, 568, 750~756면.

6 松下隆章, 「室町繪畫の展開」, 8~9면.

7 주 2 참조.

8 『朝鮮書畫傳』, 『古畫備考』 第51卷, 2308면.

9 檜山義愼, 『續本朝畫史』, 『日本畫論大觀』 中卷, 1417면; 瀧精一, 『瀧拙庵美術論集 日本篇』, 228면 이하.

10 『日本畫論大觀』 中卷, 928, 1226면.

11 지본수묵의 〈소상팔경도〉가 일본에 건너간 내력에 대하여는 팔경도 병풍 뒤에 발라 놓은 승려 손카이(尊海)의 간단한 조선 기행문으로 알 수 있다. 이에 의하면, 일본 이쓰쿠시마(嚴島)의 다이간지(大願寺)에는 대장경이 있었으되 오래되어 잔결에 불과하여 말세에 불조(佛助)를 얻기 위하여 조선에 불경을 구하려 하였다. 그 사행을 맡은 자가 인한(印漢) 스님인데, 그는 스오(防州, 혹은 周防)의 오우치(大內)라는 토후(조선과 왕래가 있었음)의 서계를 받아 하카타(博多)로 갔다. 그때 마침 다이간지의 손카이(尊海)라는 스님이 인한과 동행차 하카타로 내려가 드디어 1538년(중종 23년) 음력 7월 1일 출발, 10일 미명에 대마도에 착륙하였으나, 여기서 인한은 하치만진구(八幡神宮)의 신탁이라고 하면서 조선에도 대장경은 없을 것이라는 구실 아래 출항을 중지하였다. 이에 손카이는 체면상으로도 중지할 수 없다 하여 대장경의 유무를 실지로 알아볼 겸 조선을 향하여 이듬해인 1539년(중종 24년) 5월 8일 부산에 도

착, 경주, 안동, 풍기, 충주, 여주를 거쳐 6월 7일 서울에 도착하였다. 그후 예조와 교섭하였으나 대장경은 못 얻고, 윤달 7월, 8월을 지낸 다음 9월 중순까지 있었던 모양으로, 기행 메모는 여기서 중단되었다(1539년 9월 10일). 요컨대 〈소상팔경도〉는 이때 손카이가 조선으로부터 가져온 것으로, 병풍의 표장(表裝)도 일본식이 아니라 조선 표장의 유존인지 알 수 없다. 따라서 〈소상팔경도〉는 적어도 중종 24년 이전의 그림으로 단정된다. 손카이의 조선 왕방(往訪)에 대한 자세한 연구는 中村榮孝, 「嚴島大願寺僧尊海の朝鮮紀行」, 『日鮮関係史の研究』上卷에 소재.

쇼코쿠지의 묵산수

나라奈良의 전시장에서 이수문李秀文의 대 그림, 전傳 수문秀文의 〈임화정도〉林和靖圖를 관람한 후 생각이 한참 한일 그림의 옛 관계를 더듬고 있는 참에, 그 이튿날 교토박물관에서 우연히 〈평사낙안도〉平沙落鴈圖그림 196라는 일본 최고最古의 수묵화를 보고 또 한 번 가슴이 덜컥하였다. 이 그림에는 잇산 이치네이一山一寧란 스님의 제시題詩와 화제畵題가 적혀 있는데, 그 화제가 평사낙안이고 보니 이것도 소상팔경의 하나로, 본래는 여덟 폭 그림이었을지 모른다. 잇산一山 국사國師는 본시 원나라 스님인데, 국명으로 일본에 건너와 있다가 그곳에서 1317년 객사하였다. 따라서 이 그림이 1317년 이전의 그림임에 의심이 없다. 한편 오른편 아래 시탄思坦이란 양각의 도장이 찍혀 있어서 그것이 그림의 작자려니 하고 있는데, 그나마 시탄思坦이 과연 누구며 어디 사람인지 도시 전하는 바가 없다. 전에 사진으로 볼 때마다 괴이한 감이 없지 않았는데, 막상 실물을 대하니 고향 그림의 감각을 뿌리칠 수 없는 인상을 받았다.

그 전날 구경한 다이간지 소장의 〈소상팔경〉도 그림은 약간 미숙하였거니와, 이것은 더욱 서투르고 어설퍼서 잘됐다고는 할 수 없어도, 그러나 담담하고 꾸민 데가 적어서 문인 취미의 그림 같은

그림 196
시탄(思堪) 필, 〈평사낙안도〉,
지본수묵, 57.5×30.2cm,
일본 교토박물관.

맛이 감돈다. 이것을 보고 고향 냄새가 난다면 아마 여간한 일본 학
자는 대경실색할지 모르나, 한국 그림에 낯익은 눈으로는 이 실감
을 감추기 어렵다. 하기는 일본에는 부처 그림뿐 아니라, 조선 냄
새가 난다고 일본 학자도 인정하는 정체불명의 묵산수 그림이 제
법 유존한다. 가령 〈파초야우도〉芭蕉夜雨圖이다.그림 197, 198 이것은 일본
의 중요문화재로서 그림 위에는 보다시피 여러 사람의 제시題詩가
있는 이른바 시화축詩畫軸 형식이다. 그림 전체의 됨됨이도 그렇거니
와 특히 산이 있는 윗부분에는 적이 한풍이 있다는 것이다. 또 제시

그림 197

필자미상, 〈파초야우도〉, 지본수묵, 96×31.4cm.

그림 198

필자미상, 〈파초야우도〉,
양수(梁需) 화제 부분.

를 적은 사람 중에는 태종 10년(1410) 일본에 사신으로 간 조선국 집현전 학자 양수梁需의 이름도 보이는데, 이 밖에 '海東昌宜(?)'라는 시객도 수상하고, 그 옆에 글귀를 적은 '金吞嫺眞子'라는 사람도 '客枕驚使人'이란 첫귀로 보아 조선인 같다.

물론 시화축에 한객韓客의 글귀가 있다고 하여 그림이 한화일 수는 없다. 다만 이것으로 서로 창화唱和하던 분위기를 알 수 있다면, 그림의 유전에서도 그것을 짐작할 수 있을 것이라는 말이다.

생각하면 당초 사신이 오고갈 때에는 화원이 따르는 것이 당시의 통례였다. 또 사신 중에 그림 솜씨가 제법 놀라운 사람이 끼이는 수도 있는 예는 정몽주鄭夢周의 경우로도 짐작이 된다. 일본에서 화원이 따라온 예는 앞서 화승 슈분周文에서 보았다. 그 이전에 일본의 화승 뎃칸鐵關 등이 온 기록이 있고, 또 슈분 이후로는 세조 9년 일본서 화승 레이사이靈彩가 조선에 사신을 따라와서 조정에 백의관음 한 폭을 바친 기록이 실록에 보인다.[1] 이들이 손카이尊海의 〈소상팔경〉의 전례와 같이 한화를 일본에 가져오고 또 슈분의 경우처럼 한화를 흉내 냈다는 것은 당시로는 극히 자연스럽다. 그런가 하면 고려 말에서 조선 초에 걸쳐 조선에서 사신이 수차 일본에 건너갔다.

이들 속에 화원이 끼었을 것은 의심이 없거니와, 또 그들이 시서화를 조르는 일본 시객, 묵객, 화객에 시달렸을 것도 임진왜란 이후의 예로써 쉽게 짐작된다. 오늘날 일본학계에서 고려 말, 조선 초의 그림이라는 해애海涯의 〈세한삼우〉歲寒三友, 그림 148 이치교무소一曉無雙의 〈포도와 다람쥐〉그림 213 등이 혹여 한화라면 모두 사행의 왕래에서 남겼을 법도 하다. 이것과 관련되어 특히 관심을 끄는 예는 분세이

그림 199
분세이(文淸), 〈산수도〉, 견본담채, 31.3×42.6cm, 15세기 중엽, 서울 국립중앙박물관.

(혹은 문청)文淸의 경우다. 분세이는 이름인지 호인지, 스님의 법명인
지 도무지 알 수가 없거니와 어디 사람인지조차 지금으로는 불명
이다. 일본 문헌에는 때로 분세이를 슈분의 스승이던 중 조세쓰如拙
바로 그 사람이라고 하는데, 근래의 연구는 그렇지 않다고 한다. 그
런데 분세이의 그림이 5, 6점 유존하는데, 산수 한 점은 국립중앙박
물관에,그림 199 또 산수 한 점은 미국에,그림 200 그리고 나머지 여러 점

그림 200
분세이, 〈산수도〉, 지본수묵,
73.1×32.8cm,
미국 보스턴 미술관.

그림 201
분세이, 〈산수도〉, 지본담채,
109.7×33.6cm, 일본 개인 소장.

은 일본에 있다. 그리고 일본에 전하는 것 가운데 하나는 〈유마거
사〉維摩居士 그림202라는 인물화이며 나머지는 산수화이다. 그림201 분세이
의 산수는 잘된 경우(보스턴 미술관) 산의 모습은 옛 법이며 후에 이
불해李不害가 사용하던 화법이다. 그림203 일본에 있는 산수화 가운데
는 우리 박물관의 것과 아주 흡사한 산의 모양이 있어 같은 작가의
것임을 의심할 수 없으며, 도장도 동일한 것이다. 이러고 보면 불가

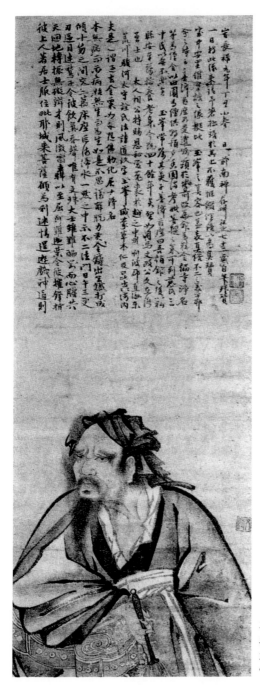

그림 202

분세이, 〈유마거사〉(維摩居士),
지본수묵, 92.5×34.4cm,
일본 야마토분카칸.

그림 203
이불해,
〈예장소요도〉(曳杖逍遙圖),
견본수묵, 18.6×13.5cm,
16세기 후반,
서울 국립중앙박물관.

불 나는 분세이도 앞에 말한 경우의 하나로 한화가韓畵家가 아니더
라도 한화의 영향을 받은 것이 아닐까 하는 생각이 든다.[2]

근래 일본학계에서 종래의 중국 산수화라던 설을 고쳐 고려화로
보려는 것에 교토 쇼코쿠지相國寺 소장 묵산수[3] 그림 204가 있다. 이것은
내가 1970년 교토에서 실물을 볼 때만 하더라도 국적을 애매하게
다루던 것인데, 더구나 그림이 좋은 탓인지 한화라고 결정짓는 데
시간이 걸린 느낌이다. 그런데 이 그림에는 셋카이 주신絶海中津의 시
가 있어서 그 연대를 추측할 수 있다. 주신中津이란 일본의 선승으로

그림 204
필자미상, 〈산수도〉(絶海中津贊), 지본수묵, 34.5×94.9cm, 15세기 초, 일본 쇼코쿠지(相國寺).

명나라에 유학하고 돌아와 교토 쇼코쿠지를 지키던 시인이기도 한데, 그는 1405년 사망하였다. 따라서 이 그림은 그 이전의 작품이 된다.

일본 학자는 이 스님의 글씨로 보아 최만년 필이라고 감정하고 있으니, 그림은 대략 고려 말, 조선 초 사이의 어느 시기라는 의미가 된다. 그림으로는 앞서 예로 든 시탄思坦의 〈평사낙안도〉가 이르나 그림의 질은 문제가 되지 않는다. 그림의 산과 언덕은 모두 탁월한 먹 쓰는 법으로 처리하고 가끔 날카로운 수목을 배치하였다. 다만 구도에 있어서 왼편에 중점을 둔 것은 좋으나 오른편으로도 그림의 전개가 있어서 약간 초점을 잃고 산만한 기가 있는데 잘린 탓인지도 모른다. 그림의 내용은 단순한 산수, 곧 중국식의 철학적 산수가 아니라 무슨 행려도行旅圖 같은 사경미寫景味가 섞여 있다. 요컨대 이렇게 더듬어 보면 묵산수는 한토에서 이미 고려 후반기에 시작되어 조선 초로 뻗쳐 내렸으며, 또 그 모습과 형태의 일단을 지금

일본에 유존하는 한화, 또는 한화일지도 모르는 정체불명의 산수화를 통하여 알 수가 있다.

주

1　고려 · 조선 초의 한일 간의 사신 왕래를 『高麗史』, 『東文選』, 『朝鮮王朝實錄』 등에서 간단히 살펴보더라도 그 당시 문화 전파의 성격이 나타난다. 고려 문종 이후 일본에서 오는 사절은 대개 물자와 문화를 구하러 오는 것이며, 한편 고려 · 조선에서는 왜구의 방지와 유원(柔遠) 정책이 대부분이었다. 문종 때는 2회의 일본 빙사(聘使)를 들고 '자시(自是)로 왜인 중 내헌(來獻)을 하려는 자가 낙역부절(絡繹不絶)이라' 하였으니, 그후의 빈번한 내빙을 짐작할 수 있고, 또 그 당시 김해 지방 부근은 일본 무역상인이 자주 드나들며 고려와 송나라의 물건과 문화재를 교역해 가던 곳이었다. 이러한 상태는 12세기 이후로는 일본 국내 사정으로 일시 돈절되었으며, 고종 때(13세기 20년대)에 오면 왜구 문제로 고려측에서 일본에 몇 번 사신을 보내게 된다. 그후 고려 · 원나라의 일본 원정이 있어서 양국 국교가 단절된 것은 다 아는 일이며, 일본에 아시카가(足利) 정부(무로마치 정부)가 들어선 뒤로는 다시 국교가 회복된다. 이 무로마치 시대(1388~1573)는 대략 고려의 충숙왕으로부터 조선시대의 선조 초에 이르는 긴 시대인데, 문화 전파의 관점에서는 고려의 공민왕 때부터 조선왕조의 중종 때까지가 중요하다. 이 동안을 보면 그야말로 엄청난 일본 사신이 내한하는데, 지방 제후나 관아인 다자이후(太宰府), 오우치(大內) 씨, 오토모(大友) 씨, 대마도주 등등의 사행을 제외하고 일본 국주(國主)의 사행만을 계산한다 하더라도—고려 · 조선의 보빙 회수에 비해—열 배에 다다를 정도의 놀라운 횟수였다. 무로마치 시대의 일본은 송노송당(宋希璟)의 『日本紀行』에도 적었듯이 불교가 대행(代行)하고 사각(寺閣)이 태성(太盛)하던 때였으며, 또 사신도 대개는 당시의 지식인인 승려였고, 일본의 중앙 정부가 한토(韓土)에 바라던 것도 주로 대장경, 불상 같은 불교 문화였다. 따라서 당시 일본 승려

사신의 도한(渡韓)은 선진 문화국에 와서 그 나라의 문물과, 한사를 통한 중화 문물에 접한다는 것을 의미한다. 이러한 당시의 분위기는 주로 승려의 손으로 된 일본 국서에 조선을 상국으로 적은 일이나, 또 사신으로 온 일본 승려 중에 는 고려 창왕 원년(1388) 혹은 태조 3년(1394)에 '칭신봉표'(稱臣奉表)한 사 람이 있었던 것으로 짐작이 된다. 물론 변방 제후 특히 대마도주에 있어서는 사행의 목적이 물자에 있던 경우가 많았으나, 적어도 화원이 따랐으리라 상정 되는 일본 국왕의 사행의 경우는 문화재에 목적을 두거나, 사찰의 부흥에 원 조를 청하는 경우가 더 많았다. 따라서 우리는 이러한 배경을 머리에 넣고 그 당시 일본 불화, 일본 묵산수에 미친 한사의 그림을 생각해야 될 것이다. 뿐만 아니라 일본 사행의 내한과 더불어 일본에 건너간 고려와 조선의 사행이 무로 마치 시대의 일본 지식인에의 영향은 도쿠가와 막부 때의 예로도 쉽게 짐작이 된다. 지금 공민왕 때로부터 중종까지에 이르는 동안 비교적 특기된 일본 국 왕(무로마치 정권)의 사행만을 골라서 들면 다음과 같다.

> 공민왕 17년(1368) 梵盪梵鏐, 우왕 2년(1376) 고려 출신 승려 良柔, 일본
> 승려 周佐, 동 3년(1377) 信弘, 동 5년(1379) 法印, 昌王 원년(1388) 道本,
> 공양왕 2년(1390) 周能, 동 4년(1392) 壽允—이상 고려. 태조 3년(1394) 道
> 本, 정종 원년(1399), 태종 원년(1401), 동 4년(1404), 동 9년(1409) 周護,
> 세종 5년(1423), 동 23년(1441), 세조 2년(1456) 永嵩, 동 10년(1464) 秀藺,
> 동 12년(1466) 融圓, 성종 3년(1472), 동 5년(1474), 동 22년(1491) 慶彭—
> 성종 때로부터 중종 연간에 걸쳐서는 일본 사행의 내한이 너무 많아 모두
> 생략에 부친다.

2 근대 일본 학자의 견해는 정반대로 일본 화가 분세이(文淸)가 조선에 건 너와 작품을 남긴 것으로 보고 있다. 근거는 불명. 앞서 인용한 松下隆章,「室 町繪畫の展開」, 9면 참조.

3 쇼코쿠지 소장의 묵산수는 일본학계의 대체적인 방향이 한화설이고 또 그림의 인상으로 나도 그편을 따르고 있으나, 아직 단정하기에는 몇 가지 의 문이 있다. 그 모든 의문은 결국 고려 말, 조선 초의 묵산수로서 확실한 것이 한 점도 없다는 데 기인한다. 따라서 이 시기의 묵산수를 한화로 확정지으려 면 여러가지 추측과 간접적인 필법의 연구가 있은 연후가 아니면 아니 되게 되어 있다. 또 한 가지 기억할 일은, 이 묵산수에 화제를 적은 셋카이 주신(絕 海中津)은—瑞溪周鳳,『善隣國寶記』, 1932, 59면 이하에 의하면—1392년 임신

년과 1398년 무인년에 조선에 보내는 일본 국서를 작성하였다고 한다. 이것은
당시 국서는 대개 교토 오산의 스님이 받아서 하였으니 이상스러울 것은 없으
나, 역시 조선과의 한 인연이라고 할 수 있으며, 또 태조 6년(1397)의 조선 사
신, 태종 3년(1403)의 조선 사신 일행과 만나 교환하고 했으니 따라왔을 화사
그림에 화제를 썼을 가능성이 있다.

일종소만지기

도쿄에 도착한 후 한화 탐방에 필요한 협조를 얻느라 일본 문화청에 들렀다가 우연히 우에스기진자上杉神社의 삼존도가 도쿄 박물관 내 문화청 창고에 위탁 보관되어 있는 것을 알게 되었다. 이 삼존은 지대至大 2년(1309)의 연기年紀가 뚜렷한 고려불화로서 구마가이 노부오 씨의 〈조선불화징〉에도 특기되어 있었다. 그렇지 않아도 그것을 보러 지방에 가려면 큰일이라 생각하던 차에 옳지 됐다 하고 5월 13일 아침 도쿄국립박물관으로 달려갔다.

마침 그곳에는 문화청의 두 기관技官이 나를 위해 기다리고 있었다. 감존 중 아미타불 좌상에는 비교적 긴 명기銘記가 있었는데, 그 뜻은 요컨대 수호당壽壺堂이란 당호를 가진 부인 서씨의 아들 동冬과 만滿 그리고 유신維申, 계량季良의 네 사람이 가재家財를 들여 화공으로 하여금 서방사성西方四聖의 보상寶像을 채화彩畵케 하였다는 것으로 끝에는 지대至大 을유년(1309) 불탄일에 아들(冬)이 분향근서焚香謹書한다고 적혀 있다.그림 205 이렇게 보면 원화는 네 폭인 것이 틀림없으며, 구마가이熊谷 씨도 문헌에서는 열반도 한 폭이 또 있었다는 설을 인용했으면서 왜 아미타 삼존이라고 명명하였는지 이해가 안 간다. 하여간 연기가 있는 확실한 고려불이긴 하지만, 그림은 개채

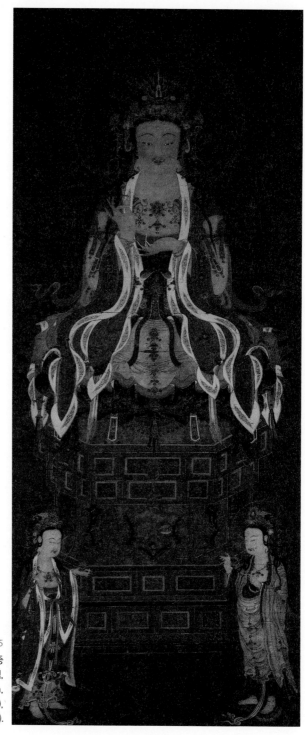

그림 205
아미타삼존 3폭 중
〈아미타불좌상〉, 견본채색,
각 폭 148×77.3cm,
1309년(至大 2년),
일본 우에스기 진자(上杉神社).

그림 206
필자미상, 〈묵매〉(부분),
견본수묵, 37.5×22.3cm,
일본 도쿄예술대학.

改彩 탓인지 솜씨가 시원치 않아서 어지간히 기대에 어긋났다. 아마
역시 민간 화공의 기량이란 궁정화가와 달리 그때는 이 정도였는
지 모른다.

그 날 하오에 예정했던 도쿄예술대학은 바로 박물관 뒤편에 자
리 잡고 있었다. 대학의 자료관에서 나는 이즈미 히로히사泉宏尚 씨
의 따뜻한 영접을 받고 곧 소장품을 보게 되었다. 이 대학에는 일
제 때의 미술전문학교 시절부터 수장해 온 한화가 있는 것으로 알

려진다. 더구나 이 대학의 수집은 고故 와키모토 소쿠로脇本十九郎 교수의 안목을 통과한 것이려니 생각하니 자못 기대가 커졌다. 이즈미 히로히사 씨는 와키모토 교수의 문제門弟로서 말씨가 조용하고 보기에 신중한 분으로, 나를 안내해 준 야마노우치 조조山內長三 씨에 의하면 한화에 대한 조예가 깊다는 것이다.

이즈미 히로히사 씨는 대학의 한화 수장품 이야기가 나오자, 현재 나라奈良의 한화 전시회에 대학의 소장인 김연담金蓮潭, 〈수원성의 식도〉水原城儀式圖, 화첩 등을 출품하고 있어서 나머지는 얼마 안 된다는 것이었다. 그래서 우선 남아 있는 것 중에 심현재 풍의 산수 소폭과 겸재謙齋의 산수 한 폭을 대하게 되었고, 다음에는 연대가 묵어 보이는 〈매화〉그림 206 소폭을 보았다.

그러나 여기서 목도할 수 있었던 명품은 이미 《조선고적도보》 14권에 게재되어 있는 이인문李寅文의 〈포도〉 소폭이었다.그림 207 나는 과거 이 그림을 흑백 도판으로만 눈에 익혀 왔다. 그리고 근래에는 서울 장안에 이와 비슷한 이인문의 〈포도〉가 한 폭 선을 보여 대체 그런 따위려니 얕보고 있었다. 그러던 것이 실물을 대하니 너무나 생각과는 다른 경모한 필치에 깜짝 놀랐다. 이 그림은 담채가 개운하고 필치의 경쾌함과 조화되게 색감이 가벼워서 화면이 신선하다. 그림은 보다시피 포도송이, 나무, 잎 등이 어딘가 고법의 모습을 띠었으면서 조금도 전통에 잡히지 않고 고송유수관古松流水館답게 교묘하며 새로운 처리였다. 그림은 종이 바탕인데 낙관은 없고 도장그림 208뿐으로, 하나는 '有春'이란 작은 호 도장, 가운데는 '李印文郁'이란 자 도장이며, 끝 도장은 '紫烟翁'이라 되어 있다. 나는 잠깐 그림에 홀려 있었는데, 문득 옆을 보니, 야마노우치 조조 씨가

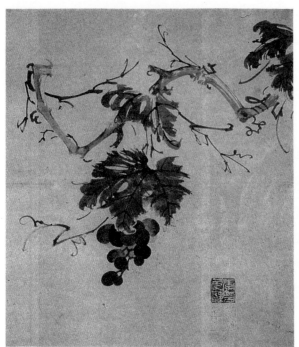

그림 207
이인문, 〈포도〉, 지본담채, 37.1×30.3cm, 일본 도쿄예술대학.

그림 208
이인문, 〈포도〉,
도장 부분.

빙그레 미소를 지으며 나를 내려다보고 있었다.

이인문의 〈포도〉를 감상한 후에 다시 사무실로 돌아와 그곳에 비치된 한화의 사진들을 물끄러미 보고 있을 때였다. 별안간 옆에 서 있던 대학직원 한 분이 혹시 이것을 본 일이 있느냐고 사진 한 장을 내보였다. 일본서 원나라 고연휘高然暉의 산수로 오래 통용되다가 수십 년 전부터 고려화로 고쳐 불리는 그림이었다.

나는 이것의 실물은 본 일이 없다. 그대로 대답했더니 그는 펜을 들어 '一種疏漫之氣'라고 종이에 적는다. 그제서야 나는 무슨 의미인지 짐작이 갔다. 와키모토 교수는 일본에서 일찍이 일본 수묵화

에 미친 한화의 영향을 논한 선구자이다.

그러나 동시에 그는 한국 그림의 특징을 '일종소만지풍'-種疏漫之風으로 정하고 또 매번 주장하였다.[1] 말하자면 고연휘의 〈산수〉그림 209, 210라던 이 그림에 있어서도 그림 한가운데에 상하좌우와 조금도 조화되지 않는 굵은 두 줄기의 먹선을 긋는 것 같은 등한한 태도가 바로 '소만지풍'疏漫之風이 아니냐는 의미이다. 나는 약간 얼떨떨하였다. 확실히 우리 선인들의 그림에서는 다듬고 치레하는 것보다 덤덤하고 대수롭지 않게 처리하는 성품이 가끔 엿보인다.

그러나 그것은 그림 전체의 풍이 그렇다는 것이지 이 산수화같이 앞 경치의 미묘한 필치와 산등성이의 장엄한 표현 속에 난데없이 굵은 먹줄이 가는 것 같은 일을 말할 수는 없다. 나는 이 순간 안견의 〈몽유도원도〉나 이인문의 〈강산무진도〉江山無盡圖를 머리에 그렸다. 한 붓의 실수도, 한 선의 소만疏漫도 없는 이런 거작들은 그러면 조선적이 아니란 말일까. 하기는 이것이 일본에서 한화를 보는 얄망궂은 눈초리인가 보다. 좋은 불화가 정체불명이면 우선 송나라, 원나라 것 아니면 일본 것으로 보고 혹시 그림에 흠이 있으면 고려, 조선 것이 아니냐는 근거 없는 태도를 나는 여러 번 경험한 일이 있다. 교토에서도 쇼코쿠지相國寺의 묵산수가 화제가 되었을 때, 그것이 명품이기는 하지만 어딘가 초점이 산만한 것이 바로 고려화의 특징이 아니냐는 난데없는 말과 오만을 듣고 또 목격했다.

나는 와키모토 교수의 '소만지풍'이란 설은 예민한 작가의 회화 감각 속에 덧없이 나타나는 실수라는 의미가 아니라, 화면 구상의 교치巧緻를 다하려 하지 않고 기교와 인공미를 내세우지 않으려는 뜻일 것이라고 해석하였다. 가령 이 전傳 고연휘의 그림에 있는

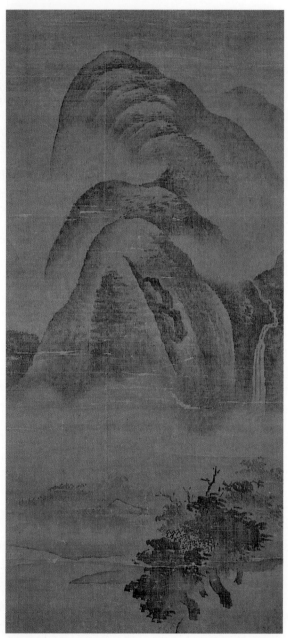

그림 209
고연휘, 〈산수〉, 견본수묵, 124.1×57.8cm, 14세기, 일본 곤치인(金地院).

그림 210
고연휘, 〈산수〉, 견본수묵, 124.1×57.8cm, 14세기, 일본 곤치인.

공연한 묵선도 혹시 작가의 의도와는 다른 후인의 개칠은 아닐까 하면서. 좌우에 둘러 있던 일인日人들이 내 말을 어떻게 받아들였는지 나는 모르겠다. 다만 이야기가 끝나고 나니 이즈미 히로히사 씨가 자기의 스승인 와키모토 교수의 전기傳記라면서 책 한 권을 준다. 나는 고맙다는 말을 남기고 전기 한 권을 손에 쥔 채 대학문을 나왔다.

주

1　와키모토 소쿠로(脇本十九郎) 교수의 논조 하나를 소개하면 이러하다. "슈분(周文)의 수법이 대체로 마원(馬遠), 하규(夏珪)(중국 남송의 화원—필자)를 본으로 한 것은 몇 번 거듭해서 말했거니와, 자세히 비교하면 그의 묘선은 얼마간 살(肉)이 붙어 있음에 대해 이것(슈분 그림—필자)은 철두철미 뼈(骨)의 느낌이다. 마하(馬夏)에게는 수분이 비교적 많으나 슈분은 거의 고조(枯燥)해 있다. 이것이 또한 조선화의 영향이 아닐까 나는 상상한다. 대저 내 보기엔 조선 그림의 폐는 각 시대를 통해 그 소만(疏漫)의 기에 있는 것으로 생각된다. 그러면서 또 일면에는 심히 섬세한 곳이 있어서(세종 29년에 된 안견의 〈몽유도원도〉가 그것을 대표한다) 마하의 법도 마하의 법이 될 수 없다. 슈분의 세경(細勁)은 동양 수묵화사상 일 지보(地步)를 점하기에 족한 것으로되, 그 유래 하는 바는 조선화에 있었던 것이 아니었을까"(脇本十九郎, 「室町時代の繪畵」, 18면). 요컨대 세종 연간 조선에 왔다 갔던 일본 화승 슈분은 조선화의 통폐인 소만의 기운이 아닌 또 하나의 특색 곧 섬세를 조선화에서 배웠다는 설이다.

마리지천

교토박물관에는 부근의 큰 절로부터 위탁받고 보관 중인 고려부처
가 제법 있다는 소문은 이미 내가 도쿄에서 귀에 담은 바라 하루
는 시간을 내어서 그곳을 찾아갔다. 5월 16일 아침, 하늘은 맑고 공
기는 신선했다. 박물관에 도착하니 시간은 9시 반, 약속시간인 10
시에는 30분이나 이른지라 우선 일반 관람객을 따라 본관의 진열
을 보기로 하였다. 진열품 중에 시탄思堪의 〈평사낙안도〉가 끼여 있
었던 일은 앞에 적은 바거니와, 이 밖에 눈에 띈 것에 일본 국보인
《화엄종조사회전》華嚴宗祖師繪傳 6권이 있었다. 대체로 13세기 전반의
작품으로 알려지는 것인데, 내용은 신라의 화엄종의 조종인 의상義
湘과 원효元曉의 전기를 그린 것으로, 전시되어 있는 장면은 유명한
의상편의 귀선歸船 부분이었다. 소박하면서도 대륙화풍이 있는 사설
辭說 그림으로서 이를 보고 있으려니 이 화풍의 본은 어디서 왔을까
하고 불시에 의심이 난다. 이럭저럭 반시간을 소비하고 박물관 사
무소로 안내해 줄 분을 만나러 내려갔다. 거기에는 관원인 가나자
와 히로시金澤弘 씨가 기다리고 있었고, 우리는 서로 인사를 교환하
고 곧 물건이 보관되어 있는 창고 앞에 딸린 조그마한 방으로 자리
를 옮겨 이미 내다 놓은 그림을 접하게 되었다.

첫째로 펼쳐진 것이 기후岐阜현 도코지東光寺의 마리지천摩利支天그림 120
이었다. 마리지천이란 일월의 빛에서 나온다는 양염陽炎 곧 아지랑
이를 신격화한 천신의 이름이다.

이 천신은 일찍이 싸움을 좋아하는 아수라阿修羅의 공격을 받은
제석천帝釋天을 도와 하늘의 일월광을 가린 일이 있다고 하여, 모든
재액을 막을 뿐더러 특히 싸움의 승리를 가져오는 무신武神으로 숭
상을 받았다. 이 점은 마치 아수라의 군대를 정벌하여 인간을 악
귀와 침범으로부터 보호한다는 제석천과 일맥상통한다. 이 까닭에
《고려사》를 읽으면 고려 조정은 몽고에 굴복하기 전까지 자주 마리
지천 도량道場, 제석천 도량을 설치하고 외침에 대한 이 두 천신의
가호를 열심히 빌었다. 따라서 고려 고종 이전에는 마리지천과 제
석천의 그림 특히 단상單像이 많이 제작된 것으로 여겨진다.[1]

그런데 어찌된 셈인지 후세에 남은 마리지천이란 아주 드물다.
아예 우리 땅에는 없거니와 일본에서도 고려화라고 확실한 것이
나오지 않는다. 일본 그림으로도 당초 마리지천 그림은 희귀한 편
에 속한다. 이 그림도 마리지천 그림임이 틀림없다면 아주 드문 예
에 속하는데, 더구나 그 형상이 특이해서 일본인은 우선 고려화로
생각한 양 싶다. 마리지천은 원래 도상圖像의 규칙상 화려하고 장엄
하게 그리되 육비六臂, 삼면三面 등이 보통이다. 이 그림의 경우 일면
양비一面兩臂로 보관寶冠, 천의天衣, 상군裳裙이 화려한데, 도처에 금빛의
장식이 눈부시고 아래 치마의 붉은 빛이나 치마의 금색 무늬에는
고려라면 고려라고 할 수 있는 모습이 보였다. 그런데 한편, 천신은
마치 조사祖師 화상畵像에서 보이듯 봉용鳳龍 의자에 앉아 계시고, 보
관에는 소화불小化佛이 있는 것도 없는 것도 같아 알 수 없으며, 양

어깨를 두른 천의도 이색지다. 다만 손에 든 천선天扇과 수인手印만은 마리지천이란 소전所傳에 부합되는데, 하여간 화려하고 장식적이고 천신의 얼굴은 품위 있고 단정하며, 눈썹도 후대와 같이 둥글지 않고 일자에 가까운 점잖은 양식이었다.

　전체적으로 보아서 마리지천의 한 도형이라면 아마 불공不空 역譯의 《말리지제파화만경》末利支提婆華鬘經에 표현된 도형에 비교적 가깝다고 할까.[2] 그림은 깁 바탕에 거의 검은 빛이고 그 위에 채彩친 것인데, 상당한 시일을 경과한 것으로 혹시 고종 이전의 마리지천이 발견되면 이 수수께끼의 도형도 풀릴는지 모르겠다.

　언뜻 보아 고려의 관음이었다. 내가 열심히 마리지천을 보고 따지고 있는 동안 가나자와 히로시 씨가 내 옆 벽에 새로 관음보살입상 그림그림 211을 걸어 주어서 자연 눈이 그것으로 옮겨갔다. 관음보살은 보관 위로부터 발 아래까지 투명한 금색의 사라를 걸치고, 속에는 흰 천의, 가슴과 하체에는 가지각색의 영락瓔珞과 보식寶飾이 늘어져 있고, 몸은 약간 왼편으로 비틀어서 자태의 섬세한 품이 전형적인 고려관음의 모양이다. 꽃무늬가 박힌 금색의 보관에는 정묘한 화불을 모시었으되 양어깨에 내린 수발은 세 가닥으로 형식화되어 있어서, 그림은 고려 말, 그것도 조선 초에 아주 가까운 고려 말의 것이라는 인상이었다.

　이 그림은 묘신지妙心寺 쇼타쿠인聖澤院 수장의 중요문화재로 기억되는데, 옳게 기억한 것인지 자신은 없으나 관음입상으로는 좋은 작품이라고 할 만한 것이다. 이 묘신지라는 절은 교토 다이도쿠지大德寺 계로 들었다. 다이도쿠지는 이상하게 한화계와는 인연이 깊은 큰 절이다.

그림 211

〈관음보살입상〉, 견본채색, 109.2×53.7cm, 일본 쇼타쿠인(聖澤院).

그림 212
〈아미타여래입상〉, 견본채색, 116.4×54.5cm, 일본 도카이안(東海庵).

그림 213
一曉無雙, 〈포도와 다람쥐〉, 견본수묵, 95.4×30.9cm,
일본 개인 소장.

　이 그림에도 무슨 가락이 붙어 있는지 궁금하다. 한 가지 유감스
러운 일은 그림의 얼굴과 가슴에는 그림을 접었던 깊은 자국이 있
으며, 그 자국을 따라 안면과 가슴이 해져 있다. 잘된 그림, 인생을
보살피시는 관세음보살의 아름다운 자태가 상한 것을 보니 공연히
가슴이 뭉클해진다.

　박물관에는 전에 국보였던 마리지천 그리고 관음보살 외에 또
한 점 아미타여래입상그림 212이 있었다. 아니나 다를까 송나라 장사

공張思恭의 것이라고 전하던 것인데, 이것 역시 의심의 여지 없는 고려불로서 일본은행 소장의 지원至元 23년(1286) 작인 미타입상과 어딘지 일맥상통하는 아미타불로서 그것보다는 균형이 잡히고 세부의 장식이 더 세밀하여졌다. 뿐만 아니라 선 모습도 정면이며 선도 지원 23년 작 같은 군센 맛이 적은 것이 그보다 시대가 떨어지는지 모르겠으며, 됨됨이와 솜씨도 마리지천과 관음과는 다른 점이 있었다.

이럭저럭 점심시간이 되어 가는 것 같아 그만 작별을 하려니까 가나자와 히로시 씨가 이것도 보라면서 송원末元풍의 노안蘆鴈 쌍폭과 포도 그림 네 폭을 벌려 놓는다. 포도 중에는 전에도 언급한 '一曉無雙' 낙관의 〈포도와 다람쥐〉그림 213가 끼어 있었으며, 〈노안도〉는 화원풍의 상당한 솜씨였다. 〈노안도〉로 우리에게 전하는 병풍 그림이나 자수에는 이런 화법이 있어서 그 연원이 의외로 깊은 것을 깨닫게 되었으나, 과연 이것이 조선 것이냐 아니냐는 더 다른 자료를 검토할 필요를 느꼈다.

주

1 『高麗史』를 뒤져 보면, 고종 몽고 침입이 있을 때까지 호국 불경인 인왕경(仁王經), 금광명경(金光明經)의 도량(道場)이 섰을 뿐 아니라 제석천, 마리지천 같은 호국의 천신을 모시는 도량도 겸해서 빈번히 열렸다. 마리지천 도량이 열린 것만 치더라도 문종 20년, 숙종 6년을 비롯하여 국가가 다난하던 명종 때 두 번, 신종 때 두 번을 찾아볼 수 있는데, 이것은 국가의 대행사로 거행한 예이고, 이 밖에 경향 각지에서 자주 열렸을 것이 짐작된다. 물론 이 밖에

호국에 관계되는 사천왕, 신중(神衆), 나한, 천병(天兵) 그리고 용왕에 기원하는 모임이 자주 있었다.

2 不空 譯, 『末利支提婆華鬘經』, 新修大藏經 第21卷, 258~259면 중에 '作天像法 其像二手·左一手屈臂 向上平横當左乳前把拳 拳中把拂 形如講法師高坐上所抱形'이라는 구절이 있어서, 조상법(造像法)에 법사의 고좌(高坐)같은 것을 사용하는 대목이 있으되, 손에 든 것은 총채(拂子)일 뿐 아니라 전체가 맞지 않는다. 이 도코지(東光寺)의 존상을 마리지천이라고 보는 경우 그래도 가까운 것은 不空 譯, 『末利支經』(『大藏經』 第21卷, 261면)에 나오는 '於蓮花上或立或坐 頭冠瓔珞種種莊嚴極令端正 左手把天扇 其扇如維摩詰前天女扇 右手垂下揚掌向外 展五指作與願勢'와 『陀羅尼經』 등인데, 이것들도 천선(天扇)과 두관영락(頭冠瓔珞) 등등이 비슷하다는 것뿐이다. 더구나 이것이 호국을 위한 항복원병(降伏寃兵)의 의미였다면 『大摩里支菩薩經』 卷一(『大藏經』 第21卷, 264~265면)에 보이듯이, 분노의 삼면상(三面相)이리라 예상되는데 이것은 그렇지 않다. 따라서 나같은 천학으로는 이 그림의 존상이 어느 보살님의 것인지 확신할 수 없다는 게 실토이다.

한화를 찾아 나니와까지

나니와浪華란 일본 오사카大阪의 별명인 것은 모두가 아는 일이다. 오사카는 멀리 고려 때부터 조선시대에 이르기까지 반도에서 사신이 가면 으레 들르게 되는 도시일 뿐만 아니라, 이른바 조닌町人이라던 상민商民 문화의 중심지기도 하다. 우리 땅의 사신은 옛적 배로 오사카까지 와서 다시 배로 교토로 혹은 육로로 에도 곧 지금의 도쿄로 가기 마련이다.

따라서 나는 오사카에는 조선 사신의 유물이 많이 전할 것으로 믿었고 또 그런 소문을 들은 일도 한두 번이 아니었다. 그런데 물건들이 어디 있는 것인지 알 길이 없으니 딱하다. 우선 오사카시립미술관에서 저 유명한 고故 아베 후사지로阿部房次郎 씨의 중국 회화 수집품을 보고 겸하여 한화의 정보도 얻을 겸 그곳을 찾아갔다. 본 목적은 아베阿倍 수집품이라 먼저 창고 옆 별실에서 수집품 중에서 내가 평시 보고 싶었던 역작, 일품, 명작들을 골라서 배관拜觀하게 되었다. 전傳 이성李成의 〈독비도〉讀碑圖를 비롯하여 원나라 말 4대가, 청나라 초의 석도石濤에 이르기까지의 그림을 손에 만져가며 두루 맛보게 되니, 내 눈앞에는 아직도 그림이 보이듯이 지금도 기억이 생생하다. 그러나 한화 탐방에 중국 그림이란 당치도 않으니 여기

서는 그만두기로 하자.

　몇 시간 별실에서 그림에 열중하고 있다가 그 방을 나와 진열실을 한 번 둘러보았다. 그런데 일본화의 진열을 살펴보던 때였다. 한 옆에 수묵으로 판 12폭의 〈노안병풍차〉蘆鴈屛風次가 벽에 붙어 있었는데, 멀리 보아도 한풍이라 나는 약간 놀라 달려가 보았다. 15세기 후반기 일본의 이른바 모모야마桃山 시대의 일본 그림이라 하고 작자 불명으로 되어 있다.

　'아 그림은 조선 것인데요' 하는 소리가 등 뒤에서 들려왔다. 나와 동행한 야마노우치 조조 씨가 지그시 눈을 감듯하면서 혼잣말을 하고 있었다. 나는 아무 말도 하지 않고 그저 미소만 지었다. 아직은 나도 야마노우치 조조 씨도 인상이고 느낌일 뿐이니 말이다.

　다행히 정보가 들어왔다. 오사카 시내에서 오카야마岡山라는 곳으로 가는 열차를 타고 서너 정거장을 지나가면 서화를 사업으로 다루는 모씨某氏 사저에 한화가 있다는 유혹적인 정보였다. 더구나 썩 잘된 버들관음(楊柳觀音)―곧 수월관음―이 있다는 내통이라 5월 19일 교토에서 도쿄로 떠나던 날 짐짝을 역에 맡기고 아침 열차편으로 그 댁으로 향하였다. 사전 연락이 적시에 이루어진 탓으로 그는 우리를 반갑게 영접하고 우선 버들관음그림214을 보여주었다.

　그림은 오래된 오동나무 상자에 넣어져 있었는데, 상자에는 교토의 고야산高野山 다이도쿠지大德寺 장藏으로 되어 있고, 작자는 당나라 오도자吳道子로 적혀 있다. 관음보살은 묘신지 쇼타쿠인의 관음 모양으로 보관寶冠 위로부터 하체에까지 투명한 사라를 걸치고 있는데, 사라에는 금색으로 둥근 무늬가 사방에 찍혀 있고, 보관에는 화불이, 가슴과 허리에는 영락과 보석이 찬란하며, 보살은 고격으

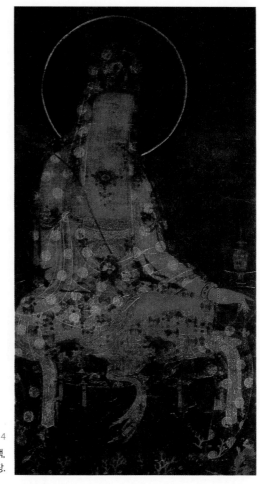

그림 214
〈양류관음〉, 견본채색,
143.2×77.1cm, 일본 개인 소장.

로 그린 암석 위에 앉아 있다. 그리고 오른손에 보화를 쥐고, 오른 편으로 버들 한 가지가 꽂힌 보병寶瓶이 보이며, 또 오른편 아래 구 석에는 선재동자가 합장하고 있다. 그림 솜씨가 섬세하고 됨됨이 가 화사한 명품이라 아니 할 수 없다. 오랜 세월이 화면을 검게 하 여 약간 어두운 감이 있으며, 얼굴 부분에 긁힌 것 같은 자국이 있 어 마음에 거리끼기는 하나, 그림이 처음 제작되었을 때 얼마나 아

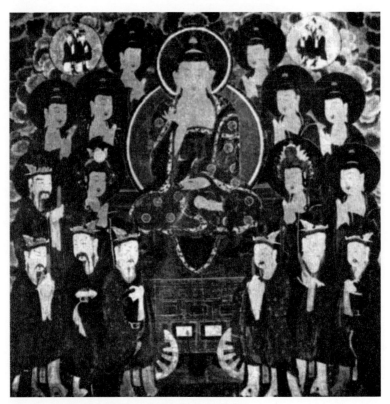

그림 215
〈화계사 불탱〉, 견본채색, 일본 개인 소장.

름답고 화려하여 사람을 황홀하게 하였을까 생각하다 나도 모르
게 저절로 한숨이 나온다. 홀연히 사전에서 본 교토 다이도쿠지 소
장의 버들관음^{그림107}이 생각난다. 앉은 위치만 다를 뿐 그림 모습이
거의 같기 때문이다. 이번에 그것을 못 보았구나 생각하니 후회가
막급이라 한참 넋을 잃고 그림을 들여다보고 있으려니, 그 댁 주인
이 만족한 듯이 싱그레 웃으면서 이층으로 안내하겠다는 것이었다.
그 댁 이층에 나에게 보이려고 한국 것으로 짐작되는 서화를 진열

그림 216
〈화계사 불탱〉 부분도.

해 놓았다는 것이다. 따라서 올라가 보니 과연 진열이란 말이 옳았
다. 이십여 평 되어 보이는 큰 방 안에는, 벽에는 걸고 바닥에는 펴
놓은 그림과 글씨가 수십 폭이 될까. 나는 잠시 입구에 서서 그저
놀라고만 있었다.

먼저 눈에 들어온 것은 큰 탱화였다.^{그림 215} 한눈으로 보아 가정嘉
靖 연간이 이후의 그림인데, 주존主尊은 약사여래이며 좌우의 협시는
일월의 양존兩尊, 그리고 좌우와 위편에 공덕경功德經에 나오는 칠불
七佛, 아래편에는 도복을 착용한 신중神衆들이 배치되어 있다. 그런데
이 그림을 보고 이상히 느낀 것은 주존되는 여래님의 얼굴이 아주
앳된 것이다.^{그림 216} 나는 아직 이렇게 소년같이 앳되고 고운 약사여
래는 본 일이 없기 때문이다.

　자세히 보니 연화대 아래 명기銘記가 있는데, 연기年紀나 작가명이
나타날 첫 행이 긁혀 있어 읽을 수가 없으나 다만 본시 이 탱화가
서울 화계사에 봉안되었었던 것을 알 수 있다. 벽에 또 바닥에 걸리
고 펼쳐져 있는 서화를 출발 시간의 재촉을 받으면서 둘러보았다.
그 중에는 일본 것으로 생각되는 불화, 중국 불화도 있거니와 오사
카에 들렀던 조선 사신들의 가지가지 서화도 나온다. 심지어 일본
글자로 일본 글귀(和歌)라는 것을 예쁘게 적은 벽하정碧霞亭 이전몽李
顚蒙의 글씨도 나오며, 이름 모를 수행원의 아마추어 산수화도 끼여
있다. 그런가 하면 임진왜란 때 일본에 담판하러 온 송설대사松雪大師
의 작품이 있는가 하면, 두껍닫이를 뜯어 온 것도 있고 민화라는 것
도 발견된다. 과연 옥玉과 석石이 섞여 있는데 좌우간 이만큼 모은다
는 것이 보통 일은 아닐 수 없다. 떠나야 할 시간이라 실례를 청하
였더니 점심 준비가 되어 있다는 말씀이다. 도저히 그럴 만한 여유
가 없다고 고사하였더니, 그러면 그림과 글씨를 보면서 초밥이라도
들어 달라는 친절이다. 그런데 그 간단한 초밥이 보통 밥이 아닌 듯
내 혀끝에서 녹아 갔다. 아아 어쩌다가 이렇게 짧은 시간을 예정했
던가 하고 자신을 원망하면서, 주인 내외의 정중한 인사를 뒤로 한
채 그 댁을 나와 역으로 향하였다.

안견의 〈몽유도원도〉

세상에 이름이 높되 실물을 보기 힘든 우리 그림에 안견의 〈몽유
도원도〉^{그림 217}가 있다. 이 그림은 주지되듯이 조선 초기를 대표하
는 명작 중의 명작으로 더구나 확실한 낙관과 안평대군 이용_{李瑢}의
제발_{題跋}이 있어서 희세_{稀世}의 보물로 알려진다. 안견의 것이라고 전
하는 그림이 우리 땅에 없는 것은 아니나 됨됨이가 이 그림을 따를
수도 없거니와 또 그 진부도 이 그림을 기준삼아 보지 않을 수 없
으니, 결국 안견의 확실한 진품은 이것 하나뿐이라고 하여도 지금
으로는 과언이 아니다. 그런데 화원 안견에 대하여 당시의 기록이
그리 많지 않다. 그가 지곡_{池谷} 사람이며, 자_字는 가도_{可度} 또는 득수
{得守}라는 것과 정4품의 호군{護軍} 벼슬을 지낸 것, 그림 중에는 산수화
가 장기이고 또 중국 고화를 많이 보고 연구하였다는 점, 그리고 세
종, 성종의 총애를 받은 듯한 것과, 그의 명작으로 〈청산백운도〉_{靑山}
{白雲圖}, 〈임강완월도〉{臨江翫月圖} 같은 것들이 사람 입에 올랐던 일이 전
해질 뿐이다.

 안견은 삼십 전후로 풍류 왕자이며 당대 명필이던 안평대군의
큼직한 비호를 입은 듯 대군댁 사랑방에 무상으로 출입하면서 대
군의 대수장_{大收藏}을 보고 배우게 되고,[1] 또 글씨와 그림 솜씨를 서

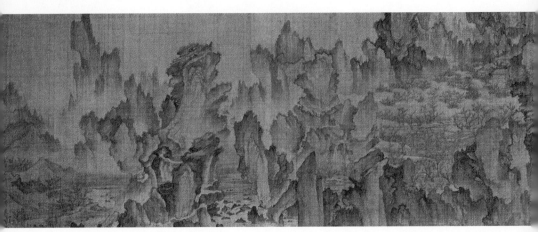

그림 217
안견, 〈몽유도원도〉, 38.7×106.5cm, 1447년, 일본 덴리대학.

로 자랑하려는 듯 안견이 그림을 그리면 대군은 그 위에 제발題跋을
쓰는 일이 빈번하였던 것 같다.

이 〈몽유도원도〉도 안평대군이 꿈속에서 노닐던 신비로운 도원
경桃源景의 광경을 안견에게 부탁하여 사흘 동안에 그리게 한 것인
데, 그 때 대군 나이 삼십이었으니 안견 역시 나이 삼십 전후라 비
록 신분은 천자의 차가 있었으나, 두 사람의 풍류가 도연명陶淵明의
옛 이야기를 비슷이 대고 서로 기량을 다룬 것이 된다. 이 까닭에
이 〈도원도〉는 마치 완당의 〈세한도〉가 그렇듯이 그림과 옆의 안평
대군의 발문을 한데 보아야 제대로 작품을 감상하는 것이 될 것이
다. 그리고 이 그림은 현재 일본 나라 지방의 덴리天理대학 도서관에
소장되어 있다.

마침 5월 14일 월요일, 여러분의 알선으로 나는 아침 10시 반 덴
리대학 도서관에서 〈몽유도원도〉를 배관하기로 약속이 되었다. 그

러지 않아도 1970년 덴리대학까지 찾아가 그림을 보여 달라고 조르다가 종내 허가를 받지 못하고 되돌아온 일이 어제 일 같은지라 그 날도 역에 내릴 때까지 묘하게 마음이 아니 놓였다. 공교롭게 역 앞에는 택시가 귀해서 겨우 한 대를 얻어 타고 도서관에 다다랐을 때는 약속보다 10분이나 늦어 있었다. 고맙게도 마침 문 앞에 야마토분카칸의 요시다吉田 씨가 기다리고 있어서 망설이지 않고 곧바로 도서관장의 응접실로 들어갔다. 관장되는 기무라 미요고木村三四吾 씨는 내 나이 또래의 털털한 분 같았으며, 반갑게 인사를 받더니만 곧 물건을 가지고 오라고 시킨다.

　방에는 이미 여러 사람이 와서 기다리고 있어서 서로 인사를 주고받는 동안 벌써 관원이 그림 상자를 들고 들어온다. 사람들이 졸지에 말을 멈추고 바라보는 가운데 기무라 관장은 아무 말 없이 상자를 받아서 열고 두 권의 두루마리(卷子)를 꺼내 책상 위에 놓았다. 첫째 두루마리를 펼치자 곧 〈몽유도원도〉라는 나는 듯한 제첨題簽이 나타나고, 이어 안평대군의 희미해서 보기 어려운 글귀가, 그리고 다음에 깨끗하고 눈부신 안견의 그림이, 또 다음으로 다시 대군의 해서楷書로 적은 발문이 뒤따른다. 내 작품 감각으로는, 그림을 가운데 두고 좌우로 안평대군의 해서와 행초서가 날개가 되어 한 단위를 이루고 있다. 다행히 그림도 발문도 깨끗하고 또렷한데 후에 적어 넣은 시구는 붉은 비단에 황색 물감으로 쓴 탓인지 똑똑하지 않아 전부를 읽으려면 특수 촬영의 도움이 필요할 듯이 보였다. 이 날개 전부가 좋았다. 안평대군의 글씨는 항간에 없는 것이 아니로되, 역시 〈몽유도원도〉라는 초서를 따를 것이 없고, 제발題跋로 남은 그의 송설해서체의 품위 있고 섬세한 필치에 당할 것이 없다.**2**

다만 희미하나마 그가 3년 후에 적은 시구의 행초나 제첨의 초서가 해서의 송설체와는 다른 전통적 고격이 있어서 자연 고려 때의 송설체 이전을 생각하게 되는데, 이 점은 서가書家의 견해를 듣고 싶다. 이 두 개의 묵묘墨妙를 날개로 하고 가운데 자리 잡은 도원경의 그림은 첫눈에 오직 희한하다는 느낌뿐이다. 이 그림의 흑백, 원색 사진과 복사물은 과거 몇 장을 보았는지 알 수 없을 정도로 많아 아마 그저 그러려니 생각하였던 것인데, 실물을 대하니 그 붓 솜씨와 먹과 담채 수법이 마치 처음 보듯이 낯설고 싱싱하다. 말하자면 나는 이제까지 그림의 형해形骸를 보아 왔던 심정이며, 또 책에 실릴 부족한 사진을 생각하니 뜻하지 않게 〈몽유도원도〉에 죄짓는 것 같아서 우울해진다.

그림은 정밀하고 섬세하다. 그럴 뿐 아니라 붓줄(線描)이 미묘하게 변화하며 조그마한 먹칠이 음영과 뉘앙스를 정확하게 표시한다. 왼편의 산수는 현실에 가깝고 그 곳에서부터 오른편으로 그림이 전개되면서 산봉우리와 내(川)는 신선의 나라답게 신비롭고 또 정갈스럽다. 한 붓의 실수도 없고 하나의 군선도 눈에 안 보인다. 수없는 선이 먹빛과 담채 속에서 무한한 변화를 보이면서 뛰어노는 것 같다.

여기저기서 한숨소리가 흘러나왔다. 확대경을 대고 혹시나 하고 흠을 찾아보려던 나도 반시간 만에 지쳐 버렸다. 명화는 무슨 요술이 있기에 남의 정력을 빼앗아가는 것인지 보고 있으려면 곧 지쳐 버린다. '한국에는 곽희郭熙의 그림이 많았나요.' 누군가가 나에게 묻는 말이다. 흔히 안견의 산수법은 북송의 곽희의 화법에서 온다고 보던 까닭이다. '이 명필의 소유자인 안평대군의 수집에는 곽희

그림이 십여 점이나 있었지요.'³ 내 대답이 떨어지자 사방에서 '헤'
하고 감탄하는 듯한 소리가 들려 왔다. 느닷없이 옆에 있던 미술사
학자 한 사람이 내 얼굴을 들여다보듯 하면서 '이 그림이 곽희풍이
라면 중국, 미국의 곽희는 이상스러운데……' 하고 어려운 문제를
제기하였다. 문제가 던져진 셈이다. 나는 그림을 새삼 내려다보면
서 잠시 명상에 잠겼다.

곽희는 11세기 후반 북송에서 활약하던 중국 산수화의 대가이
다. 보통 사람이 곽희풍이라고 할 때 나무는 해조법蟹爪法이라고 해
서 가지가 게발 같이 날카롭게 뻗어나고 묏부리(山峯)는 뭉글뭉글
구름같이 겹쳐 올라가되 산의 윤곽선을 꾸불꾸불하게 둥글린다. 그
리고 굵고 가는 선으로 윤곽선에 율동감을 주며 먼 산봉우리에 잡
초 같은 나무를 그려 넣는다. 이러한 특이한 뫼와 나무의 그림법은
같은 송나라의 이성李成이란 화가에서 곽희가 배운 것이라 하여, 어
떤 사람은 곽이풍郭李風이라고 부르는 것은 다 알려진 일이다. 그런
데 곽이풍이 고려 때 유행했다는 흔적은 보이지 않는다. 고려 충숙
왕 때 원나라에 오래 머물렀던 이제현李齊賢의 친한 중국화가가 주
덕윤朱德潤(1294~1365)이었고, 또 그는 처음 허도녕許道寧을 배웠으나,
나중에 곽희에 심취해서 곽희식의 산수를 쳤다는 기록이 있다. 그
렇다면 그와 절친하던 이제현이 곽희풍의 산수를 흉내냈을 법한데
지금으론 알 수가 없다.

일본에 유전하는 산수 가운데 고려 말, 조선 초의 그림과 관련이
깊은 것이 있다는 것은 앞서 종종 언급한 바 있다. 그러나 그 가운
데 곽희풍은 찾기 힘들다. 우리 땅에서도 곽희풍의 산수나 수목은
결국 안견 이후의 것이고 보면, 조선 초의 곽희풍 산수란 실은 안견

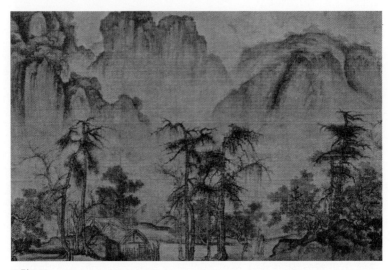

그림 218

전(傳) 곽희, 〈계산추제도권〉(溪山秋霽圖卷, 부분), 견본수묵, 미국 프리어미술관.

이 안평대군의 수장收藏으로 곽희를 익힌 연후에 퍼뜨린 유행인지 모르겠다. 더구나 안견의 솜씨가 워낙 뛰어나서 여간한 고려 그림 은 눈에 안 찬 까닭에 신숙주申叔舟가 전하는 안평대군의 수장에는 고려 그림이 한 장도 없었는지 역시 모르겠다. 안견 이후에 안견 산 수라는 이름으로 이른바 곽희풍이 크게 유행한 것은 의심이 없다. 오세창의 《근역서화징》을 들춰보면 정세광鄭世光, 신사임당, 이정 근李正根 등이 안가도安可度(안견)를 배웠다는 대목이 나오는데, 그것 이 곽희풍의 산수일 것이 틀림없거니와, 안견 이후도 곽희풍의 산 과 수목이 우리 옛 그림에 자주 보여서 그 유행의 일단을 짐작하게 한다.

그런데 일본 땅에서 〈몽유도원도〉의 실물을 눈앞에 놓고 보니 산세는 확실히 이른바 곽희풍이로되 그 세부의 처리는 후세에 전

그림 219
전 곽희, 〈관산춘설도〉(關山春雪圖), 견본수묵,
179.1×51.2cm, 대만 고궁박물원.

하는 곽희와 다른 곳이 제법 있다. 지금 곽희 것으로 전하는 미국
프리어미술관의 〈계산추제도권〉溪山秋霽圖卷^{그림 218} 또 대만 고궁박물
원의 〈관산춘설도〉關山春雪圖^{그림 219}는 모두 세상이 일컫는 명품으로

붓과 먹의 용법이 장엄하고 정중한데 소위 곽희풍의 산세도 아니
며 〈몽유도원도〉와 필치와도 다르다. 이것은 그림의 내용이 설경
이거나 비 온 끝의 습기 찬 풍경을 그린 탓만도 아닌 것 같다. 한
편 고궁박물원에 수장된 또 다른 전 곽희의 〈산장고일도〉山莊高逸圖^그
림220와 진품이라는 〈조춘도〉早春圖^{그림 40}는 산형은 전형적인 곽희로되
역시 〈몽유도원도〉에 비교하면, 하나는 임모인 것이 역연하고 하나
는 동감이 과장되어 있으되 섬세하고 장엄하여 감촉이 다르다. 또
한편 우리 땅에 전하는 전 안견의 산수, 예컨대 국립중앙박물관 소
장의 《산수화첩》^{그림 46, 47} 또는 서울대학교 박물관의 〈산수〉 소폭 등
을 보면 산형은 곽희풍이고 나무도 게발톱에 가까우나, 산의 윤곽
은 과장되고 윤곽선의 일부는 의미 없이 굵은 선을 가지고 기계적
으로 휘둘러서 그 무신경한 모습이 〈몽유도원도〉의 섬세한 감각과
는 아주 딴판이다.

　그리고 화첩 중에는 명나라 때 유행하던 주름(皴法)도 때때로 보
여서 〈도원도〉의 소위 북송풍과 대조가 된다. 요컨대 《산수화첩》은
〈도원도〉를 기준 삼는 한 안견 것으로 단정하기 어렵고, 따라서 그
것은 안견의 산수첩 같은 것을 모작한 것이 아닌가하는 인상이다.
이에 대하여 전 안견의 〈적벽도〉^{그림 221}는 화첩에 비해 화격도 높거
니와 게 발톱의 나무, 구름 같은 산세와 원산遠山의 처리가 소위 곽
희풍에 꼭 들어맞는 화풍이다. 그림이 몹시 헐어서 자세한 검토가
어렵기는 하나, 곽희를 안견 솜씨로 따랐다면 〈도원도〉와는 다른
이러한 호쾌한 묵법도 나올 만하다. 다만 〈적벽도〉의 강한 필치가
〈도원도〉의 부드럽고 미묘한 붓끝과는 다른 것을 부정할 수 없어
서 〈도원도〉만으로 기준삼아 말한다면 역시 '전'傳 자가 아니 붙을

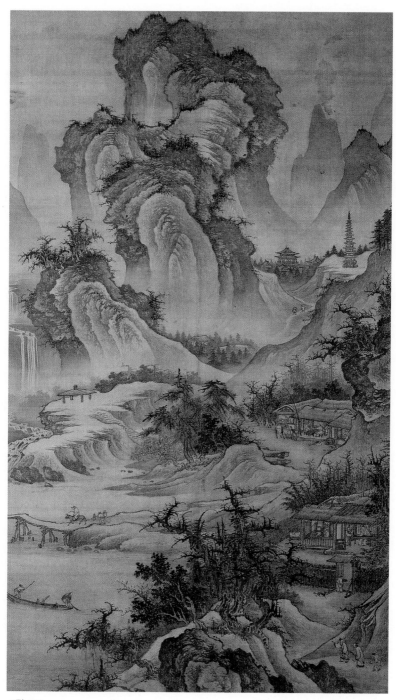

그림 220

전 곽희, 〈산장고일도〉(山莊高逸圖), 견본수묵, 189.1×108.9cm, 대만 고궁박물원.

그림 221
전 안견, 〈적벽도〉, 견본담채, 161.5×102.3cm, 15세기 중엽, 국립중앙박물관.

수 없다.

여기서 한 가지 기억하여 둘 것은, 오늘날 우리가 강희안姜希顔의 그림이라고 믿고 대하는 완연히 명나라 화원의 강한 북종 필치가 있다는 점이다.[4] 강희안은 안견과 동갑 또래 사인士人으로 그 부친 되는 석덕碩德이 안평대군의 사랑 출입을 한 것을 생각하면 안평 취미인 북송 산수를 따라야 할 것 같은데, 그가 의외로 명나라 화원 필치를 발휘하고 있는 것은, 혹은 그가 명나라에 사신을 따라가 그 곳에서 화원 그림을 많이 본 탓인지 모른다. 말하자면 안견은 조선 초의 북송 산수의 풍을 일으켰는가 하면, 일방 강희안은 명나라 화 원의 신풍을 도입하였던 것인지 알 수 없다.

그림을 몇 번씩 고쳐 보고 또 희미한 안평대군의 글귀를 읽으려 하는 사이에 근 한 시간이 흘러 약속된 시간도 불과 이십여 분밖에 남지 않게 되었다. 부랴부랴 대군의 발문과 그 아래 붙은 21명의 문인시객, 명사고승의 글을 한숨에 펴 보았다.[5]

단연 당시의 집현전에 관계자가 많으며, 예외로 그 중에 끼어 있 는 고승 천봉선사千峯禪師도 집현전 제 학사와 가까웠던 것은 일찍이 용재慵齋 성현成俔이 적은 바인데, 그때 천봉千峯은 나이 구십이었다. 시간이 되어서 도서관 관원이 두루마리를 말기 시작하였다. 나는 마치 멀리 떠나가는 내 혈육을 보듯이 부지런히 그림 앞으로 달려 가서 말기 전 몇 초를 세어가며 그림을 뚫어져라고 들여다보았다.

그림은 구도 상 왼편으로부터 현실세계, 도원桃源의 입구, 중간 경치, 마지막으로 꿈에 배를 보았다는 도원의 선경仙境 등 네 단으로 나누어진 것 같다. 낙관은 '池谷可度'로서 도장도 '可度'의 양각이 다. 더 보지 못하는 아쉬움을 남기고 도서관을 나오면서 이 〈도원

도)의 원原 표장表裝은 어땠을까 생각하였다. 대군의 발문에는 박인수朴仁叟(彭年)와 같이 꿈에 도원을 찾았다고 되어 있으며, 또 박인수의 발문은 비단 바탕도 다른 뭇사람들과 다르고 글씨도 정중한 해서로, 아마 본래는 안평대군의 발문 옆에 붙어 있었으려니 하는 생각이 들였다. '곽희식 봉만峯巒 옆에 묘하게 뾰족뾰족한 묏부리가 있군요.' 누군가가 나에게 묻듯이 말을 건넨다. '잘 몰라도 그것이 나중에 금강산 그림에 많이 나오는 것이죠' 하고 대답하면서, 나는 성종 5년(1474) 일본 사신의 소청으로 삼각산 그림을 화원에게 그리게 하였을 때, 필시 이런 뾰족 산으로 원경을 그렸겠지 하는 생각이 들었다.

주

1 李東洲, 『韓國繪畵小史』, 瑞文堂, 1972, 111~114면.

2 안평대군의 발문. '歲丁卯四月 二十日夜 余方就枕 精蓬栩 睡之熟也 夢赤至焉 忽與仁叟一山下層巒深壑 嶒崒窈窅 有桃花數十株 微徑抵林 表而分岐 徊徨竚立 莫適所之 遇一人 山冠野服 長揖而謂余曰 從此 徑以北入谷則桃源也 余與仁叟 策馬尋之 崖磴卓犖 林莽薈鬱 溪回路轉 蓋百折而欲迷入其谷則洞中曠豁 可二三里 四山壁立 雲霧掩靄 遠近桃林 照暎蒸霞 又有竹林第宇 柴扃半開 土砌已沈 無鷄犬牛馬 前川唯有扁舟 隨浪遊移 情境蕭條 若仙府然於是 踟蹰瞻眺者久之謂仁叟曰 架巖鑿谷 開家室 豈不是歟 實桃源洞也 傍有數人 在後乃貞父泛翁等 同撰韻者也 相與整履陟降 顧眄自適忽覺焉 鳴乎 通都大邑 固繁名宦之聊遊 窮谷斷崖 乃幽潛隱者之聊處 是故 紆身靑紫者迹不到山林陶情泉石者 夢不想巖廊 蓋靜躁殊 途理之必然也 古人有言曰 晝之聊爲 夜之聊夢 余托身禁掖 夙夜從事 何其夢之到於山林耶 又何到而至於桃源耶 余之相好者 多矣 何必遊桃源 而從是數子乎 意其性好幽僻 素有泉石之懷 而與數子者 交道尤厚

故致此也 於是 令可度作圖 但未知聊說桃源者亦若是乎 後之觀者 求古圖較我
夢 必有言也 夢後三日 圖旣成 書于匪懈堂之梅竹軒.'

이 발문의 역문이 劉復烈 編, 『韓國繪畵大觀』, 1969, 65~66면에 있어 여기
옮겨 적는다. "정묘년 4월 20일 밤에 내 바야흐로 자리에 누우니, 정신이 거거
연(蘧蘧然) 허허연(栩栩然)하여 잠이 깊이 들므로 꿈도 또한 꾸게 되었다. 그
래서 인수(仁叟, 박팽년의 자)와 더불어 한곳 산 아래에 당도하니, 층층의 묏
부리가 우뚝 솟아나고, 깊은 꼴짜기가 그윽한 채 아름다우며, 도화 수십 그루
가 있고, 오솔길이 숲 밖에 다다르자, 여러 갈래가 나서 서성대며 어디로 갈 바
를 몰랐었다. 한 사람을 만나니 산관야복(山冠野服)으로 길이 읍하며, 나한테
이르기를 '이 길을 따라서 북쪽으로 휘어져 골짝에 들어가면 도원이외다' 하
므로, 나는 인수와 함께 말을 채찍질하여 찾아가니, 산벼랑이 울뚝불뚝하고 나
무숲이 빽빽하며, 시냇길은 돌고 돌아서 거의 백 굽이로 휘어져 사람을 홀리
게 한다. 그 골짝에 들어가니 마을이 넓고 트여서 2·3리쯤 된 듯하며, 사방의
산이 바람벽처럼 치솟고, 구름과 안개가 자욱한데, 멀고 가까운 도화숲이 어리
비치어 홍하(紅霞)가 떠오르고, 또 대나무숲과 초가집이 있어 싸리문은 반쯤
닫히고 흙담은 이미 무너졌으며, 닭·개·소·말은 없고, 앞 시내에 오직 조각
배가 있어 물결을 따라 오락가락하니, 정경이 소슬하여 신선의 마을과 같았다.
이에 주저하며 둘러보기를 오래하고, 인수한테 이르기를 '바위에다 까래를 걸
치고 골짝을 뚫어 집을 지었다더니 어찌 이를 두고 이름이 아니겠는가, 정말
로 도원동이다'라고 하였다. 곁에 두어 사람이 있으니 바로 정보(貞父, 최항의
자)·범옹(泛翁, 신숙주의 자) 등인데, 함께 시운(詩韻)을 지은 자들이다. 서
로 짚신감발을 하고 오르내리며 실컷 구경하다가 문득 깨었다. 아아! 통도(通
都)와 대읍(大邑)은 진실로 번화한 벼슬아치의 노니는 곳이요, 궁곡과 단애는
유잠한 은사(隱士)의 깃드는 곳이다. 이러므로 몸에 청자(靑紫)가 얽힌 자는
족적(足跡)이 산림에 다다를 수 없고, 천석(泉石)으로 성정을 도야하는 자는
꿈에도 조정을 그리지 않나니, 대개 정적하고 조급함이 길이 다른 것은 이치
의 필연이다. 옛 사람의 말에 '낮에 한 일이 밤에 꿈이 된다'라고 하였으니, 나
는 대궐 안에 몸을 의탁하여 밤낮으로 왕사에 종사하고 있는데 어찌 꿈이 산
림에 이르렀으며, 나의 좋아하는 친구가 하도 많은데 어찌 반드시 도원에 노
닐면서 이 두어 사람만 동행하게 되었는가. 아마도 그 천성이 유벽(幽僻)한 것
을 즐겨 본시 천석의 회포를 지녔고, 또 이 두어 분과 더불어 사귐이 특히 두

터웠던 까닭에 이렇게 된 것인 듯하다. 이에 가도(可度, 안견의 자)로 하여금 그림을 그리게 하였으나, 다만 옛날 말한 그 도원도 역시 이와 같았는지 모르겠다. 훗날 보는 자가 옛 그림을 구해서 내 꿈과 비교한다면 반드시 가부의 말이 있을 것이다. 꿈 깬 뒤 삼일만에 그림이 완성되었기로 비해당(匪懈堂, 안평대군의 당호)의 매죽헌(梅竹軒)에서 이 글을 쓴다."

3 李東洲, 『韓國繪畵小史』, 瑞文堂, 1972, 112~114면.

4 강희안의 생년을 오세창 선생의 『槿域書畵徵』은 세종 원년 기해년(1419)으로 잡았으며 대개 이것으로 통한다. 그러나 『國朝榜目』(국회도서관간본)에는 태종 18년 무술년(1418)으로 적고 있는데 이 책의 성격으로 보아 그것이 옳을 것 같아서 여기서는 『國朝榜目』의 생년을 따랐다.

5 안평대군의 제문에 이어 서발(序跋)을 쓴 분들은, 신숙주(申叔舟), 이개(李塏), 하연(河演), 송처관(宋處寬), 김염(金淡), 고득종(高得宗), 강석덕(姜碩德), 정인지(鄭麟趾), 박연(朴堧), 김종서(金宗瑞), 이술(李述), 최항(崔恒), 박팽년(朴彭年), 윤자운(尹子雲), 이예(李芮), 이현로(李賢老), 서거정(徐居正), 성삼문(成三問), 김수온(金守溫), 천봉만우(千峯卍雨), 최유(崔濡)(?) 이상 21인이다. 이 가운데 '?' 표시는 기억이 확실하지 않은 것, 남의 기록에 따른 것이며, 하나는 판독을 못한 것이다. 서발 가운데 꿈에 안평대군을 좇아간 것으로 되어 있는 박팽년의 서문을 본보기로 보면 다음과 같다.

'夢桃源序 事有垂百代而不朽者 苟非奇恠之述 足以動人耳目 安能及遠傳後 如是耶 世傳桃源古事著諸詩文者甚多 僕生也晚 未得親接見聞 惟以此導其湮鬱 久矣一日匪懈堂 以聊作夢遊桃源記示僕事迹環偉 文章幼眇其川原窈窕之狀 桃花遠近之態 與古之詩文無異 而僕亦在從遊之列 僕讀其記 不之國 得見數千載之上 迷路之地 乃與夫當時物色相絶 不乃爲奇恠之尤者乎 古人有言曰 神遇爲夢形接爲事 晝想夜夢 神形聊遇 盖形雖外與物遇 而內無神明以主之則 亦何有形之接也 是知 吾神不倚形而立 不牪勿而存 感而遂通 不疾而速 有非言語形容之聊及也 庸詎以覺之 聊爲爲眞 是而夢之爲爲眞非也哉 而況人之在世 亦一夢中也 亦何以古人聊遇爲覺 而今人聊遇爲夢 古人何獨擅其奇恠之迹以今人及不及之邪也 覺夢之論古人聊難 僕安敢致辨於其間哉 今讀其記 想其事 以慰僕平昔之懷 是爲幸耳 匪懈堂圖形題記 將求咏於詞林間 以僕在從遊之末 命叙之 僕不敢以文拙辭 姑書此云 正統十有二年(1447) 後四月日 奉直郎守集 賢殿校 理知製教經筵副檢討官 平陽朴彭年仁叟 頓首謹序.'

양송당의 산수

지금 우리가 고려 말, 조선 초 산수화의 잃어버린 맥락을 찾으려 여기저기로 헤매고 있을 때, 그나마 길잡이가 되는 것은 일본에 유전하는 몇 폭 수묵화, 안견의 〈몽유도원도〉와 전傳 안견의 《산수첩》 소폭, 또 이상좌李上佐와 양팽손梁彭孫의 그림과 일본 다이간지大願寺 소장의 〈소상팔경도〉瀟湘八景圖 그리고 끝으로 양송당養松堂 김시金禔와 낙파駱坡 이경윤李慶胤의 산수화들이다. 이 중에 양송당과 낙파의 그림은 조선 초의 산수의 맥락을 이어서 다음 세대로 옮기는 데 적잖이 중요한 위치를 점하고 있다.

그런데 이 두 화가의 그림은 오랫동안 평범한 조각 그림 몇 장으로 세상에 알려져 왔을 뿐 그들의 전 모습을 알기란 매우 힘든 일이었다. 그러던 차에 먼저 이낙파李駱坡의 산수가 근년 새로 세상에 소개되었다. 곧 박영효朴泳孝 구장舊藏의 〈사호위기〉四皓圍碁와 국립중앙박물관의 〈산수도〉 한 폭인데, 첫째 것은 위창 선생이 수장하고 있다 몇 해 전 흘러나왔으며, 둘째 것은 오랫동안 낙파의 서자庶子 허주虛舟 이징李澄의 것으로 알려졌다가 작년(1972)에 와서 낙파의 작품으로 인정된 물건이다.

그런데 이번에는 김양송당金養松堂의 〈산수〉 3폭이 일본과 서울

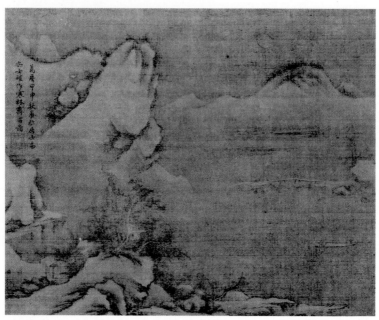

그림 222
김시, 〈한림제설도〉, 견본담채, 53×67.2cm, 1584년, 일본 개인 소장.

에서 금년(1973) 들어 나타났다. 서울 것은 이미 알다시피 전번 〈2
천년 미술전〉에 전시된 〈동자견려도〉童子牽驢圖 한 폭이며, 둘은 역
시 지난 4, 5월에 일본에서 개최된 한화 전시에 출품된 것이다. 지
금 일본에서 본 그림이란 취지에 서서 여기서는 일본 것을 중심으
로 취급한다. 일본 것 중의 하나는 〈목우도〉牧牛圖라는 소폭으로그림
224 전시장의 설명으로는 비단 바탕의 묵화로 되어 있으나, 유리갑
속에 있는 그림의 감촉은 비단이라기보다 고운 모시같이 보였다.
그림의 왼편은 먹으로 음영을 낸 암벽이고 그 아래 소 한 마리가
누워 있는데, 이 소 그림은 양송당의 종손인 퇴촌退村 김식金埴의 유
명한 소 그림이 기실 그의 종조從祖에서 나온 것을 충분히 보여주고

그림 223
김시, 〈한림제설도〉, 화제, 낙관, 도장 부분.

있다.

또 하나의 김시 그림은 설경산수^{그림 222}인데 여기에는 그의 글씨로 '萬曆甲申秋養松居士爲安士確作寒林霽雪圖'라고 적어 넣었다.^{그림 223} 양송당의 낙관은 서울 것과 같으며 자형으로는 노필老筆인 것을 알 수 있다. 만력 갑신년이면 선조 17년(1584)으로 임진왜란 8년 전이 된다. 본시 김양송당이 난 해는 알려지지 않는다. 그러나 그의 맏형인 기禔가 1509년생인즉 양송당의 생년도 1509년에서 그리 멀지 않다고 보아야 할 것이다. 그렇다면 이 갑신년 작의 〈한림제설도〉는 칠십 전후의 만년작으로, 또 그렇다면 서울 것도 대체로 노년의 작품으로 인정된다. 안사확安士確이 누구길래 이 그림을 김양송당이 선사했는지는 지금 알 도리가 없다. 다만 어렴풋한 생각에 광주廣州 안씨 집안으로 그 당시 살던 자흠子欽 형제의 윤

사胤嗣가 아닌가 하는 의심이 나는데, 이것은 조사해 보아야 알 일이다. 그런데 문제는 그림의 화법이다. 그림은 비단 바탕에 담채를 썼는데, 비단은 낡고 또 설경 맛을 내느라 배경을 어둡게 칠해서 아마 사진으로는 그 참모습이 십분 드러날지 의문이 간다.

그림의 무게는 왼편에 있다. 언덕과 언덕 위의 한림寒林과 집, 그리고 그 위에 잔산殘山이 쑥 솟아 우선 시선을 끈다. 그리고 쑥 솟은 잔산의 오른편에 원산遠山을 전개시키고, 그 아래에 다리와 사람을, 또 그 아래로 어주魚舟를 하나 띄워 설어雪漁의 맛을 냈다. 그림 전체에 기품이 있고 촌티가 없으며 배포와 구도도 안정되어서 옛 중국 대가의 솜씨가 보인다.

그러나 내가 지금 문제 삼는 것은 작품의 됨됨이가 훌륭하다는 것뿐이 아니다. 그림을 자세히 들여다보면 앞 경치의 언덕과 뒷 경치의 잔산 부분에 우리가 앞서 따져보던 이른바 원대 곽희풍의 묏선과 산정山頂의 필법이 역연히 나오고 있다.

그림의 소중심을 이루는 한림도 해조蟹爪라고 할 수 있을 정도는 아니나, 역시 소중심다운 무게와 고격을 유지하고 있다. 다만 오른편의 먼 산은 곽희풍과는 다르나, 그림 전체는 명초 화원풍이거나 초기 절파풍이면서도 어딘지 전 곽희의 〈관산춘설도〉關山春雪圖그림 219의 운치와 일맥상통한다. 그러면서 먼 산이나 한림의 수목 그리는 법에는 이미 다른 요소가 들어와 있고, 또 곽희풍이 가지고 있는 필선의 율동감과 화면의 복잡성이 사라졌다.

원래 〈한림제설도〉는 전傳 다니 분초谷文晁의 《조선서화전》에도 보이는 것이니, 일본에 건너간 지 오래 되는 아마 임진왜란 때 넘어간 그림일지도 모른다. 이 그림의 출현으로 서울의 〈동자견려도〉와

露地日高賦
無心百草前
廓然絕素外
終不夢人車

그림 224
김시, 〈목우도〉,
견본수묵,
37.2×28.1cm,
일본 개인 소장.

더불어 양송당 산수도의 의미가 여러모로 명확하게 되었다. 〈2천년 미술전〉의 양송당의 산수^{그림 225}에는 고송孤松에 약간의 고법을 볼 수 있을까, 산 주름과 윤곽에는 이미 곽희풍이란 흔적도 없고 명나라 그림의 영향만이 뚜렷했다.

그런데 한편 양송당의 만년 설경에는 곽희풍이라던 안견 산수의 낙조 같은 것을 보게 된다. 그리고 전 안견화첩에서 발견되는 과장도 매너리즘도 없는 낙조치고는 아름다운 낙조를 대하게 된다. 내 해석으로는 이런 조선 초의 고풍은 아마 설경산수라는 특정한 테

마의 탓 같다. 이 까닭에 흔히 그리는 산수에 오면 〈2천년 미술전〉의 것과 같이 앞 경치와 암벽의 주름은 이미 곽희, 안견풍과는 아주 다른 것이며, 그것은 다음에 오는 이경윤의 산수화법과 긴밀히 연관된다. 말하자면 김시의 서울 산수가 겨우 고송 그림에 약간의 고식古式을 남기는 데 반하여, 〈한림제설도〉는 산과 언덕의 주름이 옛 전통을 적이 이으면서도 어언간 본으로부터 멀어진다. 김시의 〈한림제설도〉는 화격으로도 드문 산수이거니와 동시에 어딘지 조선 초기와 중기의 분할 선상에서 서성대는 그림인 듯한 인상이 든다.

고려불화의 계보를 더듬어서

고려 오백년에 가장 눈에 띄는 것은 말할 것도 없이 부처님 숭상이라 하겠다. 그 까닭에 재앙과 전란이 나라에 일어나면 우선 신불神佛에 의존한다. 심지어 명종 때와 같은 외우내란에 부딪친 왕에게 신하는 그저 부처에 빌고 하늘에 정성드리라고 권한 것으로 적혀 있으며, 또 고종 때와 같이 몽고 외적 물러가라고 저 방대한 팔만대장경을 전쟁 중에 십년을 걸려 완성한 것은 다 아는 이야기다. 따라서 고려 때는 부처 그림이 대성행한 것으로 여겨지는데 거기에도 유행이 있었던 것 같다. 물론 절에는 절대로 필요한 벽화나 그 밖의 그림도 있어서 석가여래를 위시한 부처 그림이 만들어졌겠으나, 또 일방 그때그때의 기원에 따라 유행하던 그림도 있었다고 생각된다. 요컨대 예배, 기원의 종교화는 구경 일종의 관용화寬容畵인지라 예배, 기원의 성질에 따라 그림도 달라지게 마련이다. 이런 각도에서 고려사를 읽어 보면 곧 주목되는 바가 있다.

문종 때부터 고종 때까지의, 곧 11세기 중엽에서 13세기 중엽에 이르는 이백년 간 고려 조정이 지성을 들여 자주 기원수법祈願修法하던 이른바 도량이라는 것은 압도적으로 제석천, 마리지천, 기타 천왕, 신병神兵, 나한을 위한 것으로, 이것이 파사호법破邪護法의 무신武

神, 호신護神을 섬기고 또 불도를 닦기에 여념이 없는 우두머리 성문
聲聞을 모신다는 것은 의문의 여지가 없다. 이 점은 불경 중에도 인
왕경仁王經, 금광명경金光明經 같은 왕법정론王法正論의 호국불경을 조정
이 위주한 것과 서로 일치한다. 말하자면 기원의 내용이 주로 호국
국방에 있었던 것으로 그간의 다사다난한 형편이 가히 짐작된다.
이에 대하여 원나라에 굴복한 충렬왕 이후 고려 말까지는 공민왕,
공양왕의 몇 해를 제외하면 일생의 식재息災와 내세의 안락이 거의
기원의 주 내용이 된다. 새삼 아미타불, 지장보살, 관음보살, 정토
만다라 등이 유행하는 소이이다. 말하자면 일반의 소망이 호국에서
호신으로, 현세에서 극락의 내세로 옮겨진 셈이다.

　이 점은 역사에 기록된 다수의 관음 그림의 제작이나 극락정토
조성, 그리고 지금 일본에 유존하는 각종 극락도, 아미타, 관음, 지
장, 약사 등의 그림으로 그 풍조를 대강 알 수가 있다. 그런데 문제
는 이러한 고려 후기의 그림이 아닌 전기 그림에 있다. 앞서 언급한
고려 전기에 유행된 그림을 말하고 싶어도 아예 전기 불화는 거의
없는 것으로 되어 있으니 말이다.

　고려 전기의 불화가 남아 있지 않은 가장 큰 이유로 대개 몽고의
침략을 든다. 전란에 소멸되었을 것이라는 것이다. 그런데 그것이
이유로는 부족한 듯하다.

　첫째, 강화로 도읍을 옮겨 항전하던 고려, 그렇게 신불의 가호
를 믿던 고려가 부처 그림을 다 버리고 강화 섬에 들어갔다는 것도
이상한 논리이다. 둘째는 근 30년을 강화 섬에서 저항하면서 팔만
대장경을 조성한 고려가 별안간 부처 그림만을 제작하지 않았다는
것도 어불성설이라 이론에 닿지 않는다. 강화는 결국 침해되지 않

왔다. 이것뿐만 아니라 애당초 고려 전기에 많은 일본 상인이 고려에 무역하러 왔을 때 과연 부처 그림은 무역에 아니 들었었는지 의심이 간다.

또 혹은 임진왜란 때 몽땅 일본에 건너간 고려불화 중에 전기의 화상이 낙관, 연기가 없고 또 화풍도 송풍인 것이 오히려 오늘날도 알아내기 어려운 까닭인지도 모른다. 당초 송나라 책에 보면 고려 화가가 중국 절의 그림을 옮겨 그린 이야기가 있고, 또 고려 초 중국 나한도를 수입한 기록이 있어서 고려불화는 어지간히 송풍을 따랐을 것이라는 인상이 든다. 그러던 것이 원대에 오면 사정이 달라진다. 아마 정치적으로 강압된 불만도 있어서 그런지 새로운 원풍, 곧 서역풍이 약간 가미되어 가는 원풍을 굳이 흉내 내지 않은 것 같다. 원나라 때의《화감》畵鑑이란 책에 보면 고려의 관음화상이 심히 교묘하되 그 근원은 옛적 당나라에서 온 것이고 고려에 와서 더욱 섬려하여졌다는 것인데, 요는 원풍과는 다르다는 의미로 들린다. 또 역사를 참고하면 충선, 충혜의 두 임금은 부처 그림을 원나라에 바쳤다고 하는데, 그것이 관음보살일 가능성도 있거니와 결국 이색진 탓에 선사로도 쓰였을 것 같다.

지금 일본에는 호국파사의 천왕 그림과 정진수도의 나한 그림이 많다. 대개는 일본 그림 혹은 중국 그림으로 되어 있다. 이 속에 고려불화가 들어 있다는 증거는 아직 없다. 현재 고려 그림을 가려내는 방법은, 첫째 연기, 낙관이 확실한 것을 기준으로 하여 기타를 판정하는 실증적인 것과, 둘째 일본 것도 아니고 중국 것도 아닌 듯하니 혹은 고려 것이 아니겠는가 하는 따위의 인상주의가 있다.

첫째 경우는 기준 그림의 수효가 적은 것이 약점이요, 둘째 것은

근거가 박약한 것이 흠이 된다. 셋째의 가능한 방법으로는 양식론적인 것이 있으며, 고려불화의 양식 관념만 확정할 수 있다면 기준으로는 적이 미술사적인 고유 가치를 지닐 것이고, 또 실증적인 방법도 이것으로 오는 전 단계로 이해된다. 불행히 아직은 이 방면의 정밀한 연구는 착수되어 있지 않다. 내 개인으로는 부처, 보살님의 연화좌蓮華坐, 천의天衣, 수발垂髮의 후기 양식이 거의 뚜렷한 것이 있다고 생각되는지라, 혹은 일본의 부처 그림을 하나하나 따져 가면 의외로 의문의 일부가 풀릴는지는 모른다.

하기는 근래 일본학계에서도 일본에 유전하는 부처 그림 중의 고려불, 조선불을 찾으려고 애쓰는 면이 있다. 지난 4, 5월 야마토 분카칸에 전시된 몇 개의 불화 중 일부는 과거 고려불로 알려진 것이었으나, 일부는 근년에 고려불로 단정된 것이다. 그것은 대체로 고려 후기 곧 충렬왕 이후의 그림이기는 하지만, 적어도 한 점 한 점 고려화로 인정되는 그림이 늘어감에 따라 점차로 기준 개념이 확실하게 되어 가는 고로 이것은 더욱 소중하고 중요한 일이 된다. 뿐만 아니라 후기 그림의 양이 늘어가고 질 좋은 그림이 나타남에 따라 《화감》에 이른바 섬려하다는 참 의미가 바야흐로 알려져 간다. 귀족적이고 화사하며 향락적인 고려의 궁정 취미가 어언간 고려 후기 불화의 본바탕이 되었구나 하는 인상이 때로 마음에서 우러난다. 더구나 금빛 찬란한 지장보살과 섬세하고 화사한 버들관음을 보니 더욱 그런 느낌이다.

아름답다! 고려불

일본에서 돌아본 부처 그림 가운데 지금도 머리에서 사라지지 않는 것으로 나라시 야마토분카칸에 진열되었던 젠도지善導寺 소장의 지장보살그림 127이 있다. 그것은 실로 아름답고 찬란하다는 말밖에 표현의 길이 없다. 그러면서 그것은 단순히 아름답고 찬란한 것이 아니라, 여느 부처님에 익은 눈에는 어딘지 이색적인 것이 있다. 나는 진열장 앞에 서서 한참 동안 그 이색적인 감각이 어디서 오는 것인가 홀로 따져 보았다. 그림은 보통 있는 입상으로 몸과 발은 약간 오른편으로 비튼 인상이다. 스님머리를 하시고 육환장(錫杖)을 아래 위로 잡으셨는데, 그 가운데에는 다른 석장과 달리 장식이 있으며 가사에는 둥근 연꽃무늬와 잎 모양의 무늬가 모두 금니로 그려져 있고, 치마는 붉은데 고려불에 흔히 보이는 둥근 무늬가 역시 금빛으로 장식되어 있다. 일본학계에서 이 지장보살을 고려 것으로 단정하는 이유에는 아마 몸을 비튼 것이 드물고, 또 붉은 치마의 금빛 둥근 무늬는 고려불에 너무도 자주 나오는 까닭이다. 그러나 그것이 별로 이 그림의 그림으로서의 개성일 수는 없다. 나는 몇 발짝 뒤로 물러서면서 다시 한 번 그림을 올려 보았다. 보살의 두광은 온통 금색으로 바른 듯하고, 보안寶顔과 가슴, 손, 발 같은 살색에도 금

니로 덧칠을 하였다. 가만히 보니 옷의 무늬는 물론이요, 옷의 안자락도 금니, 속치마자락도 금빛, 딛고 선 연대蓮臺에 석장까지도 금니칠이다. 심지어 윤곽을 그리는 필선도 가사 부분의 몇 개를 제외하면 모두 금선으로 되어 있다. 그 결과 그림이 금색으로 찬란할 뿐 아니라 다른 그림처럼 선획이 두드러지지 않고 금빛이 전체적으로 화면을 지배하여 선감을 죽인다. 더구나 어두운 비단 바탕 속으로부터 두광의 금빛을 위시하여 전체의 금색감이 마치 양감이 있는 면화面畵, 선화線畵라기보다는 양과 면의 효과를 지니고 보는 사람을 압도한다.[1]

따라서 실물의 인상은 선획보다 오히려 지배적인 전체의 금빛과 머리, 가사의 검은색, 그리고 치마의 붉은색 상호간의 대조에서 더 감명을 준다. 솔직히 말해서 나는 아직 이러한 면의 효과를 나타내는 부처 그림을 한불韓佛에서 본 일이 없다. 이것이 바로 내가 처음 보았을 때 얻은 이색적이라는 인상의 근거였구나 하면서 옆에 있는 지장보살에 눈을 돌렸다.그림 108

이 지장보살은 도쿄 네즈미술관 소장으로 무늬 있는 두건을 쓰고 있는 것이 특징 중의 특징이다. 이 그림에서도 보살님은 몸을 약간 오른편으로 돌린 듯한 인상이며, 역시 금빛 무늬의 가사와 치마를 입고 있는데, 아마 이러한 특징 외에 두건이라는 양식이 고려불로 단정하는 데 크게 영향을 주었을 것 같다. 왜냐하면 앞서 이미 언급하였거니와 연우延祐 7년(1320)의 연기年紀가 있는 마쓰오데라松尾寺 소장 아미타팔대보살상 속에는 이 그림과 거의 비슷한 두건을 쓴 지장보살이 끼어 있었던 까닭이다.

이것뿐이 아니다. 도쿄 세이카도靜嘉堂 소장의 지장시왕도그림 109

중의 지장보살도 유사한 무늬의 두건을 쓰고 고려색이 농후한 가사, 치마를 입고 있다. 말하자면 고려 지장보살의 한 양식적 특색을 보여준다.² 적어도 이러한 두건을 사용한 지장보살을 일단 고려불의 각도에서 보아야만 되게끔 되어 있다. 또 한 가지 고려불, 특히 관음보살의 형식을 보여주는 것에 도쿄 센소지淺草寺 소장 버들관음(楊柳觀音, 梧柳觀音)그림 226이 있다. 이 관음 그림은 이번 한화 탐방에서 꼭 보려고 마음먹었던 것인데, 마침 두 지장보살 옆에 나란히 걸려 있어서 미상불 애쓰지 않고 안복을 얻은 셈이다. 그림은 다갈색으로 변색한 비단 바탕이라 생각보다 어두웠는데, 오른편 아래에 '海東癡訥慧虛筆'그림 227이라는 낙관이 있어서 고려불인 것을 의심할 수 없으며, 일찍이 전傳 다니 분초谷文晁의 《조선서화전》에도 적혀 있던 작품이다. 그림 전체에 물방울 같은 금니선의 후광을 넣고, 그속에 관음보살이 오른손에 버들가지를, 왼손에 수병을 들고 오른편으로 약간 돌아서서 아래를 내려다본다. 이러한 독특한 후광은 사이후쿠지西福寺에서도 나왔으며 또 다른 예도 있다.

몸에는 보관 위로부터 아래 연대蓮臺까지 투명해 보이는 사라를 걸쳤는데, 갓선은 금선으로 그리고 보관 앞과 사라의 앞자락 허리 장식 자락 등은 호분의 흰 빛으로 굵게 선을 넣어서 이것이 중심 부분의 주조를 이루고 있다. 관음 주변은 물방울 모양의 금선 안으로 청록이 칠해지고 왼편 아래에는 보살님의 눈 가는 곳을 맞아서 선재동자가 합장하고 있으며, 그 사이에 보화가 있고 그 오른편에 군데군데 있는 모진 물건은 무엇을 의미하는 것인지 내 지식이 모자라 알 수가 없다. 그림은 섬세하고 치마 무늬는 희미하고 복잡해서 여간 공을 들인 것이 아니로구나 하는 인상이다. 이 그림은 앞서

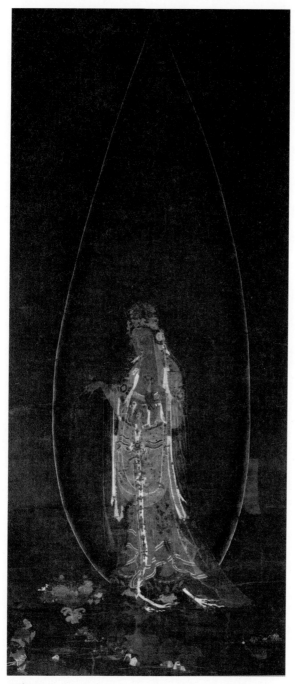

그림 226

혜허, 〈수월관음〉, 견본채색, 144×62.6cm, 일본 센소지(淺草寺).

그림 227

혜허, 〈수월관음〉,
낙관 부분.

보듯이, 낙수 모양의 틀 속에 보살님을 넣은 것이 특징이며, 그 사라의 덧옷 양식, 포즈, 무늬 장식과 보안까지에 사용되는 호분의 덧선 등이 또 하나 섬려하였다는 고려 양식을 보여준다. 섬세하고 화사하며 어딘지 호사스런 고려의 귀족 취미가 잘 표현되었다고 할까. 앞의 금빛 찬란한 지장보살과 함께 이것은 고려불화의 본보기가 된 만하다. 이것뿐이랴. 이렇듯이 국적이 확실한 그림을 놓고 보면 앞서 오사카에서 본 버들관음좌상이나 다이도쿠지大德寺의 관음보살, 도쿄박물관에서 목도한 관음입상 그리고 구라시키시倉敷市 소유의 버들관음좌상 등이 어째서 고려불이라고 해야 된다는 이유도 저절로 알게 된다. 물론 충렬왕 이후로 성행한 듯한 관음 그림과 또 원나라에 바쳤다는 부처 그림도 그 취향을 이것으로 추측 못할 바도 아니다. 동시에 부처 그림은 단순한 예배, 기원의 실용물을 넘어서 궁정 취미의 감상물이 되어간 것이 아닌가 하는 의심도 난다. 하여간 숭고한 부처 그림에서 아름다운 부처 그림으로 옮겨간 인상이다.

주

1　　앞서 인용한 화엄경의 입법계품(入法界品)에도 자주 나오듯이, 보살·선지식(善知識) 중에는 금빛의 몸(體相)과 감청색의 머리털이 특기되는 경우가 많다. 그런데 이러한 금색체상(金色體相)은 기왕에 종종 쓰이기도 하지만, 고려말 부처 그림에 특히 경향이 두드러지는데, 이것이 외래 영향인지 호사한 궁정 취미의 하나인지 지금 분간하기 어렵다. 이 점은 감청색의 두발에 있어서도 문제가 된다. 본문의 「고려아미타불」 중 네즈미술관 소장의 여의륜관음

(如意輪觀音)은 그 보살의 머리털과 선재동자의 두발이 모두 감청색을 표시하
는 채색을 사용하였는데, 이 채색감이 고려의 불화라면 이국적이다. 이 점에서
이 그림의 강한 감청색감은 원화(元畵)에서 오는 것인지 모른다.

2　지장보살의 두건은―이미 최순우, 정양모가 지적한 대로(최순우·정
양모, 『韓國의 佛敎繪畵·松廣寺』第3冊, 국립중앙박물관 특별조사보고,
1970~1978면)―일찍이 돈황석굴의 벽화에 나타난다. 그리고 지장보살에 두
건을 씌운 형식은 고려, 조선에서 채택되어 유행을 본 것 같다. 심지어 19세기
중반에 그린 송광사의 지장시왕에도 나오니 말이다. 물론 고려 것으로 인정되
는 두건지장은 보다시피 정교하고 손이 가서 고려 귀족 취미에 적이 알맞는
다.

오카야마를 찾아서

교토, 나라 등지에서 한화의 유적을 한참 더듬고 있는 차에 누군가가 오카야마岡山시의 현립미술관에 가보라고 귀띔을 해 주었다. 마침 그곳에서도 고려불화를 전시 중이라는 것이다. 그러지 않아도 이 지역은 한화, 특히 불화가 많다고 알려진 곳이로되, 어디서부터 손을 대어야 할지 몰라 엄두를 내지 못하고 있는 터였다. 이 지역이란 히로시마로부터 오사카에 이르는 지역, 특히 오노미치시尾道市로부터 우시마도牛窓에 이르는 지역과 내해를 건너 그 대안對岸이 되는 시코쿠四國 지방의 북안北岸 일대를 말한다(지도 참조). 이 지역에 한화가 많은 데는 이유가 있다.

한화가 전해져
남아 있는 지역.

첫째로는 지도에 검은 점선으로 표시하듯이 예로부터 고려, 조선의 사신들의 통로에 연해 있는 지역인 탓도 있고, 둘째로 이 지역은 바로 임진년과 정유년의 왜란 때 일본 침략군이 배를 타고 출입하던 곳이다. 이런 까닭으로 이 지역에 있는 20, 30개의 큰 절에는 당시 왜란 때 약탈해 온 부처 그림들이 많다. 왜장들이 기증한 것들이다. 이 밖에 조선 침략에 대군이 동원된 규슈九州, 조슈長州, 시코쿠四國 지방에 한화가 유전되고 있을 성싶으나, 특히 교토와 오노미치尾道 사이의 내해 부근 지역에 우리 불화가 많은 것은 침략 중에 이 지역이 중요한 구실을 한 까닭이다.

일본 문화재 담당관에 의하면 고려, 조선의 의문이 있는 불화가 이 지역에만도 30, 40점을 헤아린다고 한다. 말하자면 이 지역은 한화 특히 불화 연구에 반드시 살피고 조사해야 할 곳이 되는데, 이 지역의 우리 불화 몇 점이 오카야마라는 곳의 중심지에 전시되어 있다는 것이다.

5월 18일 가랑비가 오락가락하는 중에 교토에서 아침 열차를 타고 오카야마로 향하였다. 신칸센이란 쾌속열차를 탔던 까닭에 오카야마에 도착한 것은 11시 반쯤 돼서일까. 옛날 통신사 일행과 인연이 깊은 우시마도牛窓 부근을 지날 때는 동행한 우치노야마 씨가 부지런히 손으로 가리키면서 설명을 해 준다. 도중의 산색이 아름다워서 칭찬을 하니 우치노야마 씨는 이것이 바로 일본 화가 우라카미 교쿠도浦上玉堂가 그린 산이라고 신바람이 나서 한자락 늘어놓는다. 우치노야마 씨에게는 바로 우라카미 교쿠도의 그림의 산천을 보경實景과 비교한 한 편의 글이 있었다. 오카야마에 닿자마자 우리는 고라쿠엔後樂園이라는 공원 속에 있는 현립박물관을 찾았으며 그

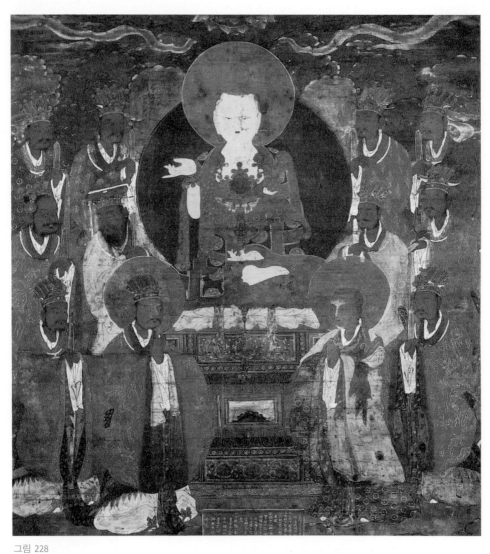

그림 228
청평사, 〈지장시왕도〉, 견본채색, 94.5×85.7cm, 1562년(嘉靖 41), 일본 고묘지(光明寺).

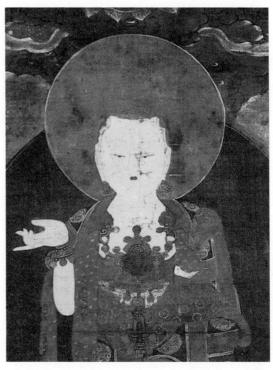

그림 229
청평사. 〈지장시왕도〉 중
지장보살 부분.

곳에서는 마에다 쓰요시前田幹라는 분의 안내를 얻게 되었다. 이층 진열실로 따라 올라갔다.

　진열실에 들어서자, 왼편 유리창 속에 있는 불화가 곧 눈에 띄었다. 먼저 가정嘉靖 41년(1562) 곧 명종 16년에 제작된 지장시왕도그림 228 한 폭이 눈에 들어온다. 연기가 있을 뿐 아니라 춘천 청평사에 있었던 것을 알 수 있다. 중앙에 성문형聲閒形의 지장보살을 안치하고, 아래에 명문銘文이 보이며 좌우에 대칭으로 시왕 등을 배치하고 있다. 본시 한불화로서의 지장은 그 이마에 특색이 있다. 이마의 선이 유난히 모지고 굴곡이 있다.그림 229 이 그림도 그렇거니와 앞서 말한 젠도지善導寺,그림 230 네즈미술관,그림 231 세이카도靜嘉堂그림 232 것이

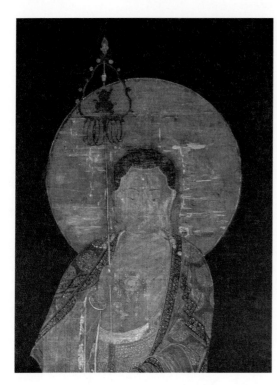

그림 230
〈지장시왕도〉 중 지장보살
부분, 견본채색,
111×43.5cm,
일본 젠도지(善導寺).

모두 그러하다. 또 두 점이나 조선 것이라고 지장시왕도^{그림 128}가 걸려 있었다. 그 중에 일본 중요문화재로 지정되어 있는 지장시왕이 좋다. 그림 상반 복판에 독특한 이마를 한 지장보살을 앉히고 하반부 좌우에 사천왕, 시왕 등을 넣었다.

이 그림도 젠도지 소장의 지장입상 같이 두광, 신광을 모두 금칠하고 가슴의 영락이 화려하며, 가사, 치마에 고려 색이 짙다. '모두 고려로 올리는 판인데 왜 조선 전기라 하셨지요', '대개의 경우 조선 전기가 옳을 것입니다'하는 마에다 쓰요시 씨의 대답이다. 마에다 쓰요시 씨는 자기 나름대로 일가견을 지닌 사람 같다. 묘한 관음

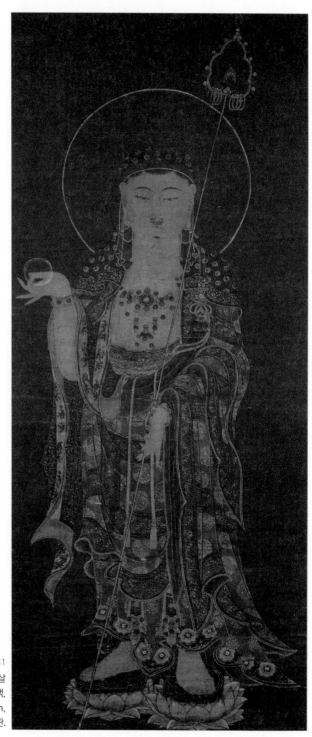

그림 231

〈지장시왕도〉 중 지장보살
부분, 견본채색,
107.6×45.3cm,
일본 네즈미술관.

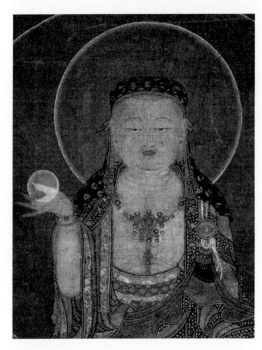

그림 232
〈지장시왕도〉 중 지장보살 부분,
견본채색, 143.5×55.9cm,
일본 세이카도(靜嘉堂).

상이 걸려 있다. 조선 것으로 되어 있는데 구름이 그럴까, 보관, 천
의, 가루라迦樓羅 등이 도무지 한화 같지 않다(尾道市 淨土寺 소장). 소
자시總社市 호후쿠지寶福寺 소장의 시왕상 중의 두 폭이 전시되어 있
다. 일본 중요문화재로 무로마치 시대 것으로 되어 있는데 한화 냄
새도 난다. 그 옆에는 역시 중요문화재인 지장보살이 걸려 있는데,
의문衣紋, 협시脇侍에 약간 한화 맛이 있으나 나머지는 아주 다르다.
박물관 측도 대륙에서 본뜬 일본 것이 아니겠느냐 하는 해석이다.

전시장에는 이 밖에도 스에키須惠器라는 신라식 토기에 '馬評'이
란 글자가 있는 것이 보였다. '評'은 신라 때의 행정구역 이름이라
의아한 표정을 하였더니 나라시 출토라고 한다. 피차의 내왕 교섭

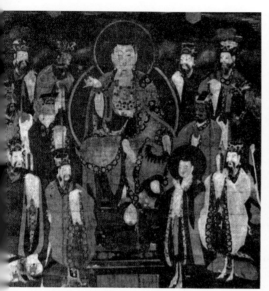
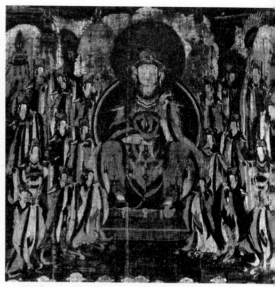

그림 233

그림 234

〈지장시왕도〉, 마본채색, 137.7×127.8cm, 1546년(嘉靖 25), 일본 이야다니지(彌谷寺).

〈제석천도〉, 마본채색, 122.9×122.9cm, 일본 사이다이지(西大寺).

이 잠시 머리에 떠올랐다.

또 한 진열장에는 오쿠군邑久郡 와카미야하치만구若宮八幡宮 소장의 〈조선사절지도〉朝鮮使節之圖라는 에도 시대 그림이 있다. 이 지역의 소작답다. 그만 돌아갈까 하는 차에 마에다 쓰요시 씨가 창고에도 몇 개 보여드릴 것이 있다는 말이다. 우리는 그의 뒤를 따랐다. 창고에서 먼저 본 것은 진열실에서 본 고묘지光明寺 소장의 지장시왕도그림228와 거의 비슷한 지장시왕그림 233이었는데, 이것도 명기銘記가 있어서 가정嘉靖 25년, 곧 명종 원년 박몽석朴夢碩 등이 시주가 되어 제작된 것임을 알게 된다. 나는 여기서는 큰 소득을 얻은 셈이다. 가정 연간에 제작된 두 점의 지장시왕도가 나오는 바람에 적어도 이 시

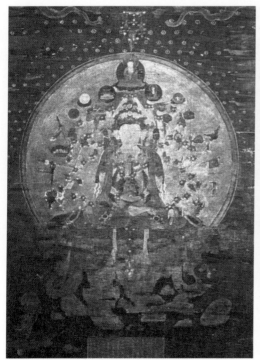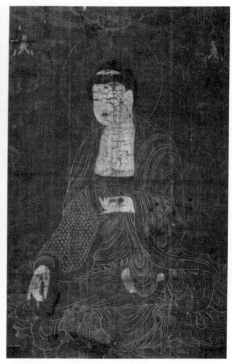

그림 235 그림 236

〈천수관음〉, 견본채색, 82.7×59.3cm, 〈아미타불〉, 마본채색, 120.3×81.9cm,
1532년(嘉靖 11), 일본 지코지(持光寺). 일본 지조인(地藏院).

대의 지장시왕의 양식을 알게 되고 또 따라서 명백한 기준작을 얻은 까닭이다. 이야다니지彌谷寺 것은 구마가이 씨의 〈조선불화징〉에 보이나 고묘지光明寺 것은 처음 세상에 선보인 그림이다. 한참 그림을 들여다보고 있으려니까 마에다 쓰요시 씨가 기괴한 그림이라면서 불화를 하나 보여준다.그림 234

중앙에 신선 같기도 하고 부처 같기도 한 주존이 앉아 있고 좌우에 열 명씩 대칭을 이루면서 시립侍立하였는데, 그 모습이 엘 그레코의 사람 그림같이 길쭉길쭉하다. 사이다이지西大寺 소장으로 제석천

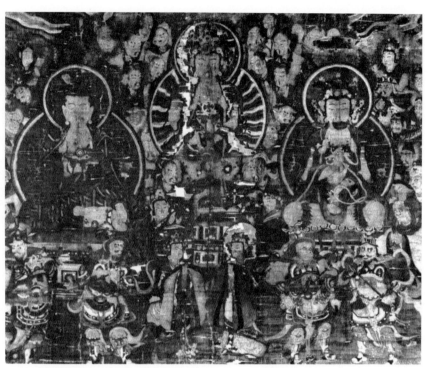

그림 237
〈삼장도〉, 마본채색, 135.1×162.2cm, 1588년(萬曆 16), 일본 호토지(寶島寺).

과 그 권속 같은데 길쭉길쭉한 필법이 기상천외라고 할 수밖에 없
다. 그러면서 나는 홀연히 무속을 그린 화풍 중에 아마 이러한 불
화를 모방한 것이 있거나, 역으로 신장神將이나 제석, 범천 그림에는
무속화에서 본뜬 점이 있지나 않는가 생각하게 되었다. 박물관을
나오려는데 마에다 쓰요시 씨가 오는 8월(1973)에 근방의 한불화를
모아서 전시를 할 예정이니 오라고 일러준다. 이 지역을 돌지 못하
는 바에야 이런 기회가 또 있으랴. 그러나 그러한 다행스러운 기회
가 올 것인지 의문이 아닐 수 없다. 공연히 대답 대신 한숨을 쉬며

비오는 거리를 내다보았다.[1]

주

1 이 글이 발표된 후 오카야마의 마에다 쓰요시 씨로부터 몇 개의 한불 사진을 선사받았다. 본문에도 적었듯이, 8월에 계획하였던 전시에 출품된 부처 그림으로 이해된다. 그중에 오래된 것은 가정 11년(중종 27년, 1532) 임진의 연기(年紀)가 있는 천수관음보살인데(그림 235), 사진으로는 상·하가 약간 잘린 것 같고 채색은 흑백사진이라 알 수가 없다. 우리 국내에는 이 연대의 천수관음은 희귀하다. 다음 만력 10년(선조 12년, 1582) 임오의 연기가 있는 지장시왕도인데, 화승 영묵(靈默)의 소작으로 되어 있으되, 됨됨이가 가정년 것에 비하여 떨어질 뿐 아니라 지방 화승의 인상이다. 또 하나, 만력 16년(선조 21년, 1588) 무자(戊子) 화승 원옥(元玉)이 그린 그림이 있다. 오카야마 현립박물관에서는 만다라도로 명명한 것인데 삼장과 주변에 신상(神像)을 그린 그림이다(그림 237). 그림으로서 이들보다도 주목될 것은 연대 미상의 아미타불이 있다(그림 236). 그림은 붉은 지면에 금니로 선묘를 위주하고, 구름·화좌(華座)·의문(衣紋) 등에 때로 금니로 훈(暈)을 붙였으며, 부처님의 살색은 흰 것같이 보인다. 이 미타불의 하단 좌우에는 이것을 후불로 모신 것과 시주들의 이름, 그리고 화승 영수(靈修)의 이름이 적혀 있어 손쉽게 한불인 것을 알게 되는데 글씨는 적이 서투르다. 그런데 그림은 전체가 안정되어 있고 선묘는 세련되고 억양이 있어서 됨됨이가 보통이 아니다. 그리고 양식상 흥미를 끄는 것은 연화좌의 모양이다. 이 그림의 연화좌는 큰 연꽃을 밖으로 두르고 치맛자락이 쳐지는 앞에 작은 연꽃을 반개로 올리고 그 안으로 부처님이 앉으신 형식이다. 이것은 화좌의 변형이거니와 이 양식은 당시로는 확실히 새로운 맛이 있는 것이었으리라. 이 밖에 그림의 수법은 대체로 중종, 명종 연간의 부처 그림의 묘선의 특색을 가지고 있으며, 또 구름 속에서 합장 예배하는 보살들도 그 어깨의 선이 가정 연간의 연기가 있는 그림에 통하는지라 이 그림은 역시 그 당시의 그림이거나 그 이전의 그림으로 믿어진다.

끝을 맺으면서

생각하면 짧은 시일 잘도 보고 다닌 셈이다. 일본 내에 상당한 수효의 한화가 있다고 믿어 왔으나, 막상 그 실태를 알고자 하면 구름 잡듯이 잡히질 않았다. 따라서 먼저 해야 할 일은 한화로 판명된 그림의 소재를 알아내는 것이다. 다음 할 일은 한화의 시대별 기준을 설정하여 종래 일본, 중국 것으로 알려진 그림 중에 이상스러운 것을 따져보는 것이다.

기준에는 여러 가지가 있다. 먼저 물질적인 것, 곧 회구繪具, 지견紙絹 따위가 있고 또 회화적인 것, 즉 표현양식 같은 것이 있다. 물질적인 것 중에 물감, 종이 비단은 중국 것을 수입해서 쓰는 경우가 많아서 종류에 따라선 그 기준이 몹시 애매할 수가 있다. 표현양식이란 말은 쉽지만 판단 기준으로 양식을 정립한다는 것은 그것을 할 만한 자료와 연구가 필요한즉 그리 간단한 일은 아니다. 더구나 시대를 거슬러 올라가면 원체 기준 작품이 적은지라 기준 양식을 확정한다는 일이 꿈같은 경우가 있다. 그러나 이러한 작업은 꼭 필요하다. 더구나 고려, 조선 초의 그림을 위해서는 불가부득 겪어야 할 고생길이다.

왜냐하면 현재 우리의 그림 역사에는 고려와 조선 전기가 거의

비어 있기 때문이며, 이 시대를 메우려면 일본에 유존하는 한화의 연구와 발굴이 무엇보다 요청되는 까닭이다. 물론 일본에 유존하는 그림으로 고려가 전부 메워지고, 조선 초가 명백히 되는 것은 아니로되 그래도 얼마간 알게 될 가능성은 있다. 지금같이 고려, 조선 초의 그림 몇 점을 가지고 상상으로 나머지를 엮어 보는 것보다 몇 배 나을 것임은 의심이 없다.

일본에서 우리가 알 수 있는 확실한 소득은, 첫째 고려불화의 아름다움이며, 둘째는 조선 초기 묵산수의 흔적이다. 이제까지 우리는 고려부처 그림이라면 그리 질이 뛰어나지 않은 나한, 천왕 벽화가 아니면 소위 금니석가소병金泥釋迦小屛 등이 있을 따름이라, 자연 고려불화의 수준을 세울 수가 없었다. 어느 시대의 그림을 그 시대의 수준도 모르고 평하는 것 같이 위험한 일은 없다. 따라서 고려부처는 수준을 세우지 못한 그림이 되어 회화사적 평가의 대상이 오랫동안 되지 못하였다. 그러던 것이 일본에서 속속 발견되는 고려불화의 출현으로 이제야 비로소 고려불화의 수준을 어렴풋이나마 짐작하게 되었다. 뿐만 아니라 고려, 조선 초 불화의 수효가 늘어감에 따라 다른 그림을 판단할 수 있는 양식 기준도 조금씩 알려지게 되었다. 나는 2주일이라는 짧은 시일이나마 여러 점의 실물을 접하게 되어 이 문제에 대한 일종의 확신을 얻게 되었다. 이에 대하여 조선 초의 묵산수 또는 화조화에 대하여는 사정이 약간 다르다. 여러 점에 있어서 조선 초와 고려 말의 흔적을 느끼면서도 아쉽게도 아직 명백한 기준 작품의 발견이 적다. 그러므로 또한 기준 양식을 설정한다는 것이 매우 힘들다. 이 방면은 아직 인상적 판단의 영역을 넘지 못하는 실정이다. 이러한 형편에서 지금 가능한 방법은 회

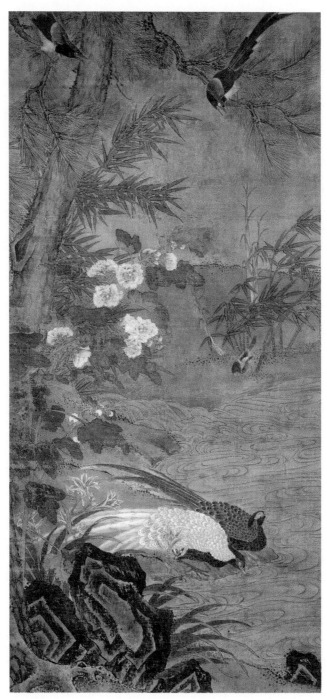

그림 238
필자미상, 〈화조도〉, 견본채색, 172.7×82.3cm, 일본 개인 소장.

그림 239
강세황, 〈산수〉, 지본담채, 36×73.7cm, 일본 우에노국립박물관.

구繪具, 지견紙絹, 도장 같은 것에 유의할 뿐 아니라, 한국, 일본에 남아 있는 확실한 조선 전기의 산수, 화조를 철저히 분석하여 그 속에서 얻은 화법을 가지고 그것이 연원淵源한 전통을 소급해서 상정하고 그것에 맞추어 미심한 그림을 따지는 것이다. 또 한편 고려 말, 조선 전기의 한일 교류, 특히 사신을 따라 오고 간 화원, 화승 및 서화의 교류와 교환을 상세히 조사할 필요가 있다.

물론 일본에 있는 것은 고려, 조선 초의 그림만이 아니다. 나라시 야마토분카칸에 출품된 작품 중에는 영조, 정조 이후의 한화도 많았다.그림 238~240 그리고 내 생각에는 유명한 오구라小倉문화재단 소장의 한화도 영조, 정조 이후의 것이 좋은 것 같았다. 불화도 앞에서 들었다시피 가정嘉靖 연간의 것이 상당히 일본에 유존한다. 야마토분카칸 한화 전시에도 고려 것으로 출품된 고닌지弘仁寺 소장의 〈석가십대제자상〉釋迦十大弟子像그림 241은 내 생각에 가정년嘉靖年계 불화로서 우리 국립중앙박물관의 가정 을축년(1565) 작의 석가와 동곡

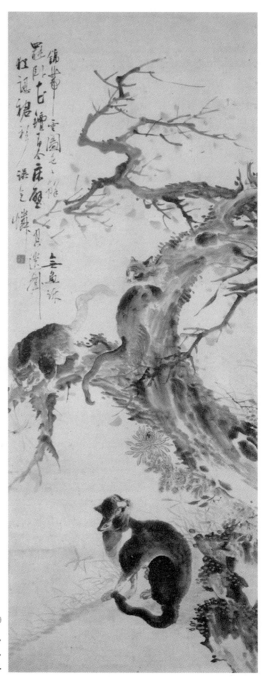

그림 240
장승업, 〈유묘도〉(遊猫圖),
지본담채, 136.2×53cm,
일본 우에노국립박물관.

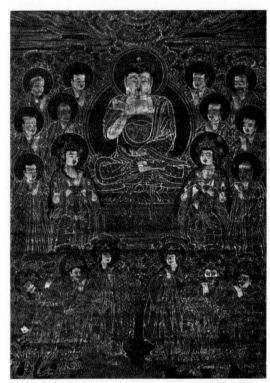

그림 241
〈석가십대제자상〉, 견본채색,
79.2×56.3cm,
일본 고닌지(弘仁寺).

同曲의 화법이다. 초상화도 상당히 있다. 개중에는 왕상王像이라고 전
시된 것도 있었으나그림242 그것은 중국 명대 것으로 보이며 좋은 초
상임에는 틀림이 없었다.

그런가 하면 엉뚱한 것도 있다. 내가 나라에 가 있을 무렵 한국
일보에 게재된 야마토분카칸 한화 전시회에 내 이름으로 미인도가
언급되어 있었다. 기자의 오해인지는 몰라도 나는 이 그림에 대해
언급한 일조차도 없다. 또 다른 신문에 크게 이 전시회가 보도되었
는데 그 기사 내용이 한국엔 그림 보는 사람도 없는 듯하여 섭섭한
생각이 들었다. 개중에는 근세의 화원 그림으로 우리 땅에는 전하

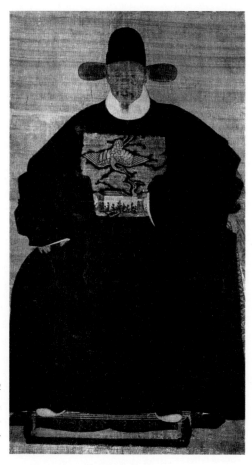

그림 242
〈영정〉, 견본채색,
132.5×73.5cm,
일본 소안지(宗安寺).

는 것이 없는데 일본에 전하는 것이 있다. 앞서 언급한 오노미치시
尾道市와 우시마도牛窓, 오사카大阪 사이를 면밀히 뒤지면 지금도 무엇
이 나올런지 알 수가 없다. 이렇게 보면 일본 땅에 전하는 우리 그
림은 우리 땅에 전하는 그림에 못지않게 우리에게 중요하다. 그런
데 우리의 그림은 일찍이 일본에서 귀한 것으로 대접을 받더니 어
언간 일본, 중국 것으로 둔갑하거나 천덕꾸러기가 되었다. 마치 일
본에 건너간 옛 한국인과 오늘의 한족韓族 같이.

그림 목록

*작품의 크기 수치는 전도(全圖)의 크기이다.

그림 102 〈아미타내영도〉, 견본채색, 184.5×86.5cm, 일본 쇼호지(正法寺).

그림 103 〈아미타입상〉, 견본채색, 136×58.4cm, 남송, 뉴욕 메트로폴리탄 미술관.

그림 104 〈아미타내영도〉, 목판본, 해인사.

그림 105 선재동자상, 목판본.

그림 106 〈아미타삼존도〉, 견본채색, 110×51cm, 호암미술관.

그림 107 〈수월관음〉, 견본채색, 227.5×125.8cm, 일본 다이도쿠지(大德寺).

그림 108 〈지장보살입상〉, 견본채색, 107.6×43.3cm, 일본 네즈(根津)미술관.

그림 109 〈지장시왕도〉, 견본채색, 143.5×55.9cm, 일본 세이카도(靜嘉堂).

그림 110 〈지장시왕도〉, 견본채색, 109×56.5cm, 베를린 미술관.

그림 111 〈대보적경 변상〉, 감지금니(紺紙金泥), 29.2×45.2cm, 1006년(統和 24), 일본 문화청.

그림 112 〈대방광불화엄경변상〉, 감지금은니, 높이 23cm, 755년(天寶 14), 호암미술관.

그림 113 〈수덕사 대웅전 벽화〉(모사도), 114×207cm, 국립중앙박물관.

그림 114 〈아미타여래좌상〉, 견본채색, 162.5×91.7cm, 1306년(大德 10), 일본 네즈미술관.

그림 115 〈아미타여래팔대보살〉, 견본색채, 162.5×91.7cm, 1320년(延祐 7), 일본 마쓰오데라(松尾寺).

그림 116 서구방, 〈수월관음〉, 견본채색, 165.5×101.5cm, 1323년(至治 3년), 일본 스미토모은행.

그림 117 회전, 〈미륵하생경변상〉, 견본채색, 178×90.3cm, 1350년(至正 10), 일본 신노인(親王院).

그림 118 《불국선사문수지남도찬》(佛國禪師文殊指南圖讚) 삽화, 높이 12cm, 남송, 일본 도쿄예술대학.

그림 119 〈수월관음〉, 《당송원판화집》 중, 21.5×15.5cm.

그림 120 〈마리지천〉, 견본채색, 97.9×54.5cm, 일본 도코지(東光寺).

그림 121 〈불설관세음보살구고경(佛說觀世音菩薩救苦經) 삽화〉, 목판화, 1432년(宣德 7년), 일본 덴리대학 도서관.

그림 122 〈불정심다라니경(佛頂心陀羅尼經) 삽화〉, 22×32cm, 1485년(성종 16), 고려대학교 박물관.

그림 123 〈수월관음도〉, 50×50cm, 943년(天福 8), 돈황불화.

그림 124 〈수월관음도〉, 106×57.6cm, 968년(乾德 6), 돈황불화.

그림 125 〈수월관음도〉, 107×38cm, 돈황불화.

그림 126 〈아미타팔대보살도〉, 마본채색, 360×277cm, 1776년, 전남 구례 천은사 후불벽화.

그림 127 〈지장보살입상〉, 견본채색, 111×43.5cm, 일본 젠도지(善導寺).

그림 128 〈지장시왕도〉, 견본채색, 117.1×59.2cm, 일본 닛코지(日光寺).

박물원.

그림 220 **전 곽희**, 〈산장고일도〉(山莊高逸圖), 견본수묵, 189.1×108.9cm, 대만 고궁
박물원.

그림 221 **전 안견**, 〈적벽도〉, 견본담채, 161.5×102.3cm, 15세기 중엽, 국립중앙박물
관.

그림 222 김시, 〈한림제설도〉, 견본담채, 53×67.2cm, 1584년, 일본 개인 소장.

그림 223 김시, 〈한림제설도〉, 화제, 낙관, 도장 부분.

그림 224 김시, 〈목우도〉, 견본수묵, 37.2×28.1cm, 일본 개인 소장.

그림 225 김시, 〈동자견려도〉, 견본채색, 111×46cm, 16세기 후반, 호암미술관.

그림 226 혜허, 〈수월관음〉, 견본채색, 144×62.6cm, 일본 센소지(淺草寺).

그림 227 혜허, 〈수월관음〉, 낙관 부분.

그림 228 청평사, 〈지장시왕도〉, 견본채색, 94.5×85.7cm, 1562년(嘉靖 41), 일본 고
묘지(光明寺).

그림 229 청평사, 〈지장시왕도〉 중 지장보살 부분.

그림 230 〈지장시왕도〉 중 지장보살 부분, 견본채색, 111×43.5cm, 일본 젠도지(善
導寺).

그림 231 〈지장시왕도〉 중 지장보살 부분, 견본채색, 107.6×45.3cm, 일본 네즈미술
관.

그림 232 〈지장시왕도〉 중 지장보살 부분, 견본채색, 143.5×55.9cm, 일본 세이카도
(靜嘉堂).

그림 233 〈지장시왕도〉, 마본채색, 137.7×127.8cm, 1546년(嘉靖 25), 일본 이야다
니지(彌谷寺).

그림 234 〈제석천도〉, 마본채색, 122.9×122.9cm, 일본 사이다이지(西大寺).

그림 235 〈천수관음〉, 견본채색, 82.7×59.3cm, 1532년(嘉靖 11), 일본 지코지(持光
寺).

그림 236 〈아미타불〉, 마본채색, 120.3×81.9cm, 일본 지조인(地藏院).

그림 237 〈삼장도〉, 마본채색, 135.1×162.2cm, 1588년(萬曆 16), 일본 호토지(寶島
寺).

그림 238 필자미상, 〈화조도〉, 견본채색, 172.7×82.3cm, 일본 개인 소장.

그림 239 강세황, 〈산수〉, 지본담채, 36×73.7cm, 일본 우에노국립박물관.

그림 240 장승업, 〈유묘도〉(遊猫圖), 지본담채, 136.2×53cm, 일본 우에노국립박물
관.

그림 241 〈석가십대제자상〉, 견본채색, 79.2×56.3cm, 일본 고닌지(弘仁寺).

그림 242 〈영정〉, 견본채색, 132.5×73.5cm, 일본 소안지(宗安寺).

찾아보기

동주 이용희 전집 제9권

한국회화사론

2018년 2월 20일 인쇄
2018년 2월 26일 발행

지은이 ㅣ 이용희
펴낸이 ㅣ 권오상
펴낸곳 ㅣ 연암서가

등록 ㅣ 2007년 10월 8일(제396-2007-00107호)
주소 ㅣ 경기도 고양시 일산서구 호수로 896, 402-1101
전화 ㅣ 031-907-3010
팩스 ㅣ 031-912-3012
이메일 ㅣ yeonamseoga@naver.com

만든곳 ㅣ 서울대학교출판문화원
전화 ㅣ 02-880-7995
팩스 ㅣ 02-888-4424

ISBN 979-11-6087-029-9 94650
ISBN 979-11-6087-020-6 (세트)
값 30,000원